戴斌 主編

如何
在大陸
經營管理
旅行社

崧燁文化

目錄

第 3 章 旅行社市場調研與旅遊產品設計

第 4 章 旅行社營銷管理

第 5 章 旅行社服務管理

第 7 章 旅行社資訊與網路技術管理

第 8 章 旅行社財務管理

第 11 章 旅行社策略管理

後記

出版說明

　　權威專家嚴格把關。本教材的作者均為業內專家，有著豐富的教學經驗及旅遊企業的管理經驗，能將教材中的「學」與「用」這兩個矛盾很好地統一起來。在此基礎上，經杜江等業內權威專家把關和專業編輯審讀加工，確保了本教材的權威性和專業性。我們深信：只有專業的，才是最好的！

　　貼近教學的全新編排。增課前導讀，幫助讀者更好地理解各章內容；擬教學目標，幫助教師更好地與學生溝通；補有用資訊，案例分析、思考與練習，讓學生盡快消化所學知識；改目錄風格，人性化的設計，面面俱到，全書內容一覽無餘。

第1章 導論

導讀

　　旅行社屬於旅遊企業的範疇，而旅遊企業又屬於旅遊產業領域。因此，在學習旅行社管理理論、體系和方法之前，對旅遊產業和旅遊企業有一個背景性的瞭解是十分必要的。本章的目的在於引導學生掌握旅行社的產業背景和旅行社管理的若干個基本概念和管理方法，如旅行社的定義、職能、性質及其在現代旅遊產業發展中的地位和作用。

閱讀目標

　　掌握旅遊、旅行社、旅遊產業的概念、特徵

　　瞭解旅行社的基本業務、性質和基本職能

　　熟悉旅行社管理的概念、要素、體系

▌第一節 旅遊產業

一、旅遊的定義與概念

　　簡單地說，旅行是人的空間移動，即人透過某種方式實現從一個地方到另外一個地方的移動。而旅遊（tourism）的內涵則要複雜得多，中外的研究人員通常從旅行的動機、時間、方式等方面給出具體的限定。

　　1811 年，英國《運動雜誌》首先使用了「旅遊（tourism）」一詞，才使旅遊活動成為一種具有主動性和愉悅性的行為；而中國近代以來所使用的旅遊概念也基本上受西方的影響。1942 年，瑞士學者漢澤克爾（Hunziker）和克拉普夫（Krapuf）提出的旅遊定義首次給出旅遊的內涵概念：旅遊是由非定居者旅行和暫時停留所引起的各種現象和關係的總和，是不從事任何賺錢且不會產生長期定居行為的活動。這一定義被國際旅遊科學專家協會採用，

成為著名的「艾斯特（AIEST）定義」，1950 年國際旅遊聯盟採用了該定義，並且於 1963 年進行了修訂，初步奠定了「旅遊」概念統一性定義的基礎。

1970 年代以後，隨著旅遊產業的發展和理論研究的深入，對於旅遊的定義趨於多樣化。直到 1991 年，世界旅遊組織（World Tourism Organization）在加拿大召開的「國際旅遊統計大會」，重新對旅遊的基本概念進行了定義：旅遊是人們為了特定的目的而離開他們習慣的環境，前往某些地方並做短暫停留（不超過一年）的活動，其主要目的不是為了從旅遊地點獲得經濟收益。1995 年，聯合國統計委員會採納了世界旅遊組織的定義，並向全世界推廣。

在本書的框架中，我們主要採用世界旅遊組織的定義。在涉及到產品創新和旅行社發展等方面的內容時，為了涵蓋商務旅遊領域，我們也會把一些即使是為了從旅遊地點獲得經濟收益的旅行活動也納入到旅遊業的考察範疇。

二、旅遊產業的範疇與特徵

從經濟學意義上講，產業不僅是具有某種同一屬性的企業的集合，同時也是國民以某一標準劃分的部門。因此，產業概念是介於微觀經濟（企業）和宏觀經濟（國民經濟）之間的一個集合概念。雖然，人們對於產業集合以及劃分上還存在著不同的認識，但是以同一商品或服務市場為集合劃分產業是經常採用的一種方法。根據此劃分方法，旅遊產業是一個服務性產業，是憑藉旅遊資源和旅遊設施，為人們的移動消費提供旅行、住宿、餐飲、旅遊、購物和娛樂等項服務的綜合性行業。或者說旅遊產業是為了充分滿足旅遊者的消費需求，由旅遊目的地、旅遊客源地以及兩地之間的作為聯結體的企業、組織和個人透過各種形式的結合組成的旅遊生產和服務的有機整體。

旅遊產業作為一個以生產旅遊勞務產品為主體的新興產業具有與物質生產部門的產業不同的特徵。

1. 產品生產與消費的同一性

主要表現為旅遊生產與旅遊消費在時間和空間上是不可分離的。也就是說，旅遊生產是以旅遊消費的現實存在為前提的，旅遊消費的開始便意味著旅遊生產的開始，消費的完成便意味著生產的結束，兩個過程是同時同地進行的。

旅遊產業之所以具有這一特性，是由其生產性質決定的。物質生產是一種實物性生產，其生產的結果是物品，客觀上可以形成物品生產與物品消費在空間和時間上的分離，生產過程與消費過程的結果是旅遊勞務，它是以某種活動形式出現的，其使用價值必須透過一定的服務活動加以表現。因而，它不固定或者不物化在任何物品對象之中，而是具化在一種活動之中，這就決定了旅遊服務的生產過程與消費過程在時間上和空間上是不能分離的。

2. 產業發展的脆弱性

相對於物質領域的生產而言，旅遊生產具有較強的脆弱性。各種自然的、政治的、社會的和經濟的因素，都可能對旅遊生產產生重要的影響。這些因素對於一些物質領域的生產也會產生影響，但其影響的規模、程度和時間遠遠不及對旅遊生產的影響。

旅遊生產從時間上看，其脆弱性表現在兩個方面：一是從長期來看，旅遊生產具有週期性波動，這種波動與物質生產相比較，表現為週期波動的最高值與最低值差距較大，並且受偶然性因素影響制約較大；二是從短期來看，即使在較平穩的時間週期內，全年各個月份也會出現生產的較大波動。其波幅和波長的大小受不同自然條件和旅遊需要時間分布等諸多因素的影響。

3. 對公共產品的依賴性

長期以來，我們強調旅遊產業的發展對其他產業的拉動作用，實際上，旅遊產業的發展往往是建立在相關產業和整個目的地社會經濟的發展基礎之上的。這麼說，並不意味著旅遊產業地位的降低，相反，它可以讓我們更好地認識旅遊產業的基本運行規律，並為包括旅行社在內的企業運行提供更好的理論基礎。

4. 旅遊生產的非物質化

在旅遊生產體系中雖然存在著物質化的生產現象，如飯店餐飲生產、旅遊購物等，但是就旅遊生產整體看，它是利用和借助物質生產所創造的物品提供非物質旅遊勞務的有目的的活動。可見，旅遊生產具有非物質化的特性。旅遊生產的非物質化首先表現在生產的結果不是物質化的物品，而是非物質化的勞務；其次表現在生產與消費的同一性上，旅遊勞務的生產過程也就是旅遊勞務的消費過程；第三表現為旅遊勞務產品無庫存性，其勞務產品價值實現與勞務產品生產和消費同時完成；最後表現為旅遊生產的結果具有無轉移性和後效性。旅遊產品不需要經過運輸等中間環節即能現場消費，其產品的品質及交用只有在消費過程結束後才能體現出來，這是旅遊生產非物質化的具體表現。

▌第二節 旅行社企業

旅遊產業主要是由旅行社、旅遊交通企業、飯店與餐廳、旅遊景區（點）等旅遊企業組成。這些業態主要是圍繞旅遊者在空間移動和在目的地的短暫居留過程中所產生的有效需求服務。旅行社是其中重要的一部分，這是由於旅行社在旅遊產業中發揮的特殊作用所決定的。

一、旅行社的基本概念

1. 國外關於旅行社的定義

世界旅遊組織的定義是：「零售代理機構向公眾提供關於可能的旅行、居住和相關服務，包括服務酬金和條件的資訊。旅行組織者或製作商或批發商在旅遊需求提出前，以組織交通運輸、預訂不同方式的住宿和提出所有其他服務為旅行和旅居作準備。」

歐洲是現代意義的旅行社的發源地，在歐洲人看來，「旅行社是一個以持久盈利為目標，為旅客和遊客提供有關旅行及居留服務的企業。這些服務主要是出售或發放運輸票證；租用公共車輛，如出租車、公共汽車；辦理行李托運和車輛托運；提供旅館服務、預訂房間，發放旅館憑證或牌證；組織參觀遊覽，提供導遊、翻譯和陪同服務以及提供郵遞服務。它還提供租用劇

場、影劇院服務；出售體育盛會、商業集會、藝術表演等活動的入場券；提供旅客在旅行逗留期間的保險服務；代表其他駐國外旅行社或旅遊組織者提供服務」。這一定義是有關旅行社最為完整的、有法律依據的定義之一，這在西方有關向旅行社和旅遊經營商發放許可證的許多法律文件中都可以找到依據。

在日本，旅行社被稱為旅行業，根據日本《旅行業法》第二條規定：旅行業係指收取報酬經營下列事業之一者（專門提供運輸服務，即對旅客提供運輸服務而代理簽約者除外）：

(1) 為旅客提供運輸或住宿服務，代理簽約、媒介或介紹之行為；

(2) 代理提供運輸或住宿之服務業與旅客簽約提供服務或從事媒介之行為；

(3) 利用他人經營之運輸機構或住宿設備，為旅客提供運輸或住宿服務；

(4) 附隨於前三款行為，為旅客提供運輸及住宿以外之旅行有關服務，代理簽約、媒介或介紹之行為；

(5) 附隨於第一款至第三款之行為，代理提供運輸及住宿以外有關服務業為旅客提供服務而代理簽約或媒介之行為；

(6) 附隨於第一款至第三款之行為，引導旅客，代辦申領護照及其他手續，以及其他為旅客提供服務之行為；

(7) 有關旅行之一切諮詢行為；

(8) 對於第一款至第六款所列之行為代理簽約之行為。

上述分析都能從一定程度上反映出旅行社經營內容的多樣性。但是，在實際的旅遊經濟活動中，國外對於旅行社的認識往往是與旅行社具體的分類密切相關的。在歐美國家，一般是按照經營業務範圍對旅行社進行劃分，一種說法是三分法，將旅行社劃分為旅遊經營商（Tour Operator）、旅遊批發商（Tour Wholesaler）和旅遊零售商（Tour Retailer）三類；

另一種說法是二分法，將旅行社劃分為批發旅遊經營商（Wholesale Tour Operator）和旅遊零售商（Tour Retailer）兩類。而在日本，是由運輸省按照設立條件與業務範圍把旅行業劃分為三種類型：一般旅行業、國內旅行業和旅行業代理店。

2. 中國關於旅行社的定義

1996 年 10 月中國國務院頒布的《旅行社管理條例》規定：旅行社是指有盈利目的，從事旅遊業務的企業。並說明「本條例所稱旅遊業務，是指為旅遊者代辦出、入境和簽證手續，招徠、接待旅遊者旅遊，為旅遊者安排食宿等有償服務的經營活動」。《旅行社管理條例》按照業務範圍不同將中國旅行社劃分為兩種類型，一是國際旅行社，二是國內旅行社。

國際旅行社具體經營的業務包括招徠外國旅遊者來中國，華僑與香港、澳門、台灣同胞歸國或在中國當地旅遊，為其安排交通、遊覽、住宿、購物、娛樂及提供導遊等相關服務；招徠、組織中國境內居民（包括中國公民和長期在中國境內居住的外國人）在國內旅遊，為其安排交通、遊覽、住宿、飲食、娛樂及提供導遊等相關服務；經中國國家旅遊局批准，招徠、組織中國境內居民到外國和香港、澳門、台灣旅遊，為其安排領隊及委託接待服務；經中國國家旅遊局批准，招徠、組織中國境內居民到規定的與中國接壤的國家的邊境地區旅遊，為其安排領隊及委託接待服務；經批准，接受旅遊者委託，為旅遊者代辦入境、出境及簽證手續；為旅遊者代購、代訂國內外交通客票，提供行李服務；其他經中國國家旅遊局批准的旅遊業務。

中國國內旅行社具體經營的業務包括招徠、組織中國公民在國內旅遊，為其安排交通、遊覽、住宿、購物、娛樂及提供導遊等相關服務；接受中國公民的委託，為其代購、代訂國內交通客票，辦理托運行李，領取行李等業務；經國家旅遊局批准，地處邊境地區的國內旅行社可以接待前往該地區的海外旅遊者。

台灣也是旅遊業發達的地區，台灣《發展觀光條例》第二條第八項規定：旅行業是指為旅客代辦出境及簽證手續，或安排觀光旅客旅遊、食宿及提供

有關服務而收取報酬的事業。台灣的旅行業按設立條件與業務範圍劃分為綜合旅行業、甲種旅行業和乙種旅行業三種類型。

二、旅行社的基本業務

從旅遊者產生旅遊動機到旅遊活動結束，即貫穿旅遊決策和消費的全過程，我們可以發現旅行社是如何作用和服務於旅遊者的活動之中的，旅行社的基本業務範圍也可由此作出合理的總結。在圖1-1中，我們將旅遊者的行為與旅遊企業的活動有機地聯繫起來，從中可以看出旅行社的主要業務是如何開展和進行的。

由圖1-1可以看出，在旅遊者旅遊動機的形成階段，旅行社主要透過市場調研及時瞭解旅遊者的旅遊動機，並根據旅遊者的旅遊動機有針對性地設計旅遊產品。在旅遊者根據自己的旅遊動機蒐集相關的旅遊資訊時，旅行社會適時地以多種方式進行旅遊促銷活動，盡可能提供最新、最全的旅遊資訊，並能使旅遊者方便地獲取。旅遊者經過對大量資訊的評價與判斷後，會有選擇地向相關旅行社進行諮詢，此時旅行社可以透過網路、人員等多種渠道向旅遊者提供真實有效的優質諮詢服務。旅遊者透過對其諮詢結果的比較而作出最終的決策，向其滿意的旅行社付費購買旅遊產品，這對於旅行社而言就意味著旅遊產品的銷售服務，這一服務環節是與旅行社的採購服務密切相聯的。旅遊者實際旅遊活動的開始，同時也就意味著旅行社接待服務的開始；而當旅遊者旅遊活動結束後旅行社則提供相應的售後服務，以解決旅遊者各種可能的問題，並保持與旅遊者的聯繫，為下一次旅行產業務的開展奠定良好的基礎。

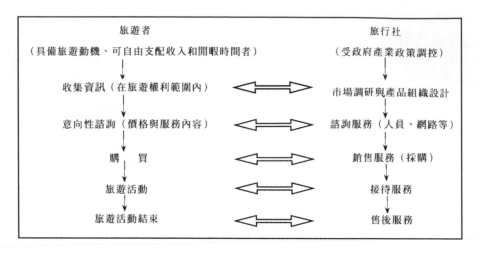

圖 1-1 旅遊決策過程與旅行社的基本業務

在市場經濟條件下,所有旅遊服務與產品的供給都是為了滿足特定的旅遊消費需求。與旅遊者的消費流程相對應,旅行社將會順次開展市場調研與旅遊產品組織設計、促銷、諮詢服務、銷售、採購、接待和售後服務等業務流程。我們可以將其科學地歸納為旅行社的三項基本業務:

(1) 旅遊產品開發業務(含市場調研、組織、設計與採購等業務);

(2) 旅遊產品的市場營銷業務(包括促銷與銷售等業務);

(3) 旅遊接待業務(包括諮詢、接待與售後服務等業務)。

旅行社所起的作用與其他行業的大多數零售商不同,因為旅行社並不購買產品以轉售給其顧客,只有在一個顧客決定購買旅遊產品的時候,旅行社才代表該顧客向他們的委託人採購。因此,旅行社從不攜帶「庫存」的旅遊產品進行推銷。可以說,旅行社的主要作用是為旅遊產品的銷售和購買提供一個便利的場所或條件,其中介組織的特徵是非常典型的。

三、旅行社的性質及其基本職能

1. 旅行社的性質

　　旅行社作為旅遊企業中的一類，既有與其他旅遊企業相類似的共性，也有其自身的特性。從旅行社的業務範圍及其日常運作過程中，我們可以分析出旅行社的幾個基本性質。

　　（1）服務性

　　這一性質是旅遊產業中所有旅遊企業兼具的，也是旅遊企業與工業企業相區別之處。作為向旅遊者提供旅遊產品的旅遊企業，從始至終都離不開服務這一核心內容。同時，由於旅遊產業不僅僅是一項獨立的具有經濟屬性的產業，它的發展還涉及許多社會問題。旅行社作為旅遊產業的重要組成部分，其經營旅遊產品的出發點和歸宿點正是旅遊者的旅遊需求及其滿足，所以在旅行社的發展過程中，其服務性正是經濟效益與社會效益的雙重體現，是一個地區、一個國家形象的代表之一，因而我們也稱之為「窗口行業」。

　　（2）盈利性

　　這一點也是旅行社作為企業而具有的共性，也是其根本性質。企業的最終目的是追求利潤最大化，旅行社也是一個獨立核算、自負盈虧的經營性組織，因而也擔負著盈利的重任。

　　（3）中介性

　　作為旅遊服務企業，旅行社成為旅遊消費者與旅遊服務供應商之間的紐帶，並為促進旅遊產品的銷售作出了很大的努力，對於活躍旅遊市場造成了非常積極的促進作用。旅行社本身的運作主要是依託各類旅遊吸引物和旅遊供給設施，並涉及旅遊需求的全部內容來組織產品和創新產品，從而完成從資源到效益的轉化。

　　旅行社這類企業存在和發展的原因，根本在於創造了一種新的資訊傳遞方式和資源組合方式。這兩種方式的結合形成了在這一領域的富有效率的經濟組織，以企業的規模性替代了個體旅遊服務的零散性和游擊性；以企業的整體形象降低了市場銷售變化的衝擊；以集團化、網路化、高新科技化創造了更新更好的資訊傳遞機制，從而在旅遊市場競爭中得以生存和持續發展。

　　2. 旅行社的基本職能

作為一種為旅遊者提供相關服務的專業性機構，旅行社一般都具有以下幾種基本職能：

（1）組織職能

無論是完整旅遊產品還是單項旅遊服務項目的提供，旅行社都在提供旅遊服務的過程中擔負著一個中介組織者的角色，從相關的各類供應商處採併購進行合理的組織加工，融入本旅行社的服務特色和專業個性，進而形成具有本旅行社風格的旅遊產品向旅遊者進行銷售。從這一意義而言，旅行社具有極強的組織職能。

（2）銷售職能

社會的進步使社會分工不斷細化和深化，生產的社會化分工決定了需要有旅行社這樣一種組織，專業從事旅遊產品的組裝和加工，並透過提供各種及時有效的旅遊資訊，滿足旅遊者對旅遊產品的廣泛需求並方便旅遊者購買旅遊產品。旅行社在此就承擔起溝通供求雙方的責任，使旅遊產品藉此可更順利地進入消費領域，旅行社亦因此而成為旅遊產品最重要的銷售渠道，並具有了銷售職能。

（3）分配職能

在旅遊者的整個旅遊活動過程中，旅遊者將涉及許多方面的旅遊服務，這就意味著旅行社必須根據旅遊者的意願和要求，在不同的旅遊服務項目之間合理分配旅遊者的支出，以最大限度滿足旅遊者的需求，並在旅遊活動結束之後根據各供應商具體提供服務的數量和品質，合理分配旅遊收益，這就充分體現了旅行社的分配職能。

（4）協調職能

旅遊活動涉及食、住、行、遊、購、娛等各個方面，旅行社要想確保旅遊者旅遊活動的順利進行，就必須進行大量的協調工作，在確保合作各方實現各自利益的前提下，協同旅遊業各有關部門和其他相關行業，保障旅遊者在旅遊活動過程中各個環節的銜接與落實。一方面是由旅行社作為旅遊市場的最前沿，作為旅遊產品的重要銷售渠道，可以及時回饋市場資訊給各相關

部門，從而對旅行社自身也具有積極作用；另外一方面是由旅行社將各相關協作部門的最新資訊及時、準確、全面地反映到旅遊消費者群中去，以促進旅遊產品的銷售與購買，在旅遊業各部門之間和旅行產業與其他行業之間形成一種相互依存、互利互惠的合作關係，使之能夠充分協調運轉起來。

第三節 旅行社管理體系

一、旅行社管理的概念

高度專業化的社會分工是現代國家和現代企業建立的基礎。旅行社正是建立在這種社會分工基礎之上的。但如何把不同行業、不同專業、不同分工的各種人員合理地組織起來，協調他們相互間的關係，協調他們與政府間的關係，協調他們與各種資源的關係，從而調動各種積極因素創造經濟效益和社會效益，這都需要依靠有效的管理。可以說，旅行社管理的重要性如今已是深入人心，人們愈來愈認識到加強管理的必要性和迫切性。

如何認識旅行社管理的概念呢？首先，我們必須對管理的涵義有所理解。研究者們根據自己的研究提出了許多定義，這裡列舉幾種具有代表性的觀點。

——管理是由計劃、組織、控制、協調等職能為要素組成的活動過程。這是由現代管理理論的創始人法國實業家法約爾（Henri Fayol）於 1916 年提出的，這一論點經過 80 多年的實踐證明，至今仍具有普遍意義。

——管理是在某一組織中，為完成目標而從事的對人與物質資源的協調活動。這一表述首先強調了管理是有目標的，是協調資源的活動，是某一組織群體努力的活動。

——管理就是協調人際關係，激發人的積極性，以達到共同目標的一種活動。這一表述突出了人際關係和人的行為，強調了管理的核心是協調人際關係。

——管理就是決策。這是 1978 年諾貝爾經濟學獎獲得者赫伯特·西蒙提出的。他把決策過程分成四個階段，一是調查，二是制定可能的方案，三

是在方案中抉擇，四是評價並導致新的決策。這樣一種決策過程實際上是任何管理工作解決問題時所必經的過程。

——管理就是根據一個系統所固有的客觀規律，施加影響於這個系統，從而使這個系統呈現一種新狀態的過程。這是系統論者所共有的觀點，他們認為任何社會組織都是若干單元或子系統組成的複雜系統，其內部的各個組成部分具有耦合功能，管理職能就是根據系統的客觀規律對系統施加影響，管理的任務就是使系統呈現出新狀態，從而達到預定的目的。

透過上述種種關於管理概念的觀點表述，我們可以從不同的角度瞭解管理的面貌。綜合前人的研究成果，我們認為旅行社管理的概念可以這樣表述：旅行社管理是以人為中心，透過決策、組織、領導、控制和創新等活動來協調旅行社內外部資源，以實現企業預期的發展目標和階段目標的過程。

二、旅行社管理的要素

1. 人的要素

旅行社管理活動協調的中心就是人的活動，在勞動力要素的利用方面，旅行社體現了知識密集型和人才密集型的突出特點。尤其是在未來的旅行產業發展趨勢中，知識占據了相當重要的地位，對人的素質要求日益提高。如何在旅行社管理活動中滿足這一需求，就成為旅行社管理者們急需研究的重要課題了。

2. 資本的要素

在資本要素的利用上，旅行社具有固定資產占用少、流動資金周轉快的特點，由此而形成了較高的資本利潤率；另一方面，旅行社總營業收入的流量很大，相對於此收入流量的利潤沉澱較小，由此又形成了較低的收入利潤率。在旅行社管理中，追求較高的利潤率是企業的天性，如何使這種矛盾在管理實踐活動中得到較好的解決，使旅行社得到更好的發展，顯然已成為旅行社管理中的又一重要內容。

3. 資訊的要素

旅行社在資訊要素的利用上可以說是最充分的，因為資訊資源可以稱得上是旅行社最基本的和最主要的資源，甚至於包括旅行社的主要生產工具也基本上都是資訊設備，尤其是在當代網路資源如此發展、電腦技術相當普及的時期，對每一名旅行社的管理人員都提出了更高、更新的要求。

4. 時間的要素

時間之所以成為旅行社管理的主要對象，這是由旅行社所提供產品的特殊性決定的。旅遊產品具有的特徵決定了其銷售數量、品質和價格等都與時間這一要素有著十分緊密的關係，因而也要求在旅行社管理活動中對時間這一要素有著十分良好有序的管理，只有這樣才能保證旅行社創造更大的經濟效益。

三、旅行社管理體系

1. 旅行社的內部管理體系

（1）旅行社的服務管理

旅行社提供的旅遊產品，其核心內容就是服務，因而服務管理也是最能體現旅行社特性的一個方面。從旅行社誕生至今，服務就是一個永恆的主題。服務理念的演進也是伴隨著旅行社的發展而不斷提升的，從主觀服務意識向客觀化轉變，從經驗型向理論型轉變，從標準化向個性化轉變，從模式化向多樣化轉變，從理性化向人性化轉變，服務的內涵在這種轉變中得以日益深化。

（2）旅行社的職能管理

旅行社在研究其內部各個部門的工作時，應該依據系統管理的思想把內部因素和外部環境結合起來進行全面分析，研究各個部門之間的相互促進和相互制約關係，以求各個部門的工作能保證整個旅行社獲得最優的運轉效果。許多新的管理理論和管理實踐已一再證明：決策、組織、領導、控制、創新這五種職能是旅行社管理活動中最基本的職能管理。

① 決策：決策是一個十分複雜的過程，是針對未來的行動制定的。對旅行社而言，未來的行動往往會受到其所處的外部環境和內部條件的制約，所以在決策前必須對未來的形勢作出預測，之後更重要的是如何制定切實的計劃來實施已抉擇的方案，並在實施中不斷檢查、取得資訊回饋，在實踐中評價該決策是否正確。因而我們認為決策是旅行社管理活動中的一項基本職能。

② 組織：在旅行社的正常經營活動中，在每一項決策和計劃的實施中，在每一項管理業務中，管理者都必須從事大量的組織工作；另一方面，旅行社作為一種社會組織，是否具有自我適應、自我組織、自我激勵、自我約束的機制，在很大程度上也取決於該組織組織結構的狀態。因此，組織職能成為旅行社管理活動的根本職能，是其他一切管理活動的保證和依託。

③ 領導：旅行社管理活動的中心是協調人的行為，企業目標的實現要依靠旅行社全體成員的共同努力，因而在旅行社的管理實踐中，管理的領導職能是一門非常奧妙的藝術，它始終貫穿在整個旅行社管理活動中。

④ 控制：在旅行社具體的管理實踐活動中，由於受到各種內外因素的干擾，實踐活動常常偏離原定的計劃。為了保證企業目標及為此而制定的計劃得以實現，就需要有控制職能。沒有控制就沒有管理，管理者必須及時取得計劃執行情況的資訊，並將有關資訊與計劃進行比較，發現實踐活動中存在的問題，分析原因，及時採取有效的糾正措施。

⑤ 創新：進入知識經濟時代，科學技術迅猛發展，社會經濟活動空前活躍，市場需求瞬息萬變，社會關係也日益複雜，旅行社的管理者們每天都會遇到新情況、新問題，需要創新才能夠取得更好的成績。創新職能在旅行社的管理實踐中處於軸心的地位，成為推動管理循環的原動力。

（3）旅行社的組織管理

管理學家哈羅德・孔茨說過：「為了使人們能為實現目標而有效地工作，就必須設計和維持一種職務結構，這就是組織管理的目的。」

作為旅行社，什麼樣的組織結構更富有效率，更能發揮作用，是很重要的一個問題。這就需要根據每一個旅行社的具體情況來研究其組織規模最適合於什麼樣的管理幅度和管理層次，並據此設計出最能發揮優勢的組織結構。

一般來說，我們在對旅行社進行組織結構設計時，必須因事設職與因人設職相結合，權責明確且對等，其實質就是透過對旅行社管理勞動的分工，將不同的管理人員安排在不同的管理崗位和部門中，透過他們在特定環境、特定相互關係中的管理工作來使整個旅行社管理系統有機地高效地運轉起來。

（4）旅行社的策略管理

策略（戰略）是從軍事學上借用的術語，主要是涉及戰爭的整體政策或方案，或是涉及戰鬥開始前的方案制定。因而，作為旅行社的策略管理，其調整對象是整個旅行社的活動方向和內容，而其涉及的時空範圍主要是旅行社這一整體在未來較長一段時期的活動。策略管理的實施是旅行社組織活動能力的形成與創造過程，實施的效果將影響整個企業的效益與發展。

為了保證影響旅行社未來生存和發展的策略管理決策盡可能地正確，旅行社必須利用科學的方法，合理有效地實施策略管理，為旅行社的未來發展把握準確的方向。

2. 旅行社的外部管理體系

從目前旅行產業的實踐來看，旅行社存在著多元化或雙重的外部管理體系。在旅遊發達國家往往呈現出多元化管理主體的格局，而中國旅行社行業行政管理主體基本上都是歸口到旅遊局（部、委員會等），但是這種作法將日益以政府的宏觀調控為主，以建立健全的法律、法規體系為主，以維護公正、公平、公開的行業市場秩序為方向；同時，另一方面，在旅行社行業成長和市場發展的自然過程中將必然產生行業組織對其進行行業管理，其實質是介於政府主管部門和企業之間的市場中介管理組織，即這是旅行社行業內各旅行社自然選擇的結果。在這裡我們只做簡單介紹，在後面的章節中將對此問題作出進一步的闡述和解釋。

（1）國際性旅行社行業協會

從國際旅行社管理的經驗來看，一個自下而上、體系完整、運作規範的旅行社行業組織是旅行社行業管理制度的重要載體。國際性的旅行社行業組織是影響旅行社發展的重要力量。目前國際上主要的旅行社行業組織有世界旅行社協會和世界旅行社協會聯合會。另外，許多國家都有其本國的旅行社行業協會，對本國的旅行社行業進行管理。可以說，行業協會是旅行產業保護自身權益，擴大市場規模，促進行業成員之間開展正當、公平、有序競爭而不可缺少的制度安排。

（2）中國旅行社行業協會

1997 年 10 月 27 日，在大連正式成立了中國旅行社行業協會（China Association of Travel Service）。本協會是由中國境內的旅行社按照自願原則組成，並經中國國家旅遊行政主管部門和民政部門依法登記的法人社會團體，接受中國國家旅遊局和民政部的領導與管理。作為中國旅遊行業的專業性協會，在業務上接受中國旅遊協會的指導。

實際上，如果我們認可旅行社是企業的一種特殊型態的話，那麼就可以從企業的視角來認識旅行社的管理體系。本節所述的旅行社內外部管理體系可以用圖 1-2 所示的五個層面、十五個要素來總結和認識。

需要說明的是，該模型所構建的旅行社管理體系是針對不同的管理層次的。比如對於一般的職業培訓如導遊培訓可能只需要掌握產品運作層面的理論和技能就足夠了。對於研究生層次的教育來說，則還需要掌握產業管理層面的內容。至於社會與歷史文化層面的內容，如旅行社對社會發展和文化演進的意義等方面的內容，則是專門的研究人員工作範疇了。就本書的學習者來說，我們是定位於高等職業教育和高等專門人才培養，因此，大體上可以把學習的重點放在產品運作和管理運作兩個層面上。

四、旅行社管理的方法

旅行社的管理方法是在旅行社管理活動中為實現其管理目標、保證管理活動順利進行所採取的工作方式。可以說，管理方法是管理理論和原理的自

然延伸和具體化、實際化，是利用管理原理指導管理活動的必要中介和橋梁，是實現管理目標的途徑和手段。

在具體的旅行社管理實踐活動中，管理方法有很多種，也有多種分類方法。比如，按照管理對象的範圍可劃分為宏觀管理方法、中觀管理方法和微觀管理方法；按照管理方法的適用普遍程度可劃分為一般管理方法和具體管理方法；按照管理對象的性質可劃為人事管理方法、物資管理方法、資金管理方法、資訊管理方法等；按照所運用方法的量化程度可劃分為定性方法和定量方法等等。在這裡，我們從一個完整的企業管理方法體系進行分析，可以將其劃分為管理的行政方法、管理的經濟方法和管理的教育方法。

1. 行政方法

行政方法是依靠旅行社組織的權威，運用命令、規定、指示和條例等多種行政手段，按照行政系統和層次，以權威和服從為前提，直接指揮下屬工作的管理方法。

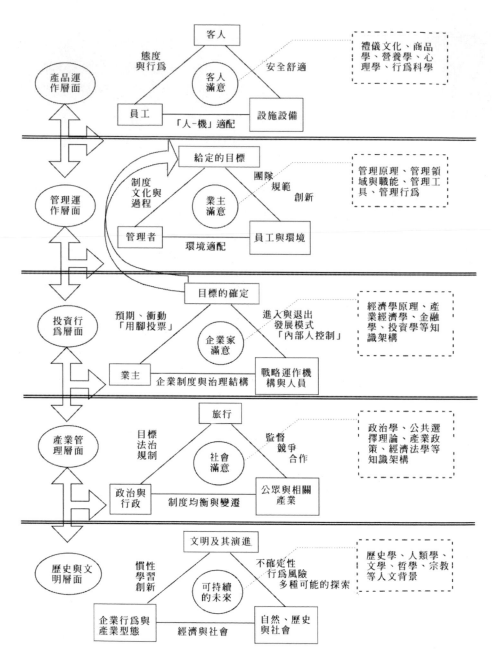

圖 1-2 旅行社管理比較研究體系示意圖

（北京第二外國語學院（中國旅遊學院），戴斌）

行政方法的實質是透過旅行社組織中的職務和職位來進行管理，實際上就是行使政治權威。此種管理方法的運用有利於整個旅行社內部統一目標，統一思想，統一行動，能夠迅速有力地貫徹上級的方針和政策，對企業運作的全局活動實行及時有效的控制，尤其是對於旅行社內部的資訊管理，需要高度集中和適當保密的領域，更具有顯著作用。同時運用此方法時效性強，可以及時針對具體問題、突發問題和重要問題等發出命令和指示，隨時處理好管理活動中出現的新情況。

2. 經濟方法

經濟方法是根據旅行社經營活動的客觀規律，運用各種經濟手段，調節關係，以獲取較高的經濟效益與社會效益的管理方法。

這裡所說的各種經濟手段，在具體的旅行社管理實踐活動中，可以表現為價格、工資、利潤、獎金、罰款及經濟合約等多種方式。不同的經濟手段在不同的領域中，在解決不同的問題時，可以發揮各自不同的作用。

旅行社管理的經濟方法的實質是圍繞著物質利益，運用各種經濟手段處理好國家、企業與個人之間的經濟關係，承認被管理的組織和個人在獲取自己的經濟利益上是平等的，從而最大限度地調動各方面的積極性、主動性、創造性和責任感，促進旅行社更好地發展。

3. 教育方法

教育方法是管理的基本方法之一。教育是按照一定的目的，要求對受教育者從德、智、體諸方面施加影響的一種有計劃的活動。

在旅行社管理活動中人的因素是第一位的，管理最重要的任務是提高人的素質，充分調動人的積極性、創造性。人的素質是在社會實踐和教育中逐步發展並成熟起來的。透過教育，不斷提高人的思想素質、知識素質和專業素質，這是旅行社管理工作的重要任務。在具體的管理活動中，教育的方式應靈活多變，方便有效，如採用案例分析法、業務演習法、角色扮演法、小

組討論法等多種行之有效的方式。一個具有獨特教育方法的旅行社組織,必然充滿生機與活力。

本章小結

作為本書的導論部分,本章在對旅遊產業的內涵及特徵進行概述的基礎上,闡述了旅行社的基本概念、企業特徵和管理體系。本章共包括三節:第一節介紹了旅遊的概念和旅遊產業的範疇與特徵,在此基礎上;第二節詳細闡釋了旅行社這一旅遊產業重要組成部分的基礎知識,包括國內外旅行社概念比較、旅行社的基本業務以及旅行社的性質和職能;第三節則對旅行社管理作出界定和分析,闡述了旅行社管理的人、資本、資訊、時間各要素,介紹了旅行社的內、外部管理體系,並給出了旅行社管理比較研究體系示意圖,作為瞭解旅行社管理體系的重要方法。

思考題

1. 解釋下列名詞:

旅遊產業　旅行社　旅行社管理

2. 如何認識旅行社管理的要素?

3. 在旅行社管理中,旅行社的職能管理主要體現在哪些方面?

4. 談談你對旅行社管理體系的理解。

第 2 章 旅行社的設立

導讀

　　旅行社的設立是旅行社經營管理的開始。中國國家工商局在 1992 年《關於改進企業登記管理工作，促進改革和經濟發展的若干意見》中將旅遊業列為特許經營的行業，即旅遊企業申請開辦登記，應首先按照國家有關規定報請行業管理部門——各級旅遊行政管理部門——審批，然後再向工商行政管理部門辦理登記註冊。由此，根據中國各類旅行社經營的業務範圍的不同，中國國務院頒布的《旅行社管理條例》、中國國家旅遊局頒布的《旅行社管理條例實施細則》以及《旅行社品質保證金暫行規定》對各類旅行社的設立分別作了明確的規定，旅行社的開辦方和經營方必須嚴格遵守這些規定。

閱讀目標

　　瞭解旅行社的五種組建形式、設立條件、設立申請文件的內容和要求

　　掌握關於旅行社的審批、註冊、中止和變更的相關程序

　　熟悉旅行社行業組織的性質與功能以及中國的旅行社行業組織

▌第一節 旅行社的組建形式和設立條件

一、中國旅行社的組建形式

　　中國的旅行社行業經過 20 多年的不斷改革，現已形成了由國有獨資公司、股份有限公司、有限責任公司、股份合作公司和外商投資公司五種組建形式並存的格局。這五種形式的共同特點是全部實行有限責任制度，但五種形式的差別也是很明顯的。

　　（一）國有獨資公司

　　根據中國《公司法》的規定，國家授權的部門可以設立獨資旅行社。國有獨資公司可以不冠公司字樣，但一般都從原先意義上的國家所有轉變為所

有權和經營權相分離的企業。國有獨資企業的全部資產均為國家所有，不存在股權、股份和股票，不設董事會，總經理由主管部門任命，企業所有權與經營權是相分離的。

（二）股份有限公司

股份有限公司是《公司法》中確定的中國基本的公司形式，它將全部資本劃分為等額股份，並透過股票的形式在市場上自由交易。採取這種形態的公司可以透過發起設立和募集設立的方式進行組建。所謂發起設立是指發起人認購公司應發行的全部股份設立公司；募集設立是指發起人認購公司應發行股票的一部分，然後透過向社會公開發行股票募集其餘部分資金的方式設立公司。

股份有限公司的資產歸股東所有，股東可以是自然人，也可以是法人。代表等額股份財產的股票是一種有價證券，可自由認購、自由轉讓。股東一旦認購了股票，就不能向公司退股，但可以透過股票市場出售股票。股東入股的資產以貨幣為主，但也有以實物或知識產權等作價入股的。股份有限公司對股東負有有限責任，但上市公司必須依法向公眾公開財務狀況。

股份有限公司根據其上市情況可以劃分為國內上市公司（A 股）、國外上市公司（B 股）、國內外上市公司（A 股和 B 股）和未上市公司四種。未上市公司的股票原則上可以在公司內部有規則地進行交易。

股份有限公司一般實行董事會領導下的總經理負責制，總經理透過董事會對全體股東負資本經營有限責任並對聘用的所有員工的勞動、管理和各類報酬負責。

（三）有限責任公司

有限責任公司是指不透過發行股票而由為數不多的股東集資組建的公司。有限責任公司是由兩個以上 50 個以下股東共同出資設立的。有限責任公司的資本無需劃分為等額的股份，也不發行股票。股東確定出資金額並交付資金後即由公司出具股權證明，作為股東在公司享有權益的憑證。股東的股權證明不能自由買賣，如有股東欲出讓股權，一般應得到其他股東的同意

並受一定條件的限制。股權轉讓時,公司的股東具有優先認購權。如果股權轉讓給非公司內的其他人員,則需徵得全體股東的同意。股東按照出資的多寡對公司承擔有限責任。股東入股的資產可以是貨幣,也可以是實物、知識產權和其他無形資產等。

在有限責任公司中,董事會成員和高層經理人員往往具有股東身分。大股東一般親自經營和管理公司。此外,有限責任公司的財務狀況不必向社會公開,公司的成立、歇業和解散的程序比較簡單,管理機構也不太複雜。一般來說,有限責任公司由於不能向社會公開募集資金,其產權規模較股份有限公司要小得多。

(四)股份合作公司

採取股份合作制形式的旅行社大多都是由原來的集體所有制旅行社轉化而來的,其產權規模一般較小,從業人員也較少。該種旅行社全部資產歸股權持有者所有,股權持有者一般既是股東又是員工,其收益包括工資和分紅兩部分。公司有股權但無股票,一般也不開股權證明,財產關係由合約規定。總經理由股權持有者選聘或自任,職工由公司聘任。

(五)外商投資公司

外商投資旅行社的產權形式及特點與股份有限公司和有限責任公司相同。外商投資旅行社包括中外合資與中外合作旅行社、外商控股和外商獨資旅行社。

二、設立旅行社的條件

由於旅行社被中國國家工商局列為特許經營的行業,因此旅行社的設立除應遵守一般性質企業設立的基本要求外,還要按照國家有關規定報請行業管理部門——各級旅遊行政管理部門——審批,然後再向工商行政管理部門辦理登記註冊,也即通常所稱的「雙重註冊」。根據中國國務院頒布的《旅行社管理條例》、中國國家旅遊局頒布的《旅行社管理條例實施細則》以及《旅行社品質保證金暫行規定》中對各類旅行社設立的相關規定,旅行社的設立必須具備一定的條件,包括:

（一）營業場所

旅行社的經營要求有固定的營業場所。營業場所是旅行產業務活動的所在地，有固定的營業場所是指要有足夠的經營用房。旅行社要從事經營活動，就必須要有固定的營業場所，可以在較長的時間內為旅行社擁有或使用。在法律上明確旅行社的營業場所，對於旅行社開展業務活動、履行債務、接受旅遊行政管理部門對旅行社的監督和管理都具有重要意義。旅行社的經營場所可為自行擁有產權，也可以向他人租借使用。

旅行社的營業場所的選擇對旅行社今後的發展有很重要的意義。與主要的業務範圍和目標市場相適應的營業場所將對旅行產業務經營活動的順利開展產生很大的幫助作用。

（二）營業設施

旅行社必須要有必要的營業設施。必要的營業設施是旅行社進行業務活動的物質基礎，具體指要有足夠的傳真機、專線電話、電腦等辦公設施；設立國際旅行社還要有業務用汽車等交通工具，以保障旅遊業務順利和有效進行。

（三）經營管理人員

按照《旅行社管理條例》中的相關規定，申請設立旅行社，必須有經培訓並持有省、自治區、直轄市以上人民政府旅遊行政管理部門考核頒發的經理人員資格證書的相應人員配備。

中國的《旅行社管理條例實施細則》第十一條規定：「設立國際旅行社，應當具有下述任職資格的經營管理人員：1. 持有國家旅遊局頒發的《旅行社經理任職資格證書》的總經理或副總經理 1 名；2. 持有國家旅遊局頒發的《旅行社經理任職資格證書》的部門經理或業務主管人員 3 名；3. 取得會計師以上職稱的專職財會人員。」第十二條規定：「設立國內旅行社，應當具有下述任職資格的經營管理人員：1. 持有國家旅遊局頒發的《旅行社經理任職資格證書》的總經理或副總經理 1 名；2. 持有國家旅遊局頒發的《旅行社經理

任職資格證書》的部門經理或業務主管人員 1 名；3. 取得助理會計師以上職稱的專職財會人員。」

（四）註冊資本

註冊資本是指旅行社向政府的企業登記主管部門登記註冊時所填報的財產總額，包括流動資金和固定資金。設立國際旅行社，註冊資本不得少於 150 萬元人民幣，設立國內旅行社，註冊資本不得少於 30 萬元人民幣。年接待旅遊者 10 萬人次以上的國際旅行社和國內旅行社，可以申請設辦不具有法人資格的分社。國際旅行社每增加一個分社，需增加註冊資本 75 萬元人民幣，國內旅行社每增加一個分社，需增加註冊資本 15 萬元人民幣。

（五）品質保證金

根據中國現行有關規定，申請設辦旅行社必須向旅遊行政管理部門繳納規定數量的品質保證金。品質保證金制度是中國旅行社行業的特殊規定，目的在於加強旅遊行政管理部門對旅遊服務品質的監督和管理力度，保證旅遊者的合法權益和旅行社的規範經營。品質保證金是一個專門款項，所有權屬於旅行社，但是交由旅遊行政管理部門的專門機構進行管理，主要用於賠償或補償在旅行社經營期間由於旅行社的過錯或破產而造成的旅遊者合法權益的損失。品質保證金在旅遊行政管理部門負責期間所產生的利息按照中國人民銀行規定的單位活期存款利率進行計算，其中三分之一每年一次性返還旅行社，其餘部分作為旅遊品質監督管理部門的管理費用。

旅行社品質保證金的具體繳納辦法如下：

（1）經營入境旅遊業務的國際旅行社須向旅遊行政管理部門繳納旅遊品質保證金 60 萬元，經營出境旅遊業務的國際旅行社需繳納品質保證金 100 萬元，同時經營入境業務和出境業務的國際旅行社共須繳納品質保證金 160 萬元。

（2）國際旅行社每增加一個分社，需要增交旅行社品質保證金 30 萬元。

（3）國內旅行社申請設立時，應向旅遊行政管理部門繳納旅行社品質保證金 10 萬元。

（4）國內旅行社每增加一個分社，需要增交旅行社品質保證金 5 萬元。

（5）中外合資旅行社按國際旅行社經營入境旅遊規定繳納旅行社品質保證金。

三、旅行社設立的管理部門

申請設立國際旅行社，應當按照規定直接向所在省、自治區、直轄市旅遊行政管理部門提出申請。省、自治區、直轄市人民政府管理旅遊工作的部門審查同意後，報中國國務院旅遊行政管理部門審核。

申請設立國內旅行社，應當向所在地的省、自治區、直轄市管理旅遊工作的部門申請批准。

四、分支機構、外國旅行社常駐機構及合資旅行社的設立

（一）旅行社分支機構的設立條件和有關規定

旅行社每年接待旅遊者在 10 萬人次以上，方可設立分社，而且分社不具有獨立法人資格，只能以其設立社的名義開展旅遊業務。旅行社分社的經營範圍不得超過其設立社的經營範圍。旅行社設立分社應當增加註冊資本和增交品質保證金。旅行社對其設立的分社，應當實行統一管理、統一財務、統一招徠、統一接待。旅行社的分社應當接受所在地的旅遊行政管理部門的行業管理和監督。

旅行社按照業務經營和發展的需要，可以設立非法人的門市部（包括營業部）等分支機構，但不得設立辦事處、代表處和聯絡處等辦事機構。旅行社的門市部是指旅行社在註冊的市、縣行政區域內設立的不具備法人資格，為設立社招徠遊客並提供諮詢、宣傳服務等的分支機構。旅行社及其設立的門市部，應當實行統一人事管理制度、統一財務管理制度、統一組團活動和導遊安排、統一旅遊路線和產品。門市部的經營不得超過其設立社的範圍，旅行社的門市部應當接受所在地旅遊行政管理部門的行業管理和監督。

（二）外國旅行社常駐機構的設立條件和有關規定

　　外國旅行社在中華人民共和國境內設立常駐機構，必須經中國國務院旅遊行政管理部門批准。申請在中國設立旅遊常駐機構的外國企業，必須在本國依法註冊登記，並且註冊登記的經營範圍中有旅遊項目，資信情況良好，是其本國旅行社協會或同類組織的正式成員，經營中國旅遊業務兩年以上，年送客量不少於 2000 人。

　　外國企業在中國設立旅遊常駐機構，應當由中國一家國際旅行社作為推薦單位，向中國國家旅遊局申請批准。推薦單位必須具備下列條件：是經中國國家旅遊局批准成立的國際旅行社；與被推薦企業有一年以上的旅遊協作關係；出具推薦信，說明被推薦企業組織來華旅遊人數和有無拖欠團費等方面的情況；推薦單位不得提供偽證，否則將被取消推薦資格。

　　外國旅行社常駐機構只能從事旅遊諮詢、聯絡、宣傳活動，不得經營旅遊業務，包括不得從事訂房、訂餐和訂交通客票等經營性業務。外國旅行社違反上述規定、超出業務範圍經營旅遊活動的，由旅遊行政管理部門責令停止非法經營，沒收其非法所得，並處以人民幣 1 萬元以上、5 萬元以下罰款。

　　（三）外商投資旅行社的設立

　　外商投資旅行社，包括外國旅遊經營者同中國投資者依法共同投資設立的中外合資經營旅行社和中外合作經營旅行社以及外商控股和外商獨資旅行社。

　　1. 中外合資與中外合作旅行社

　　中外合資與中外合作旅行社的中國投資者應當符合下列條件：

　　（1）是依法設立的公司；

　　（2）最近 3 年無違法或者重大違規記錄；

　　（3）符合國務院旅遊行政主管部門規定的審慎的和特定行業的要求。

　　中外合資與中外合作旅行社的外國旅遊經營者應當符合下列條件：

　　（1）是旅行社或者主要從事旅遊經營業務的企業；

（2）年旅遊經營總額 4000 萬美元以上；

（3）本國旅遊行業協會的會員。

中外合資與中外合作旅行社可以經營入境旅遊業務和國內旅遊業務。中外合資與中外合作旅行社不得設立分支機構。中外合資與中外合作旅行社不得經營中國公民出國旅遊業務以及中國其他地區的人赴香港特別行政區、澳門特別行政區和台灣旅遊的業務。

2. 外商控股和外商獨資旅行社的設立

為適應中國加入世界貿易組織的新形勢，進一步擴大旅遊業對外開放，促進旅行產業發展，中國國家旅遊局和商務部於 2003 年聯合發布了《設立外商控股、外商獨資旅行社暫行規定》（以下簡稱「《規定》」），並於 2005 年對該《規定》進行了修訂。

根據該《規定》，外商投資旅行社的中國投資者應當符合下列條件：

（1）是依法設立的公司；

（2）最近 3 年無違法或者重大違規記錄；

（3）符合中國國務院旅遊行政主管部門規定的審慎的和特定行業的要求。

設立外商控股旅行社的境外投資方，應符合下列條件：

（1）是旅行社或者是主要從事旅遊經營業務的企業；

（2）年旅遊經營總額 4000 萬美元以上；

（3）是本國（地區）旅遊行業協會的會員；

（4）具有良好的國際信譽和先進的旅行社管理經驗；

（5）遵守中國法律及中國旅遊業的有關法規。

設立外商獨資旅行社的境外投資方，應符合以下條件：

（1）是旅行社或者是主要從事旅遊經營業務的企業；

(2) 年旅遊經營總額 5 億美元以上；

(3) 是本國（地區）旅遊行業協會的會員；

(4) 具有良好的國際信譽和先進的旅行社管理經驗；

(5) 遵守中國法律及中國旅遊業的有關法規。

依照該《規定》，在中國境內設立的外商控股或外商獨資旅行社應當符合中國旅遊業發展規劃和旅遊市場的需要，其註冊資本不得少於 250 萬元人民幣。每個境外投資方申請設立外商控股或外商獨資旅行社，一般只批准成立一家。另外，外商控股或獨資旅行社不得經營或變相經營中國公民出國旅遊業務以及中國其他地區的人赴香港、澳門特別行政區和台灣旅遊的業務。

第二節 設立旅行社的申請文件

一、旅行社設立申請文件的內容和要求

旅行社在設立的申請過程中，需要向有關部門提供相關的文件和證明資料，包括：設立申請書、可行性研究報告、旅行社章程、旅行社負責人的履歷和任職資格證明、驗資證明、經營場所證明、經營設備情況證明等。

（一）設立申請書

設立申請書是申辦人向有關部門表述其設立旅行社意願的文件，應包括以下內容：

1. 申請設立旅行社的類別、中英文名稱和設立地

申請書應該說明要設立的旅行社的類別——是國際旅行社還是國內旅行社。如果申請設立國際旅行社，還必須說明是否申請經營出境旅遊業務，必須寫明旅行社的名稱，以區別於其他旅行社。旅行社的中英文名稱必須一致，不應該存在歧異。旅行社的設立地點必須寫明所設立旅行社的詳細地址，以有利於旅遊行政管理部門的審查和審批工作，並有利於當地旅遊行政管理部門的行業監督和管理。

2. 企業形式、投資者、投資額和出資方式

在申請書中，還應對旅行社的企業形式、投資者、投資額和出資方式加以說明。企業形式是指企業的構成方式，即全民所有、集體所有、個人所有、中外合資等形式；投資者指國家、地方、企業、集體、個人等；投資額指投入旅行社的資金總額；出資方式分為現金、固定資產、無形資產等。

3. 申請人、受理申請部門的全稱、申請報告名稱和呈報申請的時間

申請書中應該寫明旅行社申辦人和受理申請部門的名稱，不能使用簡稱或縮寫，申請書上還要寫明申請報告名稱並註明呈報申請的時間。

（二）可行性研究報告

可行性研究報告是申請設立旅行社的重要文件，反映了申辦人對旅遊市場情況、自身實力、旅行社發展前景等情況的估計和預測。可行性研究報告應包括設立旅行社的市場條件、設立旅行社的資金條件、設立旅行社的人員條件以及受理申請的旅遊行政管理部門認為需要補充說明的其他問題。在可行性研究報告中，申辦人對所申請設立旅行社的市場條件、資金條件和人力條件進行全面的分析和評估，並向有關部門明確標示該旅行社在客源市場或潛在客源市場、現有資金或籌集資金的能力、擁有或聘用高層管理人員和其他專業人員等方面已經符合設立旅行社的規定和要求。

案例 2-1 關於設立 ** 國際旅行社的可行性研究報告

為了投資和申請設立 ** 國際旅行社，圍繞設立該社的必要性和可行性，申請人組織有關人員，對擬設旅行社的客源市場和旅遊產品開發基礎和潛力，擬設地區的旅遊資源基礎、招徠和接待等配套條件，管理人員和業務人員狀況，擬設旅行社的投資和業務發展前景等，進行了較為全面的調查研究和分析預測。現根據研究結果，結合申請人對該申請設立旅行社的投資能力和計劃，以及已經完成的準備工作情況，就投資設立 ** 國際旅行社的可行性報告如下：

一、** 國際旅行社的客源市場和旅遊產品開發的基礎和潛力

從中國及擬設地區客源市場狀況和變化趨勢、旅遊資源和產品狀況、申請人所具備的開發能力等方面看，** 國際旅行社的客源市場和產品開發基礎良好，潛力較大。

首先，改革開放以來，中國及 ** 省（市、區、縣，指擬設地區）的入境旅遊和國內旅遊客源都迅速、穩定增長，需要增加國際旅行社來滿足接待需要（分全國和擬設地區，用入境遊客和國內旅遊在近年來的增長統計數據進行具體說明）。

其次，** 國際旅行社獲准設立後，可利用其所擁有的優勢來開發入境和國內旅遊客源，增加客源總量，促進中國旅遊業的發展（從投資者所具的優勢條件進一步說明）。

第三，中國旅遊資源豐富，擬設地區也有著比較豐富的旅遊資源，有待於增強開發、利用力量（分別用中國和擬設地區旅遊資源及其開發利用狀況資料和擬設旅行社的開發條件、計劃進行說明）。

最後，中國旅遊產品結構正在由傳統的觀光旅遊為主體，逐漸向觀光、度假、主題旅遊等各種旅遊活動項目全面發展，擬設地區在開發度假、主題旅遊產品方面具備較好的基礎，** 國際旅行社在這方面也有較好的條件可資利用。

二、** 國際旅行社設立後開展業務經營活動的基礎和直轄市配套條件

由於 ** 國際旅行社的擬設地是中國經濟社會發展水平較高的地區，交通便利，可進入性強；旅遊大環境和景區景點開發、建設、管理較好，飯店、餐廳、客運等配套服務較為齊全，所以，該旅行社獲准設立後的業務經營環境和配套條件良好。

第一，擬設地區的交通條件較好，旅遊者進出方便，為該旅行社獲准設立後開展業務創造了較好的交通條件（分別選擇該地區的航空包括機場、航線、航班數量、等級，鐵路和公路客運條件，水上運輸等狀況資料，來說明旅遊交通條件或其發展、改進情況，還可進行橫向和縱向比較）。

第二，擬設地區旅遊資源開發、景區景點配套建設和其他旅遊文化娛樂項目水平較高，社會治安和環境衛生較好，旅遊場所管理水平較高，能夠進一步吸引海內外旅遊者，為該旅行社獲准設立後開展業務奠定了市場基礎（可從環境監測數據、景區景點等的數量和等級、經營管理狀況等方面進行一些說明）。

第三，擬設地區飯店、餐廳、旅遊商店等接待服務能力較強，發展快，能夠較好地適應旅遊接待服務需要，為該旅行社獲准成立後開展業務提供了較好的配套服務條件（用飯店等的數量、等級、接待能力及其近期滿足旅遊服務需要的狀況等資料來說明）。

三、** 國際旅行社開拓業務的區域條件和預期作用

從擬設地區旅遊業發展對國際旅行社接待服務的需求和已有接待能力的關係來看，** 國際旅行社獲准設立後適應市場需要開拓業務的條件較好，對所在地區旅遊業的發展將起積極作用。

首先，擬設地區的旅遊產品還比較單一，投入力量進一步開發完善的餘地較大，有必要盡快增加開發投入（從地區旅遊產品結構狀況、可供開發利用的資源條件、可以開發的新項目和新路線等進行說明）。

其次，擬設地區現有旅行社（其中主要是國際旅行社）數量有限，有必要進一步增加國際旅行社，以更好地滿足旅遊中介服務和客源、產品開發的需要（用現有旅行社數量及地區旅遊入境人數及其增長的數據資料進行對比分析，可以包括省、地市、縣幾個層次）。

最後，** 國際旅行社如獲准設立，可以充分利用其投資方現有的優勢在增強所在地區的旅行社服務、開發新的客源和旅遊產品方面發揮較好的作用（從投資人及其所在系統的飯店、交通等旅遊服務單位數量、等級，可供開發海外客源和旅遊產品時利用的組織網路、分支機構數量、功能狀況，來分析說明其潛力和前景）。

四、** 國際旅行社開展業務經營活動的人員和業務基礎

適應本系統、本集團業務經營和發展的需要，** 國際旅行社的投資者已經擁有一些有經驗的旅行社及旅遊企業經營管理人員、業務人員和接待服務人員，並正著手進一步增加人員，積極進行業務培訓和人力開發，初步具備了開展業務經營活動的能力和進一步發展的基礎。

第一，企業管理人員狀況良好（介紹總經理、副總經理、部門經理的數量、年齡、受教育水平、從事業務工作或相關工作經歷和業績等情況，以及進一步組織、聘用、培訓的計劃）。

第二，導遊、計調、外聯、財務等業務人員能基本滿足需要（介紹持證導遊等人員數量、職業等級、從業經歷等情況，以及進一步增加數量、提高素質的計劃等）。

第三，申請人所在單位和系統已經積累了一定的開展旅遊業務的經驗基礎（包括旅遊業務及可資利用的業務網路、客戶、企業管理制度基礎等內容）。

五、** 國際旅行社申請人的投資能力和計劃

** 國際旅行社的申請人實力較強，近年來對投資旅遊業積極性很高，不僅按規定撥付註冊資金和繳納旅行社品質保證金，而且準備適應經營和發展的需要逐步增加投資，並計劃逐步向旅遊的其他環節和方面投資，以形成旅遊綜合經營和服務能力（應具體說明投資數量、來源、計劃，可分條逐一說明）。

六、** 國際旅行產業務經營硬體條件

** 國際旅行社的硬體條件較好（具體說明營業場所的位置、面積、等級、來源、性質，業務用車的數量、等級、價值來源，辦公室及其他營業設施設備的數量、品質、價值，以及進一步增加、改進的計劃等）。

從以上分析說明可以看出，** 國際旅行社不僅基本具備《旅行社管理條例》及《旅行社管理條例實施細則》規定的國際旅行社設立條件，而且符合擬設地區旅遊發展和市場需要；申請人投資能力強，開展業務經營、市場和產品開發基礎好、潛力較大，投資前景較好，準備工作較充分；如獲准成立，

對投資人獲取投資回報和所在地區及中國國際旅遊和整個旅遊業的發展，均可起積極作用。

（三）旅行社章程

旅行社章程由申辦人起草，是旅行社運營的基本制度。旅行社章程應闡明旅行社的經營宗旨、運行方式和經濟實力，規定旅行社在各方面應遵循的原則。旅行社章程分為普通旅行社章程和股份制旅行社章程兩類。

普通旅行社章程應該包括以下七項內容：

（1）旅行社的經營範圍、旅行社的設立方式和經營方式；

（2）旅行社的經濟性質、註冊資金數額及其來源；

（3）旅行社的組織機構及其職權；

（4）法定代表人產生的程序和職權範圍；

（5）財務管理制度和利潤分配方式；

（6）勞動用工制度；

（7）章程修改程序和終止程序。

股份制旅行社章程除以上內容外，還應包括：

（1）旅行社註冊資本、股份總額和每股金額；

（2）股東名稱、認購股份數、權利和義務；

（3）董事會的組成、職權、任期和議事規則；

（4）利潤分配辦法；

（5）旅行社解散和清算辦法；

（6）通知和通告辦法。

（四）旅行社負責人的履歷和任職資格證書

　　根據《旅行社管理條例》的規定，旅行社經理和副經理必須具備相當的學歷和工作履歷，並應具有在旅遊管理部門或旅遊企業的工作經歷。此外，旅行社經理、副經理還應接受中國國家旅遊局組織或委託地方旅遊行政管理部門組織的專業培訓，透過相應的考試以獲得中國國家旅遊局頒發的《旅行社經理任職資格證書》。因此，申辦人在申請設立旅行社時，應當將旅行社經理、副經理的履歷表和《旅行社經理任職資格證書》送交受理申請的旅遊行政管理部門。

　　（五）驗資證明

　　為了對申請設立的旅行社註冊資本進行驗審，以檢驗資本的真實度，國家透過法定的驗資機構對旅行社進行驗資。在中國，法定的驗資機構包括經國務院金融主管部門審批設立的各商業銀行和該主管部門認定的會計師事務所、審計事務所或律師事務所。在實際工作中，旅行社還可以選擇以下兩種方式進行驗資：1. 銀行驗資。旅行社申辦人將貨幣資金匯入有關銀行的帳戶上，然後由銀行出具書面的驗資證明及資本金入帳憑證的複本文件。2. 其他機構驗資。由註冊會計師、會計師事務所或審計事務所對旅行社的資本金進行驗證，然後出具書面的驗資報告。驗資完畢，申辦人將驗資證明或驗資報告送交受理申請的旅遊行政管理部門。

　　（六）經營場所證明

　　為確保正常業務經營活動的順利進行，旅行社應當擁有獨立的經營場所。旅行社的經營場所有自有資產和租用他人資產兩種類型。如果經營場所屬於申辦人自有資產，申辦人應當向旅遊行政管理部門出具產權證明或使用證明，如果經營場所是申辦人租用的他人資產，申辦人應向旅遊行政管理部門出具不短於一年的租房協議。

　　（七）經營設備情況證明

　　經營設備是旅行社開展旅遊業務經營活動的必備設施，必須是旅行社的自有財產。按照中國國家旅遊局的有關規定，設立國際旅行社，申辦人應當提交傳真機、直撥電話機、電腦和業務用汽車等經營設施的證明；設立國內

旅行社，申辦人應提交傳真機、直撥電話機、電腦等經營設施的證明。經營設施的證明包括投資部門出具的經營設備使用證明或由商業部門開具的具有申辦人或該旅行社名稱的發票和收據。

（八）旅行社品質保證金承諾書

旅行社要提交獲准成立後依照國家有關規定繳納旅行社品質保證金的承諾書。

二、外國旅行社常駐機構及外資旅行社設立的申請文件

（一）外國旅行社常駐機構設立的申請文件

申請在中國設立旅遊常駐機構的外國企業，必須提供下列證件和資料及其中文譯本：

（1）由該企業董事長或總經理簽署的申請書，內容包括機構名稱、業務範圍、代表人數、駐外期限、駐外地址等；

（2）由該企業所在國家有關當局出具的營業執照副本和經營業務的文書證明；

（3）由該企業所在國家旅行社或行業協會或者其他同類組織頒發的會員證書副本；

（4）由與該企業有相關業務往來的金融機構出具的資本信用副本；

（5）由該企業董事長或總經理簽署的委任旅遊常駐機構首席代表的授權書及各人員的簡歷、照片和身分證件；

（6）該企業簡介，包括經營歷史和業績、負責人員、組織機構、同中國開展業務往來等情況。

（二）外商投資旅行社設立的申請文件

申請在中國設立外商投資旅行社，必須提供下列證件和資料及其中文譯本：

（1）中國合營者資格證明文件，包括營業執照副本、旅遊業務經營許可證、申請前 3 年的業務年檢報告、有關旅遊行業協會的會員證明；

（2）外國投資者的資格證明資料，包括註冊登記副本、銀行資信證明、會計師事務所出具的財務狀況證明、相關電腦公司提供的入網證明、本國旅遊行業協會會員證明、申請之前 1 年的年度報告；

（3）外資旅行社項目建議書；

（4）外資旅行社可行性研究報告；

（5）外資旅行社的合約和章程；

（6）法律法規和審批機構要求提供的其他資料。

第三節 旅行社的審批、註冊、中止和變更

一、審批程序

（一）設立國際旅行社的審批程序

申請者應將設立申請書、相關文件、證明資料直接送交所在地的具有審批權的省、自治區、直轄市旅遊行政管理部門，向其提出設立國際旅行社的申請。受理申請的旅遊行政管理部門在受到符合規定的申請書之後應當在 30 個工作日內簽署審查意見後，送交國家旅遊局審核批准。國家旅遊局應當在收到申請書之日起的 30 個工作日內，以正式文件的形式通知申請者批准或不批准設立旅行社的決定，並同時將此決定通知受理申請的地方旅遊行政管理部門。已經審批同意設立國際旅行社的，審批部門應當向其頒發《國際旅行產業務經營許可證》。許可證是經營旅遊業務的資格證明，由國家旅遊局統一印製，由具有審批權的旅遊行政管理部門頒發，並應當註明旅行社的經營範圍。旅行社應當將許可證與營業執照一起懸掛在營業場所的顯要位置。具有審批權的旅遊行政管理部門可以根據旅行社開展業務的需要，核發許可證副本。許可證有效期為 3 年。旅行社應當在許可證到期前的 3 個月內，持

許可證到原頒證機關換發。許可證損壞或遺失，旅行社應當到原頒證機關申請換發或補發。

（二）設立國內旅行社的審批程序

申請者應將設立申請書、相關文件、證明資料直接送交所在地的省、自治區、直轄市旅遊行政管理部門或其授權的地點、市級旅遊行政管理部門，向其提出設立國內旅行社的申請。受理申請的旅遊行政管理部門在徵得擬設地、縣級以上旅遊行政管理部門的意見後，根據《旅行社管理條例》的規定進行審批。已經審批同意設立國內旅行社的，審批部門應當向其頒發《國內旅行產業務經營許可證》。許可證的管理和使用與國際旅行社的相關規定相同。

在實際工作中，中國旅行社的審批採取「先籌備、後驗收、再審批」的作法，即申辦者首先提交有關文件，申請籌辦旅行社，並在接到獲准籌備通知後一年內達到驗收標準。這樣做的目的在於在籌備期自然淘汰那些不具備旅行社經營能力的申辦者，並幫助那些有條件的申辦者創造開展業務的必要條件，以便在註冊後能夠盡快進入經營狀態。如果申辦者在接到籌備通知後一年內未達到驗收標準，旅遊行政管理部門將依照規定取消其籌備資格，並規定三年內不得再申辦旅行社。申辦者經過一段時間的籌備後，自己認為已經具備了經營業務的條件，可填寫《審批旅行社技術報告》（申請資料、審批意見和必要的附表），正式申請驗收，經旅遊行政管理部門實地驗收及格者，按規定繳納旅行社品質保證金，即可獲得《旅行產業務經營許可證》。

對於旅行社沒有《旅行產業務經營許可證》而進行經營的，無論是國內旅行社還是國際旅行社，均屬於違規經營。

（三）設立分支機構的審批程序

旅行社根據業務經營和發展的需要，可以設立非獨立法人分社、門市部或營業部等分支機構。但旅行社不能設立辦事處、代表處和聯絡處等辦事機構。

旅行社設立非獨立法人分社的具體審批程序如下：向原審批的旅遊行政管理部門辦理核准該旅行社每年接待旅遊者達 10 萬人次以上的證明文件；到設立地有品質保證金管理權的旅遊行政管理部門，按照條例規定數額繳納旅行社品質保證金；到原審批的旅遊行政管理部門領取非法人分社的許可證；憑證明文件和許可證到工商行政管理部門辦理註冊登記手續。旅行社應當在辦理完分社登記註冊手續之日起的 30 個工作日內，呈報其主管的旅遊行政管理部門和分社所在地的旅遊行政管理部門備案。

旅行社門市部是指旅行社在註冊地的市、縣行政區以內設立的不具備法人資格、為設立社招徠顧客並提供諮詢、宣傳等服務的分支機構，旅行社不得在註冊地的市、縣行政區域以外設立門市部。其具體審批程序如下：徵得擬設地縣級以上旅遊行政管理部門的同意；在辦理完工商登記註冊手續後的 30 個工作日內，報原審批的旅遊行政管理部門、主管的旅遊行政管理部門和門市部的旅遊行政管理部門備案。

（四）設立外商投資旅行社的審批程序

設立外商投資旅行社，由中國投資者向國務院旅遊行政主管部門提出申請，並提交相應的文件。國務院旅遊行政主管部門應當自受理申請之日起 60 日內對申請審查完畢，作出批准或者不批准的決定。予以批准的，頒發《外商投資旅行產業務經營許可審定意見書》；不予批准的，應當書面通知申請人並說明理由。

申請人持《外商投資旅行產業務經營許可審定意見書》以及投資各方簽訂的合約、章程向國務院經濟貿易主管部門提出設立外商投資企業的申請。國務院對外經濟貿易主管部門應當自受理申請之日起在有關法律、行政法規規定的時間內，對擬設立外商投資旅行社的合約、章程審查完畢，作出批准或者不批准的決定。予以批准的，頒發《外商投資企業批准證書》，並通知申請人向國務院旅遊行政主管部門領取《旅行產業務經營許可證》；不予批准的，應當書面通知申請人並說明理由。

申請人憑《旅行產業務經營許可證》和《外商投資企業批准證書》向工商行政管理機關辦理中外合資旅行社的註冊登記手續。

二、辦理註冊登記

旅行社在經有關旅遊行政管理部門審核批准其設立申請後，申辦者須在收到旅遊行政管理部門的批准文件及《旅行產業務經營許可證》後的 60 個工作日內，持有關批准文件及《旅行產業務經營許可證》到工商行政管理部門辦理註冊登記。工商行政管理部門收到申辦者提交的全部文件後，進行註冊登記，並在 30 個工作日內作出核准登記或不予核准登記的決定。經核准登記，工商行政管理部門發給旅行社《企業法人營業執照》或《營業執照》。旅行社營業執照簽發日期，為該旅行社成立日期。

三、辦理稅務登記

旅行社應在領取營業執照後的 30 個工作日之內，向當地稅務部門辦理開業稅務登記，並在銀行帳號辦妥之後，申請稅務執照。辦理稅務執照時應向當地稅務部門領取統一的稅務登記表，如實填寫各項內容，經稅務機關審核後，發給稅務登記證。稅務登記結束之後，旅行社即可依據營業執照刻製公章，開立銀行帳戶，申領發票，開張營業。至此，旅行社正式成立並可簽訂合約進行經營旅遊業務的活動。

四、旅行社的變更和終止

（一）旅行社的變更

旅行社需要改變登記註冊地的，應當徵得原負責主管該旅行社的旅遊行政管理部門和改變後的負責主管該旅行社的旅遊行政管理部門同意，辦理變更登記，並在辦理完變更登記之日起 30 個工作日內，報原審批的旅遊行政管理部門備案。

旅行社需要變更經營範圍的，應當經原審批的旅遊行政管理部門審核批准後，到工商行政管理機關辦理變更登記手續。變更經營範圍，主要有以下兩種情況：

　　(1) 國際旅行社申請增加出境旅遊和邊境旅遊業務的，應該向所在省、自治區、直轄市旅遊行政管理部門申報，經審查並簽署意見後，報中國國家旅遊局審批。

　　(2) 國內旅行社申請成為國際旅行社，國際旅行社申請轉為國內旅行社，應當按照旅行社設立審批的有關規定辦理。

　　旅行社組織形式、名稱、法定代表人、營業場所、停業、歇業等事項變更，應當到工商行政管理部門辦理相應的變更登記或者註銷登記，並在辦理完變更登記之日起的 30 個工作日內向原審核批准的旅遊行政管理部門備案，對於其中改變名稱或歇業的情形，還應換發或收回許可證。

　　(二) 旅行社的終止

　　旅行社既然是企業法人，不僅在設立變更方面而且在停業、歇業等程序方面均有嚴格的規定。旅行社的終止行為，不同企業性質的旅行社有相應的法律規範。旅行社的終止有種種具體原因，但究其實質而言，有自然終止和強制終止兩大類。

　　自然終止，主要為停業或歇業。當旅行社發生停業、歇業等事項，應當向工商行政管理機關提出停業或歇業申請，提交資產清理和處分證明、債務清理證明、完稅情況證明等，經核准後辦理註銷登記，在辦理完登記之日起的 30 個工作日之內向原審核批准的旅遊行政管理部門備案，並繳回許可證。其他如經營不善、不能清償到期債務、宣告破產的；或因旅行社間合併、分立而終止的，都應辦理註銷登記並繳回許可證。

　　強制終止，根據《旅行社管理條例》及《旅行社管理條例實施細則》的規定，旅行社有下列行為之一，情節嚴重的，由旅行社行政管理部門吊銷該《旅行產業務經營許可證》：

　　(1) 超出核定的經營範圍開展旅遊業務的，如國內旅行社經營國際旅行產業務，國際旅行社未經批准從事出境旅遊、邊境旅遊業務的；

　　(2) 未按照規定給旅遊者辦理旅遊意外保險的；

（3）提供的服務不能保證旅遊者人身、財產安全的需要，致使旅遊者人身、財產受到損害；

（4）對提供的旅遊服務項目，不按照國家的有關規定收費，旅行中增加服務項目，強行向旅遊者收取費用；

（5）聘用未經旅遊行政部門考核、未持有資格證書的導遊或領隊；

（6）選擇境外未經合法登記的旅行社作為接待社；

（7）與境外旅行社未簽訂約定雙方權利和義務的合約。

旅行社如果因上述原因被吊銷《旅行產業務經營許可證》的，由工商行政管理部門吊銷相應營業執照。

▌第四節 旅行社的行業組織

一、旅行社行業組織的性質與功能

對於任何一種行業來說，行業組織都是一種不可忽視的力量，它會對特定行業內企業的發展產生極為重要的影響。因此，旅行社經營管理人員應具備有關行業組織的基本知識，並在旅行社獲准營業後就是否申請加入某個行業組織作出決策。

（一）旅行社行業組織的性質

旅行社的行業組織又稱行業協會，是旅行社為實現本行業共同的利益和目標而在自願基礎上組成的民間組織。它具有以下幾個特徵：

（1）旅行社行業協會是民間性組織，而非官方機構或行政機構。

（2）旅行社行業協會是旅行社為實現單個企業無法達到的目標而組成的共同利益團體。

（3）旅行社是否加入行業協會完全出於自願，而且可以隨時退出。

（二）旅行社行業組織的功能

旅行社行業協會具有服務和管理兩種功能。服務功能表現在行業協會可以作為協會成員的代表，與政府機構或其他行業組織商談有關事宜，加強協會成員間的資訊溝通，定期發布統計分析資料；調查研究協會成員感興趣的問題，向協會成員提交研究報告；定期出版刊物，向協會成員提供有效資訊；開展聯合推銷和聯合培訓等活動。旅行社行業協會的管理職能是指擬定協會成員共同遵循的經營目標，制定行規行約，進行仲裁和調解。但需要指出的是，行業協會的管理職能不同於政府旅遊管理機構的職能，首先，它不帶有任何行政指令性和法規性，其實效性取決於協會本身的權威性和凝聚力；其次，旅行社行業協會管理的範圍取決於自願加入該協會的旅行社數量，只要有一家旅行社不願入會，行業協會便不可能實現全行業管理，而政府旅遊管理機構則具有全行業管理的功能。

作為民間團體，旅行社行業協會的的經費主要來自成員的會費，政府撥款或各種捐助不是協會經常性的經費來源。

旅行社行業協會的章程應符合國家有關法律和政策，其解釋權在協會理事會。

二、中國的旅行社行業組織

中國現有的旅行社行業組織主要是 1997 年 10 月在大連正式成立的中國旅行社協會。中國旅行社協會（China Association of Travel Services，縮寫為 CATS）是由中國境內的旅行社、各地區性旅行社協會或其他同類協會等單位，按照平等自願的原則結成的全國旅行社行業的專業性協會，是經中華人民共和國民政部正式登記註冊的全國性社團組織，具有獨立的社團法人資格。協會接受國家旅遊局的領導、民政部的監督管理和中國旅遊協會的業務指導。協會會址設在北京市。

根據中國旅行社協會章程，該協會的宗旨是溝通會員與政府部門間的聯繫，協調會員與其他方面的關係，加強會員間的聯繫，規範會員的行為，維護會員的合法權益，為會員服務。而該協會的主要任務包括：（1）貫徹執行國家旅遊發展方針和旅行社行業政策法規；（2）總結交流旅行社的工作經驗，

開展與旅行社行業相關的調研，為旅行社行業的發展提出積極並切實可行的建議；（3）向主管單位及有關單位反映會員的願望和要求，為會員提供法律諮詢服務，保護會員的共同利益，維護會員的合法權益；（4）制定行規行約，發揮行業自律作用，督促會員單位提高經營管理水平和接待服務品質，維護旅遊行業的市場經營秩序；（5）加強會員之間的交流與合作，組織開展各項培訓、學習、研討、交流和考察等活動；（6）加強與行業內外的有關組織、社團的聯繫、協調與合作；（7）開展與海外旅行社協會及相關行業組織之間的交流與合作；（8）編印會刊和資訊資料，為會員提供資訊服務。

協會的作用主要表現在：第一，是企業和政府之間橋梁和紐帶的作用；第二，是政府助手的作用；第三，是企業朋友的作用。

協會實行團體會員制，所有在中國境內依法設立、守法經營、無不良信譽的旅行社及與旅行社經營業務密切相關的單位和各地區性旅行社協會或其他同類協會，承認和擁護本會的章程，遵守協會章程，履行應盡義務，均可申請加入協會。協會的最高權力機構是會員代表大會，每四年舉行一次。協會設立理事會和常務理事會，理事會對會員代表大會負責，是會員代表大會的執行機構，在會員代表大會閉會期間領導協會開展日常工作；常務理事會對理事會負責，在理事會閉會期間，行使其職權。

協會對會員實行年度註冊公告制度。每年年初會員單位必須進行註冊登記，協會對符合會員條件的會員名單向社會公告。

從協會的章程和成立初衷來看，發起和組織者希望其成為「旅遊行政管理部門與旅行社之間的橋梁和紐帶；成為推動行業自律的重要組織；成為在市場經濟條件下旅行社利益的代表者和保護者」。但是無論從會員總數來看（400 多家，全行業企業為 9000 多家），還是從旅行社的加入方式來看（自願加入，不是旅行社運作的必要條件），中國旅行社協會離成為真正意義上的中國旅行社行業管理主體之一，還有很大的差距。

本章小結

　　旅行社被中國國家工商局列為特許經營的行業，旅行社的設立除應遵守一般性質企業設立的基本要求外，還要按照國家有關規定報請行業管理部門——各級旅遊行政管理部門——審批，然後再向工商行政管理部門辦理登記註冊。

　　在第一節中，主要介紹了相關法規對一般性質旅行社、旅行社分支機構、外國旅行社常駐機構以及外資旅行社設立所要求的條件和主管機構。旅行社在設立的申請過程中，需要向有關部門提供相關的文件和證明資料，包括：設立申請書、可行性研究報告、旅行社章程、旅行社負責人的履歷和任職資格證明、驗資證明、經營場所證明、經營設備情況證明等，對以上文件的具體要求和解釋構成了第二節的主要內容。第三節介紹了關於旅行社審批、註冊、終止和變更所需完成相應程序的規定。對於任何一種行業來說，行業組織都是一種不可忽視的力量，旅行社經營管理人員應在旅行社獲准營業後就是否申請加入某個行業組織作出決策，因此第四節主要闡釋了旅行社行業組織的性質和職能，並簡單介紹了中國的中國旅行社協會。

思考題

1. 中國目前旅行社有哪幾種可行的組建形式？性質如何？
2. 設立旅行社需具備那些基本條件？
3. 何謂外商投資旅行社？設立這類旅行社有何要求？
4. 旅行社行業組織的性質和任務是什麼？

第 3 章 旅行社市場調研與旅遊產品設計

導讀

　　產品設計是旅行社的主要職能。旅行社的產品就是指旅行社為了滿足旅遊者旅遊過程中的需要，而借助一定的旅遊吸引物和旅遊設施向旅遊者提供的各種有償服務，產品設計是旅行社生存與發展的基礎和前提。長期以來，中國旅行社產品一直十分單一，大部分旅行社提供的都是團體、全包式套裝、標準等的觀光旅遊產品。隨著旅遊者的不斷成熟，旅遊消費需求日趨多樣化和個性化，旅行社的產品創新變得越來越重要了。旅行社只有從旅遊者的需要出發，進行產品設計，才能立於不敗之地。瞭解旅遊者需要的基本方法之一就是進行市場調研。

閱讀目標

　　瞭解旅遊市場調研的相關概念及意義

　　掌握市場調研的目標、基本方法和技能

　　熟悉什麼是旅行社的產品設計、產品線的設計方法以及產品創新的技巧

▌第一節 市場調研目標與方法

一、什麼是旅遊市場調研

　　顧名思義，旅遊市場調研就是針對旅遊市場的調查。那麼什麼是旅遊市場呢？旅遊市場是指一定時期內，某一地區中存在的對旅遊產品具有支付能力的現實和潛在購買者的集合。既有旅遊興趣又能支付旅遊費用的旅遊者為現實的旅遊購買者，可能有旅遊興趣或能支付旅遊費用的人為潛在的旅遊購買者。簡言之，旅遊市場就是客源市場。

旅遊市場調研是指旅行社運用科學的方法和手段，有目的、有系統地收集、記錄、整理、分析和總結與旅遊市場變化有關的各種旅遊消費需求以及旅遊營銷活動的資訊、資料，以瞭解現實旅遊市場和潛在旅遊市場，並為旅遊經營決策者提供客觀決策依據的活動。

旅遊市場調研是旅行社及時掌握旅遊消費者的需求特點，瞭解市場動向，把握市場脈絡，從而制定正確的企業策略的重要方法。同時，旅遊市場調研也是整個旅行社營銷活動的基礎。市場預測、市場細分以及目標市場的選擇都必須在旅遊市場調研的基礎上，透過對調研結果的分析來進行。隨著市場的不斷變化，旅行社也要依據市場調研獲取的新資訊隨時調整其經營策略。在資訊社會裡，誰先掌握了全面、完整的市場資訊，誰就占有了優先開拓、發展市場的機會，誰就有了比別人更強的競爭實力。

二、旅遊市場調研的目標

旅遊市場調研的目標由於調研目的的不同也有所差異，但一般來說，旅遊市場調研需要掌握以下幾方面的資訊：

（一）旅遊市場需求資訊

旅行社的生產經營必須以消費者的需求為導向，才能獲得持久的經濟效益。於是，掌握旅遊市場需求資訊就成為旅遊市場調研的首要任務。旅遊市場需求是指在一定時期內、一定價格上，旅遊者願意並能夠購買旅遊產品的數量。旅遊需求決定了市場規模的大小。

1. 旅遊市場構成及特徵

包括：（1）旅遊者基本情況資訊，如旅遊者的國籍、年齡、性別、職業、民族等；（2）旅遊者的收入狀況與閒暇時間；（3）旅遊者人口特徵及經濟發展水平；（4）旅遊者對旅遊產品的評價。

2. 旅遊消費行為特徵及其原因

包括旅遊者旅遊時間、旅遊方式、目的地選擇、消費水平選擇等，以及旅遊者作出這些選擇的原因。例如一些旅遊者為何要選擇在中國「十一」長

假高峰期以後去登黃山？他們是乘飛機還是坐火車？他們是選擇在湯口鎮住一般的旅館呢？還是在山上過夜等待看日出？等等。

3. 旅遊動機特徵

旅遊動機是旅遊者消費行為產生的根本原因，是促使一個人有意於旅遊以及到何處去、作何種旅遊的內在驅動力。旅遊者外出旅遊的動機多種多樣。例如現在很多大學生利用假期和朋友結伴去西藏旅遊，他們一方面是為了欣賞西藏獨特的自然風光，另一方面是為了追尋西藏深厚的文化，這些都是大學生提高自我、實現自我需要的體現。再比如有的人出去旅遊僅僅是為了暫時擺脫身邊的不愉快，調節緊張的生活節奏。在瞭解了消費者旅遊的動機以後，就可以有意識地加以引導，進而影響旅遊行為。

（二）旅遊市場供給資訊

旅行社的主要職能之一是設計旅遊產品，這就需要旅行社瞭解單項旅遊產品的供給情況。旅遊供給是指一定時期內為旅遊市場提供的旅遊產品的總量。

1. 可進入性

即旅遊目的地同外界的交通聯繫以及旅遊目的地內部交通運輸的通暢和便利程度。包括陸路、水路和空中通道的基礎設施的狀況以及各種交通運輸工具的運營安排。

2. 旅遊資源稟賦

旅遊資源包括自然資源、人文資源，一個城市的經濟、科技、社會發展成就也都可以算做旅遊資源。旅遊資源的好壞決定了旅遊目的地吸引力的大小。

3. 旅遊服務水平

這包括為旅遊者食、住、行、遊、購、娛提供服務的餐飲、娛樂、交通、住宿等旅遊企業的服務品質、企業形象、經營水平等資訊。

4. 旅遊目的地承載力

是指一個旅遊目的地在不至於導致當地環境和來訪遊客旅遊經歷的品質出現無法接受的下降這一前提之下，所能吸納外來遊客的最大能力。旅行社必須獲取有關旅遊承載力的資訊，以此為依據來決定所組織的遊客規模，以保護旅遊地環境，促進旅遊的可持續發展。

（三）競爭對手資訊

瞭解分析競爭對手的情況，就能採取相應的措施，以獲得比競爭對手強的競爭優勢。包括瞭解現實的和潛在的競爭對手數量，他們產品的特徵、品質、品種，他們所採用的營銷策略以及競爭實力，他們長短期的競爭策略等。

（四）旅遊市場環境資訊

旅遊市場環境對企業產生制約和影響作用，任何企業都是在一定的市場環境下生存與發展的。

1. 經濟環境

經濟環境主要是指全球的經濟發展形勢，某一國家或地區的經濟發展階段和發展水平等。

2. 政治、法律環境

政治、法律環境主要是指某一個國家或地區的政治制度以及法律制度，包括政府的政策、現行的條例和法規。這些制度對所有處於其中的人們都會產生直接的影響。

3. 人文環境

人文環境主要是指一個國家或地區的文化、道德以及社會等因素，有時，還包括人口的結構、分布以及數量等。人文環境本身就是一種旅遊資源，它可以被包裝、加工成為旅遊產品。

4. 自然環境

自然環境主要是指一個國家或地區的地理環境、氣候環境以及各種自然資源。

5. 技術環境

技術環境主要是指一個國家或地區技術的發展階段、應用狀況以及發展趨勢等方面的情況。技術在多方面影響和制約著旅遊企業的發展。例如，在一個電力缺乏的自然風景區，想透過建立一個「迪士尼」樂園來發展旅遊業幾乎是不可能的。

透過對旅遊市場需求資訊、供給資訊、競爭對手資訊以及市場環境資訊的調研，旅行社可以獲取它所需要的基本資訊，其在對這些資訊進行整理分析的基礎上，對市場進行預測、細分，選定目標市場，給自己一個合理的定位。當然，對一個具體的市場調研，根據調研目的的不同，以上四方面也可各有側重，並增加對其他相關內容的調查。在此還需要說明的是，市場調研的結果不是永遠適用的，旅行社應該定期或不定期地收集旅遊市場的有關資訊，使企業的經營活動適應不斷變化的旅遊市場。

三、旅遊市場調研的方法與技術

（一）調研方法

1. 直接途徑

直接途徑就是實地調研法，是指在周密的調研設計和組織下，由調研人員直接向被調研者收集原始資料的一種方法。主要分為詢問法、觀察法和實驗法。

（1）詢問法。詢問法就是調研人員採用訪談詢問的方式，向被調研者瞭解旅遊市場情況的一種方法，又稱訪談法。被調研者是否配合以及調研者的準備工作和對訪談技巧的掌握很大程度上決定訪談詢問能否成功並獲得預期的效果。詢問調查法又分為：面談調研法，指調研人員透過與被調研人員面對面交談和提問，或者討論獲得有關資訊的調研方式；電話調研法，指調研人員透過電話與被調研者交談獲取調研資料的調研方式；郵寄調研法，指調研問卷寄給被調研者，由被調研者根據調研表的要求填好後寄回，從而獲取資訊的調研方式；留置問卷調研法，指調研者將調研表當面交給被調研者，

說明調研意圖和要求，由被調研者自行填寫回答，再由調研者按約定日期收回獲取資料的一種調研方式。

（2）觀察法。觀察法是調研者在現場對被調研對象和事物進行直接觀察或借助一些設備進行記錄，以獲得旅遊市場資訊資料的調研方法。此方法的優點在於被調研者並不感到正在被調研，心理干擾較少，能真實客觀地反映被調研對象的行為，資料的可信度高。這種方式適合於對車站、港口、景點的遊客數量調研以及旅遊商場消費行為調研。

（3）實驗法。實驗法起源於自然科學研究的實證法。它是指把調研對象置於特定的控制環境下，透過控制外來變量和檢驗結果差異來發現變量間的因果關係，獲取資訊資料的調研方式。這種方法對於研究變量之間的因果關係非常有效。實驗法通常是在小規模的環境中進行實驗，所以便於在管理上進行控制，並且完全由客觀方法得到資料，數據的可信度高、可靠性強，排除了主觀的推論和臆測。

在具體的每一個調研項目裡，依據調研項目類型，調研目的的要求，時間、資金以及其他條件的限制，可以靈活選用以上方法中的一種或幾種交叉組合運用。

2. 間接途徑

除了直接調研外，旅行社還可以利用各級旅遊行政部門發布的資訊、旅遊專門機構的研究成果、國內外旅遊報刊的報導、各種旅遊統計報表上的資訊，從中摘取與市場調研課題有關的內容，進行分析研究的一種調研方法。這種方法常被作為旅遊市場調研的首選方法，幾乎所有的市場調研都可始於收集現有資料。

（二）調研技術

在進行旅遊市場調研時，除了需要運用以上幾種常見的調研方法外，還必須掌握一些統計學知識。實際上統計學在旅遊中的運用不僅僅局限於市場調研，市場預測、經營決策等很多問題的分析解決都離不開統計學。在此，我們就著重介紹在旅遊市場調研中運用得比較多也非常重要的兩種技術。

1. 問卷的設計

問卷是在市場調研過程中，用來收集資料的一種工具和表現形式。如果問卷設計得不科學、不合理，則將直接影響調研工作的價值和決策。因此，問卷的設計需要一個嚴謹的科學過程。

(1) 問卷的類型。根據實踐經驗總結歸納，問卷從形式上分可以分為封閉型和開放型。

封閉型問卷：又稱結構型問卷，這類問卷是將所要調查的問題一一列出，回答者只需要在限定範圍內對這些問題進行回答就可以了。封閉型問卷由於被訪問者範圍受到限定，有些意願很難貼切地得到，影響資料的正確程度，但對調查者一方來說，能使問題集中、統一和規範化，為資料彙總帶來方便，同時，可節約時間。

開放型問卷：又稱無結構型問卷，這類問卷是調查員提問時無任何限制性的語句，被訪問者可以不受任何限制地回答問題。調查者亦可以根據對方對問題的回答，發現預料之外的新情況，進一步追問，使問題更加深入。但這類問卷所花費的時間往往比其他問卷多，或所得到的資料，有些不一定都與主題有關，有些問題由於未進行限制，給資料的彙總和量化都會帶來一定困難。

在調研工作中，對問卷類型的採用，應視調研的目的和任務而定。有的問題在概念上比較清楚，以封閉型問卷為宜，或兩類結合使用。有的問題不肯定，需要做探索性研究，以開放型問卷為宜。

(2) 問卷的內容。包括：標題，標題的確定應該簡明扼要、突出醒目，如「中國公民出境旅遊消費評價調查問卷」；說明，應將調查的目的、問題的說明、填表的方法以及需要注意的問題向被訪問者進行說明；與調研目的和任務有關的基本情況，如性別、年齡、文化程度、職業、收入等，作為幫助說明和分析問題的依據；主體內容，這是與調研主題有關的內容，透過問題的方式要求被訪問者作答。若採用機器彙總方式，在問卷的右端邊處還應設置編碼空位。

（3）問卷設計中常出現的一些問題

如果設計問題時，沒有從被訪問者的角度出發，就會直接影響資料的正確性。如果提問的項目抽象、問題模糊，使被訪問者難以回答，也將影響調研結果的判斷和分析。問卷內容不能帶有主觀意願，這會影響調研結果的真實性。調研人員態度的好壞和各方面的素質，也會影響調研結果的可靠性和真實性。

案例 3-1 中國公民出境旅遊消費行為調查問卷

本資料「屬於私人家庭的單項調查資料，非經本人同意不得洩漏」《統計法》第三章第十四條

製表單位：「中國公民出境旅遊消費行為模式研究」課題組

實施調查：

親愛的朋友，為瞭解中國公民出境旅遊的消費情況，不斷提高旅遊產品品質，更好地為您提供旅遊服務，請您在繁忙之餘協助我們填寫這份調查問卷。選請您完全是根據統計學的抽樣方法確定，別無其他用意。您所填寫的結果將被彙總成冊，用作參考。注意，每道題只需選擇一個答案。

謝謝您的合作！

A 您的基本情況

1. 您的性別

①男　　　　　　　②女

2. 您的年齡（實歲數）

① 18 歲以下　　　② 18 ～ 25 歲　　　③ 26 ～ 35 歲

④ 36 ～ 45 歲　　　⑤ 46 ～ 55 歲　　　⑥ 55 歲以上

3. 您目前的學歷

①大學本科及以上　　②大學專科　　③中專及高中　　④初中及以下

4. 您的職業

①政府工作人員　　②企業管理人員　③公司職員　　④專業技術人員

⑤服務人員 / 售貨員 ⑥工人　　　　　⑦農民　　　⑧軍人

⑨教師　　　　　　⑩離退休人員　　⑪學生　　　　⑫其他

5. 您的家庭結構

①二人世界　　②三口之家　　③兩代同堂　　④三代同堂　　⑤單身

6. 您的家庭月收入

① 30000 元以上　　② 20000 ～ 30000 元　　③ 10000 ～ 20000 元

④ 5000 ～ 10000 元　　⑤ 5000 元以下

B 旅遊準備階段活動

7. 您是否第一次出國旅遊

①是　　　②否

8. 出國旅遊對您或您的家庭來說是否屬於重大的消費決策

①由於花費很高，所以很重視

②雖然花費很高，但並不是重大的決策

③花費水平一般，並未引起足夠重視

9. 您或您的家庭透過什麼方法尋找旅遊資訊

①主要透過報紙和雜誌上的廣告　　　②透過親朋的介紹

③主要透過互聯網查詢相關資訊　　　④其他

10. 您或您的家庭出國旅遊的主要目的在於

①放鬆身心　　②追求新奇感覺　　③增加見識　　④購物

⑤融洽與親人和朋友的感情　　　　⑥其他

11. 您選擇這條路線主要是因為

①價格合適　　　②被目的地的文化所吸引　　　③對目的地感到好奇

④親友推薦　　　⑤目的地的購物環境較好　　　⑥其他

12. 您選擇這家旅行社主要是因為

①這家旅行社的價格比較合適　　　②這家旅行社的品牌比較好

③這家旅行社距離我工作或居住的地方比較近，聯繫起來比較方便

④我是這家旅行社的回頭客　　　⑤親友推薦　　　⑥其他 _____

C 旅遊過程中的消費活動

13. 在本次旅遊活動中，您是否有旅伴同行

①全家出遊　　　②與部分家庭成員共同出遊　　　③與朋友結伴

④單獨出遊　　　⑤單位組織出遊　　　⑥其他 _____

14. 在您本次旅遊活動中，花費最高的部分是

①交通　　　②住宿　　　③餐飲　　　④參觀遊覽

⑤娛樂　　　⑥購物　　　⑦不清楚　　　⑧其他 _____

15. 在您本次旅遊活動的花費中，自費部分與旅遊團費的比例是

①自費部分遠遠少於旅遊團費

②自費部分相當於旅遊團費的一半左右

③自費部分超過了旅遊團費的一半以上

④自費部分與旅遊團費大致相當

16. 在您的自費項目中，占比例最大的部分是

①餐飲　②參觀遊覽　③娛樂　④購物　⑤其他 _____

17. 在您的自費項目中，花費最多的部分在全部花費（包括旅遊團費和自費項目）中所占的比例為

①不足 1/4 ② 1/4 左右　③ 1/3 左右　④ 1/2 左右　⑤超過 1/2

D 未來出境旅遊消費意向

18. 如果有可能的話，下次出國旅遊時您最希望去的目的地是

①美國　　　　②加拿大　　　　③歐洲國家　　　　④澳洲或紐西蘭

⑤非洲國家　⑥南美國家　　⑦中國周邊國家和地區

⑧其他亞洲國家

19. 如果條件允許的話，您是否願意不參加旅遊團而自助出國旅遊

①我願意自助出國旅遊

②近幾年內，我依然願意參加旅遊團出國旅遊

③是否參加旅遊團，無所謂

20. 在您心中，可以接受的自費項目與旅遊團費的比例是多少

①幾乎不需要自費項目　　　　②自費項目少於旅遊團費的一半

③自費項目相當於旅遊團費的一半　④自費項目多於旅遊團費的一半

⑤自費項目與旅遊團費相當　　　　⑥自費項目超過旅遊團費的數量

21. 未來出國旅遊時，您最想參加的旅遊項目是

①參觀遊覽　　　②參與性娛樂項目　　　③探險活動

④瞭解當地居民生活情況　　　　⑤其他 _____

再次感謝您的合作！

　2. 抽樣調查

　　在我們實際進行市場調研時，對象一般都是相當廣泛的，如果說對每一個對象都進行深入細膩的研究，將花費大量的人力、物力和資金，因此全面調研實際上是不可能的。抽樣調查就成為市場調研中一種可行的調研方式了。

　　（1）抽樣分類

抽樣調查是從事社會調查中的一種非全面調查。它是一種在被研究的整體中任意抽取一部分足夠整體單位進行調查，用其結果代表整體或推斷整體的一種調查方法。按照調查對象整體中每一個樣本單位被抽取的機會是否相等的原則，可分為隨機抽樣和非隨機抽樣方法兩大類。非隨機抽樣是指根據調查人員的需要和經驗，憑藉個人主觀設定的某個標準抽取樣本單位的調查方式。隨機抽樣是指從調查對象整體中完全按照隨機原則抽取一定數目的樣本單位進行調查的方法，在隨機抽樣中，調查對象都被賦予了同等的抽取機會。

（2）抽樣設計的程序

首先，需要確定抽樣調查整體。以案例 3-1 所進行的中國公民出境旅遊消費行為調查為例。鑒於中國公民出境旅遊消費主要是透過有出境旅遊特許經營權的國際旅行社進行的，所以這個調研就選定特許經營出境旅遊業務的旅行社的經營管理人員和經由特許旅行社組織的從事出境旅遊消費活動的自費旅遊者為研究範圍。這就是這個調研的整體。其次，應該給調查個體編號。在調研中，為了使樣本具有客觀性和可靠性，一般採用隨機抽樣抽取樣本。比如在上例中，考慮到目前旅行社產品與經營理念的差別並不十分明顯，出境旅遊者的個人背景與消費內容有所雷同，這次調研就對有出境旅遊特許經營權的旅行社採取隨機抽樣的方式進行。選取了樣本以後，就需要對整體內每一個個體進行編號。第三，確定樣本。挑選調研樣本，在於被選定的調查樣本必須能真實地代表所有的調查對象，調查樣本的數量還要符合該項調查項目的要求。樣本數目除根據經驗決定外，還可查樣本數表，或者透過樣本數計算公式獲得。即：

$n = (S/\delta x)^2$

其中：

n——樣本數

S——樣本標準差

δx——平均數標準差

　　然後，進行樣本調查。運用相應的市場調研方法對抽選出來的樣本進行調查。上例中，對負責出境旅遊業務的主要經營管理人員可採用訪談的形式，對出境旅遊消費者可進行問卷調查。最後，分析調查整體結果。

▎第二節 旅遊產品的設計目標與程序

　　產品設計是旅行社經營與管理的主要職能。旅行社的一切經營與管理都必須圍繞著如何使產品更好地滿足市場需求這個中心。產品的設計是一件很複雜的工作，它要受到許多因素的限制，而且需要一個複雜的設計開發過程。

一、什麼是旅遊產品設計

　　如前所述，旅行社的產品就是指旅行社為了滿足旅遊者旅遊過程中的需要，而借助一定的旅遊吸引物和旅遊設施向旅遊者提供的各種有償服務。這些服務都是由各種各樣的旅遊產品組合而成的。旅遊產品的設計也稱旅遊產品的組合，即旅行社將要向旅遊者提供的產品進行安排和調整。在旅遊產品的組合中，每一個具體的具有使用價值的單個產品被稱為產品項目。那些能夠滿足同類需求的，在規格、款式、等級上有所差別的產品項目的集合叫做產品線。產品項目是構成產品組合的基本單位；產品線則是由具有大致相同的產品項目所構成的。比如，對某個自然景區而言，一個個能滿足人們對自然風光追求的自然景點就是一條產品線，而其他一些滿足人們另外某些需要的人工景點就構成了另一條產品線。

二、旅行社產品設計的決定因素

　　旅行社產品的設計取決於三個方面，包括設施配置、資源稟賦和旅遊需求。

1. 設施配置

　　設施配置是指與旅遊者旅遊生活密切相關的服務設施和服務網路的配置狀況，主要包括食、住、行、遊、購、娛等方面，他們是旅遊者實現其旅遊目的的必要媒介，而且本身也會增添旅遊樂趣，是旅遊者旅遊生活的重要組

成部分。一個國家或地區如果不具備起碼的基礎設施和旅遊服務設施，無論旅遊資源多麼豐富，都難以形成吸引旅遊者的產品。

2. 資源稟賦

資源稟賦是指一個國家和地區擁有旅遊資源的狀況。主要包括自然資源、人文資源和人力資源。

（1）自然資源。自然資源包括：氣候條件、自然景觀、動植物資源、風光地貌和天然療養條件等。自然資源組成旅遊空間，自然資源對旅行社產品設計的作用取決於他們的特點和可進入性。

（2）人文資源。人文資源可分為：歷史文物古蹟、民族文化及相關場所、有影響的國際性體育賽事和文化事件、富有特色並有一定規模的文化娛樂場所、經濟發展和建設成就等。人文資源決不僅僅局限於一國歷史文化遺產，它是包括社會資源的一個廣義的概念。社會資源是指與人類社會生活有緊密聯繫的事物和活動，包括傳統文化、民族風情、節慶、表演和保健等，是對人文旅遊資源的深層開發。

（3）人力資源。人力資源是旅遊業開發與經營的基本要素，它在一定程度上也決定著旅行社產品的設計。人力資源可分為人口素質、特點、數量以及居民對旅遊者的態度等。當地居民對旅遊者的態度取決於主客雙方的文化差異、旅遊擁擠程度、旅遊者的行為是否有違於當地居民的價值觀、旅遊者參與旅遊決策的程度以及旅遊者與當地居民的接觸程度。

3. 旅遊需求

旅遊需求是指旅遊者在一定時期內以一定價格願意購買的旅遊產品的數量。旅遊需求在很大程度上決定了旅行社產品開發的方向。

三、旅行社產品設計的原則

旅行社產品的設計必須要遵循一定的原則，才能滿足消費者的喜好，成為暢銷的產品。

1. 獨特性原則

旅行社產品需要突出它的獨特性，才能吸引更多的顧客。具體表現在：

（1）盡可能保持自然和歷史形成的原始風貌。任何過分修飾的作法都不可取。在這個問題上，開發者必須要以市場的價值觀念看待開發後的吸引力問題，而不能憑藉自己的主觀意識來決定。

（2）儘量選擇利用帶有「最」字的旅遊資源項目，以突出自己的優越性，即所謂「人無我有，人有我優」。例如某項旅遊資源在一定的地理區域範圍內屬最高、最大、最古、最奇等等。只有具有獨特性，才有助於保護旅行社產品的吸引力和競爭力。

（3）努力反映當地的文化特點。突出民族文化，保持某些傳統格調是為了突出自己的獨特性，同時也有利於當地旅遊形象的樹立。旅遊者前來遊覽的重要目的之一是要觀新賞異、體驗異鄉風情。不難想像，如果開發後的旅行社產品同客源地的情況無大差別，遊客是不太願意前來遊覽的。即使是來過一次，以後也不會故地重遊，除非有新的變化。

2. 經濟性原則

經濟原則是指以相對較低的消耗獲得相對較高的效益。旅行社產品和其他產品相同，要支付各種各樣的成本，這就要求旅行社在產品設計中，加強成本控制，降低各種耗費。可以透過充分發揮協作網絡的作用，降低採購價格，這樣既可以降低旅行社產品的直觀價格，便於產品銷售，又能保證旅行社的最大利潤。

旅行社產品設計的經濟原則還表現在旅行社產品的整體結構應盡可能保證旅行社接待能力與實際接待量之間的均衡，減少因接待能力閒置造成的經濟損失。

3. 市場性原則

市場性原則是指旅行社在開發新產品前，要對市場進行充分的調查研究，預測市場需求的趨勢和數量，分析旅遊者的旅遊動機。這樣才能針對旅遊者的不同需求，設計出適銷對路的產品，最大限度地滿足旅遊者的需求，提高產品的使用價值。

4. 豐富性原則

旅行社產品應該圍繞一個主題安排豐富多彩的旅遊項目，讓旅遊者透過各種活動，從不同的側面瞭解旅遊目的地的文化和生活，領略美好的景色，滿足旅遊者休息、娛樂和求知的慾望。在同一路線的旅遊活動中，力求形成高潮，加深旅遊者的印象，滿足旅遊者求新的慾望。

5. 合理性原則

合理的行程安排有助於增加旅遊路線的吸引力。安排旅遊路線一定要勞逸結合、科學多樣。在一條路線中，不應安排過多的火車，那樣會使旅遊者太過疲憊。另外，一條旅遊路線不宜過多安排旅遊點。旅遊者參觀遊覽之後，要有個精神上吸取、體力上恢復的過程。如果景點安排過多，就會使旅遊者走馬觀花，不能深入體會景點的特色。尤其對於外國旅遊者，剛來到中國，一定有個時差的問題，這就需要一定時間休息。老年人居多的團隊在安排旅遊路線時更要注意勞逸結合。另外，在安排景點時還要注意不要重複一個特色的旅遊景點。比如安排了北海公園，就不要再安排玉淵潭公園。如果一個包價旅遊團在中國十天左右，僅看寺廟就達四五次左右，那麼這樣的路線設計就不能說是成功的。最後，旅遊景點的安排還要注意點面距離適中、擇點適量、順序合理、特色各異等科學性。

這是一個路線設計的例子：某客戶申請設定時，提出要去以下幾個城市參觀遊覽，北京入境，經上海、蘇州、杭州、福州、泉州，最後由廈門出境。如按直觀行程要求可安排成兩種路線：A 線為北京入境—上海—蘇州—杭州—上海—福州—廈門—泉州—廈門出境；B 線為北京入境—杭州—蘇州—上海—福州—泉州—廈門出境。這兩種路線比較來看，A 線安排不合理，上海、廈門兩個城市均要兩進兩出。這樣安排的結果是既浪費時間又增加交通費支出。B 線經過調整，路線更順，避免了路線的重複。這種安排既節省了時間又節約了費用。可見，科學安排行程，有時往往會收到事半功倍的效果，從而爭取了顧客。

四、旅行社產品設計的程序

1. 產品構思

首先，我們要找到哪些是有一定市場機會的產品，這就需要分析外部環境。對外部環境進行分析，主要包括兩部分內容：市場機會分析和環境限制因素分析。在市場機會分析中，旅行社透過市場調查、市場細分、目標市場選擇等一系列工作，來尋找旅遊者未被滿足的需求，透過分析找出能夠滿足這些需求的產品線和產品項目，這些產品線和產品項目就是市場機會。在環境因素分析中，旅行社主要目的是要尋找自己能夠利用的外部環境資源，從而進一步確定自己可以利用的市場機會。在有些情況下，某些市場機會由於受到外部環境因素的限制，就不是一個有效的市場機會。從一定意義上講，對環境限制因素的分析是旅行社對自身活動範圍的一種確定。

其次，旅行社要對自身能力進行分析，找出自身能夠生產的旅遊產品。這樣做的目的在於，透過對自身能力範圍的分析，確切標示出自己能夠提供的旅遊產品的種類，從而為進行有效的旅遊產品設計創造條件。分析內部資源，旅行社才能對自身能力有一個準確的認識，低估了會使資源不能得到充分利用，高估了會將自身能力之外的旅遊產品納入到產品組合之中，使旅遊產品設計失效。無論是哪種情況，都是對旅行社資源的一種浪費。分析內部資源包括分析自身資金狀況、人力資源水平、管理水平、自身的經驗和對外關係等。

然後，就可以進行旅遊產品的設計了。透過對內外部環境的分析，我們就可以找出哪些是有市場潛力的旅遊產品以及哪些是我們有能力生產的旅遊產品，兩者的結合，就是我們應該著手設計的產品。在進行產品設計時，我們常用「效益比較法」來選擇那些可以給旅行社帶來最大效益的旅遊產品進行組合。

需要說明的是，以上三個過程應該是一個動態調整的過程，即一定時期內，旅行社自身的資源狀況以及一些外部環境是相對穩定的，關鍵就在於旅

行社如何根據市場的需求，經過科學的分析和巧妙的構思，設計出各種吸引旅遊者的產品。

2. 構思篩選

下一步，有了初步的設計構思以後，就需要對各種構思進行篩選和可行性論證，以最終確定其價值。篩選就是旅行社專業技術人員根據直觀的經驗判斷，否定那些與旅行社發展目標、業務專長和接待能力等明顯不符或不具備可行性的構思，縮小有效構思的範圍。篩選時要注意不能對某種優等構思創意方案的潛在經濟價值估計不足，而予捨棄，以致喪失良機。也不能對某種一般甚至較差方案潛在的經濟價值估計過高，而予採用，招致損失。進一步的篩選可採用等級評定的方式進行，並根據等級指數的高低確定可行性論證的順序。

3. 方案形成與產品試銷

產品設計完成以後，就需要將這些設計變成具體的行動方案，進行產品的試驗性銷售。這將有助於瞭解產品的銷路，檢驗產品設計的優劣，並且發現問題、解決問題。在這一階段，旅行社應該注意產品的投入應該適量，要保證產品的品質，發現經試銷證明無銷路的產品，切忌勉強投入市場。如試銷成功，就可正式投放市場，並進行大量的廣告宣傳和促銷。

由於市場內部各種因素的變化，再好的旅遊產品組合也有可能出現紕漏，所以，需要設立檢驗機制，隨時對旅遊產品組合的執行結果進行檢測。並且，還要建立相應的調整機制，以便一旦發現執行結果出現異樣，能夠及時對其進行調整，以保證產品設計的最大效益。

案例 3-2 冰雪旅遊路線設計

冰雪是北方特有的一種天象，給北方的文化帶來深刻的影響。冰雪文化不僅體現在北方壯麗的山河上，也深深融烙在北方民族的骨子裡。一年一度的冰雪旅遊不僅讓人領略到北國風光，還陶冶了人們的情趣，淨化了人們的靈魂。

　　素有「東方巴黎」之稱的北方名城哈爾濱，有全國最大的冰燈冰雕，每年一度的冰燈遊園會令中外遊人流連忘返。滑雪場亞布力是國家級滑雪基地，以雪層深厚，雪粒、黏度適中等優點聞名於世。江城吉林的北方奇觀——霧凇更是不可多得的奇景佳處。黑河——是北方重要的對外貿易城市。到俄羅斯去可欣賞異域的冰雪風景。冰雪旅遊路線為：

北京——（飛機）吉林——（火車）哈爾濱——（飛機）黑河——（汽車）俄羅斯

主題：北國冰雪

旅遊時間：7 日遊

旅遊等級：

（1）豪華型

（2）經濟型

活動行程安排：

D1 乘飛機進入吉林，遊覽市容，住宿

D2 觀看霧凇，觀賞冰雪，冰上運動，品嚐長白山珍宴

D3 乘火車抵哈爾濱，遊覽參觀、購物，晚上觀賞冰燈，冰上娛樂活動

D4 亞布力滑雪、滑冰

D5 乘飛機抵黑河、住宿

D6 出境旅遊：觀賞異域的冰雪風光、民族文化，品嚐異域野味佳餚

D7 返回

五、旅行社產品的品牌設計

　　隨著品牌意識的增強，旅遊產品的品牌也成為了旅遊產品的一個重要組成部分。因此，旅行社產品的設計從廣義上來說，已不僅僅是旅遊路線的設計與組合，而且還應包括旅遊產品品牌的設計。

1. 旅遊產品品牌的內涵

從品牌概念出發並結合旅遊的特點可以發現，所謂旅遊產品的品牌，是指旅行社向旅遊者所展示的、用來幫助旅遊者識別旅遊產品的某一名詞、詞句、符號、設計或他們的組合。一般來講，一個完整的旅遊產品的品牌應該包括：品牌名稱、品牌標誌和商標三個部分。品牌名稱，是指旅遊產品品牌中可以用語言來表達的部分，如「絲綢之路」六日遊、「廣之旅」旅行社、「迪士尼」樂園等等。品牌標誌，是指旅遊產品中用符號、圖案、顏色等視覺方式來表達的部分，如迪士尼樂園用米老鼠作為自己的品牌符號。商標就是指經過政府有關部門註冊的、受法律保護的品牌，具有排他性。需要注意的是，所有的商標都是品牌，但所有的品牌並不一定都是商標。

2. 旅遊產品品牌的作用

旅遊產品品牌最基本的作用就是將自己的旅遊產品同其他旅遊產品區別開來。具體來講，有以下幾方面的作用：

第一，有助於旅遊者建立起消費偏好。在旅遊市場中，不同旅行社提供的旅遊產品必然存在著某種差別，而旅遊者對這些差別的喜好程度往往又不一樣。在沒有品牌或品牌設計不當時，旅遊者很難將這些旅遊產品識別出來，因而，也就無法有目的地進行消費。反之，一個良好的品牌設計會使旅遊者很輕鬆地識別出自己喜歡的那種旅遊產品，進行有目的的消費。這就是我們所說的消費偏好。消費偏好的建立可以為旅行社明確地標示出市場存在的機會，從而更好地滿足旅遊者的需求。

第二，有助於促銷手段的實施。一個良好的品牌設計不但可以幫助旅遊者從紛繁複雜的旅遊市場挑出自己所需要的旅遊產品，還能給旅遊者傳導一定的資訊。透過這種資訊的傳遞，旅行社可以對旅遊者的消費需求進行引導，進而創造出旅遊需求。

第三，促使旅遊營銷主體加強自身監督，有助於提高旅遊產品的品質。品牌可以幫助旅遊者將各種各樣的旅遊產品區分開來，在這種情況下，品牌就像是給了旅遊者一個明確的目標進行評判。他們不但可以記住好的旅遊產

品，而且能夠注意到不好的旅遊產品。因此，一旦旅行社建立起了自己的品牌，就等於是把自己完全展示在旅遊者的面前了。這時，旅行社要想贏得顧客，就必須自我監督，努力提高產品品質。

第四，有助於保護旅行社的權利不受侵犯。商標是品牌的一個重要組成部分，一個良好的品牌必然包括商標。而商標具有一定的獨占權利，它可以清楚地標示旅行社的利益範圍，這種獨占權利是受到法律保護的。因此，擁有一個良好的品牌會成為旅行社保護自己的一種有效手段。

3. 旅遊產品品牌設計的程序

第一步，分析自身旅遊產品的特徵。旅遊市場中的絕大部分品牌都是圍繞著一定旅遊產品而設計的，因此，在進行品牌設計時必須對自身的旅遊產品進行分析。只有抓住了自身旅遊產品特徵，品牌決策才有可能取得預期的效果。

第二步，瞭解市場競爭狀況。品牌設計最基本的作用就是要讓旅遊者能夠分辨出不同的旅遊產品。充分瞭解市場環境，就能針對競爭環境設計出良好的品牌，從而更加有效地參與市場競爭。

第三步，設計品牌。品牌的設計是一項全面而又系統的工作，它包含聲音、文字、圖形和符號等多個層面的設計。品牌設計中的任何一個方面被忽略了，都會影響品牌的效力。因此，設計品牌時一定要注意這樣一些問題：（1）品牌特色要鮮明。在進行品牌設計時，除了要使品牌體現出產品的特徵外，還要立意鮮明地表現出自己的特色。如果品牌的設計趨於同化，那就失去了品牌的作用。（2）品牌要簡潔明瞭。品牌的設計要易於旅遊者辨識。過於複雜、不易被旅遊者所記憶的品牌，會喪失其有效性。（3）品牌要適應文化特徵。品牌也是促銷的一種手段。一個良好的旅遊品牌可以促使人接受一種旅遊產品。但是，不同的文化背景使人們具有不同的心理特徵。如果一個品牌不適應它所處的文化氛圍，就無法實現預期的效果。比如，在中國荷花是純潔的象徵，而在日本卻代表死亡，所以，在日本就絕對不能用荷花作為自己的品牌標誌。

第四步，測試品牌。任何品牌的設計都不能說是十全十美的，只有對品牌設計進行一定的測試，才能發現不足，及時進行調整。品牌測試一般這樣進行：首先，選擇一個小的樣本市場。其次，將設計出的品牌投放到這個市場中。最後，對這個小樣本市場進行調查，檢測品牌設計的效果。同時，檢測品牌時應該注意：一是樣本市場要具有代表性，其檢測結果能體現整個市場的反應；二是要盡可能地縮小品牌檢測的範圍，以防因品牌設計的問題而對其產品產生不利的影響。

第五步，制定品牌推廣方案。品牌檢測成功以後，就可以對品牌進行推廣了。為了使品牌能夠產生其應有的效果，應該選擇一定的方法，有步驟、有計劃地進行這項工作。方案中要對品牌推廣的範圍、時間、方法進行明確的規定。

第六步，制定檢測及調整方案。和產品項目的設計與組合一樣，品牌的設計也需要根據瞬息萬變的市場進行調整。這就需要制定一套檢測與調整方案，以便出現意外情況時能夠採取應急措施。

▍第三節 旅行社產品創新

1990 年代，國際旅遊業已經從以前的現代大眾化旅遊時期進入了當代旅遊時期。隨著社會經濟和技術條件的變革以及旅遊業的不斷發展，旅遊者旅遊消費的經歷和經驗不斷豐富，加之教育的發展和人們文化水平的提高，旅遊者對於嚴重束縛其個性發展的標準化旅遊產品的需求日益減弱，旅遊市場因此自然地分化成若干大小不一的細分市場，具有不同需求的群體在不同的細分市場上追逐不同的旅遊產品。這就意味著當代的旅遊者的需求已經開始趨向於個性化、差異化和複雜化了。大規模同質的旅遊產品已不能滿足這些旅遊者的個性化消費需求。

目前，中國的旅遊者仍然以團體包價旅遊為主，但是散客旅遊以及按照自己的要求訂製旅遊產品的旅遊也在開始發展了。可以說，個性化和差異化也是中國旅遊業發展的趨勢。在這樣一種情況下，旅遊產品的創新就成了旅行社在市場競爭中立於不敗之地的重要法寶。只有不斷創新，旅行社才能提

高自身的適應能力和競爭力；只有不斷創新，才能滿足社會不斷發展與進步的需要。

一、旅遊產品的生命週期

旅遊市場的激烈競爭，使性能良好、功能齊全的旅遊產品層出不窮，而每一件新產品的問世，則意味著舊產品的淘汰。這樣的淘汰過程總是會循環往復地出現，使每一件旅遊產品都經歷著投放市場到被市場淘汰的過程。

旅遊產品的生命週期就是指這樣一種旅遊產品從投放市場，經過成長期、成熟期再到衰退期，並逐步為市場所淘汰的過程。理論上，旅遊產品的生命週期可分為投放期、成長期、成熟期、衰退期四個階段。

旅遊產品生命週期的四個階段會呈現出不同的特點：

（1）投放期。這是旅遊產品進入市場的初始階段。旅遊產品的設計還有待進一步改善，基礎設施急需配套、完善，吃、住、行、遊、購、娛六個基本環節有待於進一步協調、溝通。同時，服務品質也有待於提高。由於產品剛剛投入市場，知名度還不高，因此銷售量增長緩慢且不太穩定。加之對外宣傳和廣告費用較高，使旅行社利潤率較低甚至處於虧損狀態。

（2）成長期。新的旅遊產品逐漸被消費者所接受，旅遊產品的生產設計已基本定型，主題明確。基礎設施已趨完善，六大基本環節相互之間聯繫緊密，服務人員勞動熟練程度提高，服務趨於標準化和規範化，服務品質得以大幅度提高，旅遊產品知名度日益提高，銷售額也隨之穩步增加，企業利潤率也得以大幅度提高。與此同時，新的企業也會參與市場，展開競爭。

（3）成熟期。這一階段旅遊產品已經具有很高的知名度，成為名牌產品，產品的銷量逐漸達到高峰期並且趨於緩慢增長，年銷量增長率基本處於1%～5%之間，產品擁有很大的市場占有率，生產能力發揮到最大，利潤率達到最高水平。旅遊市場供求平衡，已趨於市場飽和階段，不過企業之間的競爭仍很激烈。

（4）衰退期。在這一階段，旅遊產品就要逐漸退出市場了。因此，市場上有更多的新產品出現，現有的旅遊產品基礎設計逐步老化，六大環節需要新的調節機制進行調節，經常會出現某一環節的短缺，員工流失率很大，從而影響企業的生產能力。設計出來的旅遊產品已不能適應人們不斷變化的消費需求，銷售量銳減，利潤率降低。許多旅行社在市場競爭中被淘汰，從而轉產退出了旅遊市場。同時，旅遊市場上出現了新一代旅遊產品，以滿足新的消費需求。

二、旅遊產品的創新

旅遊產品的生命週期理論提示我們：任何旅遊產品都不會是市場上的「常春藤」，為了保證盈利，旅行社必須依據自己的智慧和創造力不斷進行創新，開發出新的產品。

（一）旅遊產品創新的形式

旅遊產品的創新可以依據新產品的不同特點分為以下四種類型：

1. 改進型產品創新

改進型旅遊產品創新是指對旅遊活動及其輔助項目，諸如吃、住、行、遊、購、娛等，所進行的改進，以提高服務品質、增加旅遊活動內容、變化旅遊路線，由此設計、生產出旅遊產品。如黃山三日遊：為適應市場需求、改進住宿等級、提高旅遊行程安排的品質，加入了西遞宏村，由此豐富了旅遊行程。這是一種低級別的創新活動，不過，仍需要旅行社發揮其創造力改進原有的旅遊產品。

2. 換代型產品創新

換代型旅遊產品創新指在原有產品的基礎上，充分利用其基礎設施，局部採用新科技成果，擴點成線，擴線成面，設計生產出滿足新的旅遊需求的產品。如中國在最初觀光型旅遊產品的基礎上，將旅遊城市西安、蘭州、張掖、敦煌、哈密、烏魯木齊、喀什等連接起來推出大型專線旅遊產品——絲綢之路遊，這是一種經過組合的主題觀光型產品，是一種換代產品。

3. 引進型產品創新

引進型旅遊產品創新是指旅行社引進的、在其他市場已經發展起來的而在本市場還沒有的產品。這就需要充分挖掘被引進產品的特點，並將它改進成符合旅遊消費市場特徵的旅遊產品，這同樣需要旅行社發揮自己的想像力和智慧。

4. 全新型旅遊產品創新

指運用全新的科技原理，設計、生產出具有新原理、新技術、新內容等特徵的旅遊產品。比如「錦繡中華」、「民俗文化村」的出現，在旅遊產品的生產上帶來了一場新的革命。這是旅遊產品創新的最高形式。

旅行社要充分挖掘那些有時代感、具中國特色、設計獨特、有針對性的旅遊產品，以消費者的需求為主要依據來進行創新。電視劇《孽債》的放映，在上海市民中引起強烈的迴響。五位當年上海知青去雲南插隊期間留下的「孽債」，深深引起上海市民的回味。於是，去西雙版納看看，成為 1995 年上海各大旅行社「最受歡迎的熱線」。1995 年春節期間，不管是豪華團飛機來回，還是經濟團火車來回，赴西雙版納的旅遊團隊全部爆滿。緊緊抓住消費者的心，不斷根據消費者的需求更新旅遊產品是符合市場及經濟規律的。

（二）旅行社產品創新程序

透過創新開發新產品一般要經過以下幾個步驟：

（1）新產品構思。有很多新產品的構思源於某個人的靈感，然而，我們認為，要想源源不斷地獲得新產品的構思，就必須建立良好的制度，為產生新產品構思創造激勵機制。

（2）對構思進行篩選。新產品構思可以有很多，但是，旅遊營銷主體本身的力量往往是有限的，在很多情況下，很難同時將所有的構思都轉變為現實，因而，只能從眾多構思中篩選出更有前途的新產品進行開發。一般來講，在對構思進行篩選時，要綜合考慮自身能力、外部環境條件以及市場前景等多種因素。

（3）新產品設計與研製。在這一階段，要先將篩選出來的新產品構思進行整理，然後提出新產品的設計方案。在設計方案的基礎上，再由研究開發部門對新產品進行研製，最後將新產品構思轉換成現實的產品。

（4）擬訂營銷計劃。針對新產品的特點，可以開始擬訂營銷計劃，並對新產品的市場前景作出具體的預測。為了保證營銷計劃的有效性，可以先在一個小範圍的市場中進行測試，參考測試結果，再對營銷計劃進行調整。

（5）將新產品投入市場。在前面四個步驟完成之後，新產品開發工作就進入了最後一個階段，即將新產品投入市場。在這個步驟中，旅行社要選擇好目標市場，並且注意投放的時機。而且，旅行社還要建立一套檢測機制，對新產品的投放效果進行監控，並隨時對出現的意外情況進行調整。

在創新的整個環節中，最重要的還是要有一種依據市場和消費者的心理不斷創新的意識以及想像和創造的靈感。他們是創新的思維源泉，是新產品得以開發出來的基礎。

案例 3-3 吞併漢口國旅，民企東星拷貝「Walmart 策略」

（《21 世紀經濟報導》，東山／報導）

1 月 4 日，伴隨著巨大的機器轟鳴聲，一架標有「泰國皇家航空」字樣的銀白色飛機，徐徐降落在武漢天河機場。機上的 148 名乘客，剛剛結束泰國六日遊。

對於中國旅遊界，這樣的場景具有標誌意義；作為一家民營企業，武漢東星集團在收購國有漢口國旅後，新組建的東星國旅首開全國旅遊業先河，向國外航空公司開出了為期一年的飛機包機訂單。

而更令業界側目的是本來並不出名的東星國旅的口號：「將在旅遊業砸進 5000 萬元，靠大量、低價位謀取利潤，要做中國旅遊的『Walmart』。」

完成併購任務後的東星國旅打出的第一張牌，即為包機，意在通吃「湖北、泰國」一線的旅遊市場。2002 年下半年，東星與泰國皇家航空公司祕密簽訂協議，包租 148 座飛機一架。協議規定，包機租期一年，每月 2 班，月

租金 28 萬元。據悉，包機訂金為 50 萬元，為將包機風險降到最低程度，由泰國的兩家旅行社組織泰方客源，與東星實行對飛。

第二張牌，定做旅遊產品。泰國遊客有不少是華人，神往中華古文化，武漢原有幾家推薦的景點，已經缺乏新意。於是東星果斷出手，特意為包機對飛的泰方旅行社量身定做了「三國旅遊專線」，路線為「武漢—赤壁—洪湖—荊州—當陽—三峽」6 地。這個在業界首次推出的旅遊路線，經過東星的巧妙設計，涵蓋張飛的勇猛、關公的傳奇、曹操的韜略、火燒赤壁、洪湖蓮藕，6 天的行程，泰國遊客玩得十分盡興。初次出擊得手，東星再與泰方達成協議，在春節期間，組織兩班飛機遊客對飛。

第三張牌，巧設旅遊網站。在武漢旅遊界，東星第一家把旅遊門市開進社區，在武漢市三個最大的社區：南湖、百步亭和常青花園均設有東星的門市，並承諾 24 小時營業。另外還在全市設立了 10 個臨街門點。進入社區的門市為東星培育了一批旅遊消費群體。其現有客源的 50% 來自社區，社區遊客中的 80% 是第一次自費出遊。

東星國旅認為，加入 WTO 後中國旅遊業的本土化優勢十分明顯，即使在旅遊業發達的東南亞、香港，稱霸的也不是運通、JBT 等國際旅行社巨頭，而是本土旅行社。基於這種市場判斷，東星還有更大的圖謀，進軍商務旅遊領域。商務旅遊的客源主要是針對會務、會展和出差人士等消費群體，旅行社為他們提供會議場所、包車、酒店和飛機票預訂及旅遊路線的策劃等一條龍服務，國外知名旅行社一半的旅遊收入來自商務旅遊，而目前國內旅行社進軍商務旅遊的較多，但市場份額較少，業績乏善可陳。

為發展商務旅遊，東星將在 2003 年拿出 1000 多萬元，購進 103 台轎車，投放到北京、上海、武漢、廣州、深圳五大城市；投資幾百萬元，包租豪華遊輪。東星集團的設想是，趁國內商務旅遊競爭還未達到白熱化之時，搶佔市場制高點，讓商務旅遊成為東星國旅重要的利潤增長點。

在武漢旅遊界，有人對東星的作法提出了質疑：旅遊業是個薄利行業，東星的投資成本很高，回收有一定的難度，有作秀之嫌；東星是個後來者，不識旅遊業水性，旅行社不賺錢如何生存？

對此，東星顯得信心十足：Walmart 靠利潤極低的零售業，進入了全球 500 強之首，旅遊業的利潤要遠遠高於零售業，只要把量做上來，控制好成本，盈利是一定的。

案例討論：東星國旅的產品策略有何創新之處？

本章小結

在這一章中，我們共分三節分別介紹了旅遊市場調研、旅行社產品的設計以及旅行社的產品創新三部分內容：首先，旅遊市場調研是旅行社一切經營活動的基礎和起點，當然也是旅行社產品設計的基礎。簡單來說，旅遊市場的調研就是針對旅遊市場的一種調查研究。在旅遊調研的過程中，旅行社要全面瞭解旅遊市場需求、旅遊市場供給、競爭對手以及旅遊市場環境四方面資訊。旅遊市場調研是一項細膩系統的工作，需要依據一定的途徑和方法。一般來說，有直接和間接兩種途徑。問卷和抽樣調查是旅遊市場調研常用的兩種方法。其次，產品設計是旅行社生產經營的主要職能，也是旅行社賴以生存的基礎。旅遊產品的設計即旅行社將向旅遊者提供的產品進行安排和調整，它取決於設施配置、資源稟賦和旅遊需求三方面的因素。旅遊產品的設計不是盲目的，必須依據一定的原則。隨著旅遊市場的不斷成熟，品牌成為經營中一個重要的內容。因此，旅遊產品的設計也包括產品品牌的設計。最後，任何旅遊產品都要經歷一個由投放、到成長、再到成熟、最後開始衰退這樣四個階段，這就是旅遊產品的生命週期。所以，旅遊產品的創新就顯得異常重要了。旅遊產品的創新要依據旅遊消費者的需求以及旅遊客源市場等一系列市場資訊的變化來進行。

思考題

1. 旅遊市場調研的目標有哪些？

2. 舉例說明旅遊市場調研的常用方法。

3. 試擬定一份問卷調查表。

4. 旅遊產品設計的決定因素有哪些？產品設計需要依據哪些原則？

5. 什麼是旅遊產品品牌？品牌包括哪些部分？

6. 簡述旅遊產品生命週期理論。

7. 旅遊產品創新的形式以及步驟是什麼？

8. 結合本地旅遊市場，試著為某旅行社設計三條「本地一日遊」路線。

第 4 章 旅行社營銷管理

導讀

　　本章首先從概念、內容及特點三個方面對旅遊市場營銷組合進行了介紹。接下來，本章從塑造企業形象角度出發，探討了旅行社公共關係管理的重要性。在本章的最後，作者主要從大市場營銷觀念的角度出發，提出旅行社拓展新市場的途徑與方法。

閱讀目標

　　瞭解旅遊市場營銷組合的基本概念

　　熟悉旅遊產品價格、分銷渠道及銷售促銷的概念、分類及方法

　　掌握旅行社公共關係的概念、分類和形式

　　瞭解大市場營銷觀念並掌握運用 4P 原則的方法

▌第一節 營銷組合在旅行社中的運用

　　旅遊市場營銷策略分為旅遊產品策略、旅遊價格策略、分銷渠道策略以及促銷策略等。他們是營銷策略的重要組成部分和實現手段。他們是一個重要的整體，沒有哪一項可以獨立承擔起市場營銷的全部任務，即使每一項決策都很完善，如果沒有一個綜合協調的過程，也往往無法保證旅遊市場營銷決策整體目標與預期效果的實現。旅遊市場營銷組合就發揮著這個綜合協調的作用。

一、旅遊市場營銷組合

　　（一）概念與定義

　　旅遊市場營銷組合，是指旅遊營銷主體對自身可控制的多種市場營銷手段的綜合運用。具體來講，就是指旅遊企業的市場營銷人員採用系統的方法，根據外部環境條件，把市場營銷的各種手段和工具及其相關決策進行最佳整

合，使他們相互協調配合，綜合性地發揮作用，實現本企業的市場營銷策略目標的過程。

一個旅遊經營企業在進行了市場調查、市場細分並選定自己的目標市場以後，就要針對目標市場的具體狀況及要求，設計相應的市場營銷策略，制定最佳的營銷組合方案，以達到預期的經營目標。由於營銷組合是最基本的「戰術」，因此，企業經營的成敗在很大程度上取決於旅遊營銷組合決策的品質。

（二）旅遊營銷組合要素

影響旅遊市場營銷行為的因素很多，既有可以控制的微觀因素，也有不可控制的宏觀因素。對旅遊營銷組合決策的分析，就是研究對可控的市場營銷因素進行組合的問題。在營銷理論中，目前最為流行的就是美國市場營銷學家麥卡錫所提出的「4P」分類法。所謂「4P」法，就是將不同的市場營銷組合變量，分成產品（Product）、價格（Price）、分銷渠道（Place）以及銷售促進（Promotion）四個方面。因為四個詞的開頭字母均為「P」，所以被簡潔地稱為「4P」法。市場營銷人員對這四個營銷變量運用的優劣，直接關係到企業營銷行為的成敗，因而，這種分類方法在營銷學界得到普遍的認同。

（1）旅遊產品。旅遊產品是旅遊產品經營者提供給其目標市場的勞動成果或無形勞務，其核心是滿足旅遊消費主體所需要的各種不同的旅遊經歷。旅遊產品的設計與開發，必須能夠滿足消費者的需求，既要滿足他們在旅遊活動中的衣食住行等基本生活需要，又要滿足他們對享受和發展的需要。因此，旅遊產品不僅僅是指旅遊消費者所購買的一件件具體的物品，而且包括一切旅遊活動全過程中所需購買的各種旅遊產品與服務的總和。

（2）旅遊產品價格。旅遊產品價格是旅遊消費者為購買旅遊產品所支付的貨幣量，這是營銷組合中一個十分敏感的因素。因為，價格是營銷手段中唯一能對市場需求的變動以及競爭者的行動迅速作出反應並能很快產生效果的因素。制定旅遊產品的某一價格水平，必須能夠帶來利潤，同時，必須留有調整的餘地，具有市場競爭力。

（3）分銷渠道。分銷渠道是指旅遊產品從旅遊產品供給者手中轉移到旅遊消費者的整個流程過程，這是一個由供給者及其選擇的所有中間商所組成的流通網路。

（4）銷售促進。銷售促進，又稱促銷。它是指透過宣傳旅遊產品以及企業的優點，努力說服消費者進行購買所進行的一系列活動，主要包括：廣告宣傳、營業推廣、人員推銷與公共關係四種形式，每種形式的特徵與適用性各有差異。促銷主要是進行說服，期望可以影響最終消費者的購買行為與消費方式，其根本目的在於提高旅遊經營主體及其旅遊產品的知名度與市場形象，從而最終擴大銷售。這是提高旅遊企業經濟效益的重要途徑。

總之，旅遊營銷組合就是將這「4P」有機地整合協調起來，是旅遊營銷主體影響市場需求的一切營銷手段的最佳組合與綜合運用。

二、旅遊市場營銷的特點

1. 可控性

根據旅遊市場營銷組合的概念，旅遊營銷主體綜合運用的市場營銷手段包括產品、價格、分銷渠道以及促銷都是可控制的。比如說，旅行社可以自行決定生產什麼樣的產品，給產品確定一個什麼樣的價格，選擇哪些渠道銷售，以及什麼樣的企業形象等。所以，相對於企業的外部經濟、政治、文化環境來說，旅遊市場營銷組合的四個要素是可以控制的。旅遊企業既要有效地利用可控制因素，又要靈活適應外部環境的變化，在市場中爭取主動。

2. 動態性

旅遊營銷組合不是永遠不變的，而是一個不斷變化的動態過程。因為，營銷組合中的四個因素又包含了許多小的變量，只要其中任何一個小的變量變了，其他所有的因素都要隨之改變和它保持一定的協調性。舉個例子來說，某旅行社的營銷組合決策為：

旅遊產品——以國內遊客為目標市場的峨眉山四日遊

旅遊價格——保持基本價格水平，在付款期限方面可以優惠

旅遊分銷渠道——透過直銷或零售代理商完成

旅遊促銷手段——廣告、旅遊交易會

這一旅遊產品經過一段時間的經營，市場潛力逐漸被挖掘出來。這家旅行社的勢力也逐漸增強了，決定將目標市場擴大到國際遊客。於是，營銷組合中的其他因素也要隨之而變化：

旅遊價格——可以給出相應的折扣

旅遊分銷渠道——以國外旅遊批發商為主

旅遊促銷手段——主要針對國外旅遊批發商而開展的海外促銷，同時也要進行廣告宣傳。

可見，旅遊營銷組合是具有動態性的。

3. 複合性

旅遊營銷組合的複合性是指營銷組合因素裡每一個因素下面又包含其他許多次因素。比如，旅遊定價組合包括基本價、季節價、付款時間、信用時間等；旅遊產品又包括旅遊資源、旅遊設施、旅遊交通運輸、餐飲等；旅遊促銷又包括廣告宣傳、營業推廣、人員推銷以及公共關係等。這樣，在正確運用營銷組合時不僅要綜合利用基本的四個因素，還要充分重視營銷組合的次因素的構成與協調。另外，旅遊企業在進行營銷組合決策時，還要考慮分組合決策問題，即要注意各個因素自身次組合的內部作用。總之，旅遊營銷組合的複合性要求對所有各級、各層次因素進行靈活運用與有效組合，這是旅遊企業營銷組合成功的基礎和關鍵。

4. 統一性

旅遊產業涉及社會生產諸多部門，旅遊企業自身也包括生產、開發、採購、財務及銷售等多種業務部門。市場營銷部門擔負著協調各部門、各行業的任務，以便調動整個旅遊產業的全部運營力，合理利用一切資源來滿足旅遊者的消費需求。旅遊企業必須充分認識到，各種營銷手段都會影響消費者

的購買心理和行為。要滿足旅遊市場的需要,需注意採取整體營銷手段組合,以確保營銷活動的有效性和統一性。

三、旅行產業的產品決策

前一章節已著重介紹了旅行社的產品設計,這裡就不再重複了。在此,我們僅討論一下旅行社產品的類型。

隨著社會經濟和科學技術的發展,人們生活水平越來越高,旅遊需求的差異性也逐漸加大,旅遊市場的供給也就越來越充裕,商品種類也越來越多。依據不同的劃分標準,可以將旅遊產品劃分為幾個類型:

(1) 按遊客的組織形式分有團體旅遊和散客旅遊;

(2) 按旅遊產品包含的內容分有全包式套裝旅遊、部分包價旅遊及單項旅遊服務;

(3) 按旅遊產品的等級分有豪華旅遊、標準旅遊和經濟旅遊;

(4) 按旅遊的動機及方式分有公務商務旅遊、休閒旅遊(包括文化觀光及度假旅遊)、探親旅遊、各種專業主題旅遊(包括會議獎勵旅遊、修學旅遊、文化科學旅遊、考察旅遊、生態旅遊、宗教朝聖旅遊、治療康復旅遊、新婚旅遊、購物旅遊、探險體育旅遊、特殊愛好旅遊)、特殊方式旅遊(比如海洋遊船旅遊、汽車旅館旅遊)等。

將以上各個種類的旅遊產品組合起來,還可以形成各種各樣的旅遊產品,可見旅遊產品的種類之多。

長期以來,中國旅行社的產品都以「團體」、「全包式套裝」、「標準等」、「觀光旅遊」為主。為了適應旅遊消費者日益豐富的旅遊需求,旅行社要不斷開發出多種多樣的旅遊產品。

開發多樣的旅遊產品並不意味著每個旅行社都需要經營多種產品,這樣做在經濟上是不合理的。因為不同的旅遊產品有不同的組織形式和管理方法,經營者需要具有不同的專業知識,要向不同的供應者採購服務,向不同的市場促銷。如果一個旅行社不顧自身條件和客觀可能,盲目追求大而全或小而

全，做多品種經營，可能導致專業化程度降低，機構臃腫，效率低下和成本增加，從而在競爭中失利。反之，如果所有旅行社都只經營幾種相互雷同的產品，而不去開闢新市場和開發新產品，就會使眾多旅行社在有限的市場內互爭客源，使大家都得不到發展。這就是說，由於旅遊需求的差異性使任何一個旅行社都難以完全滿足各種不同的需求，而盡可能滿足各種不同需求又是旅遊業得到發展的重要條件。於是，最合理的辦法是在旅行社之間進行必要的分工，透過專業化達到各旅行社之間的相互配合和共同發展。

四、旅行社產品的價格決策

（一）旅行社產品價格的決定和影響因素

1. 旅遊商品的價值是價格的決定因素

商品的價格是由其內部所包含的價值所決定的，而價值是由生產該產品的社會必要勞動量決定的。由於價值只能在商品交換過程中透過交換價值才能體現出來，而貨幣是一般交換的媒介，所以，價格可以由一定量的貨幣體現出來，這就是價格。

社會必要勞動量是指在一定的社會生產力條件下生產某一產品所必須的勞動量。如果某企業生產的一種產品所用的勞動量超過了社會必要勞動量，那就說明該企業經營管理不善，生產率低下，它的產品成本就可能高於該產品的價格，就要虧本；反之，如果企業改進經營管理、採用新技術，使生產某產品所消耗的勞動量低於社會必要勞動量，就可以獲得比平均利潤更高的利潤。

旅遊產品也是一種商品，其價值和價格的形成和內涵與一般商品是一樣的。旅行社所出售的旅遊商品的價格可表述如下：

旅遊商品價格＝固定資產攤銷＋採購進來的各種旅遊服務的成本＋營業費、管理費及財務費＋利潤＝成本＋利潤

但是，商品的價格又不總是和價值一致的，它還會受到市場供求關係等其他因素的影響而上下浮動。

2. 市場供求關係

旅行社在制定產品售價時，必須考慮售價與市場供需之間的內在聯繫，亦即供給量、需求量與價格之間的相互關係。

在一定時期內，如果需求一定，而供給增加，則會出現價格下降的情況；反之，如果需求一定，而供給減少，則會出現價格上升的情況。這被稱作商品的供給規律。在一定時期內，如果供給一定，而需求增加，價格就會上升；反之，如果供給一定，需求減少，價格就會下降。這被稱作商品的需求規律。如果價格上升，而市場需求減少，就會出現供過於求的現象；如果價格下降，而市場需求上升，就會出現供不應求的現象。當市場供需平衡時，就出現市場均衡價格。這既是需求者需要的價格，又是供給者願意提供的價格。可見，在市場經濟條件下，旅行社產品的價格總是受供求關係的支配圍繞價值上下波動的。旅行社產品的價格的高低可以調節市場需求，合理的價格還可以吸引更多的旅遊者。

3. 需求彈性

需求彈性是需求量變動的百分比與價格變動的百分比之間的比值，表明的是需求對價格變動的反應程度。一般來說，旅行社產品是一種高級消費方式，比一般生活必需品需求彈性大。這就是為什麼旅遊業在供過於求的時候，削價競爭特別激烈的原因。這就要求旅行社在利用價格調節需求時，需要充分考慮需求彈性的大小，避免價格決策的失誤。

另外，旅行社產品價格的高低，極大地影響到旅遊者對目的地的選擇、停留的時間和支出的水平，因而價格彈性係數也是旅行社制定合理的旅遊地區差價、季節差價、品質差價和數量差價的重要依據。

4. 匯率

國際旅遊業出售的旅遊產品是在目的地國生產和被消費的，產品的成本和售價是以目的地國的貨幣計價的，在中國是以人民幣計價的。但產品是出售給外國旅遊者的，出售後收回的是外幣。這就有一個兩種貨幣的折算問題，這個折算比率就是匯率。所謂匯率，就是一國貨幣用另一種貨幣表示的價值。

兩種貨幣間的匯率受到多種因素的影響在不斷上下變動，這種變動對有形和無形國際貿易都有直接的影響。對出口國而言，如果其幣值下降，則其產品在國際市場上的外幣價格也下跌，出口單位產品的外幣收入下降，但有利於增加出口數量；反之，如果其幣值上升，則其產品在國際市場上的價格也會上升，這不利於出口數量，但出口單位產品的外幣收入會增加。一般來說，出口國幣值變軟有利於增加出口量和外匯總收入，對需求彈性大的旅遊產品更是如此。

在旅遊產品價值不變的情況下，產品售價應與匯率變化呈反比例變化，即為避免由於匯率變化帶來的損失，在人民幣貶值時，旅行社應適當提高產品的外匯售價；在人民幣升值時，為避免因價格的實際上漲而失去客源，旅行社應適當降低產品的外匯價格。在實際中，旅行社更應根據實際來採取相應措施：

（1）當人民幣升值時

如果需求的匯率彈性＜1，以人民幣或其他強勢貨幣報價。

如果需求的匯率彈性＞1，降低價格或以其他疲軟貨幣報價，開發新的市場。

（2）當人民幣貶值時

如果需求的匯率彈性＜1，提高價格或以強勢貨幣報價。

如果需求的匯率彈性＞1，以人民幣或其他疲軟貨幣報價。

但是，旅行社的產品是一種預約性交易，價格往往需提前半年或更長的時間報出，而且根據國際慣例，價格一經報出，在當年度就需要保持穩定。因此，如何減少由於匯率變動給旅行社帶來的影響，便成為旅行社一個極為重要的課題。

過去，中國的人民幣匯率是由中國政府規定的。在 1980 年代中期以前，人民幣匯率相對穩定，很少有變動，在那時候中國旅遊產品一直用人民幣對外報價。到 1980 年代後半期，為適應對外開放的需要，人民幣匯率多次下調，

而當時中國旅遊業還處於賣方市場，沒有必要利用降低匯率來降低旅遊產品的對外售價以爭取更多客源，而國家卻因此減少了旅遊外匯收入。於是，從1987年起中國國家旅遊局決定改用外匯保值的辦法對外報價，即以頭年政府公布綜合服務費當天的匯率將旅遊路線的人民幣折合成外幣價，從該日造成結算和匯款時，不論匯率有何變動，一律以當時的外幣價付款，這實質上是以外匯報價。當時，這種改革對保護中國的旅遊外匯收入造成了積極的作用。到1989年後，雖然中國旅遊業進入買方市場，但中國仍繼續使用外幣報價，在中國人民幣匯率大幅下調時，為了有利於爭取客源，我們也曾主動將外幣價格適當下調。

在實行社會主義市場經濟的過程中，國家已決定放開綜合服務費價格，改由旅遊企業自主定價，這其中也包括使用何種貨幣對外報價。另外，中國決定從1994年1月1日起改革外匯管理制度，為了逐步使人民幣成為可兌換貨幣，決定實行以市場為基礎的有管理的浮動匯率制度，匯率將隨市場而上下波動。

旅遊產品的價格由產品的價值決定，但是又受到其他多種因素的影響而上下波動。那麼，當旅行社產品由於受到各種原因的影響使產品成本上升和價格上漲時，旅行社不可能成為唯一的受害者。在這一問題上，國際上有以下幾種處理慣例：

（1）全部轉嫁。即旅行社在產品目錄上不做任何價格方面的承諾，當產生附加費用時，把他們全部轉嫁到旅遊者身上。如此一來，旅行社的產品報價就會因不考慮可能發生的附加費用而具有一定的吸引力。

（2）全部承擔。即在產品目錄中保證不收附加費，當產生附加費用時，由旅行社全部承擔。這是一種極富吸引力的作法，但旅行社的風險比較大，而且報價時也會因為考慮了可能的附加費用而偏高，因此影響到旅行社在市場中的競爭能力。

（3）有條件地轉嫁。即旅行社將全部附加費用轉嫁給旅遊者，但如果附加費超過原有價格的一定比例，旅行社允許旅遊者無條件取消預訂。

（4）有條件地承擔。即旅行社對可能發生的附加費用進行水平規定，規定水平以內的由旅遊者承擔，超出規定水平部分由旅行社承擔。

（5）提前匯款免附加費。即旅遊者在旅行社規定的時間以內預付旅費，在此情況下，如果發生任何附加費用，旅行社將全部承擔。

（二）旅行社產品的定價目標

旅行社如何定價、採取什麼策略決定於定價的目標，也就是決定於當時的經營目標，這是旅行社經營的一個組成部分。依據不同的定價目標，需要採取不同的定價策略：

1. 以爭取目前最大經濟效益為目標

在一定情況下，旅行社的經營者決定要在當前，比如說本年度內獲得最大限度的利潤，則應根據市場供求情況及旅遊產品的需求彈性的大小決定採取薄利多銷還是厚利少銷的策略，依此決定自己的售價。但這也是一種在特定情況下採取的臨時性的策略，因為任何一個旅行社都不能只考慮當前利益而不考慮長遠利益。

2. 以爭取更大的市場占有率為目標

對於剛剛進入市場的新旅行社來說，他們的業務經營量往往較小，在市場上的名聲也不大，為了改變這種情況，必須盡快增加自己的市場占有率，在此情況下，要瞭解自己的主要競爭對手或者是市場占有率最大的旅行社的定價情況，在一定時期內把自己的價格定得比主要競爭對手稍低一點的位置，以增加自己的銷售量和擴大市場占有率。這種作法實際上是一種犧牲眼前利益以獲得長期利益的策略。

3. 以爭取品質領先為目標

為了在同行競爭中保持品質領先地位和在國際市場上保持優質的聲譽，定價可以高一些。這種高價必須以優質為基礎，做到質價相符，使消費者感到價有所值。在目前中國旅行社削價成風的情況下，如果部分旅行社在保證高品質的基礎上提高售價，也一定會受到消費者的喜愛的。

4. 以開發新產品和新市場為目標

如果某旅行社開發出一種新產品，而且這種產品在市場上有相當大的需求，就可以把價格定得高一些。在其他旅行社開始效仿這種新產品之前，爭取透過較高的價格獲得厚利。另外，在某旅行社致力於開闢一新市場時，將其旅遊產品銷售到其競爭對手還沒有進入的新市場，則在別人跟上來之前，也可獲得一段時期的厚利。

5. 以維持企業生存為目標

當遇到客源大減、收入下降、資金周轉不靈、工資等基本開支都很困難時，旅行社為了維持企業的生存，渡過難關，就必須盡力爭取客源。這種情況下，就需要降低售價。如果降價能夠爭取到客源，即使無利可賺或是虧本，也可以用收入來償還旅行社的全部或大部分固定開支，相對來說，減少了損失。

（三）旅行社產品的定價方法

旅行社有多種定價方法，應視具體情況而定。

1. 成本加成法

就是在單位產品的直接成本上面加上一定比例的毛利後定價。這裡的毛利包含了旅行社的其他各種費用，通常根據直接成本的一定比例來確定。公式如下：

旅行社單位產品售價＝單位產品直接成本 ×（1 ＋平均利潤率）

這種方法計算簡單，特別在旅遊產品的內涵、等級等變動很多的情況下，採用這種方法最為方便，因而也是用得最普遍的方法。但它忽略了市場需求和競爭情況的變化，容易犯盲目定價的錯誤。

2. 目標利潤定價法

即先確定本企業本期內要獲得多少利潤，並預測本期內可以銷售的產品數量，然後把預期總成本加上預期總利潤除以預期銷售額即得出單位產品的售價。

這種方法能使企業經營者對完成經營目標心中比較有底，因為任何企業都需要一個最低利潤目標，對於實行承包或供效掛鉤的企業來說更為重要。但由於旅遊行業的脆弱性和存在激烈的同行競爭，要預先確定銷售量和利潤率都很困難。

3. 競爭導向法

即依據同行業的主要競爭者或行業內最大企業的價格來定價。根據本旅行社具體情況，或與之一樣，或比它稍高、稍低。

這種方法在激烈的競爭中能保證達到一定的銷售量，但又使企業經營者對於能達到的經營利潤無把握。

以上三種辦法在市場條件下應該結合使用，即眼睛盯著市場行情的變化，心中想著本旅行社的最低利潤目標，再根據當前經營情況的好壞，主要是本經營年度迄今已獲得利潤和預期同期利潤相比較，已達到或超過則說明經營情況良好，否則就是不好，以此隨時調整毛利率，再用成本加成的辦法確定產品的價格。另外，還要根據供求關係的變化，盡可能降低自己的採購價格，以降低產品成本。

4. 新產品的靈活售價

對於新產品可以採取兩種價格策略：

（1）撇油定價策略。即在新產品剛剛進入市場之時，採取高價投放的策略，以便在短期內獲得高額利潤。但缺點在於，剛投放市場的產品還沒有建立起自己的信譽，高價投放不容易開拓市場。另一方面，如果在產品投入不久，就有競爭者跟進，以較低價格經營相似產品，就有可能使先進入的企業處於不利地位。通常來說，具備以下條件的產品可以採用這種方法：接待能力有限；壟斷性經營；需求缺乏彈性。

（2）滲透定價策略。即在新產品投入市場初期，採用低價投放的原則，以增加銷量，開拓市場，並可有效地排斥競爭者加入，長期占有市場。具備以下條件的產品可以採用這種策略：具備大量接待能力；非壟斷性經營；需求富有彈性。

5. 優惠價和差價

優惠價可分兩種：一種叫數量折扣，一種叫現金折扣。

數量折扣，即在年初商定，如在價格年度內該客戶的購買量達到一定數量時給予一定的折扣，並採用累計辦法，營業額越大，折扣率越高，年終一次結算。這種方法有利於調動客戶增加送客量的積極性，而且有利於促使他們集中使用其購買力，也即不向自己的競爭對手送客，是一種較好的辦法。

現金折扣，即如果買方同意預付款，可以按原來的價格給一定比例的現金折扣。現金折扣應稍高於客戶所在地當時的銀行存款利率，否則就不能調動他們提前付款的積極性。這種方法是由於，在買方市場條件下，買方要利用其優勢在交易中迫使賣方讓步；除了壓價，一般還要求放鬆支付條件，即延長付款期，變預付款為後付款，也即賒帳。對後一種情況，由於旅遊交易一般不能使用擔保，為了避免風險，可以用現金折扣的辦法鼓勵買方早付款。

差價一般有季節差價和地區差價。一般而言，客流量在不同季節和不同地區是不均衡的，這種不均衡性對旅遊業經營效益是有一定影響的。因此，要緩解這種不利，最重要的辦法就是採取季節或地區差價。旺季價高，淡季價低；熱點價高，冷點價低。有的地方還採取了週末價和平時價。大城市還可採用鬧市區價高、郊區價低的辦法。還有，當舉行大型節慶或活動時，客流量集中，就臨時提高價格，節慶過後再降價。這些方法都是有效的。

五、旅行社產品的銷售渠道決策

（一）銷售渠道的分類

銷售渠道是指某種商品從生產者到消費者手中所經過的各個銷售環節連接起來所形成的渠道。銷售渠道決策是指某一產品的生產者如何選擇最有利的銷售渠道並管理這一渠道。產品的性質和品質各有差異，市場的廣度也不盡相同，因而他們的銷售渠道也不一樣。總的來說，銷售渠道分兩種：一種稱為直接銷售渠道，即產品由生產者直接銷售給消費者；另一種稱為間接銷售渠道，即產品經過一道中間商就可到達消費者手中（一層銷售渠道）或者經過批發商到零售商再到消費者手中（二層銷售渠道）。

美國夏威夷大學旅遊管理學院朱卓仁教授根據旅遊產品供應者和購買者之間中間環節的數量把旅遊產品的銷售渠道劃分為一級系統、二級系統、三級系統和四級系統。一級系統就是供應商直接和購買者聯繫，不透過任何中間環節進行銷售；二級系統需要旅遊經營商、批發商或其他專業媒介者的加入；三級系統除了加入經營商、批發商或專業媒介者以外，還需要代理商的介入；四級系統是在三級系統最後一個環節上加上專業媒介者。其中，專業媒介者是指獎勵旅遊公司會議計劃者、協會執行人、公司旅遊辦公室和旅遊諮詢者等。他們不同於經營商和代理商，通常不收取佣金，在安排旅遊時也沒有品牌。

在中國國際旅行社的實際運作中，多採用間接銷售渠道。一種是利用零售商或專業媒介者向外國旅遊者銷售產品。一般情況下，透過這種渠道銷售的產品均為包價旅遊產品。另一種是透過批發商或經營商和零售商或專業媒介者向國外旅遊者銷售產品，雖然介入了另一環節，但價格不一定比前一種方式高，因為經營商或批發商實力強，可以獲得理想的批發價格。

在選擇間接銷售渠道時，根據中間渠道的多少以及和中間商的關係，可分廣泛性、選擇性和專營性三種銷售渠道策略。

1. 廣泛性銷售渠道策略

對於經營國際旅遊業務的旅行社來說，廣泛性銷售渠道策略是指透過旅遊批發商把產品廣泛分配到各個零售商以便及時滿足旅遊者需求的一種渠道策略。對於經營國內旅遊業務的旅行社來說，廣泛性銷售渠道就是指廣泛委託各地旅行社銷售產品、招攬客源的一種渠道策略。這種銷售渠道策略的優點在於採用間接銷售方式，選擇較多的批發商和零售商推銷產品，方便旅遊者購買。銷售渠道廣泛，有利於旅行社聯繫廣大旅遊者和潛在旅遊者。這一策略適合於一個旅行社剛剛進入某一市場，需要尋找合適的中間商時使用。這一渠道策略的缺點在於成本比較高，產品過於分散，所以，如果沒有較強的接待能力和產品供應能力是很難滿足市場需求的。

2. 選擇性銷售渠道策略

選擇性銷售渠道策略是指旅行社只在一定市場中選擇少數幾個中間商的渠道策略。在一旅行社採用廣泛性銷售渠道策略進入某一市場後，透過一段時間的合作，它會發現某些中間商在市場營銷中的作用、組團能力以及銷售量等方面實力都很強，從而有選擇性地挑選那些有利於其產品推銷的幾家中間商。這一銷售渠道的優點在於有目的地集中少數有銷售能力的中間商進行產品推銷，可以節約成本；缺點在於如果中間商選擇不當，則有可能會影響相關市場的產品銷售。

3. 專營性銷售渠道策略

專營性銷售渠道策略是指一定時期、一定地區內只選擇一家中間商的渠道策略。這種銷售渠道策略的優點在於可以提高中間商的積極性和推銷效率，更好地為旅遊者服務，同時，旅行社與中間商聯繫緊密並且有共同的利害關係，所以可以減少成本，使雙方能夠更好地支持和合作。缺點在於只靠一家批發商銷售自己的產品，銷售面和銷售量都可能受到限制。如果專營中間商經營失誤，就可能在該地區失去一部分市場。如果中間商選擇不當，則可能完全失去市場。

隨著中國旅遊業的發展，也有的國際旅行社開始到國外設置銷售機構，或者開設獨資旅行社，或者開辦合資旅行社。實際上，集團化、國際化是中國旅行產業未來的必然發展趨勢。這一方面有利於中國旅行產業節約成本，提高經濟效益，另一方面還可以直接參與到國際競爭中去，拓展國際市場。但是，中國旅行社開展跨國經營還需要一個漫長的過程，因為，我們到國外經營旅行社，不熟悉當地的經營環境以及市場特徵，還需要一個慢慢適應、在合作中不斷學習的過程。

目前，中國絕大多數國內旅行社主要採用直接銷售渠道，當然，也有一些旅行社之間的合作與代理關係。在國外，直接銷售渠道通常會有兩種作法：一種是由批發商用大量刊登廣告或郵寄產品目錄的辦法直接招攬旅遊者。批發商透過多年經營，一般都積累起一份數量很大的潛在顧客名單，主要是由曾經購買過其產品的旅遊者組成，名單儲存在電腦中，定期增補剔除，這是旅行社的一份重要財富。有了新產品目錄後就按此名單寄發，消費者受到廣

告或郵寄宣傳資料的影響，如果對其產品有興趣，可以透過免費電話或信函向批發商詢問或訂購。但是，用這種辦法推銷，因為沒有零售商的能動作用，有時成行率較低，但刊登廣告和寄發宣傳品的成本要比付給零售商的佣金便宜，因此，可以把銷售價格定得低一些以吸引顧客。另一種就是批發商雇用一批推銷員直接上門推銷。這種方法因為需要一大批的推銷員，所以成本較大，而每個推銷員的推銷面畢竟有限，因此，一般是到有組團出遊可能的工廠、企業、機關、團體等單位去推銷，而不是找單個旅遊者。

（二）旅遊中間商的選擇

旅行社在選擇自己的中間商之前，先要分析並明確自己的目標市場，建立銷售網的目標，產品的種類、數量、品質，旅遊市場需求狀況和銷售渠道策略，在此基礎上才能有針對性地選擇適合自己需要的中間商。旅行社可以透過有關專業出版物、參加國際遊覽博覽會、派遣出訪團、向潛在的中間商寄發信件資料或透過接團等方式發現中間商。

旅行社應該對中間商的情況進行詳細的調查與分析，等到時機成熟後，再向中間商明確表明合作願望。旅行社需要就下面的一些內容對中間商進行考察：

1. 經濟效益

旅行社應該選擇長期成本最低、利潤最大的銷售網和中間商。經濟效益要求注重風險和利潤的對稱。一般來說，風險低，利潤也小；風險高，利潤也大。旅行社應該根據自己的經營實力，在利潤大小和風險高低之間進行平衡和選擇。

2. 商譽和能力

在旅行產業內，信譽是很重要的因素。中間商應該有良好的信譽和較高的聲譽，並具有較高的推銷和償付能力。中間商的聲譽將決定旅遊者對它的信任程度，進而直接影響中間商的推銷能力。中間商的償付能力是雙方合作的經濟保障。

3. 市場一致性

中間商的目標群體必須與旅行社的目標市場相吻合，在地理位置上應接近旅行社客源較為集中的地區，這樣便於旅行社充分利用中間商的優勢進行產品推銷。例如，美國是中國國際旅行社的主要目標市場之一，而美國只是一個大的地理概念，美國出國旅遊市場並非均勻分布，而是相對集中地分布在有限的區域。據美國旅行與旅遊局統計，美國出國旅遊者的 50% 集中在加州、紐約、紐澤西、佛羅里達、德克薩斯和伊利諾六個州。日本的出國旅遊者相對集中在東京、京阪神和東海三大城市圈，比例高達 68%。在德國，北威州的杜塞道夫、多特蒙德等城市，巴伐利亞州的省府慕尼黑和斯圖加特，以及北部的漢諾威、不來梅等都是出國旅遊較集中的地帶。英國出國旅遊者的 13% 來自於倫敦，27% 來自英格蘭東南部，12% 來自於英格蘭西北部，亦即英格蘭占總量的 52%。因此，旅行社選擇的旅遊中間商應在地理位置上接近這些客源相對集中的地區，並在此基礎上考慮中間商的目標群體與旅行社的目標市場是否一致。

4. 規模與數量

旅行社在同一地區應當選擇適當數量、適當規模的中間商，以避免造成廣告和推銷方面不必要的重複和浪費。中間商過多，會增加交易次數，也會增加產品的成本，而且中間商本身則會因市場競爭激烈而影響積極性；中間商過少則可能形成壟斷性或銷售不力的局面。中間商規模過大，實力強大，組團能力強，但也常常機構龐大，層次較多，而且容易形成壟斷性局面；中間商規模太小，組團能力差，則不利於旅行社的產品推銷。

5. 依賴性

中間商對旅行社的依賴程度可以決定它的努力程度。旅行社應依據實際情況，選擇一定比例的具有較強程度依賴性的中間商。

6. 合作意向

旅行社應透過不同的渠道，瞭解中間商是否有意和旅行社合作，因為在旅行社選擇中間商的同時，中間商也在選擇旅行社，這是一個相互選擇的過程。

（三）旅遊中間商的管理

選定旅遊中間商後，還需要有效地管理中間商。

1. 建立中間商檔案

建立中間商檔案可以使旅行社隨時瞭解中間商的歷史與現狀，透過綜合分析與比較研究，探索進一步合作與擴大合作的可能性，並對不同的中間商採取不同的對策。在一段時間的合作以後，旅行社對中間商的經營實力與信譽都有了進一步的瞭解，此時就可在檔案中加入新的內容，為擴大合作或終止合作提供決策依據。需要特別指出的是，個人交往是與中間商友好合作的一個重要因素，中間商檔案應對中間商的個人資料有盡可能詳細的記錄，以便旅行社運用這些資料來發展與中間商的關係。

2. 及時溝通資訊

給中間商及時、準確、完整地提供產品資訊，可以保證中間商有效進行推銷；及時從中間商獲得回饋資訊，有助於旅行社的產品更新和開發。

3. 優惠與鼓勵措施

有針對性地優惠和鼓勵中間商可以調動中間商的推銷積極性。旅行社可以採用減收或免收預訂金、組織獎勵旅遊、組織中間商考察旅遊等方式鼓勵中間商。

4. 適時調整中間商

旅行社應根據自身的發展情況，適時調整中間商。

六、旅行社產品的促銷策略

在旅遊市場營銷組合的 4P 中，促銷仍是營銷策略中最能看得見的部分，這是因為廣告和其他促銷活動是在目標市場中和遊客交流的最主要方式。

旅行社促銷策略透過多種方式去告知並說服現有的和潛在的旅遊者其旅遊產品是符合他們需要的。這些交流工具主要包括廣告、推銷推廣、直接營銷、宣傳冊、公共關係、網路、促銷活動等。

　　促銷要素的選擇要依據具體的環境，特別是旅遊需求的特點。由於在旅行社營銷策略中促銷具有催化作用，且旅遊需求是一個最難以控制的力量，因此促銷被用來轉變旅遊需求，促進旅遊決策過程。促銷的主要功能是刺激交易。一項成功的促銷策略會實現原本不會發生的交易，因為促銷透過促進資訊的流動，說服旅遊者作出購買決定。

　　（一）促銷策略的制定

　　一項整體的促銷策略是由多種不同的促銷方法組成的。在設計促銷方法時，必須確信這些方法能讓特定的目標市場接收到正確的資訊。制定促銷策略應該依據以下步驟進行：

　　1. 確定目標受眾

　　目標受眾是被挑選來接受資訊的人群。應確定是否旅遊中介（旅遊批發商、代理商等）和遊客都應接受所要傳達的資訊。

　　2. 確定促銷目標和工作

　　促銷目標包括要完成什麼工作及預期的旅遊者反應，促銷工作就是圍繞這一目標展開的。也就是說，促銷的目標是預期的結果，促銷工作必須指出如何實現這一結果。

　　3. 確定促銷費用

　　通常很難確定促銷預算。雖然有很多方法可以幫助確定促銷預算，但在旅遊業中常用的方法有支付可能法、競爭對抗法和目標達成法。

　　（1）支付可能法

　　旅行社根據一個特定時期內自己的支付能力來確定促銷費用。這種方法的缺點在於，導致了年度促銷費用的不確定性，給長期營銷規劃的制定帶來困難。

　　（2）競爭對抗法

這種方法是指旅行社參照競爭者的促銷費用來決定自己的促銷費用。實際上，許多人認為這種方法欠科學且效率較低，因為它假設競爭者的促銷策略是有效率的。

（3）目標達成法

這種方法是確定旅行社促銷預算的最適當的方法。這種方法要求旅行社盡可能詳細和功能化地將促銷目標描述清楚，完成目標的工作也必須確定下來，然後結算出完成這些工作所需要的成本。對於旅遊業而言，這些工作是指各種促銷手段的應用。一旦旅行社促銷目標和所需的費用被清晰地確定下來，接下來就可以確定促銷組合了。

4. 確定促銷組合

確定促銷組合就是要確定各種促銷方法的運用程度。在某些情況下，各種促銷方法是可以互換的，但無論如何，要對他們進行明智的組合。

在一個特定的產品—市場狀況下，在確定適當的促銷組合時應考慮的因素如表 4-1 所示。

表 4-1 決定促銷組合的指標

產品因素	旅遊產品的特點 產品的生命週期階段
市場因素	預期的風險 競爭的激烈程度 需求展望
旅遊者因素	遊客量 遊客的集中程度
費用因素	促銷的財政來源 傳統的促銷透視
營銷組合因素	分銷策略 市場的地理範圍

促銷組合是由可相互替換的促銷要素組成的，其中某些要素特別適合於某個特定的目標。確定促銷組合的最大的挑戰就是挑選最樂觀有效的方法的組合。

對旅遊而言，廣告是最有效的促銷工具，因為它可以在一個較低的人均成本水平上傳達給一個較大規模的目標市場，其他的各種方法也各有特點。為實現促銷目標的實現，各種不同的促銷手段和工具應同步使用。

5. 評估和控制促銷活動

評價促銷活動的基本方法有：

（1）為促銷確定清晰的目標，目標清楚了，才能用它來檢驗促銷結果。

（2）比較促銷的實際效果和預期效果。

（3）評價和改善利用促銷研究和經營判斷的綜合效果。

旅行社在制定和評價促銷組合策略時，應該注意促銷活動需要相互協調，因為各種促銷要素之間是相互聯繫的。促銷應該可信，欺騙的行為會導致旅遊者的不滿，進而影響旅行社的信譽。有效的促銷雖然很重要，但它只是整個營銷活動的一部分。旅行社只有實現了產品、價格、分銷渠道和促銷各方面的良好表現，才能確信其整體的表現。

（二）促銷工具

1. 廣告

廣告是一種高效的促銷工具，可以將一個明確的資訊傳達給更多的人，但它是一個難以評價效果的促銷工具。廣告適於創造和建立一種對產品或品牌的意識，但並不能同樣促進銷售。絕大部分的旅行社都能從廣告宣傳中得到好處，但為了避免精力和金錢的浪費，對廣告的規劃應比其他促銷工具更為仔細。

廣告通常有策略目標和戰術目標兩個目標。策略目標是要樹立市場的產品意識，建立人們對旅遊地的形象和本體的認知。策略目標著眼於一個長期的目標。戰術目標則針對著特定的細分市場，說服他們在某個特定的時期，

到一個特定的地方,去購買特定的旅遊產品和服務。戰術目標著眼於一個較短期或中期的目標。

在選擇適當的媒體時,通常要基於以下幾個標準:

(1) 成本因素。不同的媒體的使用成本是不同的。有的媒體,如電視,使用成本高,但其涵蓋面廣,分攤到每個人的成本就相對較低。

(2) 能恰當表現產品特徵。有些產品在作廣告時對聲、色、形、動感等具有較高要求,所選媒體應能勝任。

(3) 媒體和該產品的定位吻合。在選擇媒體之前,要首先向你所感興趣的媒體廣告部索取介紹資料。這些資料會詳實地介紹該媒體的廣告機會、成本、聽眾群情況、各種技術數據等。各種廣告媒體的優勢如表 4-2 所示。

表 4-2 各類廣告媒體的優勢

電　視	易於接近大眾旅遊市場 傳播性能多樣 傳播範圍廣 及時、靈活 通過音樂、色彩、動畫的綜合運用增強震撼力
出版物	可以將信息傳達給特定的社會——經濟群體、特定的區域 可以傳達較複雜信息 較電視廣告便宜
音像製品	容易影響青年人 利用了動畫和聲音的效果
海　報	易於影響某個特定的目標市場 成本低 視覺效果強烈
雜　誌	閱讀和保存時間長 印製效果良好 傳播速度快

2. 公共關係

公共關係的目的是與所有的企業公眾建立良好的關係，而營銷公關的一切活動都是以具體的產品品牌為中心進行的，如借助媒介傳播產品資訊、以品牌形式贊助公益活動等。在下一節中，我們將具體談論旅行社的公關活動。

3. 直接營銷

直接營銷包括人員推銷、直接郵寄和電話營銷三種主要形式。

4. 銷售推廣

銷售推廣包括面向中間商的銷售推廣和面向消費者的銷售推廣兩類，在旅遊業中以前者較為普遍。面向中間商的銷售推廣活動包括熟悉業務旅行、旅遊博覽會、交易折扣、聯合廣告、銷售競賽與獎勵和提供宣傳品等眾多不同的方式。

中間商考察旅行是比較常用的一種方式。即組織中間商來旅遊目的地進行考察，向他們介紹旅遊路線和活動，特別是介紹旅行社新的產品，使他們透過實地考察，瞭解旅行社的產品和旅遊目的地的情況，產生來本地旅遊的願望。這種方式成本較高，但效果較好。採用這種方式要注意正確選擇中間商、考察規模適中以及合理安排旅行計劃等問題。

5. 旅遊宣傳冊

旅遊宣傳冊是指旅行社用來宣傳其提供的產品和服務的小冊子。旅遊產品是一種無形產品，但透過印刷描繪，旅遊宣傳冊就成了「有形」產品。所以，旅遊宣傳冊是向目標顧客傳遞旅遊產品與服務資訊的工具。沒有宣傳冊，就難以進行旅遊營銷。

6. 網路

作為一種影響日漸廣泛的資訊溝通手段，互聯網在現代資訊傳遞中產生越來越重要的作用。互聯網已經滲透到了人們生產和生活的各個領域，以資訊溝通為核心內容的旅遊促銷活動也不例外。旅行社應該充分利用互聯網的優勢開展促銷活動。與傳統的印刷媒體不同的是，互聯網可以使用戶連續不斷地獲取資訊，無論從資訊量還是從資訊傳遞速度上講，互聯網都遠遠超過

傳統印刷媒體。旅行社可以建立一個自己的網站,使用戶可以直接獲取有關其旅遊產品的資訊。

案例 4-1 立體促銷,文化廣場開闢旅遊促銷新路

(資料來源:郭毓玲,《中國旅遊報》)

時下在廣州,翻開報紙,打開電視機,或者聽聽廣播,旅遊廣告鋪天蓋地。但對於旅遊這一行業而言,僅僅靠各種報紙廣告、燈箱海報、禮品包裝等宣傳推廣方式,難以在廣告海洋裡脫穎而出,難以形成一種立體式概念,深入溝通企業與受眾之間的認識,並在受眾心裡產生共鳴。而「廣之旅東峻旅遊文化廣場」的成功,此時頗受關注。

「廣之旅東峻旅遊文化廣場」今年 6 月成立,這也是全國第一家旅遊文化廣場,可以說是旅遊業人士的一次大膽嘗試。據介紹,「廣之旅」曾嘗試在東峻廣場與宏城廣場分別舉辦「潮汕旅遊宣傳週」與「西藏絲路傳奇」自駕車路線推薦,得到市民們的普遍認同。特別是「西藏絲路傳奇」,吸引了大量市民,原定一週的活動延長了半個月。這一成功增強了「廣之旅」創辦旅遊文化廣場的信心,「廣之旅東峻旅遊文化廣場」也在此基礎上順利誕生。

短短幾個月來,旅遊文化廣場已成功舉辦了清遠旅遊宣傳週、韓國旅遊宣傳週、新加坡旅遊宣傳週等活動。每次活動期間,廣場以圖片展覽及戶外大螢幕播放宣傳片的形式,向遊客介紹當地的風光、民俗、古蹟等,並設熱線諮詢、有獎問答、現場報名等。同時在各大報上刊出大幅廣告及專版文章,電台、電視台的旅遊專欄也播出當地風光節目,而關於旅遊週的新聞報導更是見諸廣州各大小傳媒,從而形成一種以旅遊文化廣場為中心、多項配套宣傳方式為輔助的強大宣傳聲勢,在受眾中產生較強的心理衝擊力,為旅遊地點提供了一個與遊客直接面對的機會,並增強了旅行社與客戶之間的交流與溝通。

實踐證明,幾次旅遊宣傳週是非常成功的。其中「韓國旅遊宣傳週」開幕後 20 多天裡,就有 500 多人到「廣之旅」報名,僅 8 月底出發的「韓國首遊團」就有 300 多名,幾乎壟斷廣州的韓國旅遊市場,而在「廣之旅」東

峻營業處報名的就達 70 多人。該營業處營業人員介紹，許多遊客是在廣場上觀看了有關韓國遊的資訊之後，才轉移目標參加韓國遊的。

「廣之旅東峻旅遊文化廣場」的成立及成功經驗，在旅遊界、傳播界與市場學界中都引起了較大的震動。有關人士分析，在當代商品經濟充分發展的社會背景下，廣告已不僅僅局限於促銷，更重要的是要在受眾與企業之間形成溝通，有效提高受眾對企業形象與產品品牌的認知。從目前形勢看，立體商廈極有可能成為繼報刊、電台、電視等傳統媒介之後的又一大媒體。在廣州，新建的各大商場，如天河城、宏城均留下一定空間，供企業在此進行不定期的傳播活動。「廣之旅東峻旅遊文化廣場」的負責人稱，旅遊文化廣場這一新興的傳播方式，已引起各地旅遊界關注：現國內已有多個地區的旅遊管理部門和景區與廣場達成初步協議，將陸續以廣場為主場地，開展各地旅遊宣傳週及以旅遊文化為主線的旅遊攝影知識展、旅遊出版物展等活動。

▌第二節 企業形象與公共關係管理

企業形象的全稱為企業形象識別系統（Corporate Identity），即所謂 CI。它是企業（或社會團體）由內而外有計劃地展現其形象的系統工程。對內部而言，它形成企業文化；對外部而言，它取得社會的認知，從而獲得公信力。良好的企業形象的設計與推廣，是實現企業發展理想的必然途徑。企業形象包括基本形象和形象延展兩個部分。公共關係的管理是設計和傳播企業形象的一個重要工作。有效的公關活動可以為企業贏得良好的形象；反之，一次失敗的公關活動可能就會對企業形象造成很大的損壞。

公共關係作為一個重要的營銷工具，正在當今全球的營銷實踐中快速發展。對於旅遊產品的營銷來說，公共關係具有更顯著的優勢和更廣闊的施展空間，同時也具有更迫切的需求，這是由旅遊產品的綜合性、生產消費不可分離性及預約性服務特徵等因素共同決定的。

一、旅行社公共關係的定義、特點和作用

（一）旅行社公共關係的定義和特點

　　旅行社公共關係是指為了建立和維持旅行社與公眾間的良好關係,建立、維護、改善或改變旅行社及其產品形象而設計的一系列溝通技巧。在定義中我們特地使用了公眾這個詞,因為旅行社不僅要建立與顧客、供應者和經營商的關係,而且要與大量的感興趣的公眾建立聯繫。因此,這裡的公眾不僅包括顧客這一群體,而且指對旅行社達到目標的能力具有實際或潛在的興趣或影響力的任何群體。

　　旅行社設計組合旅遊產品需要依靠多方面的合作,所以旅行社的公共關係和一般的企業不大相同。一般來說,它具有以下特點:

　　(1) 涉及範圍廣泛。旅行社的產品設計要涉及多方面的協調與合作,所以它需要在很廣泛的範圍內開展公關活動。旅行社需要透過電視、廣播和報刊等媒體,在社會公眾中尋找客源市場,推銷產品。同時,旅行社還需要根據食、住、行、遊、購、娛六大要素保持與飯店、餐廳、交通運輸、商場、旅遊景點以及娛樂場所等的密切合作,以保證整體旅遊產品的品質。

　　(2) 社會關係繁雜。因為旅行社是一個高關聯度的行業,它基本會涉及到社會的各行各業,而且整個旅遊活動又是一環扣一環,哪一個環節出了問題,都會影響到整個活動,所以旅行社的社會高關聯性決定了其公關活動的複雜性。

　　(3) 活動內容繁多。旅行社所組織的旅遊活動內容廣泛,要使每一項工作都有條不紊地進行,需要各個方面的協調。而且,旅遊者的旅遊時間、旅遊需求、旅遊方式也都是各式各樣的,隨時都會出現形形色色的問題。因此,旅行社公關活動的內容繁多。

　　(4) 旅遊目的地形象的塑造。旅行社在注重自身形象的塑造時,還必須積極樹立和推銷旅遊目的地的形象,因為,旅遊者選擇一地作為他們的旅遊目的地,最根本來說還是因為目的地本身具有很大的吸引力。旅行社設計的旅遊產品也是以旅遊目的地為依託的。如果沒有一個理想的目的地形象,即使其他服務再優質,也不會吸引太多的旅遊者。因此,從吸引旅遊者的角度來看,對旅遊目的地形象的塑造比對旅行社自身形象的宣傳更重要。

（5）全體公關。旅行社作為服務行業需要與旅遊者面對面地進行接觸，所以旅行社的每一個員工都將是整個企業形象的代言人，旅行社的形象都將透過他們的實際服務得到體現，他們的一舉一動都會影響到企業的形象。

（二）旅行社公共關係的作用

如前所述，旅行社公共關係活動最主要的作用是要建立旅行社的良好形象和聲譽，具體來說，有以下作用：

（1）蒐集資訊資料。旅行社只有掌握大量的資訊，才能在激烈的市場競爭中處於不敗之地。首先，開展公共關係活動必須瞭解自身的情況。瞭解本社的歷史、現狀以及未來發展趨勢；瞭解本社的組織機構、組織性質、組織發展、組織取得的成績和面臨的問題以及組織內部的人員結構。只有掌握了自己的情況，才能向旅遊者提供其所需要的資訊。其次，需要採集旅行社在旅遊者心目中形象的資訊。旅行社在遊客心中的形象如何將影響旅行社自身未來的發展。第三，旅行社還應該收集國內外政治、經濟、文化、科學技術等方面的資訊。

（2）參與決策。公關人員透過廣泛與外界接觸，掌握了大量的資訊。在當今資訊社會裡，只有掌握了充足、及時的資訊，才能正確地進行決策。一個旅行社在作出決策時，很重要的一項工作就是要瞭解和掌握遊客的需要。遊客的需要多種多樣，只有根據公關人員提供的相關資訊，旅行社才能作出正確的決策。旅行社進行決策時，不能僅僅從利潤方面考慮，還要從公共關係方面來考慮。這樣才會使旅行社的經營不會損害到自身在遊客心目中的形象。

（3）溝通交流。公共關係實質上產生一個把組織者的資訊向公眾輸出，又把公眾的資訊向組織者輸入，使組織者與公眾達到相互知曉、理解、支持和合作的作用。旅行社可以借助許多的傳播媒介保持與旅遊者之間的溝通。這些媒介包括報紙、雜誌、電視、電影等新聞媒體，還有展覽會、資訊交流會以及與新聞單位聯合舉辦的與旅遊知識有關的知識競賽等。這就需要旅行社公關人員同新聞界保持緊密的聯繫，及時向他們提供本旅行社的文字圖片和消息，把旅行社的資訊及時傳遞給旅遊者，同時提高旅行社的知名度。

（4）協調關係。公共關係是一種內求團結、外求發展的經營管理藝術。開展公關活動的過程，實際上就是一個旅行社內部和旅行社與外部環境之間的協調活動。旅行社內部人員的關係是一個旅行社成功與否的關鍵。如果一個旅行社內部不和就必將影響到其整體的形象和發展。旅行社內部的人員需要在分工的基礎上，緊密配合，共同為創造一個良好的企業氛圍而努力。

（5）增強凝聚力。旅行社內部關係和諧了，就會形成牢固的凝聚力，這是旅行社生存與發展的條件。公關人員需要發揮自己的作用激發員工的責任心和歸屬感，並體會在這個集體中工作的自豪感。公關人員還需要透過一些富有人情味的舉動，與員工建立一種良好的溝通關係，透過感情投資，換來全社的凝聚力。

二、旅行社公關活動

1. 與新聞界的關係

與新聞界建立關係的目的是將有新聞價值的資訊透過新聞媒體傳播出去，以引起人們對其產品和服務的注意。這要求旅行社與新聞記者和其他與媒體相關的人員維持密切的工作關係，以抓住各種機會，擴大企業的知名度。

2. 產品公眾宣傳

產品公眾宣傳的任務是，在各種印刷品和媒體中獲得不付費的報導版面，以促銷某個產品或服務，包括以事先策劃好的戰術把產品推向公眾注意範圍的各種努力。

3. 企業資訊溝通

這個活動包括內部和外部的資訊溝通，以促進對本旅行社的瞭解，並建立有利形象。旅行社溝通中一項重要的工作是面向內部員工的溝通，如發行社內簡報等。

4. 諮詢

諮詢包括就公眾事件問題、企業地位和形象等向管理者提供諮詢建議。公關人員必須識別社內與社外可能影響本社形象的因素，當出現與經營有關的敏感性問題時，應向管理者提出有效的建議。

5. 節慶活動

旅行社可以利用各種形式的節慶活動達到吸引目標顧客注意力的目的。像新聞發布會、專家討論會、有特點的出遊活動、博覽會、辯論賽、紀念活動以及專題盛事等，都是很好的機會。

6. 演講

旅行社的領導人及其他人員都有可能在銷售會或產品發布會、電視台的某個專題節目中講話。如何很好地利用這種表現機會來塑造企業形象就成為公關人員要考慮的問題。

7. 公益活動

旅行社還可以透過資助慈善事業而贏得好的信譽。比如說為自己所在社區改進生活設施、捐助希望工程、為殘疾人獻愛心等，都會贏得人們的好評，進而提高旅行社的形象。

案例 4-2 利用公關活動促銷

（資料來源：劉思敏，《中國旅遊報》）

著力拓展周邊短程客源市場「香港動感之都——與星同遊」

聲勢浩大的「香港動感之都——與星同遊」特色之旅推廣活動日前波及北京。由香港鳳凰衛視著名主持人吳小莉主持、香港名歌星邰正宵、鍾漢良參加的「與星同遊」記者／歌迷聯歡會在北京頤和園體育廣場取得了巨大成功，令首都媒介及市場對「香港動感之都——與星同遊」特色之旅多了一份神往。

由香港旅遊協會主辦，得到香港特區政務司司長陳方安生女士及中國國際旅行社總社、中國旅行社總社等支持的「香港動感之都——與星同遊」特色之旅，重點節目是 8 月 23 日假前添馬艦基地舉行的流行音樂大匯演。屆時，

香港及亞洲地區眾多頂級流行樂手將親臨現場。此外，這個為期四天三夜的特色旅程還包括實地參觀香港電影製作、欣賞時裝表演及在「海上食府」一邊享用自助美食、一邊飽覽維多利亞海灣的風光。

據介紹，「與星同遊」特色之旅的主要吸引對象為亞洲地區各短途市場的遊客，重點是日本、韓國、泰國、中國內地等。香港旅遊協會主席羅旭瑞先生表示：「香港眾多的著名歌星、藝人在亞洲以至世界各地都享有盛名，擁有歌迷、影迷無數。我們希望以香港藝人在音樂及娛樂藝術方面的傑出成就，加上香港各種多元化的美食、觀光、購物等樂趣，在今年夏季，為遊客精心策劃一個充滿娛樂性和物超所值的香港之旅。」預計，此項盛事可吸引約 1 萬名遊客參團赴港。

▌第三節 旅行社市場拓展

旅遊市場營銷是旅行社尋找市場機遇、開拓市場的基礎。旅遊市場千變萬化，旅遊者的消費需求層次多樣，旅行社必須以非凡的眼光和智慧分析市場。在旅遊市場中，機會可以說是大量存在的，只要旅遊市場上存在沒有被滿足的需要，就會有無數可以利用的市場。旅遊市場營銷就是要從分析顧客的需求出發，找出需求與供給之間的差異，在動態變化的市場環境中發現新的市場機遇。

在前面的章節裡，我們分別詳細論述了市場營銷的「4P」組合，包括產品、價格、分銷渠道和促銷策略。近年來，由於新形勢的發展，在國際旅遊市場競爭日趨激烈的情況下，美國著名市場學家菲利浦‧科特勒提出了「大市場營銷」理論，對旅遊市場營銷產生了重大的影響。大市場營銷認為：企業的營銷人員能夠影響企業所處的營銷環境，而不應單純地順從和適應環境。在傳統的市場營銷組合上，大市場營銷策略又加上兩個「P」，即「權力（Power）」與「公共關係（Public relations）」。在這種營銷策略下，企業可以透過運用政治權力和公共關係，打破國際、國內市場上的貿易壁壘，為企業的市場營銷開闢道路。大市場營銷是對傳統營銷觀念的補充和完善，和旅遊市場有著更密切、深刻的關係，對旅遊市場營銷產生重要的作用。

在大市場營銷觀念的引導下，旅行社就不能只停留在瞭解和滿足目標顧客的需要，而應該在滿足旅遊者需要的同時，採取一切手段開闢新市場，即必須宣傳、啟發旅遊者的新需求或改變消費者的習慣，創造目標顧客的新需求。旅行社市場的開發除了運用傳統的市場營銷理論以外，還必須充分運用政治權力和公共關係的力量，即找到特定的人去打開需要進入的市場大門，並且透過公共關係樹立起來的企業和旅遊產品的良好形象，去獲得旅遊者持久的信任。旅行社也不能僅僅停留在服從和適應外部環境的階段，而要影響外部環境因素。

案例 4-3 大使爭相促銷本國旅遊

（《京華時報》）

最近，為占領中國巨大的旅遊客源市場，聰明的外國旅遊企業紛紛將本國駐華大使請出山，紐西蘭、埃及等國的大使紛紛出招宣傳本國旅遊業。

24 日，紐西蘭大使麥康年先生在大使館親自向遊客推薦奧斯卡獲獎大片《魔戒》在紐西蘭的拍攝地。麥大使興奮地告訴記者：他最近收到的統計數據表明，今年 3 月紐西蘭的入境遊客比去年同期增加了 10%。他相信隨著展示紐西蘭美景的大片《魔戒》在北京的熱播，一定會有更多的中國人對紐西蘭感興趣。

另一位熱衷「做廣告」的是埃及大使阿里‧胡薩姆丁‧侯夫尼先生。從今年「五一」起，埃及和土耳其成為中國公民的旅遊目的地國家，許多旅行社都紛紛推出埃、土的首航團。侯夫尼大使近期更是活躍在各個旅遊推薦活動上，不失時機地向北京市民介紹埃及旅遊。侯夫尼大使說：他代表埃及政府歡迎越來越多的中國公民到埃及旅遊。他希望中國人民能瞭解和認識埃及——這個偉大的尼羅河的「兒子」；也希望由此能夠促進中、埃兩國人民之間的友誼。

據旅遊業業內人士介紹，大使親自為本國旅遊做宣傳的情況以往罕見，如今愈來愈頻繁，表明了各國對中國這個巨大旅遊客源市場的重視。

本章小結

　　旅遊市場營銷組合就是指旅遊企業的市場營銷人員採用系統的方法，根據外部環境條件，把市場營銷的各種手段和工具及其相關決策進行最佳整合，使他們相互協調配合，綜合性地發揮作用，實現本企業的市場營銷策略目標的過程。一般來說，旅遊市場營銷組合要素包括產品、價格、分銷渠道和銷售促進四個方面。旅遊市場營銷組合具有可控性、動態性、複合性和統一性四個特點。旅行社公共關係是指為了建立和維持旅行社與公眾間的良好關係，建立、維護、改善或改變旅行社及其產品形象而設計的一系列溝通技巧。旅行社的公共關係活動包括：與新聞界的關係、產品公眾宣傳、企業資訊溝通、諮詢、節慶活動、演講和公益活動等。從大市場營銷觀念的角度出發，旅行社要開拓新的市場，不僅要充分運用傳統市場營銷策略的 4P 原則，還要發揮政治權力和公共關係的作用，啟發和創造旅遊者新的需求。

思考題

1. 什麼是旅遊市場營銷組合，它的內容和特點是什麼？

2. 旅遊產品的價格要受到哪些因素的影響？

3. 怎樣運用優惠價和差價來吸引旅遊者？

4. 旅行社的銷售渠道有哪些？怎樣選擇和管理中間商？

5. 怎樣制定旅行社的促銷策略？

6. 分別說明各種促銷手段的利弊。

7. 旅行社可以運用哪些公關手段？

8. 在當今旅遊市場，應該樹立什麼樣的市場開拓觀念？

第 5 章 旅行社服務管理

導讀

　　旅行社的服務管理就是對旅行社在對客服務方面進行綜合管理的過程，其主要宗旨是保證向遊客提供高品質的服務。旅行社的服務管理也是整個旅行社管理體系的核心內容之一。一般來說，旅行社的服務包括三個部分，即入境旅遊服務、出境旅遊服務和國內旅遊服務，而國內旅遊服務又主要分跟團旅遊服務與接團旅遊服務兩大部分。國內接團旅遊服務與入境旅遊服務的程序和方法大體相同，國內跟團旅遊服務與出境旅遊服務的程序與方法大體相同，不同之處在於是否跨越國界。因此，本章主要是按照入境旅遊服務、出境旅遊服務和國內旅遊服務的順序來安排相關內容的。

閱讀目標

　　瞭解入境旅遊服務、出境旅遊服務以及國內旅遊服務的一般程序

　　熟悉旅行社服務管理的方法及服務人員的職責

　　掌握在服務提供過程中相關問題的處理方法

▋第一節 入境旅遊服務

　　本節所講的入境旅遊服務，主要是入境團隊旅遊服務，即指為中國境內的旅行社透過海外旅行社中間商招徠和組織的海外旅遊團隊來中國大陸旅遊提供服務的過程。入境旅遊服務由旅行社的入境旅遊服務、全陪導遊人員服務和地陪導遊人員服務三大部分組成。

一、入境旅遊服務管理程序

　　入境旅遊服務管理的程序，主要由服務前準備的管理、實際服務階段的管理和服務善後總結階段的管理三大環節組成。

　　（一）服務準備階段的管理

為了做好服務工作，旅行社必須做好充分的服務前的準備管理工作。具體地講，旅行社應做好以下幾個方面的工作：

1. 制定接待計劃

旅行社必須根據旅遊團隊的基本情況和旅遊者的具體要求，制定出具有針對性的接待計劃。接待計劃的內容由該旅遊團的基本情況和要求、行程安排、團隊成員名單三部分組成。基本情況和要求，主要包括團隊名稱（編號），境內外組團社名稱，旅遊團人數（註明男、女、兒童人數）、各地所下榻的飯店、有何具體要求、結算方式、旅行團的等級（如參觀團、考察團、專業團、重點團、豪華團、經濟團等），訂票情況，全陪或領隊姓名等內容；行程安排主要包括旅遊團出入境日期、航班（車次）、抵達各城市所乘坐的交通工具，接待車輛，用餐標準，各地主要參觀遊覽項目，定點購物商場，特殊要求等；成員名單主要包括旅遊者的姓名、性別、年齡、職業、證件號碼等內容。另外，重要人物還必須註明其身分。

2. 配備合格的導遊

旅行社應根據旅遊團隊的具體特點和要求，配備合適的導遊人員。為此，旅行社必須掌握每個導遊人員的特點和專長。如接學生團，應配備一名與學生們年齡相仿、有共同的愛好和共同語言的導遊；接老年團，應配備一名性格溫和、耐心細膩、懂得生活和醫學常識的導遊。

3. 具體的準備工作

主要包括領取參觀券、行李單、全陪簽單、費用報銷單、情況彙報單、借款及團隊離境交通票等。接團社當天還必須進一步確認團隊抵達的具體事宜，如所乘坐的交通工具、抵達時間有無變化等。

4. 檢查服務的準備情況，並提出具體的服務要求

旅行社應按時檢查或抽查導遊員的服務準備工作和旅遊團隊活動行程的具體內容及落實情況。如果發現問題，應馬上糾正。對缺乏接待經驗的導遊，應給予必要的培訓和指導。除此之外，旅行社還須向導遊提出具體的服務要求，強調嚴格按規範和標準接待，對特殊團體還應當提出特別的接待要求。

（二）實際服務階段的管理

實際服務階段的管理工作是旅行社接待管理的重要環節，也是薄弱環節。因為旅行社對每一個導遊人員的服務過程，難以採取有效的控制，而許多突發性問題及事故又集中發生在這個階段，所以旅行社必須加強對這個階段的管理工作，以確保旅遊團隊的接待品質。具體地說，旅行社必須建立嚴格的請示、彙報制度，進行必要的現場檢查、監督，同時，要做好後勤保障工作。

1. 建立請示、彙報制度

旅遊服務工作具有很強的獨立性，因此導遊人員必須具有一定的自主性，具備較強的協調組織能力、應變能力。但同時為了加強對服務的管理，必須建立嚴格的請示、彙報制度，如果發生重大變化和問題，必須及時請示旅行社有關部門，以得到必要的指示和幫助，避免因處理不當而導致旅遊者不滿。在建立請示、彙報制度時，旅行社可根據實際情況，在給予導遊人員一定的自主性的同時規定請示、彙報的範圍，使之對實際工作更具有指導意義。

2. 現場檢查、監督

現場檢查、監督是旅行社獲得有關實際服務方面資訊，掌握導遊員服務態度、服務水平、各環節服務情況的有效途徑。據此，旅行社可以客觀評價導遊人員的服務品質和旅遊者對服務的滿意度，從而加強今後的服務管理。具體作法是：

（1）突擊檢查，即由旅行社接待部門經理和相關管理人員，在事先不打招呼的情況下，親自跟團檢查或在遊覽景點、飯店、餐廳等場合進行現場檢查。

（2）成立專門的品質檢查、監督部門，有選擇性地走訪一些旅遊團的全陪、領隊和客人，瞭解他們對服務品質的親身感受和對服務的具體要求，把檢查結果與導遊員的切身利益掛鉤，以此督促導遊人員提高服務品質和自身素質。

（3）後勤保障工作

為保證旅遊團隊的服務品質，旅行社後勤部門必須認真地落實旅遊團隊的後勤保障工作，如該團交通票據、用車、住房、用餐、參觀單位和娛樂節目等。及時處理旅遊團隊的變更函件，並轉發給有關部門，通知導遊人員，隨時掌握旅遊團的活動行程。熱心地為導遊人員服務，做好導遊人員所委託的有關旅遊接待的各項委託代辦工作，並將辦理結果及時回饋給導遊人員。

（三）服務善後總結階段的管理

服務善後總結階段的管理，目的就是總結對旅遊服務過程中的經驗教訓，處理旅遊者的表揚和投訴，以此提高服務人員的思想認識、認識水平和業務能力，從而完善旅行社各個服務環節的工作。

1. 建立接待總結制度

建立接待總結制度是旅行社提高工作效率和服務品質的重要途徑。旅行社的具體作法是：規定導遊人員上團後，必須寫陪同日誌；導遊人員對接待過程中發生的重大問題與事故，必須寫書面報告；旅行社要聽取導遊人員的當面彙報；定期進行導遊組織（如導遊協會）的活動以交流經驗，提高導遊人員的整體服務水平。

2. 處理旅遊者的表揚和投訴

處理旅遊者對導遊人員接待工作的表揚和投訴，是服務善後總結階段的另一個重要內容。一方面，旅行社應當對優秀的服務人員加以表揚，並給予必要的物質獎勵，以此為其他服務人員樹立榜樣；另一方面，旅行社要及時透過處理旅遊者投訴，對相關服務人員給予必要的處罰，以避免今後工作中出現類似問題。

二、全陪導遊服務程序

全陪導遊服務程序由9個環節組成：服務前的準備工作；入境站接團服務；入住飯店服務；核對、商訂行程及有關事宜；各站服務；離站服務；途中服務；離境站服務；善後工作等。

（一）服務前的準備工作

　　細膩周密的準備工作是全陪完成接待服務的基礎，全陪在領取了接待計劃以後，應做好服務準備工作，主要包括熟悉接待計劃、做好物質準備和與有關人員聯繫等三個方面。

　　1. 熟悉接待計劃

　　全陪在接受旅遊團的接待任務以後，首先必須認真查閱接待計劃及相關資料和函件，全面掌握旅遊團情況，以確定基本接待要求和接待方案。全陪必須熟記團隊的名稱或團隊的具體編號及領隊姓名，瞭解團隊中遊客的民族、職業、姓名、性別、年齡、宗教信仰、風俗習慣以及有無需要特殊照顧的旅遊者（如高齡老人、兒童、殘疾人等）；此外，全陪還必須熟悉旅遊路線，旅遊團抵達各中途站點所乘坐的交通工具等具體內容；瞭解收費情況和付款方式，如各站安排的娛樂節目費、招牌菜餐費、額外遊覽項目費等；熟悉各地接社的聯絡方式。

　　2. 做好物質準備

　　全陪上團前要帶齊必備的物品、證件及有關資料，主要包括：身分證、導遊證、工作證、接待計劃、行程表、旅遊宣傳品、行李卡、社徽、全陪日誌及必需的生活用品、所需的結算單據、支票和差旅費等。

　　3. 與有關人員聯繫

　　出發前應與組團社聯繫，聽取意見和指示，並確認有無現收費用等特殊要求。根據需要，全陪一般在接團的第一天抵達旅遊團入境口岸，同時與地接社取得聯繫，互通情況，妥善安排好接待事宜。

　　（二）入境站接團服務

　　入境站接團服務要使旅遊團抵達後能立即得到熱情友好的接待，使旅遊者有賓至如歸的感覺。同時，入境站順利完成對旅遊者的首次接待，是全陪與旅遊者建立良好關係的基礎，全陪要主動與地陪協作和配合，做好以下幾個環節的工作：

（1）與地陪商定碰頭地點和出發時間，並一同前往機場（車站、碼頭）迎接入境旅遊團隊。

（2）攜帶必要的證件、資料，提前半小時到達迎接地點，與地陪一塊迎候旅遊團。

（3）飛機（火車、輪船）抵達後，全陪應協助地陪盡快找到旅遊團，做自我介紹，並將地陪介紹給領隊，向領隊確認旅遊團隊實到人數、所需的房間的確定間數、餐飲的特殊要求。如與原計劃有出入或變更情況，則及時與接待社聯繫，並報告組團社。

（4）與領隊、地陪一起清點行李。

（5）代表組團社和個人向旅遊團致歡迎詞（可以在接站地點或前往飯店途中進行）。歡迎詞的內容包括：表達歡迎之意；自我介紹，並介紹地陪；表達服務願望，希望得到合作；預祝旅行順利愉快等內容。

（三）入住飯店服務

旅遊團進入飯店以後，全陪應與地陪配合盡快完成旅遊團的入住登記手續，並照顧旅遊團和行李進店。

1. 辦理入住手續

全陪應和地陪一起主動向總服務台提供團名、團隊名單、旅遊團住房要求等，協助領隊辦理旅遊團的入住登記手續，並請領隊分配房間。

2. 照料客人和行李進房

主動查看客人進房情況，詢問客人是否拿到各自的行李。

3. 處理入店後的問題

如客房發生衛生問題、房內設施問題等，應及時通知飯店有關部門的人員及時處理；如發生拿錯行李或行李未到，則應協同地陪和領隊一起盡快處理，以消除客人的不安情緒。

4. 掌握飯店總服務台的電話號碼及與地陪的聯繫方法

（四）核對、商訂行程及有關事宜

1. 認真地與領隊核對、商定行程

核對、商定行程應以組團社的接待計劃為依據；儘量避免大的變動；小的變動可主隨客便；遇到無法滿足的要求要詳細解釋；如遇到難以解決的問題和困難，應及時反映給自己所在旅行社，及時答覆領隊。行程商定後應向全團宣布。

2. 核對機票、簽證

全陪應與領隊確認出境機票，並協助確認；檢查旅遊者簽證有效期是否與團隊在華日期相符合；如遇境外客戶（外國組團社）訂國內機票並由領隊自帶的，應盡快交給接待社確認航班編號，確認機位。

（五）各站服務

全陪應銜接好各站之間的服務環節，使各項服務適時到位，保護好旅遊者的人身和財物安全，使旅遊計劃得以順利實施，突發事件得到有效處理。

1. 監督各地服務品質，酌情提出改進意見和建議

全陪要確認各地的旅遊活動安排是否到位，是否以組團社下達的接待計劃及要求為依據，必要時提出改進意見或建議。

（1）透過確認、觀察和向旅遊者瞭解等方式檢查各地在提供交通、住宿、飲食、導遊服務等方面的品質。

（2）發現有降低品質標準的現象和問題，要及時向地陪提出，爭取改進和補償。必要時可與當地接待社交涉或報告國內組團社，並在「全陪日誌」中註明。

2. 協助地陪工作

全陪和旅遊團在一起的時間比地陪要長，能更深入地瞭解旅遊團，因此全陪應向地陪通報旅遊團情況，並積極協助地陪工作。

（1）透過與旅遊者接觸和交談瞭解旅遊團的特點、需求和興趣。對旅遊者提出的合理又能夠辦到的請求，要盡力協同幫助旅遊者解決。

（2）如發生旅遊者丟失證件、患病、走失或發生各種意外事故等突發事件，全陪應與地陪一起妥善處理。

（3）保護旅遊者安全。在遊覽過程中，全陪要注意觀察周圍環境，密切注意旅遊者動向，做好收尾、斷後工作，以免旅遊者走失和發生意外。提醒他們保管好財物、證件，注意飲食衛生，儘量杜絕不安全因素。

（4）當好旅遊者的購物顧問。全陪與旅遊者相處時間較長，旅遊者通常較信任全陪，購物時常常會徵求全陪的意見。全陪應實事求是地向旅遊者介紹商品，當好旅遊者的購物參謀。若旅遊者購買的屬於貴重物品，應提醒他們保管好發票，以備出海關時查驗；購買中成藥材、煙酒和古玩字畫時，應告訴他們中國海關的有關規定。

（六）離站服務

每離開一地前，全陪都應為本站送站和下站接站的順利銜接做好以下工作：

（1）提醒地陪提前落實離站的交通票據，確認離站的準確時間。

（2）做好上下聯絡工作。如抵達下一站時間有變、團隊有特殊要求，應及時透過當地接待社或親自將情況電話通告下一站；通告上一站工作中出現的問題或發生的事故，讓下一站引起足夠的重視。

（3）協助領隊、地陪做好行李的清點、交接工作。

（4）協助旅遊者辦理行李托運手續及驗關登機手續。

（5）確認地陪交給的行李票據，並妥善保管好。

（6）認真填寫好結算票據，與地陪雙方簽字，並保管好自己的一份。

（7）如遇到航班延遲起飛或取消，全陪應協同機場人員和該站地陪安排好旅遊者的食宿。

（七）途中服務

在向異地（下一站）轉移過程中，無論乘坐何種交通工具，全陪都應提醒旅遊者注意人身和財物的安全，安排好飲食和休息，努力使旅途充實、輕鬆、愉快。

（1）做好旅遊團在旅行途中的生活服務。

（2）旅途中可根據具體情況組織一些文娛活動，活躍途中氣氛。

（3）主動與旅遊者交談，聯絡感情，瞭解他們的思想動態和要求。

（4）提醒旅遊者注意人身安全，特別要保管好貴重物品和證件。

（5）保管好旅遊團體的行李托運單或行李卡及交通票據，抵達下一站時將其交給當地的導遊人員。

（八）離境站服務

離境站服務，也稱末站服務，是全陪在整個服務工作中的最後一個環節。

1. 出境前的準備工作

（1）落實交通票據。與領隊確認出境票，並協助確認（如該團在華活動時間較短或出入境不在同一站，應提前到入境時就確認機位）。

（2）提醒旅遊者帶好自己的物品和證件。特別是申報單上所列物品一定要隨身攜帶，因為這些物品必須復帶出境。

（3）協助領隊幫助旅遊者辦理出關手續。提醒旅遊者準備好證件、交通票據、出境卡、申報單等。

（4）做好與末站地陪的結帳工作。

2. 主動徵求意見

（1）主動徵求旅遊者對全程服務工作的意見和建議，對旅遊者途中的合作表示感謝；對於我方工作失誤向旅遊者表示歉意。

（2）請領隊或旅遊者填寫徵求意見表，並在表上簽名。

（3）在赴機場（車站、碼頭）途中致歡送詞，並表示再次歡迎他們到中國來。

（4）再次提醒旅遊者帶齊出境所需要的證件。

（九）善後工作

下團後全陪應認真處理好旅遊團的遺留問題。

（1）對於旅遊團遺留的重大問題要先請示旅行社有關領導後再處理。

（2）填寫「全陪日誌」或其他旅遊行政管理部門和組團社要求的有關資料。

（3）結清帳目。全陪應在返回的第二天即去旅行社結清有關帳目並歸還所借物品。

（4）認真總結經驗教訓，找出不足，不斷提高自身水平。

三、地陪導遊服務程序

地陪導遊的服務程序，是指地陪從接到旅行社下達的接團任務造成送走旅遊團並做好善後工作為止的全過程。具體有八個主要的工作環節：服務準備；接站服務；入店服務；核對、商定行程；參觀、遊覽服務；其他服務；送站服務；善後工作。

（一）服務準備

做好充分的服務準備工作，是整個服務過程順利進行的根本保障。地陪的服務準備工作主要包括以下幾個方面：

1. 熟悉接待計劃

地陪在旅遊團抵達前應認真閱讀接待計劃和有關資料，詳細、確切瞭解該旅遊團的基本情況、行程安排及服務項目和要求，重要的事宜應記錄在陪同日誌本上。

根據接待計劃，地陪要分析、研究的主要問題是：

（1）旅遊團的基本資訊：計劃簽發單位（即組團社）聯絡人的姓名和電話號碼；境外組團社名稱；旅遊團名稱、代號、電腦序號、國籍、語種、收費標準和方式、領隊的姓名；團隊組成情況，即人數、姓名、性別、年齡、職業、文化層次、宗教信仰、風俗習慣等。

（2）全程旅遊路線，旅遊團的出入境地點。

（3）乘坐交通工具情況：旅遊團的上一站所乘坐的交通工具及班次、抵達時刻；去下一站的交通工具票據是否訂妥，與原計劃有無變更及變更後的落實情況；有無返程票，若有要弄清楚落實情況；有無國內段國際聯程機票，若有則要在飛機離站前兩天的上午 12 點以前確認；出境機票的票種是 OK 票還是 OPEN 票，若是國際聯程機票要在離境前 72 小時加以確認。

（4）掌握團隊的特殊要求和有關注意事項，如會談、拜會、宴請、風味、住房、用餐、交通及需要特殊照顧的老幼病殘者；有無需要辦理通行證地區的遊覽項目，若有則要及早辦理好有關手續；有無增收費用的項目，如機場稅、超公里費、額外遊覽項目等；旅遊團的接待規格及服務範圍，例如團內有無兩週歲以下嬰兒、12 週歲以下兒童、餐飲標準等，尤其要搞清楚飯店和餐飲是外方旅行社自訂、組團社代訂、旅遊者自理，還是由地接社代訂。

2. 落實接待事宜

（1）制定旅遊活動行程。地陪在弄清並分析旅遊團的基本情況以後，要制定出合理的活動行程。

旅遊行程表的內容主要包括：本社名稱，旅遊團名稱及代號、人數，抵達日期、班次、時間；活動日期，出發時間，參觀遊覽項目，就餐地點、時間；購物地點，自由活動時間，晚間活動內容、時間、地點，特殊項目；城市交通工具，地陪，司機；祝願詞；製表時間，製表人。

（2）落實旅行社車輛。與車輛單位聯繫，弄清接待車輛的車型、車牌號及車內設施的完好程度，並與司機約定接頭地點、出發時間。接待大型旅遊團時，須在車上貼上編號或醒目標記。

（3）落實住房。熟悉旅遊團所住飯店位置、概況、服務設施和服務項目；確認旅遊團所訂房型、房間數，是否含有早餐等。如有必要，地陪可親自前往飯店向有關人員瞭解團隊排房情況，主動介紹團隊特點，與飯店接待人員配合做好接待工作。

（4）落實用餐。與各有關餐廳聯繫，確認旅遊團行程表上安排的每一次用餐情況，在確認時須講明所在旅行社、團號、人數、餐飲標準、日期和餐次、特殊要求等。

（5）與內、外勤聯繫。同有關人員落實票務、行李車的安排情況，問清行李員的姓名和會面地點。

（6）與全陪聯繫。如所接待的旅遊團是入境團，地陪應主動詢問全陪情況，並與全陪取得聯繫，約定碰面地點和時間，一起前往機場（車站、碼頭）迎接旅遊團。

3. 語言知識準備

在接團前，地陪要根據旅遊團的特點和參觀遊覽節目的安排，對自己和客方有充分的瞭解，做到知己知彼。

（1）根據接待計劃上確定的參觀遊覽項目，對重點內容，特別是自己不太熟悉的內容，要提前做好外語和導遊知識的準備。

（2）對旅遊團中部分成員所從事的專業有所認識，要做好相關專業知識、詞彙的翻譯準備。

（3）瞭解當前的熱門話題、國內外重大新聞及旅遊者感興趣的話題。

（4）瞭解不太熟悉的景點情況。

4. 物質準備

地陪在接團前必須攜帶好旅遊接待計劃、導遊證識別證、導遊旗、接站牌、手提擴音器、公園門票結算單、團隊結算憑證、行李牌（或行李標籤）、必要的費用、記事本、意見表等必備物品。

5. 形象準備

導遊人員的美並不單純是一種個人行為，也是中國人形象的代表，所以導遊人員必須注意自身的形象。

（1）導遊人員要有飽滿的精神狀態。

（2）修飾要有度。服飾整潔、大方、自然，佩帶首飾要適度，不濃妝艷抹。

（3）上團時導遊人員必須將識別證掛在胸前，並隨身攜帶導遊證，以表明自己的導遊員身分。

（二）接站服務

所謂接站服務，是指地陪前往機場（車站、碼頭）迎候旅遊者，並將旅遊者轉移到所下榻飯店過程中所要做的工作。

1. 旅遊團抵達前的服務安排

（1）確認旅遊團所乘坐的交通工具的準確抵達時間，以免漏接。接團當天，地陪應提前去旅行社落實或打電話詢問旅遊團計劃有無變更情況。

（2）與司機商定出發時間，要確保提前半小時抵達接站地點。

（3）提前半小時抵達接站地點，與司機商定車輛停放位置，並與行李員聯絡告知該團行李的送往地點。

（4）再次確認班次抵達的準確時間。

（5）持接站標誌迎候旅遊團。接小型旅遊團或無領隊、無全陪的散客旅遊團時，要在接站牌上寫上客人的姓名。

2. 旅遊團抵達後的服務

（1）認找旅遊團。地陪舉接站牌站在明顯的位置上，讓領隊或全陪（或客人）前來聯繫，同時地陪應根據旅遊者的民族特徵、衣著、組團社的徽記等作出判斷，或主動詢問，而且要認真確認清楚旅遊團領隊（或客人）姓名、人數、國別、團名，防止錯接。

(2) 確認人數。地陪在找到所要接待的旅遊團後，向領隊（或客人）做自我介紹，並介紹全陪，及時向領隊確認實到人數，如與接待計劃人數不符，則要及時通知旅行社，以便做相應的更改。

(3) 集中清點行李，並交接行李。地陪應協助旅遊者將行李集中在比較安全的位置。待行李集中到指定位置後，地陪應與領隊、全陪、行李員共同清點核對件數，無誤後交給行李員，並與行李員辦理移交手續。

(4) 帶領旅遊者上車。地陪要提醒旅遊者帶齊手提行李和隨身物品，引導其前往乘車處。旅遊者上車時，地陪應站在車門一側恭候客人上車，並向客人問好，旅遊者上車後，應協助其就座，禮貌清點人數，等所有人員到齊坐穩後，方可示意司機開車。

3. 途中服務

行車過程中地陪應做好以下幾個方面的工作：

(1) 致歡迎詞。歡迎詞內容包括：問候語；代表所在接待社、本人及司機歡迎旅遊者到本地來參觀遊覽；介紹自己姓名和所屬旅行社名稱，介紹司機；表明自己提供服務工作的工作態度和希望得到合作的願望；預祝旅途愉快、順利。

(2) 調整時差。接入境團，地陪要介紹兩國（兩地）時差，請旅遊者調整好時間，並告知在今後的遊覽中將按北京時間作為作息時間標準。

(3) 首次沿途導遊。在進行首次導遊時，導遊人員應站在車內前部、司機的右後側，以能見到每一位遊覽者為宜；面帶微笑，表情自然；注意音量適中、節奏適度，使車內每一個旅遊者都能聽清楚，重要的內容要重複講解或加以解釋。首次導遊的內容主要包括介紹風光、風情及飯店概況和在當地活動的行程安排等。

(4) 宣布集合時間、地點及停車位置。地陪應在旅遊者下車前向全體成員講清並請其記住車牌號碼、停車位置、集合地點和時間；提醒旅遊者將手提行李和隨身物品帶下車。

（三）入店服務

地陪的入店服務包括以下內容：

（1）協助領隊幫助旅遊者辦理住房登記手續。旅遊者抵達飯店後，地陪應先向飯店總服務台講明團隊名稱、訂房單位，然後幫助填寫住房登記表，並向總服務台提供旅遊團隊名單。拿到住房卡（房間號）後，再請領隊分配房間。

（2）介紹飯店設施、設備和服務項目。地陪在協助辦理完旅遊者入住手續後，應向全團介紹飯店內外幣兌換處、商場、娛樂場所、公共洗手間、中西餐廳等設施的位置；說明旅遊者所住房間的樓層和房間門鎖的開啟方法；提醒住飯店期間的注意事項及各項服務的收費情況；如旅遊者是晚間抵達，還應宣布晚餐時間、地點。

（3）重申當天或第二天的活動安排。地陪應向全團旅遊者重申當天或第二天的行程安排，包括遊覽內容、集合地點、出發時間、用餐形式和地點等；提醒做好必要的準備工作。

（4）照顧旅遊者和行李進房。旅遊者進房時，地陪必須到旅遊團所在樓層，協助樓層服務員做好接待工作，並負責核對行李，督促行李員將行李送到旅遊者的房間。

（5）協助處理旅遊者入住後的各類問題。旅遊者進入房間後，地陪應在本團旅遊者居住區內停留一段時間，處理臨時發生的問題，如門鎖打不開、客房不符合標準、房間不夠整潔或疏忽清潔工作、重複排房、室內設施不全或有損壞、衛生設施無法使用、電話線不通等。

（6）確定 Morning call 時間。一切安排妥當以後，地陪應與領隊、全陪一起商定第二天的 Morning call 時間，並請領隊通知全團成員，地陪還應將 Morning call 時間通知飯店總服務台。

（四）核對、商定行程

核對、商定行程是旅遊團抵達後的重要程序。地陪在接到旅遊團後，應盡快與領隊、全陪進行這項工作。行程一經商定，須及時通知每一位旅遊者，各方面都應遵守。

1. 核對、商定行程的時間、地點和對象

商定行程的時間宜在旅遊團抵達的當天，最好是在遊覽開始前進行。地點應選擇在旅遊者注意力容易集中的場合。商定的對象可視旅遊團性質而定，對於一般的旅遊團可與領隊商定，也可由領隊請團內有名望的人參加；如旅遊團沒有領隊，可與全團成員一起商談；對重點團、學術團、專業團、考察團，除領隊外，還應請團內有關負責人參加。

2. 商談行程安排

行程安排既要符合大多數旅遊者的意願，又不宜對已經確定的行程安排做大的變動，因為變動過大，可能會涉及其他部門的工作。

3. 在核對、商定行程時，可能出現的三種情況

（1）對方提出修改意見或增加新的遊覽項目。地陪應及時向旅行社有關部門反映，對合理而可能實現的要求，應盡力給予滿足；對無法滿足的要求，要詳細解釋、耐心說服；如需要增加收費，地陪應事先向領隊或旅遊者講清楚，並按照規定的標準收取。

（2）對方提出的行程與原行程不符且涉及接待規格。這種情況，地陪一般應當婉言拒絕，並說明我方不便單方面違反合約。特殊情況並由領隊提出時，地陪必須請示旅行社有關領導，根據領導指示而定。

（3）領隊手中的計劃與地陪的接待計劃部分有出入。這時，地陪應及時報告旅行社查明原因，分清責任。倘若責任在我方，地陪應實事求是地說明情況並致歉。倘若非我方責任，地陪也不應當指責對方，必要時，可請領隊做解釋工作。

案例 5-1 導遊員的遊覽計劃和領隊的有出入

（徐雲松主編，《旅行社服務案例分析》，高等教育出版社）

　　小張擔任一東南亞旅遊團的地陪。旅遊團到了飯店後，小張就和領隊商談行程安排。在商談過程中，小張發現領隊手中計劃表上的遊覽點與自己接待任務書上所確定的遊覽點不一致，領隊的計劃表上多了兩個景點且堅持要按他手上的景點來安排行程。為了讓領隊和遊客沒有意見，小張答應了。在遊覽結束後，領隊和遊客比較滿意，但小張回旅行社報帳時卻被經理狠狠地批評了一頓，並責令他賠償這兩個景點的門票費用。

案例討論

　　1. 旅遊團的遊覽計劃與領隊的有出入時，小張處理得妥當嗎？

　　2. 如果你是小張，你將怎麼處理這個問題？

　　3. 旅行社經理對小張的處理，你認為正確嗎？

　　（五）參觀、遊覽服務

　　旅遊團到達目的地後地陪為旅遊者提供的參觀、遊覽中的導遊講解服務是整個旅遊服務的核心部分。地陪必須認真準備、精心安排、熱情服務、主動講解。

　　1. 出發前的服務

　　（1）出發前，地陪應提前 10 分鐘到達集合地，並督促司機做好各項準備工作，客人上車時，地陪應恭敬地站在車門一側，熱情地招呼客人。

　　（2）確認清點實到人數，如發現有旅遊者未到，地陪應向領隊或其他旅遊者問明情況，設法及時找到。如旅遊者自願留在飯店或不隨團活動，地陪要問明情況，並作出妥善安排。如旅遊者要求自由活動，地陪應做好提醒工作，以保證旅遊者的安全。

　　（3）預報當天的天氣情況，介紹遊覽地點的地形、路線的長短等情況，必要時提醒他們帶好衣物、雨具、合適的鞋等。

　　（4）一切準備妥當後，地陪可示意司機開車，並進行途中導遊、講解。

　　2. 赴景點途中的導遊

在前往參觀遊覽景點的途中，地陪應做好以下幾個方面的工作：

（1）重申當日的活動安排，將當日安排的活動內容，如前往景點的名稱、途中所需要的時間，午、晚餐的時間、地點等向旅遊者講清楚，並視情況介紹國內外的重要新聞。

（2）風光導遊。途中，地陪應隨機向旅遊者介紹本地的自然風景、風土人情，回答旅遊者提出的問題。

3. 景點導遊講解服務

抵達景點後的服務，可以分為遊覽前的導遊講解、遊覽中的導遊講解。

（1）遊覽前的導遊講解

抵達景點時，下車前地陪應向旅遊者講清該景點停留時間以及參觀遊覽結束後的集合時間和地點；提醒旅遊者記住旅行車的型號、顏色、標誌、車牌號；在景點門前，地陪應向旅遊者講解遊覽路線，提醒旅遊者在遊覽過程中的注意事項；若路途中來不及介紹完景點概況，這時候可以做補充說明。

（2）遊覽中的導遊講解

在景點遊覽過程中，地陪應保證在計劃時間和費用內，使旅遊者充分地遊覽、觀賞，做到導遊和旅遊結合、適當集中和分解結合、勞逸結合；做到時刻不離開旅遊者，並注意觀察周圍環境，與領隊、全陪一起密切配合，隨時清點人數，防止旅遊者意外走失，特別關照老弱病殘旅遊者。

4. 參觀活動

參觀也是旅遊活動的重要組成部分，在參觀活動中導遊必須做好以下幾個方面的工作：

（1）參觀前的準備工作。地陪應問清前往人數，弄清參觀時間、內容；瞭解賓主之間是否有禮品互贈，若禮品系應稅物品，則要提醒有關人員交稅，保存發票和證明，以備旅遊者出關時查驗；提前聯絡，落實接待人員。

（2）參觀時的翻譯工作。到達參觀點後，地陪應及時聯繫接待人員，並向旅遊者做介紹，提醒參觀時的注意事項；在主方人員向旅遊者做介紹的時候，地陪要認真做好翻譯工作。

5. 返程途中的服務

從景點、參觀點回飯店途中，地陪可視具體情況做好以下幾個方面的工作：

（1）回顧當天的活動。地陪在返程中應回顧當天的參觀、遊覽活動的內容，做必要的補充講解，對答旅遊者的提問。

（2）風光導遊。如不從原路返回，地陪應對沿途風光進行導遊講解。

（3）宣布次日的活動行程。到達飯店前，地陪應向旅遊者預報晚上和次日的活動行程和時間安排，要特別強調第二天的 Morning call 時間、早餐時間和地點、出發時間和集合地點，提醒旅遊者下車前要帶好隨身物品。車到飯店後，地陪應站在車門的一側照顧旅遊者下車，並與他們告別。

（4）安排 Morning call 服務。如該團需要 Morning call 服務，地陪應在結束當天活動離開飯店前安排。

（六）其他服務

1. 購物活動

地陪應嚴格執行接待社制定的遊覽活動行程，按計劃帶領旅遊團到旅遊定點商店購物，避免安排次數過多、強迫旅遊者購物等問題。

在進入購物地點前，地陪應向全團講清停留時間及有關購物的注意事項，介紹本地商品特色。隨時提供旅遊者在購物過程中所需要的服務，如承擔翻譯工作、介紹托運手續等。

2. 文娛活動方面的服務

（1）觀看娛樂節目。在計劃內如果有觀看娛樂節目的安排，地陪應向旅遊者簡單介紹節目內容和特點並陪同前往；與司機商定好出發的時間與停車位置；引導旅遊者入座；在觀看節目過程中，地陪應始終堅守崗位。

（2）舞會。旅遊者參加有關單位組織的舞會時，地陪應陪同前往。旅遊者自行購票（或地陪代購）參加的娛樂性舞會，地陪一般不主動參加，若旅遊者邀請可一同前往。無論哪一種形式的舞會，地陪都必須向旅遊者交代有關的安全注意事項。

3. 餐飲服務

（1）宴會。參加宴會，地陪應做到準時出席，服裝整潔大方（最好按要求著裝），注意宴會禮節。地陪要做的具體工作是介紹主賓雙方，當好翻譯（翻譯時要注意禮節，切忌邊吃東西邊翻譯）。

（2）品嚐招牌菜。招牌菜有兩種形式，一是行程內招牌菜，另一種是行程外招牌菜（由旅遊者自費品嚐）。不論是地陪陪同旅遊者品嚐行程內招牌菜，還是被邀請參加行程外招牌菜，地陪充當的角色主要是向旅遊者介紹餐廳的歷史、特點、名氣、菜餚名稱、特色、吃法、製作方法及來歷等，切忌喧賓奪主。

（七）送站服務

送站服務是旅遊團接待服務工作的最後一環，一般包括以下幾方面的工作：

1. 送行前的業務準備

（1）確認確認離站交通票據。旅遊團離開本地的前一天，地陪應認真確認旅遊團離站交通票據，要核對團號、人數、全陪姓名、航班（車次、船次）和始發到達站、起飛（開車、起航）時間（要做到四確認，即計劃時間、時刻表時間、票面時間、問訊時間的確認）；弄清啟程的機場（車站、碼頭）的位置等事項；如班次有變更，應問清內勤是否已通知下一站，以免漏接；提醒全陪向下一站交代有關情況。

假如地陪送乘飛機離境的旅遊團，應提醒或協助領隊提前 72 小時確認機票（團隊機票確認一般用傳真向民航有關售票處確認即可）。

（2）確認出行李的時間和方法。地陪應在旅遊團離開的前一天，與領隊、全陪商定出行李的時間，並通知每一位旅遊者；然後與旅行社行李部（或行李車隊）聯繫，告知該團隊出行李的時間、抵達啟程站的大致時間等，並通知飯店行李部交接行李的時間。

（3）商定第二天 Morning call、早餐、集合及出發的時間。Morning call 和早餐、集合出發時間確定後，要通知飯店有關部門和旅遊者。如果該團所乘交通工具班次時間較早，無法在飯店餐廳用餐，地陪要及時做好相應的準備工作（如帶盒飯），並向旅遊者作出說明。

（4）協助飯店結清與旅遊者有關的帳目。地陪應在旅遊團離店前一天提醒、督促旅遊者儘早與飯店結清所有自費項目帳單，如客房設備有損壞，地陪應協助飯店妥善處理賠償事宜；同時，地陪應通知飯店總台或樓層服務台旅遊團離房的時間，提醒他們及時與旅遊者結清帳目。

（5）提醒有關注意事項。地陪應提早告知旅遊者行李托運的有關規定，提醒其將有效證件、所購買的貴重物品及發票放在手提包裡隨身攜帶；如係離境團，還應該提醒其準備好海關申報，以備出關時查驗。

（6）及時歸還證件。旅遊團離開的前一天，地陪應檢查自己的行李，是否留有旅遊者的證件、票據等，若有應立即歸還，並當面點清。一般情況下，地陪不應保留旅遊團的旅行證件，若需用，可透過領隊向旅遊者收取，用完後，立即歸還。

2. 離店服務

（1）集中交運行李。離店前，地陪應按商定的時間與領隊、全陪、飯店行李員檢查行李是否捆紮、上鎖，有無破損等，在每件行李上貼行李封條，然後共同清點、確認行李件數，並填寫好行李交運卡。

（2）辦理退房手續。

（3）集合登車。旅遊者上車後，離開飯店前，地陪要清點人數，並得到領隊的確認，並再次提醒旅遊者隨身攜帶有效證件、檢查有無遺漏物品等。一切妥當後方可開車。

3. 送行服務

（1）致歡送詞。致歡送詞的場合，多選擇在行車途中，也可選擇在機場（車站、碼頭）。歡送詞的內容主要包括：回顧旅遊活動，感謝合作；表達友情和惜別之情；徵求旅遊者對工作的意見和建議；旅遊活動如有不盡如人意之處，地陪可借此機會向旅遊者表示歉意；期待重逢；美好祝願等。

（2）提前到達，照顧旅遊者下車。地陪帶領旅遊團到達機場（車站、碼頭），必須留出充足的時間。具體要求是：出境航班提前 2 小時；國內航班提前 90 分鐘；乘坐火車、輪船提前 1 小時。

（3）移交交通票據和行李。如果是送國內航班（車、船），到達機場（車站、碼頭）後，地陪應盡快與行李員聯繫，取得交通票據和行李卡，將交通票據和行李卡交給全陪或領隊，並一一清點、確認。如果是送國際航班（車、船），地陪應請領隊、全陪一起與行李員交接行李，並清點檢查後將行李交給每一位旅遊者。

（4）協助辦理離站手續。交通票據和行李卡移交工作結束以後，地陪仍不能馬上離開旅遊團。若係乘坐國內航班（車、船），地陪應協助旅遊者辦理離站手續（幫助旅遊者支付機場稅、領取登記牌並請領隊分發登機牌；幫助辦理超重行李托運手續）；若係乘坐國際航班（車、船），地陪將旅遊團送往隔離區，由領隊幫助旅遊者辦理有關離境手續（因為地陪、全陪不能進入隔離區），但地陪要向他們介紹辦理出境、行李托運和離站手續的程序。

（5）告別。當旅遊者進入安檢口或隔離區時，地陪應與旅遊者握手告別，並祝他們一路平安。等交通工具啟動後或旅遊者出關後，地陪才能離開。

（6）結算事宜。若接待國內段團，地陪應在旅遊團結束當地旅遊活動後、離開本地前與全陪辦理好財務撥款結算手續，並妥善保管好單據。

（八）善後工作

送走旅遊團後，並不意味著全部接待工作的結束，地陪還必須做好以下善後總結工作：

（1）處理遺留問題。地陪應按有關規定和旅行社領導的指示，妥善處理好旅遊者臨行前的委託事宜，如委託代辦托運、轉交信件、轉遞物品等。

（2）結清帳目，歸還物品。送走旅遊團後，地陪應在旅行社規定的時間內及早與財務部門結清帳目，歸還有關資料、表單及物品。

（3）總結工作。地陪應認真做好陪同小結，實事求是地彙報接團情況。如旅遊中發生重大事故，要整理成書面資料向旅行社領導彙報。

案例 5-2 遊客不願和導遊人員在一起

（徐雲松主編，《旅行社服務案例分析》，高等教育出版社）

某旅行社導遊人員蘇小姐，青春妙齡，長得亭亭玉立、楚楚動人。其家境頗為殷實，本人則好打扮，服飾總是處於時尚尖端。

一次，蘇小姐接待一個境外的獎勵旅遊團，旅遊團成員多為三十歲左右的小姐、女士。當蘇小姐以良好的形象出現在遊客面前時，使這些小姐、女士黯然失色。加上遊覽期間，蘇小姐名牌「行頭」的不斷變換，更使旅遊團中的那些小姐、女士成了她的反襯者。在遊覽過程中，那些年輕的女性遊客總不願意和她在一起。蘇小姐自己也有一些被冷落的感覺。

案例討論

1. 你怎樣看待蘇小姐遇到的尷尬局面？

2. 你認為蘇小姐應當怎樣著裝？

▌第二節 出境旅遊服務

根據《中國公民自費出國旅遊管理暫行辦法》的規定，目前中國公民自費出國旅遊主要以團體形式進行。出境團體旅遊服務，主要是由組團社委派領隊負責對整個旅遊計劃的實施過程進行監督，並由領隊代表組團社負責與

境外接待社接洽，擔任旅遊團旅遊活動全過程陪同服務工作，沿途照顧旅遊者並配合各地導遊人員落實旅遊團的食、住、行、遊、購、娛各項服務，維護旅遊者的正當權益，保證旅遊團在境外旅遊的安全和順利。因此，出境旅遊服務主要由旅行社的出境旅遊管理工作和領隊的全程服務工作兩大部分組成。

一、出境旅遊服務管理程序

出境旅遊服務管理的程序，也是由服務前準備階段的管理、實際服務階段的管理和服務善後總結階段的管理三大環節組成。

（一）服務前準備階段的管理

服務前準備階段的管理對於出境旅遊團來說尤其重要，因為旅行社對於接待過程中出現的問題一般鞭長莫及。這一階段的管理工作主要包括以下幾個方面：

1. 制定接待計劃

旅行社應根據與旅遊團的協議（合約）和有關資料，制定周詳的接待計劃，具體內容包括：

（1）旅遊團的基本情況

在旅遊計劃內應寫明團名（編號）、人數（說明男、女、兒童的人數）、客源地區及構成、旅遊路線、各國（地區）接待旅行社名稱及聯繫方式、出境日期、入境日期、出境口岸、領隊姓名、團隊的特殊要求、重點人物等基本情況。

（2）行程安排

出境旅遊團的行程安排應當包括以下內容：抵達城市（地區）、抵達日期、所乘的交通工具抵達班次（船次）及時刻、抵達時間、所下榻的飯店；各城市（地區）遊覽活動內容；每日用餐安排情況；出發當天旅遊團集合時間、地點；註明境外行程內容以行程表為依據，但遊覽次序可能出現變動。

(3) 團隊名單

出境旅遊團使用由中國國家旅遊局統一印製、編號的《中國公民自費出國旅遊團隊名單表》（以下簡稱《名單表》）。組團社如實填寫並經國家旅遊局或省級旅遊行政管理部門審驗合格後，加蓋審驗單。《名單表》一式三聯，出境時第一、二聯交邊防檢查站檢查，對沒有《名單表》或實際出境人員與《名單表》登記情況不符的邊防將不予放行。邊檢站在《名單表》上註明實際出入境人數並加蓋驗訖章後，留存第一聯，第二聯暫由領隊保管，在團隊入境時交給邊檢站檢查收存，第三聯由組團社在團隊回國後交負責審驗的旅遊行政管理部門備案。出境前，必須對《名單表》認真核對，核對《名單表》上的姓名、護照號碼、出生日期、出生地、護照簽發地點和簽發日期，做到《名單表》內容與護照內容一致。

2. 選派領隊

旅行社還須根據團隊性質和特點，選派工作責任心強、業務熟悉、外語熟練、知識豐富的領隊。

3. 選擇合適的境外接待旅行社

一個經營出境旅遊業務的旅行社，通常與海外各國（地區）的幾家信譽較好的接待社建立長期合作關係。但是每個旅遊團的性質和特點不同，所以還必須有針對性地從中選擇符合團隊特點、價格合理、服務品質好的接待社。必要時旅行社可以派人到國外實地考察接待社的情況。

4. 落實交通票據

落實每一轉乘環節的交通票據，並幫助領隊確認交通票據。

5. 與國外接待社確認活動行程

活動行程的確認起合約（協議）的作用，一經確認，雙方必須遵守。接待大型旅遊團，組團社可先派員實地考察後再確認。

6. 擬定旅遊者行前須知、各旅遊目的地國家（地區）簡介及注意事項

7. 檢查領隊對證照、表單、交通票據的核對情況

8. 成立專門的工作組

接待大型旅遊團體，為確保旅遊計劃順利完成和保證接待品質，須確定境內外工作組。工作組成員的主要任務是確保旅遊團的交通、食宿各環節的銜接。

9. 督促領隊做好其他行前準備工作，進行必要的指導

旅行社應督促領隊做好行前準備工作，提示對旅遊團接待的要求。對於業務不十分熟悉的領隊還必須進行必要的指導。

（二）實際服務階段的管理

1. 建立請示、彙報制度

旅行社應給予領隊一定的境外活動自主權，但是對領隊在境外帶團過程中的權限必須作出明確的界定。

2. 與境外接待社溝通資訊

3. 建立品質回饋制度

旅行社應給每個旅遊團分發「團體接待品質回饋表」，並及時回收，以此對領隊的服務工作進行監督和回饋。

4. 對小費支付方式作出明確規定

在國外，大多數國家和地區都有支付小費的習慣，如果領隊對境外有關服務人員不支付合理的小費，也將影響服務品質。

5. 制定合理的報酬制度

（三）服務善後總結階段的管理

1. 建立接待總結制度

旅行社應建立接待總結制度，要求每個領隊在每一個團隊活動結束後，寫出領隊確認清單，並定期開會總結領隊工作，對工作過程中出現的問題應進行分析，避免今後出現類似問題。

2. 建立回訪制度

旅行社應當在團隊活動結束後，進行必要的回訪（電話、信函方式），並將回訪情況歸類建檔，以掌握領隊的實際服務情況。

3. 處理好表揚和投訴

具體作法與入境團體旅遊服務部分相同。

二、領隊的出境旅遊服務程序

領隊的出境旅遊服務程序主要包括服務準備、全程陪同服務、善後工作三大環節。

（一）服務準備

1. 研究並熟悉旅遊團情況

（1）認真閱讀旅遊計劃。在閱讀旅遊計劃時，要弄清楚旅遊團的團名（編號）、人數（男、女、兒童人數）、出發和回國日期、所乘坐的交通工具的班次、出入境口岸；各旅遊目的地國家（地區）逗留時間、抵達航班（車、船次）及時刻、各地所下榻飯店、餐飲安排（有無不包餐情況）、活動內容、團隊在活動期間有無分車情況；接待社的聯絡電話及聯繫人姓名等。

（2）熟悉旅遊團成員情況。領隊應將旅遊團資料與名單一一核對，掌握旅遊團成員的結構、地區；掌握團內重點人物情況和旅遊團的特殊要求。

2. 核對旅遊證件、交通票據和表格

（1）核對護照、簽證。護照內容的核對包括旅遊者姓名（中、英文），出生年、月、日，出生地；發照日期、簽發地點；正文頁與出境卡是否一致、出境卡兩項是否蓋章、出境卡是否有黃頁、是否與前往國相符；簽證的有效期、簽證水印及簽字是否齊全。

（2）核對並確認機票。拿到機票後，首先要認真檢查張數是否一致，再將機票上的姓名與護照姓名核對。核對時，應弄清楚機票是 OK 票還是 OPEN 票，並進行確認。

（3）核對名單。核對《名單表》內容是否與護照內容一致，若發現有錯誤，立即告知有關人員並進行相應的處理。核對完後，將旅遊者的護照、機票按名單順序號依次編號（寫明序號、姓名、團號），以便邊防檢查，順利出境。

（4）檢查全團預防針注射情況。檢查全團是否都進行預防注射（特別是來自傳染病區的），如有未注射的，則應立即安排補註。

3. 物品準備

出發前，領隊必須帶齊的物品包括：

（1）領隊證、身分證、護照、通行證、機票及《名單表》；

（2）團隊計劃、自費項目表；

（3）社旗、名片、行李標籤、客人胸牌；

（4）多份團隊分房表；

（5）各國（地區）出入境卡、海關申報單（雖然在機場、海關能取到，但最好預先準備）；

（6）旅行包（如要求提供）；

（7）各國（地區）及本社有關部門或人員的聯繫電話號碼、名片；

（8）領隊日誌本、徵求意見表、航班時刻表；

（9）常用藥品和隨身行李物品；

（10）必要的費用等等。

4. 知識準備

領隊知識準備，主要包括旅遊目的地國家概況知識和旅遊專業知識兩個方面。

（1）旅遊目的地國家概況知識。領隊要熟知旅遊目的地國家的政治、地理、歷史、文化、風俗習慣、物產等情況。

（2）旅遊專業知識。領隊應熟悉海關知識和旅行常識等旅遊專業知識。

5. 與境外接待社確認行程和活動內容

6. 行前說明會

（1）代表旅行社致歡迎詞。歡迎詞內容的要求與全陪、地陪的歡迎詞一致。

（2）詳細說明行程安排。領隊應逐項向旅遊者說明行程安排和活動內容，強調行程上的遊覽順序以各地接待社安排為準，並說明自費項目屬於自願參加。

（3）提出旅行要求。要求旅遊者必須要有集體觀念，做到統一行動、遵守時間、團結友愛。

（4）做好提醒工作。提醒旅遊者隨身攜帶旅行證件、身分證；提醒旅遊者帶齊必備的生活用品；提醒旅遊者在境外注意人身和財物安全；說明出入境時海關的規定：每人攜帶人民幣 6000 元，兌換美元 2000 元（若是港、澳兩地遊，只可兌換美元 1000 元），昂貴物品要申報；說明過關手續和程序。旅行社一般都會在所印發的通知單中詳細列出，但領隊仍需對上述內容做口頭強調。

（5）分發行前須知。

（6）介紹目的地國家（地區）概況、風俗習慣。

（7）落實分房、交款、特殊要求事項。

（8）通知防疫注射。開說明會時，由旅行社聯繫檢疫局人員來注射防疫針，並發給「黃皮書」，也可在出境時領取「黃皮書」。

（二）全程陪同服務

領隊的全程陪同服務，從旅遊團出發開始直到回到出發地散團後才結束。

1. 出發和出境

（1）提前到達集合地點。

（2）集合旅遊者、清點旅遊團人數。

（3）途中講解。在去機場、車站、碼頭等出境關口的途中，領隊要再次提醒旅遊者檢查有效證件是否隨身攜帶；再次向旅遊者介紹過關手續和程序，以消除旅遊者的緊張情緒，保證順利過關；強調在境外旅行期間的注意事項。

（4）旅行車到站後，領隊應提醒旅遊者帶齊隨身行李、物品。

（5）幫助旅遊者辦妥出境手續。領隊應先集合全團旅遊者，請他們按照《名單表》順序排隊，讓每位旅遊者手持護照、機場稅票、身分證，由領隊將《名單表》交給海關檢查人員，讓旅遊者站在 1 公尺線外，並帶領全團依次接受邊檢。待全團成員通過後，須將《名單表》的第二聯取回，以備回國時用。若為需經海關申報的旅遊者，須讓其持護照、機場稅票、身分證、海關申報單，走紅色通道。

（6）衛生檢疫和安全檢查。在接受衛生檢疫和安全檢查時，領隊應提醒旅遊者出示「黃皮書」。

（7）辦理登機手續。領隊持全團護照、機場稅票，在機場領取登記牌，並仔細檢查行李是否上鎖，再辦理行李托運手續並保管好行李托運卡。如所乘坐交通工具是船，則一般無須托運。

（8）途中照料。在旅行途中，領隊應照料好旅遊者的飲食（按規定標準）；注意旅遊者的人身安全和財物安全，尤其是乘坐火車期間，在每個停靠站都應提示旅遊者有關安全事項；到站後，要提醒旅遊者帶齊隨身物品，集體離開交通工具。

2. 辦理國外入境手續

到達目的地國家（地區）後，領隊先將團隊入境的 E/D 卡和申報單填好後，帶領全團迅速辦理好衛生檢疫、證照查驗、海關檢查等入境手續，通常稱「過三關」。如行程中涉及第三國旅遊的，旅遊者在進入香港或澳門地區時還應出示前往第三國的機票及有效簽證。如果是乘坐飛機，帶團出機場時，應按先過入境邊檢、接著取行李到海關檢的順序辦理。領隊可先過移民局關卡，在關外照顧旅遊團每個成員，並提醒旅遊者不可到處走動，照看好自

己的行李，因為在國外機場一旦走失，不易尋找全體成員。入關後，檢查行李無誤，並經過海關檢查後，即可帶團與目的地國家（地區）接待社導遊人員聯絡，並照顧旅遊者和行李上車。如果是在公路上過境，領隊應事先將全團證件收齊，讓旅遊者坐在原位上，請移民局派人上車檢查。一般只核查人數，不檢查行李。

3. 境外旅遊服務

在境外，領隊要沿途照料旅遊者的登機、食宿、購物、遊覽等活動。

（1）每到一地後，領隊應立即與當地接待社導遊人員取得聯絡，儘量避免多餘的等候，引起旅遊者焦急不安情緒。

（2）清點人數、行李。上車前，領隊仍應清點旅遊團的人數和行李，並照顧其上車。

（3）入店服務。

①在當地導遊員的協助下，為旅遊團安排房間，並提醒全團成員房內付費內容等注意事項。

②宣布次日的 Morning call、早餐、出發時間，告知旅遊團成員領隊的房間號和當地導遊的電話。

③統一保管旅遊團成員的證件。為了防止證件遺失，在境外時旅遊者的證件一般由領隊統一保管（尤其是老年團、兒童團）。在港澳地區期間，當地法律規定旅遊者有隨時接受檢查證件的義務，所以領隊應靈活處理。

④檢查行李是否進入客人房間，協助旅遊者解決入住後的有關問題。

⑤與地方導遊人員一起照顧旅遊者用餐。

⑥確認、商定行程。領隊每到一目的地國家（地區），都應主動與當地導遊人員確認行程。如發現雙方行程表上內容有出入時，應及時與接待社聯繫，取得一致意見；若有必要，應報組團社，請求幫助協調。商定行程時應堅持的原則是：嚴格按雙方達成的合約辦事（調整遊覽順序可以，減少遊覽項目不行）；對客人強烈要求的項目，要努力爭取，予以滿足（若一時難以

滿足，應耐心做好解釋工作）；對超計劃的、當地導遊推薦的自費項目，要徵求全團成員的意見，客人自願參加。

（4）監督旅遊計劃的實施。

（5）防止意外事故的發生。在遊覽過程中，領隊應時刻與旅遊者在一起，經常清點人數；提醒旅遊者跟隨全團一起行動。特別是在大型遊覽景區，一旦發生旅遊者走失事故，將很難一時找回走失者，這樣既耽誤時間，又給走失者造成心理的傷害。

（6）與接待社導遊人員密切配合，妥善處理各種事故與問題。在境外旅遊期間，一旦發生事故，無論責任在哪一方，領隊先應取得當地導遊人員和接待社的幫助，及時處理事故和問題，力求使損失和影響減少到最低程度。

（7）指導購物。在境外遇有購物項目時，領隊既要配合當地接待社和導遊人員，又要維護旅遊者的利益。具體作法是：積極配合但不要大肆鼓勵；避免出現購物次數過多和延長購物時間；提醒旅遊者注意商品的品質和價格；適當指導，並向旅遊者介紹各地最有特色的旅遊商品。

（8）做好上下站聯絡工作。

（9）支付小費。對待小費，採取「旅遊者自願支付」的原則。一般給境外導遊人員和司機的小費，都包含在團費裡。

（10）抵達每一國家（地區）時，照料旅遊團過關、登機。

案例 5-3 芭達雅海邊的陷阱

（徐雲松主編，《旅行社服務案例分析》，高等教育出版社）

A 國芭達雅海邊的活動項目是多彩誘人的。在那裡，遊客可以在細軟的金沙上奔跑嬉戲，踢沙灘足球，也可以乘坐海上摩托艇、香蕉船等。這天，領隊小周又帶著一個旅遊團來這裡。遊客們玩得興致極高，雖然坐一次水上摩托最便宜也要 250 元，坐一次香蕉船在海上飛馳七八分鐘則要 400 元，但很多遊客認為既然花了那麼多錢來了，就要「瀟灑一回」，不在乎這 200、400 的，因此大多數遊客都掏錢去玩了摩托艇、香蕉船等。返回的途中大家

都說很開心。可有一位遊客卻不高興，他說他開了一次摩托艇卻花了 2500 元。經瞭解，才知道原來這位遊客是被宰了一回。起初，他並不想坐摩托艇，但禁不住一位摩托艇主人的一再鼓動。上艇之後，先由摩托艇主人駕駛，主人非常熱情，一邊開，一邊問長問短。一會功夫後，摩托艇駛入深水後，摩托艇主人要他試一試，並說非常簡單。可這位遊客駕駛了一會兒，摩托艇就熄火了。這時，摩托艇主人一口咬定是這位遊客把摩托艇弄壞了，要他賠償，不賠償的話，就把他扔在深水不管。沒有辦法，經過一陣討價還價，這位遊客只得答應「賠償」2500 元。

案例討論

1. 你認為全陪小周是否應當對此事負有一定的責任？

2. 如果你是小周，你將怎麼處理這件事情？

3. 領隊應如何在今後的遊覽過程中避免此類事件的發生？

4. 團結協作

領隊應維護旅遊團內部的團結，協調旅遊者的關係；與接待社導遊人員團結協作，使旅遊活動順利進行。

5. 妥善保管好證件和機票

一般而言，在旅遊者每次用完證件後，領隊要立即收齊全團證件與機票，進行妥善保管。

6. 辦理國外離境手續

一般是先辦理登機手續，再過邊檢、海關。過關時，提醒旅遊者應手持護照、該國移民局所要求的出境卡和登機牌；告知旅遊者航班號、登機門、登機時間；叮嚀旅遊者切勿因逛免稅商店而誤了登機時間。

7. 辦理中國入境手續

領隊把《名單表》（出境時邊檢已蓋章）交給邊檢人員，讓旅遊者手持護照、申報單、健康說明書（一般不必每人填寫，由領隊在統一名單上說明全團健康即可），在機場工作人員的指揮下接受海關人員檢查。

在接受檢查前，領隊應提醒旅遊者不得將未經檢疫的水果帶回內地。

8. 領隊請旅遊者填寫徵求意見表，並收回表格

9. 告別

團隊抵達指定的分散地點後，領隊應致歡送詞，並與旅遊者一一告別。

（三）善後工作

1. 填寫「領隊確認清單」

領隊確認清單應包括團隊名稱、人數、行程，旅遊者對本次旅遊活動的反映和意見，旅遊者下次旅遊的意向，帶團得失等內容。

2. 協助旅行社領導處理團隊的遺留問題

領隊應在旅行社領導的指導下，認真辦理旅遊者的委託事宜，做好事故的善後處理工作，幫助旅遊者向有關保險公司索賠等。

3. 報帳、歸還物品

團體旅遊結束後，領隊應儘早去旅行社辦理結帳和歸還物品手續。

▌第三節 國內旅遊服務

旅行社的國內旅遊服務主要包括團隊旅遊服務和散客旅遊服務兩大部分。團隊旅遊服務主要包括接團服務和跟團服務兩大部分。國內團隊的接團服務與入境旅遊的接團服務程序基本一致，國內旅遊的跟團程序與出境旅遊的服務程序基本一致，因此本節對國內團隊旅遊的服務程序不再重複介紹，而將重點介紹國內散客旅遊的服務。

散客，就是指根據自己的興趣、愛好，獨自進行旅遊活動的旅遊者。近年來，由於旅遊者心理需求個性化、旅行經驗日趨豐富和資訊技術的推動因

素,散客旅遊迅速發展,許多旅行社紛紛開始涉足散客旅遊市場,經營散客旅遊業務。

旅行社為散客提供的單項服務,又稱委託代辦業務,其內容主要包括為散客提供導遊服務、交通集散地接送服務、代訂交通票據和文娛票據、代訂飯店客房及餐飲服務、代客聯繫參觀遊覽項目、代辦出國簽證和入境簽證、代辦旅遊保險等單項服務。根據委託業務的性質不同,單項委託服務又可分為受理散客來本地旅遊的委託、辦理散客赴外地旅遊的委託和受理散客在本地旅遊的委託。

一、散客旅遊服務規範

(一) 預訂

散客旅遊者為了實現自己的旅遊目的,首先要進行預訂。對旅遊者本人的詢問,業務員在作業中必須瞭解客人的國籍、人數和性別;需要提供何種方式的服務;有何特殊要求。在接到委託後,從詢問路線、價格開始要認真做好記錄,每份傳真和電話記錄必須註明日期和受理人姓名,註明客人的要求,包括行程、出入境時間、旅遊項目等。

(二) 設計旅遊路線

根據旅遊者逗留時間精心設計旅遊項目,安排旅遊者參加半日遊、一日遊或多日遊。對旅遊產品的設計,要求將最有代表性的精品路線呈現給旅遊者。

(三) 報價及費用結算方式

設計出旅遊路線以後,就要進行相應的報價,填寫「報價表」時要注意數字準確、內容完整。報價時,一定要說明費用包括哪些內容,不包括哪些內容。散客報價旅遊費用結算方式有兩種:一是預付,二是現金付款。

二、旅行社加強散客旅遊服務的措施

旅行社加強散客旅遊服務應做好以下幾個方面的工作:

（1）在當地機場、車站、碼頭、各大旅遊飯店及市中心地區設立銷售點或委託代理點為上門散客提供服務。

（2）與其他城市的旅行社、飯店建立相互代理關係，代銷對方的服務項目，如訂房、訂車票等，相互輸送客源。

（3）與海外經營出境散客旅遊的旅行社建立代理關係，委託他們銷售自己的服務並輸送客源。

（4）和當地的交通部門、飯店、餐廳、文娛場所、保險公司建立代理關係，代銷他們的產品。

（5）建立以電腦和網路技術為基礎的網路化預訂系統，保證散客能迅速及時地進行旅遊預訂和委託。

▌第四節 旅行社的行李及其他後勤服務

一、旅行社的行李服務

行李運送和托運是團隊接待工作的一個重要組成部分，旅行社的行李服務就是指旅行社在旅遊團乘坐飛機、火車輪船等長途交通工具進行長途旅行時，代替遊客辦理行李托運等一系列手續的業務。旅行社的行李服務無論對國內旅遊團，還是對出境和入境旅遊團來說都是十分重要的。

（一）行李員的職責

旅行社一般單獨設立行李員崗位，具體負責這項業務。行李員的職責主要是：

（1）熟悉旅行社行李業務，有獨立作業能力。

（2）負責向旅遊者提供快速、方便、安全交運行李的服務。

（3）嚴格按照接待計劃，安排行李交接托運工作。

（4）協助處理旅遊者行李運送中出現的問題。

（5）遵紀守法，遵守旅遊職業道德，熱情為旅遊者服務。

（二）旅行社的行李服務規範

（1）機場：接運國際、國內航班行李員必須提前半小時到達機場與導遊員認真核對件數，經過核對無誤後送往目的地。送國際出境航班，行李員必須提前 2 小時把行李送到機場入口處交接。送國內出發航班，行李員將行李托運手續辦好後，提前 1 小時在國內出發口與導遊員交接。

（2）火車站：接團行李員必須提前半個小時到達火車站廣場，與導遊員交接後，看清行李票（單）件數，經核對後送往目的地。送團時，將該團托運的行李票（單）和火車票一起，提前半小時送達沙發候車處與導遊交接。

（3）碼頭：根據不同船期、時間、地點的要求作業，提前半小時到達碼頭與導遊交接。

（4）賓館：與行李房交接行李時，要認真與賓館有關人員弄清團號、件數、行李狀況，並核對導遊員的行李交接單。

（三）行李差錯的處理

行李員應協助接待旅遊團的導遊員妥善處理旅遊接待過程中發生的行李差錯。這是提高旅行社接待工作品質的一個重要方面，同時也是行李員的責任。

行李差錯主要有行李丟失、行李漏接或錯送、行李破損三種形式。

1. 行李丟失的處理

行李丟失就是旅行社托運的行李在運輸途中或交接過程中出現丟失的現象。行李丟失的主要原因是：

（1）在運輸途中，航空公司、鐵路、公路、水運等部門未能及時將行李送到目的地或在運輸途中將行李丟失。

（2）旅行社行李員在運輸途中將行李丟失。

（3）飯店行李員將行李丟失。

上述三種情況中，第二種情況屬於旅行社方面的責任，假如行李無法及時找回，旅行社應負責賠償。第一、三種情況雖然不屬於旅行社方面的直接責任，但是旅行社有義務協助旅遊者向有關部門查找或索賠。

2. 行李漏接或錯送的處理

出現這種情況的原因有三個：

（1）旅行社行李員工作失誤，未能及時接送行李或不能按有關規定交接行李而造成行李漏接或錯送。

（2）因航班、車次等變化而造成漏接。

（3）行李車發生事故而造成行李漏接。

無論發生哪種情況，旅行社的行李員都應積極設法找回行李，並向旅遊者道歉。

3. 行李破損的處理

在交接或運送行李的過程中，如果發現行李破損，應馬上設法解決。如果是交通運輸部門的責任或飯店在托運及搬運行李的過程中發生行李破損，旅行社行李員應協助導遊和旅遊者同有關部門交涉，索取賠償。如果是由於旅行社方面在行李運送過程中的失誤造成行李破損，則應向旅遊者道歉並相應賠償。

二、後勤保障服務

旅行社的每一項業務活動及每個部門的運轉，都離不開後勤保障服務，後勤部門在旅行社中產生重要的作用。

（一）後勤服務的特點

1. 業務面廣

後勤服務的範圍涉及到食、住、行、遊、購、娛六大方面，業務面比較廣，後勤工作人員每天都要與飯店、交通部門、旅遊景點、購物商店等具體的業

務部門打交道，聯繫相關業務，這就要求後勤服務人員具有較強的協調能力，以保證各項相關業務的落實。

2. 服務強度大

為保證各項業務的順利進行，後勤服務人員必須對外採購旅行社所需要的各項服務產品，為接待部門提供及時的後勤聯絡，對內提供計劃、統計、資訊諮詢等服務。由於旅遊服務的特殊性，他們的工作日通常以旅遊團的活動時間為限，在旅遊團活動期間他們一天二十四小時必須處於工作狀態，而且要及時處理各種突發事件，所以他們的工作強度一般都很大。

3. 服務要求細膩、繁瑣

後勤服務大多是繁瑣、細膩的工作，而且涉及旅遊生活的方方面面，如安排旅遊團住店需要確認旅遊團人數、確認所需要的房間數、預訂各種票務等，而且有時候遊客會提出特殊的要求。這都要求工作人員在規定的時間內保質保量地落實到位，同時要求他們具有高度認真負責的態度和細膩周到的工作作風，以確保旅行社的接待服務品質。

（二）後勤服務人員應具備的素質

（1）具備良好的職業道德，有強烈的工作責任感，熟悉涉外工作的政策方針與紀律。秉公辦事，不以權謀私。

（2）熟悉旅行社內部各部門的情況，並能與他們協調工作。熟悉導遊的工作程序和規範，能設身處地地為導遊著想。有較強的公關協調能力，與飯店、車隊等有關單位建立良好的合作關係。

（3）在接待任務繁忙的旅行社，一般設後勤值班人員。值班人員必須具備比較豐富的接待經驗和果斷處理問題的應變能力，特別要善於處理各種突發事件，以減少不必要的損失。

（4）做好票務工作。票務工作是後勤服務工作中的重要一環，因此，旅行社的後勤服務人員必須特別熟悉票務工作。票務工作要有統一的操作程序，

保證工作有條不紊地進行，避免接待過程中出現差錯；同時應力求按計劃獲得機、車、船票，保證旅遊團順利實現旅遊。

（三）旅行社的票務管理程序

由於票務工作在後勤服務中占有重要地位，因此這裡將介紹票務管理的程序，而對其他比較繁瑣的後勤服務程序不做詳細介紹。票務工作的管理程序主要有下面幾個環節：

1. 申報用票計劃

旅行社在接到旅遊團隊計劃後，相關業務部門應在規定的期限內，按照團隊計劃填寫購票通知單，經業務部門經理批准，送到票務部，申請用票計劃。通知單必須詳細填寫團隊名稱、乘坐何種交通工具、票證日期、航班或航次、等級標準、人數、國籍、身分、目的地、是否購返程票等主要內容，最後還要寫明訂票人姓名。通知單是要求票務部門訂票的憑證，所以至少一式兩份，由票務人員簽收後，各持一份，以備查詢。

2. 記錄歸檔

票務人員在收到訂票通知單後，應按交通工具類別、搭乘日期分別記錄在購票登記本裡歸檔。購票登記本的內容應與訂票通知單內容相一致。有時候，根據票務工作的需要，還可以加上一些相關內容，如說明團隊性質、登記的購票計劃是否已向有關交通運輸部門提交了購票申請、落實情況如何等。這些都需要登記在登記本上，使具體操作人員能抓住工作重點，掌握工作進度。

3. 訂購票據

根據歸檔後的票務計劃，具體負責的票務人員就可依照交通運輸部門的訂票規定，填寫購票預訂單，在規定的出票日期內，按預訂計劃購票，並把購得的交通票證與訂票記錄仔細核對，確認正確無誤後，通知有關業務部門取票。

4. 填寫購票清單

在購得預訂的票證後，票務人員要填寫購票清單。其主要內容有團隊名稱、票證數量、使用日期、等級、目的地、交通票單價及總金額等。當把票證交給有關業務部門時，請該部門訂票人員在購票清單上簽字，同時核對清單上的內容是否與實際票證一致。票務人員最後用印有取票人簽字的購票清單向財務部門清帳。

5. 變更票據

當遇到因客觀原因旅遊計劃變更時，相應的票證也需要變更。此時業務操作部門應及時將變更情況用通知單的形式通知票務部門。該變更通知至少一式兩份，交票務人員簽收並各持一份。收到變更通知後，具體主管的票務人員應及時在記錄本上註明變更內容。如原先的訂票計劃已送交通部門，票務人員應及時通知以作相應的調整。

6. 特殊用票

（1）包機、加班、加掛車廂或調派加班車。在遇到大型旅遊團隊，票務人員應儘早將旅遊計劃和訂票數量通知有關交通部門，提出申請包機、加班、加掛車廂，甚至申請調派加班車。票務人員要透過各種努力，取得交通運輸部門的協作和支持，保證大型團隊順利進行旅遊活動。

（2）臨時增訂票證。如果遇到因種種原因臨時出現的團隊客源和散客，票務人員也應努力地爭取票源。此時，可利用與交通部門良好的協作關係及時與有關部門取得聯繫，儘量購票，也可以向其他旅行社聯繫，調劑多餘的票證。

本章小結

本章的第一節入境旅遊服務管理主要介紹了旅行社的入境服務管理的程序、全陪的服務程序與地陪的服務程序等相關內容；第二節出境旅遊服務主要介紹了旅行社出境旅遊管理的程序和領隊的服務程序；由於國內接團旅遊服務與入境旅遊服務的程序和方法大體相同，國內跟團旅遊服務與出境旅遊服務的程序與方法大體相同，所以第三節國內旅遊服務省略掉了國內團體旅遊服務的內容，而對國內散客旅遊服務規範和旅行社加強散客旅遊服務的措

施進行了講解；另外，行李等後勤服務在接待服務中也產生重要作用，因此，在本章的最後一節，介紹了旅行社的行李服務和其他後勤保障服務的內容。

思考題

1. 旅行社入境旅遊服務的管理程序是什麼？

2. 對地陪導遊人員的著裝要求是什麼？

3. 旅行社出境旅遊服務的管理程序是什麼？

4. 旅行社加強散客旅遊服務應採取什麼措施？

5. 行李差錯的原因有哪些，怎樣進行相應的處理？

第 6 章 旅行社內部作業管理

導讀

　　旅行社內部作業管理是旅行社全部工作的樞紐與中心，旅行社的一切工作有賴於其內部作業管理的正常運轉。儘管旅行社的類別、規模與目標市場不同，其內部作業管理也有所差異，但其基本的運作與管理方式、方法仍然是有著共同的規律可以遵循的。

閱讀目標

　　掌握旅行社計調業務的概念、特點、作用與職能

　　瞭解旅行社計調業務人員的職責與素質要求

　　熟悉旅行社的接待計劃的制定

　　瞭解旅行社協作網絡的重要性及掌握其運作與管理

　　掌握旅行社客戶關係的建立與管理

▋第一節 旅行社計調業務運作與管理

　　旅行社作為一個綜合性的企業，既要招徠和接待旅遊者，同時又要和其他的旅遊企業一起形成綜合接待能力。旅行社的計調業務就是做好接待任務的計劃工作和運作過程中一切關係的調度工作。本節主要立足於旅遊團或旅遊者的接待工作來介紹一下旅行社計調業務的運作與管理。

一、計調業務概述

　　一個旅行社計調業務的形成和發展是隨著旅行產業務量的增長及旅行社本身規模的不斷擴大而相應形成和發展的。

　　（一）計調業務的發展過程

　　一般來說，旅行社的計調業務大致經歷了三個發展階段。

1. 綜合後勤階段

在旅行社創建初期，計調業務主要是指訂房、訂車、訂餐、訂票（機、車、船及文藝活動）等接團的後勤工作和委託代辦服務。一般由旅行社接待部門內的後勤（內勤與外勤）人員擔任，通常稱為後勤工作，僅僅造成一種間接的業務服務作用。

2. 獨立運作階段

隨著旅行產業務量的日益增加及其本身規模的不斷擴大，計調業務也從接待部門的後勤工作中獨立出來，建立起一個專門的計調部。這就使得計調業務對外代表旅行社與各合作單位簽訂合約與協議，建立固定的合作關係；對內為各其他業務部門提供日常接團的後勤服務。除此之外，計調業務還包括資訊的整理與傳遞、統計資料的分析、業務報表的編制等項工作。它不僅僅是旅行社的業務服務部門，還是資訊回饋、上情下達、內外情況交流與傳遞的總值班室和資訊服務中心。

3. 完善與發展階段

當旅行社走上規範化、正規化道路時，開始建立和完善計劃管理。這使得計調業務從一般的接待業務的後勤服務，走向為全旅行社的業務決策與計劃管理提供資訊、制定方案、進行可行性分析等參謀性工作，擔負著旅行社經營管理中的計劃管理、業務經營管理以及品質管理的具體實施。這時的計調業務通常根據旅行社的發展目標和經營方式來決定其組織形式，可以由一個部門（計調部或計調科）統一擔負，亦可以由兩個部門（計調部和企管部或業務辦公室）分別擔負。

綜上所述，旅行社的計調業務有廣義和狹義之分。從廣義上講，旅行社計調業務既包括計調部門（或計劃部）為業務決策而進行的資訊提供、調查研究、統計分析、計劃編制等參謀性工作，又包括為實現計劃目標而進行的統籌安排、協調聯絡、組織落實、業務簽約、監督檢查等業務性工作的總和。從狹義上講，計調業務主要是指旅行社在接待業務工作中為旅行團（者）安排各種旅遊活動所提供的間接服務，包括安排食、住、行、遊、娛、購等事

宜，選擇旅遊合作夥伴和導遊，編制和下發旅遊接待計劃、旅遊預算清單等，以及為確保這些服務而與其他旅遊企業或與旅遊業相關的各個行業和部門所建立的合作關係的總和。

總而言之，計調業務既是旅行社全部接待業務中重要的組成部分，同時又是旅行社全部管理職能中重要的組成部分。

（二）計調業務的特點

1. 繁雜性

首先，計調業務的種類繁雜，涉及到採購、接待、票務、交通以及安排旅遊者食宿等工作；其次，計調業務的程序繁雜，從接到組團社的報告到旅遊團接待工作結束後的結算，無不與計調人員發生關係；第三，計調業務涉及的關係繁雜，計調人員幾乎與所有的旅遊接待部門都有業務上的聯繫，協調處理這些關係則貫穿計調業務的全過程。

2. 具體性

計調工作無論是收集本地區的接待情況向其他旅行社預報，還是接受組團社的業務接待要約而編制接待計劃，都是非常具體的事務性工作，總是在解決和處理與採購、聯絡、安排接待計劃等有關的具體工作。

3. 多變性

計調業務的多變性是由旅遊團人數和旅行計劃的多變性而決定的。旅遊團的人數一旦發生變化，幾乎影響到計調人員的所有工作，可以說是「牽一髮而動全身」。此外，中國的交通和住宿條件不能始終保證正常供給，也給計調工作帶來諸多的不確定性。

（三）計調業務的職能

旅行社的計調業務的宗旨就是為業務服務，為旅行社的決策層和管理部門提供技術、統計服務，為外聯部門提供資訊諮詢服務，為接待部門提供後勤聯絡服務，為財務部門提供結算憑證服務以及為旅遊者提供委託代辦業務等等。正是由於計調業務的這種服務性質，使其具有了以下八個職能：計劃、

資訊、選擇、簽約、協調、聯絡、統計和創收。這八個職能是計調業務具體實施並確保其業務服務的基本要素。

1. 計劃職能

在國家整體旅遊計劃的宏觀指導下，根據所掌握的資訊，在旅遊市場動向調研與旅遊消費者需要的基礎上，結合社會旅遊供給的綜合能力和本社的接待能力，以總經理或社委會確定的經營目標為依據，擬定幾種可供選擇的計劃方案（包括滾動計劃方案和備用計劃方案），合理分配、安排、使用全社的人財物，並透過計劃的執行、檢查和分析，對旅行社經營活動進行協調與控制，以便完成既定的目標、取得良好的經濟效益和社會效益。

計調業務的計劃職能並不是一般的計劃工作。它既是對計劃本身的制定、執行、控制和調整實行管理，也是用計劃來指導和管理旅行社。所以計調業務的計劃職能相當於一種管理職能，一種在從提供編制計劃依據到計劃調整以及計劃目標最終實現的全過程中發揮作用的職能。

2. 資訊職能

在整個旅遊業中產生神經中樞作用的旅行社，每天都要收到來自各個方面的大量資訊。計調業務工作，並不是對這些資訊（或叫資訊「原料」）進行簡單的收集、整理、傳遞和歸檔，更為重要的是對其進行科學的綜合分析與處理，使之成為系統的資訊資料（或叫資訊「產品」），然後對其進行歸納、推理、評價、判斷，從而做到具體利用。

計調業務的資訊職能具有雙向性：一方面將旅行社本身的各種業務向外傳遞；另一方面將各方面收集來的資訊及時地傳遞給旅行社的決策部門和業務部門。

計調業務的資訊職能是一個隨時緊跟變化、高度敏感的職能，資訊職能發揮中兩個最關鍵的要素是資訊的真實可靠性和及時性。

3. 選擇職能

　　一個旅行社，即使是在旅遊業最發達國家的一個旅行社也不可能包羅萬象：既有自己的飯店，又有自己的餐廳；既有自己的航空公司，又有自己的汽車公司。因此旅行社的計調業務必須面向全社會，必須同其他旅遊企業及與旅遊業相關的各行各業建立合作關係。

　　計調業務的工作就是將與旅遊業相關的諸多因素有選擇地優化組合在一起，從而構成一個最佳服務系統。當然這個系統不可能總是「最佳」，即使「最佳」也不是一成不變的，而是隨著激烈的競爭大潮不斷地進行著「優化組合」。計調業務就要在這個過程中發揮好自身的選擇職能，因為一個旅行社不可能去干涉一家飯店的經營管理，也不可能去調度一家航空公司的飛機，但是它可以在眾多的合作對象中選擇最理想的合作夥伴。

　　計調業務的選擇職能的首要因素應是服務對象。不同國家（地區）、不同等級的旅遊者有著不同的要求，根據這些不同的需求來選擇不同的合作夥伴是計調業務的選擇根據。例如，服務對象是中檔旅遊者，那麼選擇高檔飯店或餐廳作為業務合作者，就會成為一種不切實際的選擇；如果選擇低檔飯店或餐廳作為業務合作者，就會降低服務標準、損害消費者利益及旅行社的聲譽。

　　4. 簽約職能

　　旅遊業是一項綜合性的經濟事業。一個旅行社在執行年度旅遊接待計劃、落實安排旅遊團（旅遊者）的各種旅遊活動中，總要同許多旅遊企業（飯店、餐廳、車船隊、其他旅行社等）及與旅遊業相關的行業（交通、園林、文物、娛樂、保險等）發生經濟關係。為使這種關係保持穩定、得到保護、接受監督，通常採取簽訂經濟合約的形式。旅遊合約的種類可分為：委託、承攬、租賃、服務、運輸、供給、買賣、保險等合約。

　　旅行社計調業務的簽約職能在於代表整個旅行社統一對外與旅遊供給部門簽訂旅遊供給合約，以便確保各項接待任務的具體落實，維護旅行社的聲譽和旅遊消費者的利益，同時促進旅行社提高經營管理水平，加強經濟核算，並對旅遊供給部門的服務品質進行有效的監督。

不管一個旅行社內部業務部門怎樣設立，計調業務的簽約職能要求對外統一簽約，以便從旅遊供給單位得到最佳的價格優惠。一般情況下，旅遊供給單位是根據旅行社所提供的客源數量來給予優惠的。因此，如果把整個旅行社各個業務部門的客源量加在一起，統一對外談協議價、簽約，勢必會在價格上得到更大的優惠。此外，統一對外簽約還可以避免不必要的工作重複，便於管理與結帳。

但是，計調業務的簽約職能並不僅僅是簽個字、蓋個章的手續，它要求簽約人員精通業務、掌握行情、善於談判、明確合約或協議的標準和基本條款。同時，對於旅遊供給單位所給予的優惠價格，按一般職業道德應予以保密。

5. 協調職能

為實現已確定的經營目標、落實各項業務工作，一個旅行社須建立正常的工作程序，並根據業務的發展情況和內部、外部的變化理順各種配合與合作關係。

建立正常的工作程序是落實各項業務工作的基礎，旅行社應制定出本年度業務工作的規章，並將各部門之間的分工及相互間的交接手續明確固定下來，以便使各部門和全體工作人員結合成為一個整體來進行相互間配合的活動。此外，旅行社還應將與交通、飯店、餐飲、出租汽車、遊覽、購物、保險、娛樂等單位及其他旅行社所建立的合作關係，以簽訂經濟合約或協議書的形式固定下來；而與參觀單位、公安、海關及其他一些單位的工作配合關係，也應以口頭協議的形式明確下來，以便使旅行社所接待的旅遊團（旅遊者）的各種旅遊活動有一個可靠的保障。

然而，任何規章與經濟合約都不是一成不變的，也不是萬能的，一旦出現了新的情況或發生了新的矛盾，都須及時進行調整和調節。旅行社計調業務在理順、處理各種業務合作關係上肩負著重要的協調職能。在一個旅行社內部，應建立起必要的業務協調機制，並定期或不定期召開業務協調碰頭會。計調業務的協調職能主要還是業務合作往來關係上的協調。根據外部情況的變化和外部合作單位的新要求以及新規定，應及時調整內部關係以適應新的

變化與要求，並對變化的內部結構、新舊部門之間的分工與配合、交接程序等進行業務協調。如果一個業務部門對透過計調部門取消預訂的客房要求，那麼計調部門不要馬上取消預訂，而應先看一下是否有其他業務部門需要這些客房。同樣，在對外部合作關係上的處理更應注意協調。對於簽訂了經濟合約或尚未簽訂合約的合作單位，即應保持正常的資訊交流、情況通報，又應及時處理好雙方在合作過程中出現的一些問題與矛盾。如發生經濟合約或協議書以外的未盡事宜，應做好協商解決工作。在因主觀或客觀原因而與合作單位發生費用矛盾時，應本著盡可能減少損失，同時合理兼顧合作單位利益和長久合作的原則，處理好問題與矛盾，協調好合作關係，尤其是對於目前那種尚處於供不應求的合作單位更應協調好相互間的關係。

旅行社計調業務的協調職能包含有公共關係和處理問題及矛盾的雙重含義。不僅如此，在有些情況下，計調業務的協調職能還具有導向性。利用其在旅遊供需之間的媒介地位，旅行社的計調部門既可以對旅遊者的流量加以調節，同時又可以對旅遊者流向產生導引作用。如某地機場因維修或擴建而關閉，某地飯店因遊客過多而住房爆滿，飛往某地的交通運力緊張等，這時計調業務的協調職能就是：進行事先主動性協調，在與外聯部門協商的情況下，或變更旅遊路線繞開「高峰區」，或改變旅行方向錯開「高峰期」。另外，旅行社的計調業務還可以對旅遊供給部門所提供的產品與服務的生產和銷售方向產生導引作用。如某等級（高、中、低）的旅遊者或某種類（修學、探險）的旅遊者處於上升趨勢，去某地的旅遊者流量增加，這時向旅遊供給部門協商或增加航班、預訂包機或要求提供相應標準的服務、特殊要求的用餐並與供給部門協商調整價格等，就成為計調業務協調職能的重點工作。

6. 聯絡職能

旅遊團（旅遊者）的一次旅行是一個非常複雜的歷程，它的涉及面非常廣，需要與各個行業和部門進行配合與協調。為一次旅行所下發的接待計劃因為各種原因在實際執行過程中隨時都可能發生變更；此外，旅遊者在旅行參觀中也時常會提出一些新的要求，在第一線服務的陪同導遊沒有足夠的時間或充足的條件來解決這些問題的情況下，就需要一個二十四小時不間斷的

值班聯絡中心來及時地轉達、傳遞隨時可能出現的情況或發生的變故。如發生航班或車次的變更、延遲及至取消，就要馬上與飯店、餐廳、車隊等單位聯繫，對住房、用餐、用車等作出相應的安排；如旅遊者要求探親訪友、座談研討、會見拜訪等活動，就需要立即與有關單位聯繫，給予安排落實；如發生車禍、被盜、受傷、死亡等事故，就需要向有關部門及保險公司聯絡、通報，並採取相應必要的措施。

旅行社計調業務的聯絡職能並不要求馬上解決所發生的一切問題，它只要求準確無誤地轉達或傳遞，並對出現的各種情況進行分析，作出判斷、彙報請示、找出辦法、及時處理，以避免造成不必要的經濟損失和政治影響。

準確無誤地轉達或傳遞並隨時隨地地保持聯繫是計調業務的聯繫職能得以發揮作用的兩個基本要素。

7. 統計職能

一個旅行社在制定下一年度發展規劃、確立新的經營目標時，一方面要對旅遊市場動向和旅遊消費者需求進行調查與預測；另一方面要掌握本年度旅遊業務工作的實際情況，這種實際情況包括對業務工作的定性分析和定量分析，其中反映旅遊經濟現象數量方面的統計資料，更是一個旅行社制定下一個年度旅遊業務規劃的重要參考依據。

旅行社計調業務統計職能的重點在於對本社的旅遊業務工作進行逐月、逐季、逐年的定量分析。計調部門彙總的月、季、年度統計報表既是旅行社實際業務工作的反映，又是掌握、監督、檢查業務計劃執行情況的重要手段，同時它也代表著旅行社的業務能力和經營管理水平。

計調業務的統計職能不僅要求運用各種調查方式、方法蒐集大量的反映實際工作情況新特點和新問題的資訊，而且還要求透過統計分析獲得發現矛盾、揭露矛盾的資訊「產品」。統計的項目不僅僅是旅遊人數、成員構成、停留天數等，而且還有工作事故、疑難問題、各種投訴等。

8. 創收職能

計調部門在對外洽談合作業務時，應儘量爭取最優惠的價格，並根據社會整體旅遊供給能力的變化，在協議價的基礎上及時作出價格調整，從而降低旅行社的經營成本，這是計調部門一項非常重要的職能。一個旅行社經營成本的降低，一方面意味著企業利潤額的增加；從另一方面來說，經營成本既是旅遊價格的組成因素，也是旅行社確定其旅遊產品價格的重要依據。因此，能否爭取到最大的優惠價格、降低旅行社的經營成本，不僅是保證企業創收的一個前提，也是旅行社在旅遊市場上具有競爭力的保證。一個旅行社的計調部門雖然不是直接創收部門，但是它可以掌握節支的原則，配合外聯和接待部門，做到降低成本、節約支出、間接創收及增加經濟效益。

（四）計調業務的作用

1. 計劃工作

計調部門是旅行社接待任務的計劃部門。當招徠客源後，計調部門就是旅行團接待工作的第一站。計調人員要根據組團社發來的接團要約，收集旅遊團的各種資料進行分析，並按照本社在一定時期內的客源數量，所需人、財、物以及如何接待等情況，編制科學的接待計劃，然後下發各接待部門做好接待工作。

2. 聯絡工作

計調部門是當地各旅遊企業的聯絡站。當組團社發來要約後，計調部門就要預訂當地的食宿交通等，以此將本來鬆散的旅遊企業和其他部門統一協調起來，圍繞旅遊團為中心運轉，從而形成一種綜合接待能力。也可以說，沒有計調部門，就沒有旅遊團的整體服務，當地的旅遊企業也形成不了體現綜合接待能力的聯合體。同時，計調部門又是旅遊團整個行程中的聯絡站，它要保證旅遊團在行程中各站之間的銜接，避免發生延誤和脫節。從這個意義上講計調部門是旅遊路線上的樞紐。

3. 參謀工作

計調部門是旅行社決策層做好計劃管理的參謀部門。旅行社決策層要編制計劃，就要掌握全面而科學的統計資料，而這些資料大部分來自於計調部

門。計調部門不僅有旅行社接待旅遊者的全部資料，而且有與其他旅遊企業的交往資料。這些資料的分析和統計的結果，就是旅行社決策層進行計劃管理的依據。

4. 結算工作

旅行社和飯店、餐廳、交通部門等接待單位的經濟結算是透過接待計劃與合約來完成的，而這些接待計劃往往會因為導遊或其他人為的疏忽而產生差錯，或由於交通、氣候等因素的影響而發生變化，這就給財務結算帶來了麻煩。在這樣的情況下，計調部門的旅遊團原始資料就成了團隊財務結算的憑證。

二、計調業務人員工作職責與素質要求

（一）計調業務人員的工作職責

1. 計調部經理

（1）協助總經理做好全社年度接待任務的計劃統計工作，編制接待任務計劃，進行日常計劃管理。

（2）負責旅遊團（旅遊者）接待的後勤保證與組織工作，代表旅行社對外簽訂各種旅遊業務供給合約或協議書。

（3）安排、落實、協調、監督各項接待後勤工作，及時處理接待工作過程中發生的各種問題並向本社決策部門和管理部門提供計調資訊和工作建議。

（4）負責組織編制全社旅遊業務進度表和彙總月、季、年度的統計報表及其分析報告，涉及各種業務所需的表格、證件等，並根據業務情況變化做好綜合平衡。

（5）加強與旅遊行政管理機構、本社主管經理及各合作單位的工作聯繫，溝通情況、交流資訊、計劃協調、統籌兼顧、合理安排，順利完成各項接待任務。

（6）加強對日常計調業務的督促、檢查，不斷提高計調工作人員的業務能力和知識水平，在條件允許的情況下，儘量爭取各種先進辦公用具的配備，保證服務品質和工作效益的不斷提高。

2. 資訊資料員

（1）負責旅遊業務各種資訊的收集、整理、歸檔。

（2）負責旅行社計調業務工作的資訊資料彙編下發、存檔及使用。

（3）向旅行社決策部門、計調部經理提供所需資訊、資料的分析報告。

（4）負責製作旅遊團（旅遊者）情況報表，收集回饋資訊，配合統計人員提供旅遊團（旅遊者）的各項統計數據。

3. 計劃統計員

（1）負責具體編寫全社年度業務計劃。

（2）負責全社月、季接待任務預報及流量預報。

（3）彙總全社旅遊業務統計月、季報表，編寫接待人數月、季報表。

（4）承接並向有關部門和人員分發各業務部的旅遊團（旅遊者）的接待計劃。

（5）承接並安排各地旅行社地方外聯團的接待計劃。

（6）負責向旅行社決策部門、財務部門提供旅遊團（旅遊者）流量、住房、交通等多項業務統計及其分析報告。

4. 值班聯絡員

（1）負責全社總值班室晝夜業務值班，做好值班記錄和電話記錄並及時向有關部門或人員轉達或傳遞電話記錄。

（2）掌握全社各業務部門及外地組團社發來的接待計劃。負責在登記欄表上及時標出計劃發文號、預報號、人數、服務等級和種類、自訂或代訂房、

住房要求、節目要求、抵達日期、航班或車次與時間、旅行下一站城市等主要內容。

（3）及時掌握旅遊團（旅遊者）取消、更改情況的內容，並負責通知各有關部門或人員及時調整接待安排。

（4）及時向資訊資料員提供最新資訊。

5. 交通票務員

（1）負責落實旅行社旅遊團（旅遊者）的機、車、船等交通票據並及時將落實情況轉告有關業務部門或人員。

（2）在接到各業務部門有關旅遊團（旅遊者）人數、航班或車次等變更的通知時，及時與有關合作單位聯繫，處理好更改、取消事宜。

（3）負責計劃外旅遊團（旅遊者）的機、車、船票的代訂業務，並根據委託代辦的要求辦理機、車票訂座或再確認事項。

（4）根據組團客戶的要求或旅遊團的人數規模，負責辦理申請包機手續，代表計調部簽訂包機協議書，並將情況轉告有關業務部門，落實好具體銜接工作。

（5）辦理本社陪同導遊和外地組團社全陪的機、車票代訂工作。

（6）負責與合作單位做好旅遊團（旅遊者）票務方面的財務結算工作。

6. 訂房業務員

（1）代表計調部負責與飯店洽談房價、簽訂訂房協議書。

（2）根據接待計劃或客房預訂單，為旅遊團（旅遊者）及陪同預訂住房。

（3）負責住房預訂的變更、取消事宜。

（4）負責包房使用、銷售、調劑工作。

（5）製作旅遊團（旅遊者）住房流量表及其單項統計。

（6）協同財務部門做好旅遊團（旅遊者）用房的財務核算工作。

7. 內勤人員

（1）代表計調部負責與餐廳、車隊就旅遊團（旅遊者）的用餐、用車事宜進行洽談，並選擇理想的合作對象與其簽訂合作協議書。

（2）根據接待計劃，為旅遊團（旅遊者）安排訂餐、訂車，並負責用餐、用車預訂的變更、取消事宜。

（3）負責宴請、大型招待會、冷餐會等活動的具體落實與安排。

（4）負責旅遊團（旅遊者）文藝節目票的預訂，對於專場演出，要負責事先落實安排好包括文藝團體的專場演出費，演出的日期、時間、地點等事項，並與本社業務部門做好文藝票的交接工作。

（5）負責落實參觀、訪問、拜會等特殊要求的安排。

8. 行李業務員

（1）負責旅遊團（旅遊者）托運行李的搬運、押運，並負責安全、完整、準時地將行李送到指定地點。

（2）負責旅遊團（旅遊者）離開時，行李托運手續的辦理及登機卡手續的辦理。

（3）負責旅遊團（旅遊者）丟失行李的查找。

（二）計調業務人員的素質要求

（1）計調業務人員必須熱愛本職工作，具有高度的責任心、周密細膩嚴謹的工作作風、一絲不苟的工作態度以及吃苦耐勞、全心全意服務的精神。

（2）計調業務人員應以主動勤奮的態度，認真鑽研業務，熟悉各種旅遊基礎知識，掌握最新的旅遊資訊。

（3）計調業務人員應嚴格執行和遵守國家的旅遊方針政策和旅遊法規，公正廉潔，自覺維護國家和集體利益，抵制不正之風，保證旅遊消費者的利益，不得利用工作之便營私舞弊、謀取私利。

　　（4）計調業務人員應嚴格遵守工作程序行事，有關重大問題不得擅自決定，須向有關領導彙報、請示、批准後再行處理。

　　（5）計調業務人員在同有關部門、單位的工作往來與合作接觸中，要注意維護本社的聲譽，謙虛謹慎，實事求是，同時還應善於合作、廣交朋友、做好關係。

　　（6）計調業務人員要嚴格遵守財務制度和有關合作單位的各項規定，既要為本社經濟利益著想，又不能違反國家的財務制度。

　　（7）計調業務人員要認真做好本職工作，與此同時，又要發揚互助友愛精神，具有很強的協調能力與合作意識，做好相互間的配合與合作。

三、旅行社計調人員的採購職責及其方式

　　旅行社的採購是指旅行社為組合旅遊產品，而以一定的價格向其他旅遊企業或其他行業、部門購買相關旅遊服務項目的活動。旅行社作為以營利為目的的旅遊企業，必然要維護本企業的經濟利益，在採購活動中，應當根據具體情況，採用不同的採購策略，設法以最少的成本和最低的價格從供應商那裡獲得所需的各種旅遊服務項目。因此，旅行社的計調人員必須經常研究、分析旅遊市場的供求狀況，瞭解各種旅遊服務項目的價格，處理好集中採購與分散採購的關係，以獲得更大的經濟效益。

　　（一）集中採購

　　集中採購，是指旅行社在採購中將旅遊者的需求集中起來，向旅遊產品供應商進行批量採購而不是零散採購。按照市場規律，特別是在買方市場的條件下，批發價格低於零售價格，旅行社在集中採購中，批發量越大，還價能力也就越強，所獲得的價格也就越低。

　　旅行社的集中採購一般有兩種方式：一是將本社各部門的訂單全部集中起來，選擇一個渠道統一對外採購；二是將在一個時期營業中所需的某種或某幾種旅遊服務項目集中起來，全部或大部分投向經過挑選的某一個或某幾個旅遊產品供應商，用最大的購買量來獲得最優惠的價格和供應條件。

集中採購的主要目的是透過擴大購買批量，減少購買次數，從而降低採購成本和採購價格。集中採購策略主要適用於旅遊淡季和旅遊冷點、溫點地區。

（二）分散採購

分散購買與集中採購恰好相反，採取零散購買的方式，一般用於兩種情況：一是旅遊市場出現供不應求的現象，二是旅遊市場出現嚴重的供過於求的現象。

當旅遊市場因旅遊旺季的到來而出現供不應求時，旅行社無法從一個或少數幾個旅遊產品供應商那裡獲得所需的大量的熱門的旅遊產品。在這種情況下，旅行社只能採取分散採購的策略，設法從眾多類型旅遊供應商那裡獲得所需要的旅遊產品。

當旅遊市場上供過於求的現象十分嚴重時，旅行社採取近期分散採購的策略往往能夠得到較低的價格。這是因為集中採購雖然數量大，但其中的中遠期預訂較多，而遠期預訂又具有較大的不確定性。例如，當與某旅遊產品供應商洽談第二年的採購合約時，旅行社可以提出一個很大的採購計劃，但到來年，可能會因為種種原因使實際採購量比計劃採購量減少許多。也就是說，計劃量大，取消率可能也大，所以賣方會因為對買方計劃的可靠性缺乏信心，也就未必願意把價格定得很低。反之，旅行社採用近期分散採購策略，在旅遊團或旅遊者即將抵達本地時，利用旅遊產品供應商無法在近期內透過其他渠道獲得大量的購買者而旅遊產品又不能加以轉移或儲存這種供過於求的壓力，採取一團一購的方式，便可以儘量將採購價格壓低，獲得所需的旅遊產品。

集中採購與分散採購僅僅是旅行社在採購策略上的不同，旅行社在實際採購中，應根據實際情況靈活運用。但無論採取哪一種採購策略，旅行社內部的購買力都應該集中起來統一對外，力求以最大的購買量獲得最優惠的購買價格。

四、組團社計調人員對地接社和導遊員的選擇

（一）組團社計調人員對地方接待社的選擇

一個旅遊團能否成功，在很大程度上取決於地方接待社的工作情況，因此，地方接待社的選擇是十分重要的。組團旅行社應當根據旅遊客源市場的需求及其發展趨勢，有針對性地在各旅遊目的地旅行社中進行比較和挑選，選擇適當的、符合條件的旅行社作為自己的旅遊合作夥伴。

1. 跟團考察

選擇地方接待社最常見的方法就是對選擇對象進行全方位的考察，掌握情況，進行比較。一般多採用跟團考察的形式，直接向被選擇的旅行社發一個中小型團，以獲得第一手資料。這樣，從開始作業、第一次電話、第一份傳真等就可以瞭解到對方人員的素質和業務水平，待全陪回社後，又可以得到許多關於導遊、餐飲和服務方面的第一手資料。有條件的還可以直接訪問該團的遊客，向他們進行調查，聽取反映，從而確定合作夥伴。

2. 應備條件

（1）雄厚的實力。地方接待社的實力主要表現在償付能力和接待能力等方面。償付能力是雙方合作的經濟保障，在選擇接待社時，必須確實瞭解對方的資金力量，尤其是品質保證金的繳納情況。接待能力主要包括出票能力、應變能力、提供優質導遊服務和特別服務等方面的能力。一般來說，實力雄厚的旅行社規模較大，人員素質也較高，更注重維護企業的自身形象和聲譽。

（2）先進的管理模式。地方接待社除了具有同組團社真誠合作的願望外，還應具備明確的經營管理目標，實行科學的管理模式，按勞分配，獎勤罰懶。另外就是合作企業應蓬勃發展或具有發展潛力。尤其針對當前中國旅遊市場嚴重的「削價競爭」現象，旅行社的價格策略應當合理。地方接待社的收費不能過高，一旦超出了旅遊者的承受能力，旅遊者的付出和應得的回報不成比例，遊客的利益就會受到損害。接待社不能以各種藉口違反事先簽訂的合約，不能擅自提高收費標準或增加收費項目，損害旅遊者和組團社的合法利益。接待社的收費也不能太低，價格太低同樣也會損害到旅遊者的利

益，最直接的表現就是隨意降低接待服務的標準，如在用車上降低等級、在餐飲上剋扣標準等等。

（3）優質服務。地方接待社的優質服務主要表現在信譽、作業和管理等方面。首先，應考察該旅行社是否信守合約，嚴格按照與組團社議定的接待標準和組團社發來的接待計劃向旅遊者提供服務；是否具有良好的信譽。接待社不得以任何藉口拒絕履行合約，如果因為特殊原因，接待社無法落實旅遊接待計劃所要求的服務項目時，必須及時通知組團社，只有在徵得組團社的同意後，方可改變原定的接待計劃。其次，是否有規範的作業，包括有無夜間值班人員、是否嚴格加強書面業務聯繫等。第三，是否有嚴格的品質管理體系。這不僅是指嚴格的品質管理過程，而且包括強烈的品質管理意識。

組團社經過一段時間的考察和合作後，選出符合條件的接待社，原則上是一地選定1～2家旅行社，雙方正式簽訂合約，建立長期穩定的合作關係。

（二）組團社計調人員對導遊員的選擇

在客觀條件得以保證的情況下，旅遊者對整個旅遊過程的滿意程度往往取決於這個團隊是否有一個好的導遊。計調部門在對導遊員進行選擇時，除了考察應具備的基本素質、知識水平和業務能力外，還應考察其工作態度、工作經驗與應變能力等方面的素質，保證選派最恰當、最優秀的導遊員上團，確保帶團的品質。

五、接待計劃的制定

接待計劃是組團旅行社根據旅遊合約制定的、向接待旅行社發出的關於旅遊團（旅遊者）旅遊活動的契約性文件，是接待旅行社瞭解該旅遊團（旅遊者）的基本情況和安排行程的文字憑證，也是接待旅行社在接待工作結束後向組團社結算的憑據之一。

（一）接待計劃的編制

1. 整理原始資料

計調人員首先要參照旅遊合約的條款，然後查閱原始資料，整理彙總該團的往來傳真、電話記錄、函件、電傳等，瞭解旅遊團（旅遊者）的特點以及遊覽參觀、生活起居和專業活動等方面的特殊要求，並將各項要求反映在計劃中。

2. 落實交通事宜

計調人員應當認真查閱民航、鐵路、輪船、長途汽車等交通部門印製和發行的最新一期的時刻表，並對航班、車次、船次以及飛機機型、列車座臥鋪、輪船艙位、汽車車型等情況進行核對。如果所安排的航班、車次、船次與對客戶的承諾有差別，應當及時通知對方。在計劃中，應儘量避免安排機型小、航次不多的航班和長途或過路的列車。

在落實票務方面，應遵循一定的業務流程：

（1）預訂。認真填寫訂票單，在交通部門規定的日期內將訂票單送至預訂處。如果交通部門不能滿足計劃要求，造成旅遊團（旅遊者）航班（車次、船次）、日期、席位等級的變化，應及時與相關部門聯繫，經過協商後根據實際情況訂票。

（2）出票。出票前應認真核對日期、航班（車次、船次）、時間以及旅遊團（旅遊者）名單、人數是否與計劃相符，並仔細計算票款金額，注意有無優惠或折扣。出好的票應及時交給有關部門。

（3）變更。在按各交通部門規定的呈送訂票單日期之後，如果又有新的團隊計劃，計調人員應及時與各交通部門的售票處聯繫，將聯繫結果告知有關部門，經協商後根據實際情況訂票。出票後，如果因計劃變更而造成旅遊團（旅遊者）人數增減，應立即增購或退票，並發出變更通知，調整計劃。

（4）退票。購票後，因為變更造成旅遊團（旅遊者）取消或人數減少，計調人員應當及時辦理退票。如果是轉帳退票，應當在退票單上註明旅遊團（旅遊者）名稱，並交財務部門登記；如果是現金退票，應當將退票款交財務部門，並妥善保存財務收據。

3. 落實住宿事宜

　　計調人員要根據旅遊團（旅遊者）的不同要求、不同等級與等級合理安排住房。當前旅行社訂房通常有以下兩種作法：

　　（1）委託代訂房。委託代訂房是指國內組團社在接待計劃中註明旅遊團（旅遊者）要求下榻某飯店，然後由地方接待社去向該飯店訂房。

　　計調人員應根據組團社要求及時向飯店辦理訂房及安排生活委託。辦理委託一定要以書面形式進行，填寫好委託書（見表6-1）後，用傳真發給飯店，原件存檔備案。

　　一般來說，飯店銷售部（訂房部）在收到訂房委託書後三天內予以確認（或不予確認），並將確認單發回給委託人。計調人員在收到飯店的確認單後，要仔細核對飯店確認的入住時間、天數、客房間數和餐飲標準等，如果有誤差應及時與飯店聯繫，予以更正。確認單應當妥善保管，並在接待計劃上註明該團的住房確認情況。

　　如果發出訂房委託書三天後仍未收到飯店的確認單，計調人員應及時與飯店取得聯繫，查詢該團的住房落實情況。能確認的，應催發確認單；不能確認的，也要發出書面通知單，徵得同意後及時調整住房。

　　在旅遊旺季，某些旅遊熱點城市會出現訂房緊張的情況。對此，計調人員應當及時瞭解各飯店每天的客流量，掌握各飯店的空房數，合理進行安排。一般情況下，首先應該保證重點團隊的住房，對無法安排計劃指定飯店的團隊，應主動徵求組團社的意見，按照國際慣例在同等級的飯店內進行調整，並將調整後的情況通報給相關部門和人員。

　　（2）自訂房。自訂房是指海外客戶或國內組團社直接向飯店訂房，無需委託地方接待社再向飯店訂房。在接待計劃中應當註明旅遊團（旅遊者）下榻飯店的名稱，並註明由某某旅行社自訂。

　　對於自訂房的團隊，計調人員也應當向飯店發出生活委託，其目的一是透過辦理生活委託向飯店確認旅遊團（旅遊者）的自訂房情況，保障接待社的接待品質；二是向飯店辦理生活委託，落實旅遊團（旅遊者）具體抵達的航班、時間、訂餐標準和其他特殊要求，因為海外客戶或國內組團社在向飯

店預訂飯店時，往往只是訂了客房間數、入住時間、天數和早餐，其餘的生活委託仍需要接待社的計調人員去辦理。

在旅遊旺季，有些熱點城市的飯店客房早已全部預訂完，但飯店並未向海外客戶或國內組團社通報這一情況，或者是將其列入候補名單。透過計調人員的確認，就可以及時瞭解旅遊團（旅遊者）自訂房的落實情況。如果自訂房經過確認屬尚未確認的，計調人員應主動轉告海外客戶或國內組團社，讓其再與飯店協商確認，並請其將飯店最後落實的情況告訴接待社。在實踐中經常會出現以下情況：接待社計調人員在收到組團社發來的接待計劃後，一看是自訂房就不再與飯店進行確認。這種作法對接待工作極為不利，會造成接待品質的下降，乃至影響到中國旅遊業的聲譽。

4. 落實其他接待項目

計調人員在制定接待計劃時，應再一次向各地接待社通報旅遊團（旅遊者）的人數和特殊要求等情況，並落實在各地的餐飲、遊覽、文娛活動等方面的接待項目。重點團還應派人打前站，親臨現場落實，確保團隊運行順利。

5. 落實旅遊保險

旅遊保險是旅遊活動得到可靠社會保障不可忽視的重要因素，是指對旅遊團（旅遊者）在旅遊活動過程中因發生各種意外事故造成經濟損失或人身傷害之時給予經濟補償的一種制度。旅遊保險不僅有利於保護旅遊者和旅行社的合法權益，而且有利於旅行社減少因事故、災害所造成的損失。它對旅行社的發展具有重要意義，同時也為旅行社和保險公司提供了合作的前提和基礎。組團社在對外報價時已經包含了旅遊保險費，而且是一次付清，因此地方接待社不再收取此筆款項。

6. 向客戶落實計劃

計調人員在完成以上步驟後，如果是海外團，還應再一次向客戶落實最後確認的旅遊團（旅遊者）人數、名單、各地的住宿要求以及出入境航班和抵達時間等，檢查原始憑證和變化情況，核對國際航班和國內交通的銜接情

況，然後向中國駐外使館、領館提出申請，要求發放簽證（如果是國內團隊，這一環節可以省略）。

表6-1 飯店委託書

訂房計畫號：　　　　　　　　　　　年　　月　　日　　　　　　　　編號：

來客姓名或團體名稱		人數	外賓	合計		男		女		夫婦（對）		兒童	
			內賓									2～5歲	
												6～11歲	
從何處來		航班車次			抵店時間			年　月　日　時　分					

住房	套間		房號	全陪：　　　　　地陪：
	南雙間			
	北雙間			
	南北大雙間			

飲食	餐別			特別要求		
	標準					
	餐飲	早餐	人次	付款方式	報銷及項目	現付及項目
					報銷單位	
		正餐	人次	預定方式	傳眞　電話　來函　來人	填表人姓名及單位

第一次變更	內容					
	飯店經辦人（簽字）		更改方式		對方聯繫人	時間

第二次變更	內容					
	飯店經辦人（簽字）		更改方式		對方聯繫人	時間

備註	

全陪簽字：　　　　　　地陪簽字：　　　　　　聯繫人：　　　　　　單位：

注：離店時間以中午12：00點爲準。如有更改，請提前與總台聯繫。

總台接待人：

（二）接待計劃的具體內容

1. 旅遊團（旅遊者）基本情況和要求

（1）旅遊團（旅遊者）的名稱、團號和旅行社的名稱；

（2）旅遊團（旅遊者）的國籍、語種、人數和服務等級；

（3）旅遊團（旅遊者）來華的主要目的和要求；

（4）外方自訂或中方組團社預訂的飯店名稱，如果下榻飯店是委託地方接待社代訂，則還應註明所需客房的單雙間數量；

（5）用餐要求和標準；

（6）對各地導遊人員的語種、等級要求；

（7）旅遊團（旅遊者）的費用結算方法；

（8）聯繫人的姓名和聯繫方式。

2. 行程安排

（1）旅遊團（旅遊者）入境日期、時間、航班號（車次、船次）及抵達地點；

（2）旅遊團（旅遊者）在旅遊路線中所經停的城市名稱、交通工具、航班號（車次、船次）及抵達地點；

（3）在各地所安排的遊覽景點、品嚐風味、娛樂活動及其特殊要求等。

3. 旅遊團（旅遊者）名單

包括旅遊者和領隊的姓名、性別、年齡、職業、護照號碼或身分證號碼。

（三）接待計劃的變更與確認

1. 接待計劃的變更

旅遊團（旅遊者）的接待計劃在旅遊開始前或旅遊過程中往往會出現變更。造成計劃變更的原因主要包括：旅遊團（旅遊者）人數的增減或人員的變化；抵達航班（車次、船次）及時間的變更；在旅遊行程中增減某個城市；

旅遊團隊合併或分散等。針對這些情況，計調人員應設法對接待計劃進行調整，並將調整後有關內容及時通知各相關部門。

　　為了減少損失和儘早落實旅遊計劃中變更的內容，計調人員應先用電話或傳真的方式與有關方面聯繫，爭取對方的理解和合作，然後用文字形式補發「變更通知」（見表6-2、3、4）。變更通知是對原接待計劃內容的修正，如果聯繫不當或手續不全、不細，就容易導致混亂，造成誤解和損失。因此，計調人員在填寫變更通知時要一式二份，雙方各留一份，以備查詢，杜絕差錯。

表6-2 變更通知單

編號：

```
┌────────────────────────────────────────────────────┐
│                                                      │
│   旅行社(公司)：                                     │
│                                                      │
│  xx旅遊公司計字(　)號關於接待　　團　月　日入境，　月　日抵，現變更如下： │
│                                                      │
│                                        xx旅遊公司    │
│                                        年　月　日    │
│                                                      │
└────────────────────────────────────────────────────┘
```

表6-3 旅遊團變更人數通知書

編號：

```
┌────────────────────────────────────────────────────┐
│                        航班                          │
│      團　月　日        車次        原計畫            │
│  客人　　人，陪同　　人，現改為客人　　人，陪同　　人。│
│                                                      │
│   特此通知                                           │
│                                      通知人：         │
│                                        年　月　日    │
│                                      經辦人：         │
│                                        年　月　日    │
└────────────────────────────────────────────────────┘
```

表 6-4 旅遊團航班、車次、目的地變更通知單

編號:

```
┌─────────────────────────────────────────────────────────────┐
│                                                               │
│                                              航班              │
│  團客      人,陪同    人,原計劃    月    日   車次   赴    ,現改為 │
│                                                               │
│       月    日    航班   赴                                    │
│                   車次                                        │
│  特此通知                                                      │
│                                          通知人:             │
│                                               年    月    日  │
│                                          經辦人:             │
│                                               年    月    日  │
└─────────────────────────────────────────────────────────────┘
```

2. 接待計劃的確認

確認是一種沒有法律形式但有法律效應的經濟業務往來的文書。旅行產業務中習慣用收據來確認,多採用傳真的形式,也有用函件甚至有口頭確認。

確認一般有兩種,包括對價格的確認和對產品內容的確認。例如:

```
┌─────────────────────────────────────────────────────────────┐
│  XX先生,今天傳真收到,謝謝,所報       團每人1888美元,現予以確認。 │
└─────────────────────────────────────────────────────────────┘
```

這則確認主要是透過雙方協商同意的,是對雙方的一種制約。

```
┌─────────────────────────────────────────────────────────────┐
│   xx先生,很高興確認貴公司       團30人   年  月  日乘     航班 │
│ 抵寧遊中山陵、雨花台,晚上品秦淮小吃,住金陵飯店;  日乘車次赴蘇州 │
│ ,住南林賓館;   日乘車次赴上海,住凱悅賓館,參觀復旦大學、少年宮, │
│ 晚上觀雜技;   日乘貴公司安排的,       航班出境。              │
└─────────────────────────────────────────────────────────────┘
```

這則確認主要是對產品內容、服務的確認,是對產品提供方的制約。接待計劃確認後,旅遊團隊便進入實際接待階段。

第二節 旅行社協作網絡運作與管理

旅行社產品的高度綜合性和強烈季節性決定了建立旅行社協作網絡的必要性。不僅如此，旅行社協作網絡的品質還將直接決定旅遊服務採購的品質，並由此對旅行社的產品品質產生直接的影響。

協作網絡的建立可以說是旅遊服務採購的基礎工作，它是指旅行社透過與其他旅遊企業及與旅遊業相關的各個行業、部門洽談合作內容與合作方式，簽訂經濟合約或協議書，明確雙方權利、義務及違約責任，從而保證旅行社所需旅遊服務的供給。

一、旅行社與交通部門的合作

旅遊交通是旅遊業發展的命脈，是旅遊活動中心的動態因素。現代旅遊者外出旅遊首先關心的就是交通，在整個旅行過程中，旅遊者很大一部分樂趣來自旅遊交通工具所擔負的旅遊過程。因此，提供迅速、方便、安全、舒適、準時的交通服務是一個旅行社產品不可或缺的組成部分。這一因素對旅行行程的實施、旅行社的信譽與能力有著至關重要的影響，原計劃上的航班或車次的任何變更都將會影響旅行行程上、下站旅遊活動的安排，從而破壞旅遊者的情緒並損壞旅行社的聲譽。因此，一個旅行社必須與交通部門（航空公司、鐵路局、水上客運公司和旅遊汽車公司等）建立密切的合作關係，並爭取與有關的交通部門建立代理關係，經營聯網代售業務。尤其是在中國目前的交通運輸狀況下，這是旅行社計調業務的首要工作。

（一）具體業務

（1）根據旅行產業務工作量成立票務組（科）或確定票務員。

（2）向交通部門申請建立合約關係，簽訂正式合約書，確定合約量，領取合約證。

（3）隨時與交通部門保持聯繫，及時領取最新價格表和時刻表。

（4）將有關票務的各種規定（如提前預訂的時間限制，應交預訂金的百分比，改票、退票的損失比例等）瞭解清楚，整理、影印、分發給外聯部門並報審計、財務備案。

（5）設計、印製「機／車票報帳單」、「機／車票預訂金報帳單」、「機／車票變更／取消報帳單」與財務部門協商後，明確其使用方法。

（6）設計、印製「飛機票預訂單」（見表6-5）、「火車票預訂單」（見表6-6）及變更、取消通知單，與外聯部門協商後，明確其使用方法。

（7）根據接待或訂票單，實施訂票、購票。

（8）明確交接票手續和交通票務員的報帳程序。

表 6-5 飛機票預訂單

外賓名稱					組團單位		
乘機日期				航班	去向		
項目	成人	兒童			開票要求		
		未滿兩歲	2～12歲				
外賓							
陪同							
報銷單位							
自費預交款	外匯券			實支	餘款		
	人民幣				超款		
訂票日期		訂票單位		訂票人			
票務員聯繫日期			民航接受人				
備註							

中國××旅行社

表 6-6 火車票預訂單

外賓名稱					組團單位		
乘車日期				車次		去向	
項目	成人	兒童			開票要求		
		未滿兩歲	2～12歲				
外賓							
陪同							
報銷單位							
自費預交款	外匯券			實支		餘款	
	人民幣					超款	
訂票日期		訂票單位			訂票人		
票務員聯繫日期				車站接受人			
備註							

中國××旅行社

（二）注意事項

（1）在訂票時，注意季節、路線的不同價格和兒童票價優惠百分比。

（2）在取機票時或再確認機票時，應帶齊有關證件（個人護照、團體簽證、單位介紹信、保函等）。

一個旅行社應儘量爭取與交通部門建立代理關係，進行聯網代售業務。此外，如經常遇到所接待的外國旅遊團在火車旅途中用餐，還應爭取與鐵道部門簽訂有關使用「外賓在列車上用餐專用結算單」的合約，以方便陪同工作。

二、旅行社與住宿部門的合作

飯店是旅遊業的三大支柱之一，是旅行社產品的重要組成部分，並在一定程度上已經成為評價一個國家旅遊業接待能力的重要標誌。旅行社如果不能依照客人要求安排飯店，或者安排的飯店服務不符合客人要求，將直接影

響接待工作的品質。因此旅行社必須與飯店建立長久、穩定的合作關係,這是旅行社計調業務工作中非常重要的組成部分。

(一)具體業務

(1)根據外聯部門預報的年客流量、客源來源、層次和住宿要求與本地及外地的各類飯店洽談業務,實地考察飯店的各種設施及服務,正式簽訂協議書(其中包括系列團協議書和特殊要求的單團協議書)。

(2)將有關訂房的各種規定(有無預訂要求,提前多少時間預訂)和與各飯店所簽協議書的主要內容,如各個飯店不同旅遊季節(旺、平、淡)的月份劃分,客房的不同種類(單、雙、三人間;大、中、小套間;豪華、總統套等)及其不同旅遊季節裡各種價格(客房門市價即散客價、旅行社合約價即團隊價、特殊優惠價),各式(中、西式等)早餐的價格以及加床費,陪同床,司機、陪同用餐等項目瞭解清楚,整理列表、影印,分發給各外聯部門並報審計、財務備案。

(3)隨時與各飯店保持聯繫,掌握最新旅遊客房行情,爭取更優惠的房價。與此同時,加強與飯店的合作,及時將所接待客人的反映轉達給飯店。

(4)設計、印製「住房預訂單」(見表 6-7)、「變更住房預訂單」(見表 6-8)、「取消住房預訂單」(見表 6-9),與外聯部門協商後,明確其使用方法。

(5)根據接待計劃或訂房單,實施訂房並將飯店銷售部或營業部所給的預訂單轉告接待部或陪同。

(6)明確報帳程序。

(二)注意事項

(1)在選擇飯店時,應注意高、中、低各種等級飯店的合理分布。

(2)在訂房時,如有重點團或旅行社代理人團或團中有 VIP 客人,應事先通知飯店銷售部或營業部在客房裡擺放鮮花或水果等。

（3）如舉行小型歡迎儀式（小型冷飲會或鑼鼓隊等）或掛歡迎橫幅，應事先徵得飯店同意，並應在指定地點舉行，避免影響飯店的正常營業。

表 6-7 住房預訂單

預訂號：

預報號	團名	人數	間數	預訂飯店	抵達日期	離開日期

預訂單位		經手人：		電話：

備註		預訂日期：　　月　　日

確認 意見	飯店訂妥、應收房費：　　元×　間×　天＝　　　　元
	經辦人：　　確認日期：　年　月　日

備註	

表 6-8 變更住房預訂單

原預訂號：
變更號：

預報號	團名	人數	間數	預訂飯店	抵達日期	離開日期

變更單位		經手人：		電話：

報送日期：		收到日期：

處理 意見	上述變更　　　辦妥
	變更損失費：　　元×　間×　％＝　　　元

備註		經辦人：

表 6-9 取消住房訂單

原預訂號：

取消號：

預報號	團名	人數	間數	預訂飯店	抵達日期	離開日期

取消單位		經手人：		電話：	
報送日期：	收到日期：				
取消費：	元X　間X　％ ＝　　　元				
備註：			經辦人：		

三、旅行社與餐飲部門的合作

　　餐飲服務是旅遊供給必不可少的一部分，是旅遊接待工作中極為敏感的一個因素。對現代旅遊者來說，用餐既是需要又是旅遊中的莫大的享受。餐廳的環境、衛生，飯菜的色、味、形，服務人員的舉止與裝束，餐飲的品種以及符合客人口味的程度等，都會影響旅遊者對旅行社產品的最終評價。一個旅行社必須與餐飲行業（定點的餐廳、餐廳、酒家、飯莊等）建立合作關係。這是一個旅行社計調業務中選擇餘地較大、須嚴格把關的一項工作，同時也是工作量最大的一項業務。

　　（一）具體業務

　　（1）草擬「用餐協議書」並影印，印製專用「餐飲費結算單」（見表6-10）。

　　（2）根據國家旅遊行政管理部門規定的用餐收費標準，與各餐廳或飯店的餐廳洽談旅遊團（旅遊者）用餐事宜，對旅遊團（旅遊者）便餐和風味用餐標準、餐飲範圍和各種飲料單價、各餐廳的退餐規定等內容進行協商並簽訂正式協議書。同時，交給簽約單位兩個印製好的「餐費飲料結算單」樣本備案。實地察看餐廳的地點、環境、停車場、洗手間、單間雅座、便餐和招牌菜單等。

（3）將簽約單位的名稱、電話、聯繫人姓名、風味特色、旅遊團（旅遊者）不同等級（標準等／豪華等）、便餐和風味的最低用餐標準、飲料單價等整理列表，附有關規定或說明影印後分發給接待部，並報審計、財務備案。

（4）設計、印製「用餐預訂單」、「用餐變更／取消通知單」與業務部協商後明確其使用方法。

（5）根據接待計劃或訂餐單，實施訂餐並將具體聯繫人姓名和餐廳內的廳或間的名稱轉告接待部或陪同人員。

（6）制定「餐費飲料結算單」管理、使用、覆核制度，由財務部定期統一向簽約餐廳結帳付款。

（二）注意事項

（1）在選擇餐廳時，應注意地理位置分布合理，盡可能靠近機場、車站、遊覽點、劇院等，避免因用餐而多花汽車交通費。餐店不宜過多，而應少而精。

（2）在訂餐時，應特別注意旅遊團（旅遊者）的國別、宗教信仰以及個別客人的特殊要求並及時轉告餐廳。

（3）提醒餐廳，結算用「餐飲費結算單」，單上須有陪同簽字和餐飲費單餐總額。

表 6-10 餐飲費結算單

編號×××

收款單位			用途			日期		年　月　日			
旅行團名稱			人數			陪同簽名					
項目	餐　費					品名	飲料費		單位公章		
	客人	全陪	地陪	司機	陪餐		可樂	汽水	啤酒	礦泉水	
標準						單價					
人數						數量					
金額						金額					
合計金額（大寫）											

註：本單須經陪同簽名，數量必須大寫，塗改無效，無公章無效（第一聯 交財務）。

四、旅行社與出租汽車公司的合作

　　旅遊用車是旅遊供給中極為重要的直接服務。旅遊用車是旅遊交通中自由靈活、富有獨立性、可隨時停留、任意選擇旅遊路線的一種交通工具，主要用於市內遊覽和短途旅行。這一因素是旅遊接待工作安全、準時、便利的象徵。汽車的外觀、性能，車內的衛生，車窗的明淨，司機的技術，行車的速度、路線、準時和安全，停車的地點及公路路況，代表著一個國家或地區旅遊服務最起碼的水平。一旦發生車禍或誤機等事故，必將影響和損害旅遊服務的最終效果。一個旅行社必須與出租汽車公司（定點的旅遊車隊、出租汽車公司等）建立合作關係。

　　（一）具體業務

　　（1）草擬「用車協議書」並影印。

　　（2）根據國家行政管理部門規定的用車收費標準，與各旅遊出租汽車公司洽談旅遊團（旅遊者）用車事宜，對大、小客車，行李車，道具車等，按實計算公里——出租車形式計價或按日撥交通費——包車形式計價等內容進

行協商並簽訂正式協議書。明確有關誤接、誤送（機、車）和行李損壞、丟失、賠款等責任以及冷、暖氣空調的給氣日期並實地看車。

（3）將簽約汽車公司名稱、日夜值班電話、調度聯繫人姓名整理列表，附有關規定或說明影印後，分發給各接待部門。

（4）將用車協議書副本報審計、財務備案。

（5）設計、印製「用車預訂單」（見表6-11）、「用車變更／取消通知單」與外聯部協商後，明確其使用方法。

（6）根據接待計劃或訂車單實施訂車，並將車號、車型、司機姓名和報到時間、地點轉告接待部或陪同。

（7）明確核帳程序，由財務部門按期統一向簽約單位結帳付款。

（二）注意事項

（1）在訂車時，注意準確計算距離與時間，尤其是交通高峰時間，要留有必要餘地，以防萬一（交通堵塞、事故等）。

（2）在訂車時，還應注意在旅遊團實際人數上留有必要餘座，尤其是歐美旅遊團的遊客，身高體寬。

（3）如按實際公里數計價，需注意超標用車，特別是小車。如按日撥交通計價，需注意提醒車隊或司機滿足客人的合理要求，避免不合理的節約。

（4）提醒車隊或司機，結算用的行車單上應註明團名、行車路線及陪同簽名。

表 6-11 用車預訂單

年　　月　　日

來賓姓名或旅行團名稱				外賓人數			
車型		車號		數量		陪同人數	

來賓姓名或旅行團名稱			外賓人數			
車型		車號	數量		陪同人數	
×月×日×時×分乘×抵×離			司機姓名			
派車單位			與地陪接頭地點			
聯繫人姓名、電話			訂車員簽字			
備註						

五、旅行社與遊覽部門的合作

　　旅遊資源是旅遊活動的客體，是一個國家或地區發展旅遊業的物質基礎。參觀遊覽是旅遊者活動最基本和最重要的內容。現在旅遊者的時間非常寶貴，為避免讓旅遊團（旅遊者）「排隊」或「等候」的現象，以使其有更充分的時間進行旅遊活動，同時也為使導遊服務工作更方便和正規化，旅行社必須與旅遊資源管理部門（園林局、文物局等）或各遊覽單位（名勝古蹟、風景區點、公園、溶洞、動植物園、博物館等）建立合作關係。

　　（一）具體業務

　　（1）草擬「參觀遊覽門票記帳協議書」並影印，印製專用「參觀遊覽券」（見表 6-12）。

表 6-12 參觀遊覽券

參觀遊覽券存根	中國××旅行社參觀遊覽券
團名：	旅行團名稱：
人數：	旅行團人數：(大寫)　佰　　拾　　個(小寫)
地點：	收款單位：
陪同：	陪同簽名：
日期：	日　期：　　年　　月　　日
NO	NO

（2）與旅遊資源管理部門或主要遊覽單位洽談旅遊團（旅遊者）門票記帳事宜，對門票單價、殿堂廳園單價、大／小車進園單價、結帳期限等內容進行協商，並簽訂正式協議書，同時交給簽約單位兩個印製好的「參觀遊覽券」樣本備案。

（3）將簽約單位的名稱、電話、聯繫人、帶團進門方向、交票張數、進車路線、停車地點等整理列表，附有關規定或說明影印後，分發給接待部並報審計、財務備案。

（4）制定「參觀遊覽券」管理、使用、覆核制度，由財務部門統一向簽約單位結帳付款。

（二）注意事項

（1）提醒遊覽單位，結算用的「參觀遊覽券」上須有陪同簽字。

（2）旅行社還應與遊覽單位附屬的服務部門（如遊湖船隊、纜車組等）以及獨立於遊覽單位的相關服務部門（如直升飛機遊覽公司、旅遊車船公司、遊船公司等）建立合作關係，簽訂合作協議書以便旅遊團（旅遊者）的遊覽和導遊的服務工作。

（3）旅行社也應與遊覽單位內的飲料供應點建立合作關係，以提供旅遊團（旅遊者）參觀遊覽過程中的冷熱飲供給服務。

六、旅行社與購物商店的合作

旅遊購物屬於旅遊者的非基本需求，但在現代旅遊過程中，沒有購物的旅遊是極少的，所購物品不僅可以成為旅遊者旅遊的美好紀念，而且還可以成為商品貿易的樣品。為使購物活動成為旅遊活動中豐富多彩、不可或缺的一部分，為方便旅遊團（旅遊者）節省時間、免遭坑騙，旅行社須與有關商店（定點的商店、文物古董店、珠寶店、書畫印章店、廠商展銷部等）建立相對穩定的合作關係。

具體業務如下：

（1）根據國家及地方旅遊行政管理機構的有關規定，與定點商店洽談合作事宜，對帶團購物或參加股份或投資合營等內容進行協商並簽訂正式協議書，明確本社應盡的義務及在經濟收益上所占的比例。

（2）在與各定點商店所簽協議書的基礎上，本著國家、集體、個人三方利益兼顧、又注意鼓勵多勞多得的原則，制定內部分配政策和獎勵措施。

（3）將所簽約的商店名稱、帶團購物手續並附有關規定或說明影印後，分發給接待部。

（4）將正式協議書副本報審計、財務備案。

（5）設計、印製「購物結算單」與財務部和接待部協商後，明確其使用方法。

（6）將購物統計統一報財務，由財務部按所簽協議書上的規定從簽約單位領取勞務費或按股分紅並根據社內分配政策對各方實行獎勵。

七、旅行社與保險公司的合作

旅遊保險是使旅遊活動得到可靠社會保障不可忽視的重要因素，是指對旅遊者（團）在旅遊過程中因發生各種意外事故造成經濟損失或人身傷害之時給予經濟補償的一種制度。旅遊保險有利於保護旅遊者和旅行社的合法權益，還有利於旅行社減少因災害、事故造成的損失，它對旅行社的發展具有重要意義，並為旅行社和保險公司提供了合作的前提和基礎。

具體業務如下：

（1）從保險公司營業部領取《旅行社旅客意外保險條款》、《旅行社旅客旅遊意外保險實施細則》等有關文件並認真閱讀、熟悉其各條款。

（2）與保險公司就旅行社旅客旅遊意外保險事宜簽訂正式協議書。

（3）將協議書上的有關內容（投保的費額、賠償限額、投保手續等）整理影印、分發給外聯部門，並通知外聯部門對外收取保險費。

（4）將每一個投保的旅遊團（旅遊者）的接待通知（含名單）按時送達保險公司作為投保依據，並注意接收和保存好保險公司的「承保確認書」。

（5）按投保的準確人數每季向保險公司繳納保險費。

（6）一旦發生意外事故或遇到自然災害，須及時向第一線的陪同瞭解清楚當時的情況，必要時應親臨出事現場考察，並用最快速度於事故當天通知保險公司或當地分公司、分支機構。三日之內向保險公司呈報書面報告：「旅行社旅客旅遊意外保險事故通知書」、「旅行社旅客旅遊意外保險索賠申請書」。

（7）索賠時，須向保險公司提供由醫院或有關當局出具的證明（如經司法機關公證的「死亡診斷證明書」、由民航或鐵路部門開具的「行李丟失證明單」、由飯店或餐廳保衛部門開具的「被盜證明信」等）以及各種費用單據（如臨時購買衣服等物品的收據等）。

八、旅行社與娛樂部門的合作

雖然娛樂屬於旅遊者的非基本需求，但是在現代旅遊中，增長知識、瞭解旅遊目的國（地區）文化藝術已成為旅遊者日益普遍的需求。

具體業務如下：

（1）與娛樂單位洽談合作事宜，如對電話預訂票、旅遊包場、上門專場演出等內容進行協商，如果需要，簽訂正式協議書。

（2）將簽約單位的名稱、電話、聯繫人和演出節目的種類、演出開始的時間、每張票的價格等整理列表，影印後，分發給接待部並報審計、財務備案。

（3）隨時與娛樂單位保持聯繫，有新節目上演時，主動聯繫詢價，瞭解節目內容，索取節目簡介並通報給接待部。

（4）設計、印製「文藝票預訂單」、「文藝票變更/取消單」與外聯部門協商後，明確其使用方法。

（5）根據接待計劃或訂票單實施訂票，並將結果轉告接待部或陪同。

（6）明確報帳程序（簽協議書的，由財務部按協議統一結帳；未簽協議書的，一次一報）。

旅行社還應與娛樂單位內的飲料供應點建立合作關係，以解決旅遊團（旅遊者）觀看文藝節目過程中的冷熱飲供給服務的問題。

九、旅行社與參觀部門的合作

旅遊既是一種經濟現象，又是一種社會文化現象；既是各國人民之間相互交往的重要途徑，又是官方外交的補充和先導；既是無形貿易收入方面賺取外匯的重要渠道，又是引進外資和開展有形貿易的良好機會。應特別注意的是，現代旅遊是一種大規模的社會文化交流、社會技術交流、學術思想交流、資訊情報交流。在國際旅遊者中，有的是自然科學各個學科中有成就、有專長的科學家、專家（如物理學家、化學家、地理學家、地質學家、工程師、建築師、醫生等）；有的是社會科學各個學科中著名的學者、教授（如政治學家、經濟學家、社會學家、心理學家、歷史學家、考古學家、法官、律師等）；有的是各大公司、企業、銀行的企業家、管理者（如董事長、總經理、商人等）；有的是官方機構要員、友好團體友人、各種協會成員（如參議員、眾議員、會長、廳局長、知名人士等）。他們在旅行中一邊參觀遊覽名勝古蹟、領略異國風情，一邊根據各自的專業、各自的願望，進行各自的考察和交流：或要求接見、會見，或進行專題講座，或舉行學術報告會，或與同行交流經驗，或與外貿部門洽談業務等。這種交流已成為現代旅遊中一項最有積極意義的內容。在這種交流中，旅行社擔負著穿針引線的「紅娘」角色，旅行社不應僅僅以經濟效益為其最終目標，還應為全社會的綜合效益造成應有的作用。為旅遊團（旅遊者）提供各種諮詢服務、聯絡服務是旅行社計調業務中最能說明工作能力和服務水平的工作。

具體業務程序如下：

（1）與旅遊團（旅遊者）經常要求參觀的單位（大、中、小學校，少年宮，幼兒園，研究所，醫院，工廠，街道，監獄，農村等）進行初步聯繫，

瞭解旅遊團（旅遊者）來訪參觀或進行專業交流座談的收費標準以及參觀單位的有關規定和要求（接待時間、最少人數限制等）。

（2）將參觀單位、上級批准單位的名稱、電話、聯繫人或科室、對外開放的項目和專業、收費標準等整理列表，影印後分發給各部門，並報審計、財務備案。

（3）透過外聯部（團入境前）或陪同（團入境後）瞭解旅遊團（旅遊者）的參觀要求、訪問對象、交流項目等。

（4）按旅遊團（旅遊者）的要求，與參觀單位的外事部門進行聯繫，將所接待的旅遊團（旅遊者）團名、人數和所瞭解的上述情況通報給參觀單位，確定會見、參觀或交流的時間、地點及翻譯問題。

（5）如有宴請、互贈禮品、宴會致詞等要求，視規格高低按國際慣例安排。

（6）按照參觀單位的要求，在參觀後付給參觀費。

十、旅行社與公安、海關的合作

強制性的法律管理、健全的旅遊行政管理部門以及強有力的行政管理是一個國家或地區旅遊業順利協調發展的保證。旅遊行政管理部門根據職責範圍的不同，可分為專門的旅遊行政管理部門（如中國國家旅遊局與各省、市旅遊局）和輔助的旅遊行政管理部門——既管理與旅遊有關的事務，同時又管理與旅遊無關的其他行政事務的行政管理機構（如公安、海關、宗教、園林、文物等部門）。旅遊者在旅行過程中，除與旅遊行業（飯店、餐廳、交通部門等）發生一定的社會關係外，還要與輔助的旅遊行政管理部門發生一定的社會關係（如：旅遊者出境，須在本國辦理護照、簽證等；到旅遊目的國入境，須透過邊防、海關、安全和衛生檢查等），尤其是在一些特殊情況下：旅遊團（旅遊者）去非開放城市或地區旅行；旅遊者因故中止旅行離團或旅行後延長停留時間；辦理特殊旅遊團（旅遊者）免驗手續；履行攝影器材（3/4 英吋以上的電視錄影機和 16 毫米以上的電影攝影機）以及演出道具

過海關手續等。因此,旅行社必須與輔助的旅遊行政管理部門(公安、海關部門等)建立合作關係。

具體業務如下:

(1)邀請公安和海關的專家進行專題講座,清楚瞭解有關旅遊的法律規定和具體辦理手續,並認真閱讀有關旅遊的法律條文(旅遊行業法規選編等)。

(2)走訪公安、海關的有關科或處,具體瞭解其對外辦公地點、時間,各種手續的收費標準,辦理各種手續須提前的時間和所需證件、證明信,審批部門和印章級別等。

(3)根據上述情況,建立和完善內部請示、審批、報告制度。

(4)將上述情況整理列表,附有關規定或說明影印後,分發給接待部並報辦公室備案。

十一、旅行社與相關旅行社的合作

組團旅行社為安排旅遊團(旅遊者)在各地的旅程,需要各地接團旅行社提供接待服務,而這對於組團社來說,也屬於旅遊服務採購的範圍。組團社應根據旅遊團(旅遊者)的特點,發揮各接團社的特長,有針對性地選擇接團社。而接團社在接待服務中其自身不能供給的部分,則同樣可以透過採購方式來解決。

總之,產品的特點決定了旅行產業務合作的廣泛性,而在社會主義市場經濟條件下,旅行社與旅遊業其他部門和行業之間關係的核心是互利基礎上的經濟合作關係。只有這種在法律制約下的合作關係,才是旅行社協作網絡穩定、健康發展的基礎。

第三節 旅行社客戶 [1] 關係管理

旅遊作為產品出現後的最終目的是賣給旅遊消費者。作為「商品」它不能自己到市場上去,也不能自己去交換,而要透過一定的流通形式。這種形

式就是流通渠道或銷售渠道。旅遊產品的銷售渠道是指旅遊企業把產品銷給最終消費者的途徑。在這一過程中處在旅遊者和旅遊產品生產者之間並參與銷售或者幫助這個銷售行為的任何一個單位或個人，即為旅遊中間商，也就是與我們建立業務關係的客戶。

一、旅遊產品銷售渠道的種類

旅遊產品的銷售渠道由旅遊產品特定的經濟規律（比如產品的供求規律、競爭規律、時間空間規律等）的客戶要求而定。一般來說，旅遊產品的銷售渠道大致分為直接銷售渠道（旅行社——最終消費者）、間接銷售渠道（旅行社——中間商——最終消費者），其中，間接銷售渠道又根據中間渠道的多少和中間商的關係可分為廣泛性、選擇性和專營性三種銷售渠道。

二、與客戶談判

這裡所謂的談判是指旅行社與客戶為建立業務關係或就促成一批旅遊產品交易而進行的協商。談判是建立關係和促成交易的重要階段，要將談判工作做好，參加談判的人員應做好談判前的充分準備。具體的準備工作大致如下：

第一，選擇好談判人員。一般由主管外聯的副總經理或該地區的部門經理與日後作具體報價和聯絡工作的外聯工作人員參加。

第二，做好資訊方面的準備工作。要瞭解有關談判內容的盡可能詳細的行情。

第三，瞭解有關國家法律、政策等方面的工作。國家政策、法律不允許辦的事，就不能辦，否則談判非但不能有效，而且還可能受到法律的懲罰。

第四，在做好上述三個方面工作的基礎上，制定談判中的上策方案、中策方案和下策方案以及談判中的進退幅度和交換條件。

第五，審查談判對象（客戶）是否合格，就是說該客戶是否有資格作旅遊團、簽協議。在審查是否合格的同時還要瞭解它的經營範圍等。

　　由此可見，要使談判工作進行得順利及有效，不僅要求談判人員要嚴格執行國家的有關方針政策，而且要求談判人員掌握廣泛的旅遊業務知識，熟悉市場並瞭解談判對象的情況。在此基礎上，談判時盡力發揮談判藝術，視具體情況採取靈活機動的策略，使業務關係建立、業務談判成功。

　　談判除與客戶面對面的交談外，還有其他多種方式，如透過函件、電話、電報、電傳和傳真等等。談判內容基本分為建立關係的談判與實際業務的談判。

（一）建立關係的談判

　　這種談判往往是與新客戶的初次接觸型談判。談判時，旅行社要向對方介紹自己、宣傳自己，要實事求是地告訴對方本旅行社的規模、歷史、經營範圍、特點等詳細情況，要向對方提供有關本旅行社的書面介紹及有關宣傳資料。總之，要在對方的心目中樹立起本旅行社的形象，而樹立的這個形象應該是信譽好、素質高及有合作誠意。就對方來講，應讓其介紹該公司的詳細情況，如本人身分、公司歷史、公司背景、經營範圍、年客源流量等。

　　這種建立關係的談判往往不是一次接觸，在一個場合、一次會面，也可能是三天裡的兩次洽談，也可能是在宴會桌上的洽談，或是在帶領新識客戶外出遊覽時的會談。無論是哪種形式，經過這些談判，旅行社都應對對方的以下幾個主要問題有所瞭解：

　　（1）對方的目標市場在哪裡？經營的是多種旅遊產品還是單一旅遊產品？是多種經營還是單一經營？是一國一地或一個旅遊企業的客戶還是若干國家、若干地區或若干旅遊企業的客戶？

　　（2）對方的競爭對手是誰？對方的市場占有率如何？銷售人員素質、銷售成本、銷售面如何？

　　（3）對方的信譽如何？聲譽如何？償付能力如何？與銀行的關係如何？

　　（4）對方的地理位置如何？是不是在我方客源相對集中的地點或地區？

（5）如果對方是我方正待開發地點或地區的客戶，其能力、信譽及可靠程度如何？

（6）對方的歷史和背景、現狀和發展情況如何？

（7）對方的政治傾向如何？

（8）對方市場環境如何？社會是否穩定？經濟是否景氣？有無法律保障？政策是否許可？

如我方對上述問題基本清楚並滿意後，就可以確定與對方的合作關係，也就是建立起客戶關係，準備開展實際業務。

（二）實際業務的談判

這裡所謂實際業務的談判，指的是一筆旅遊產品交易的談判，或是對具體一個旅遊團或一年的系列報價工作。這種談判大致分為兩種形式：一種是面對面的直接洽談，客戶親自口頭或書面申請訂位報價；一種是透過函電申請訂位報價。下面僅以某一中方組團社與海外客戶的實際業務的談判為例，主要談一下第二種形式的工作（見表 6-13）。

表 6-13 旅遊產品交易談判重點

中方組團社	海外客戶
1.宣傳推銷旅遊產品 (1)將所編製的旅遊產品(路線)的城市、節目、天數及價格推銷給海外客戶。 (2)根據對方的要求報價。 (3)根據對方所修改或補充的內容報價。 以上報價要按照國家旅遊局外匯保值的辦法以美元計算。	1.購買旅遊產品 申請訂位大約有三種做法： 第一，按照中方組團社所推銷、宣傳的旅遊路線及日程提出申請訂位。 第二，主動提出將要來華參觀遊覽的城市、節目、日程安排及天數。 第三，對組團社所推銷路線進行修改、補充。 以上三種做法，都要提出入境日期、人數（要註明成人、兒童年齡），所要求住宿飯店等級（註明單雙間數）和早餐種類等要求。
2.詳細報價或重新報價 (1)接到對方確認後即給對方發函表示謝意，並告知對方如無異議將按照申請訂位時的要求著手進行日程安排。 (2)根據對方所提出的變更調整路線、日程重新報價。 (3)根據要求將各地詳細日程安排告知對方，並詳細標明此報價中所包含內容及不包含內容。	2.接受報價 (1)收到組團社的報價後認為價格和日程安排可接受後，即發確認函給中方組團社。 (2)如對報價或日程安排有疑問，即給組團社發函電詢問。 (3)確認報價的同時應告知組團社該旅遊團領取簽證國及使、領館地。
3.發簽證 (1)接到對方的最終確認電話後，向中國駐地的使、領館發出簽證函或以旅行社間的確認函到使、領館辦理。 (2)接到對方的最終確認電話後，填寫由國家旅遊局管理司製作的「外國旅遊者簽證申請表」，由國家旅遊局管理司代為向我國駐該地的使、領館發出簽證電函。組團社應將簽證申請號碼通知對方。	3.領取簽證 (1)憑確認函電或組團社所發邀請信到中國使、領館辦理旅華簽證。 (2)根據中方組團社所發簽證函電和所通知的簽證號碼到中國使、領館辦理旅華簽證。
4.下發計劃 簽證發出後，盡快擬寫出接待計劃並下發給本社接待部及有關部門。如果涉及幾個城市的長線團則應提前30天左右下發計劃給各有關城市或地區的接待社。	4.匯款 按照與組團社商議或簽署的付款條件匯款。 一般規定三個月前匯抵預定金，全部旅遊包價的費用應在旅遊團入境中國前寄到中國銀行組團社的帳戶上。

在實際業務談判中，每形成一個旅遊團後，都必須將「付款條件」這個重要問題及要求向客戶講清，求得諒解與合作。

三、與客戶簽訂書面協議

旅行社與客戶經過談判後，雙方都有了建立業務的誠意，願意在互諒互讓、互通有無的基礎上開始商務合作。此時，就要以簽訂意向書、合約書、委託書或其他形式的書面協議，在不同程度上明確雙方之間的關係，從而進行業務合作。由此可見，談判協議（一般指正式合約）就是經濟契約，它是當事人之間為實現一定的經濟目的、明確相互權利義務的契約。這種協議的基本特徵是等價、平等與有償。

以上所提到的幾種談判協議，有的具有經濟約束力，有的則不涉及經濟問題，而只有道義上的約束力。下面就這幾種不同的書面協議形式予以概述。

（一）意向書

意向書一般是指甲乙雙方在進行了初步業務談判後，在未達成實質性交易之前，就某項旅遊業務有意願進行合作的一種備忘錄形式。其意向旨在待雙方進一步瞭解後，或時機成熟時，就所涉及項目繼續進行合作。意向書一般沒有什麼法律約束，並不涉及責權利問題，但它在雙方的道義上卻有一定的約束力。這種意向書可被視為是雙方簽署合約書的前奏。在簽署合約書之前，根據實際情況意向書可能要反覆簽署多次。這種簽署意向書的作法，沒有什麼國際慣例可循，簽署與否的必要性要視具體需要而定。儘管如此，在實際談判過程中，意向書往往也可以造成推動雙方的良好意願逐步變為實質性合作的作用。

下面是一份初次洽談旅遊業務後的意向書實例，見案例 6-1。

案例 6-1 旅遊產品交易意向書樣本

中國 ××× 旅遊公司代表與新加坡 ××× 旅遊有限公司代表於 ×× 年 ×× 月 ×× 日在京初次會面並商談了雙方在旅遊業合作方面的有關事宜。商談後雙方達成如下意向：

為發展旅遊業務與擴大旅遊銷售，中國 ××× 旅遊公司有意委託新加坡 ××× 旅遊有限公司在東南亞地區及歐洲為其推銷中國的旅遊產品並代其洽談有關來華旅遊業務。

新加坡 ××× 旅遊有限公司信任並欣賞中國 ××× 旅遊公司優質服務的能力，願意接受委託並和它建立長期穩定的旅遊業務關係。有關雙方合作的具體事宜雙方代表在做好進一步準備後，另擇時間洽談。雙方堅信在互利互助的基礎上，透過共同的努力與密切協作，將會獲得圓滿成功。

新加坡 ××× 旅遊有限公司代表

簽字：

×× 年 ×× 月 ×× 日

中國 ××× 旅遊公司代表

簽字：

×× 年 ×× 月 ×× 日

此意向書一式兩份，雙方代表各持一份備案。

（二）合約書

旅遊經濟合約也稱「旅遊經濟契約」，是用來調整旅遊經濟關係的一種法律形式。合約訂立的程序，一般是由一方向另一方提出包括合約主要內容的提議，稱為「要約」；另一方同意提出合約的條件，表示接受提議，稱為「承諾」。要約的法律特徵：第一，要約是要約人單方的意思表示；第二，要約人要受要約內容的約束；第三，要約的內容要明確具體；第四，要約本身不是協議，它只是單方的意思表示，而協議是雙方意思表示的一致。所謂承諾，就是向要約人表示同意接受要約。承諾的法律特徵是：第一，承諾需要向要約人提出；第二，承諾需要在要約的有效期內提出；第三，承諾需要和要約的內容相一致。只有這樣協議才能成立。在實際運用中，要約和承諾可以是口頭形式的，也可以是書面形式的，但一般要求以書面形式進行。《中華人民共和國經濟合約法》第二條就明確規定：「除即時清結者外，應當採用書面形式。」

在訂立與簽署合約的工作中，必須遵守兩個基本原則：一個原則是必須遵守國家的法律，必須符合國家政策和計劃要求的原則，也可稱為合法原則和計劃原則；第二個原則是必須貫徹平等互利、協商一致、等價有償原則。

旅遊經濟合約合法有效的基本條件主要是：旅遊經濟合約的當事人要有合法資格，合約內容不得與國家法律、法令、政策相牴觸，簽訂合約要貫徹自願協商、平等互利的原則，合約的基本條款要齊全、手續要完備。

旅遊經濟合約的基本條款，要視合約的標的不同而有所不同。基本條款包括：名稱、品種、規格、品質、數量、價格、結帳方式、經濟責任等。中國國家旅遊局在廣泛徵求了多家旅行社意見的基礎上，起草了旅行社組團合約範本，供各旅行社參照使用，各地旅行社可以根據實際情況增加附加條款，進一步明確雙方的責任與權利。

（三）委託書

「委託」一詞本意為當事人一方（委託人）請另一方（受託人）按照委託人的指示並以委託人的名義（或以受委託人自己的名義）和費用辦理事務的法律行為。這種委託是一種單方的法律行為。下面是一份普通的旅遊委託書實例，見案例 6-2。

案例 6-2 旅遊委託書樣本

中國 ××× 旅遊公司是中國政府批准的民間性質的旅遊企業，對外具有外聯權與簽證通知權，對內可組織全國範圍內的旅遊業務，敝公司自開業以來，奉行顧客至上、品質第一的宗旨，禮貌待客，講究信譽，承蒙海內外同仁企業的惠顧與關照。

為擴大業務、發展客戶，茲委託 ××× 先生（女士）為 ××× 國家（地區）的宣傳、推銷、業務諮詢代理。當 ××× 先生（女士）持此函前去聯繫業務時，敬請撥冗洽談，不勝感激。

（本委託書自簽署之日起 x 年內有效）

公司營業執照號碼：企內字 ×××

公司地址：

電話：　　　　　　　　　　傳真：

電子信箱：

中國 ××× 旅遊公司

總經理簽字

年　　月　　日

註：以上委託書加蓋公司公章

四、旅行社客戶管理

旅行社在選擇了合適的客戶作為合作夥伴後，還應不斷地對他們進行考察並加強對他們的管理。旅行社對客戶的有效管理主要可透過以下三條途徑進行：

（一）日常管理

旅行社對客戶的日常管理包括建立客戶檔案和及時溝通資訊兩項內容。

1. 建立客戶檔案

建立客戶檔案是旅行社管理客戶的一種重要方法，可以使旅行社隨時瞭解客戶的歷史與現狀，透過綜合分析與比較研究，探索進一步合作與擴大合作的可能性，並對不同的客戶採取不同的對策。如對銷售得力的客戶應有特殊的條件和優惠；對一些小的客戶，如認為有發展前途，就應該重點扶植培養。此外，還可以根據客戶的組團能力等指標對客戶進行分類排隊等。

經過一段時間的合作，旅行社對客戶的經營實力及信譽都有了進一步的瞭解，此時客戶檔案應增加新的內容，如組團能力、經濟效益、償還能力、推銷速度等，從而不斷充實客戶檔案，為擴大合作或終止合作提供決策依據。

各旅行社的客戶檔案各不相同，但基本內容大致如表 6-14 所示。但是需要特別指出的是，人際關係、特別是個人交往，是與客戶友好合作的一個重

要因素，客戶檔案中應對客戶的個人資料進行盡可能詳細的記載，而且旅行社應充分運用這些資料發展與客戶的友好關係。另外，客戶與旅行社的合作情況也應記錄在案，並附於客戶檔案中，內容參見表 6-15。

2. 及時溝通資訊

向客戶及時、準確、完整地提供產品資訊，是保證客戶有效推銷的重要條件；同時，旅行社也能夠根據客戶提供的市場資訊改進產品的設計，開發出更多適銷對路的產品。

表 6-14 客戶情況登記表

客戶名稱			註冊國別		
法人代表		營業執照編號		業務聯繫人	
營業地址			電話與傳真		
電子信箱					
與我社建立業務關係的途徑與時間					
我社聯繫部門與聯繫人					
客戶詳細情況					
備註					

填表人：　　　　　　　　填表時間：　　年　　月　　日

表 6-15 旅行社與客戶合作情況登記表

中間商名稱	
合作年度	
合作情況	
備註	

（二）採取折扣策略，有針對性地實行優惠與獎勵

折扣策略是以經濟手段來鼓勵客戶多向旅行社輸送客源、調節客戶輸送旅遊者的時間或鼓勵客戶及時向旅行社付款，以避免不良債權的一種重要方法。有針對性地優惠和獎勵客戶可以調動客戶的推銷積極性。旅行社常用的優惠和獎勵形式包括：減收或免收預訂金、組織獎勵旅遊、組織客戶考察旅行、實行領隊優惠、聯合推銷和聯合進行促銷等。下面簡單介紹一下折扣策略的三種類型：數量折扣策略、季節折扣策略和現金折扣策略。

1. 數量折扣策略

數量折扣策略是旅行社為了鼓勵客戶多向旅行社輸送客源所採取的一種策略。採取這種策略的旅行社以旅行社產品的基本價格為基礎，根據客戶銷售旅行社產品的銷售額給予他們一定程度的折扣。換句話，如果客戶達到一定的銷售額，就可以享受低於產品基本價格一定比例的折扣價格優惠。數量折扣分為非累進折扣和累進折扣兩種。

（1）非累進折扣

非累進折扣是指旅行社以低於產品基本價格的折扣價格向客戶提供產品，即採取降低單位產品價格的辦法。例如，某旅行社推出一條「北京—西安—重慶—宜昌—武漢—桂林—廣州」的團體包價入境旅遊路線，基本價格為每人天綜合服務費 130 元。為了鼓勵客戶多輸送客源，該旅行社向同他合作的 A 國某客戶提出的綜合服務費價格為每人天 120 元，即降低單位產品售價 8%。

非累進折扣是一種以低於產品基本價格的優惠價格為手段，鼓勵客戶大量銷售旅行社產品的管理方法。非累進折扣主要適用於長期與旅行社合作、具有良好的信譽和較強的輸送客源能力的客戶。另外，旅行社也經常在購買數量較大的一次性交易中使用這種方法。

非累進折扣策略是旅行社在產品銷售和客戶管理中行之有效的管理方法，對於加強同客戶的合作、刺激他們積極銷售旅行社產品具有一定的作用。

但是，非累進折扣沒有將折扣優惠與客戶產品銷售量直接掛鉤，因而對客戶的刺激力度較小。

（2）累進折扣

累進折扣是指旅行社根據在一個時期內客戶銷售旅行社產品數量或銷售額的大小決定其提供折扣價格比例的管理策略。實行累進折扣策略的旅行社通常針對客戶的銷售量或銷售額規定出若干標準，每項標準都同折扣的比例掛鉤。當客戶的銷售量或銷售額達到第一級標準時，可以享受基礎折扣價格；當銷售量或銷售額達到第二等級時，其享受的折扣價格比例高於第一等級的標準……以此類推。例如，某旅行社以輸送旅遊者的人天數作為計算折扣比例的標準，分別規定了 1000 個人天、2000 個人天、3000 個人天、4000 個人天四級標準。當客戶向旅行社輸送的旅遊者達到 1000 個人天時，可享受產品基本價格 5% 的折扣；當它輸送的旅遊者超過 1000 個人天而尚未達到 2000 個人天時，除了 1000 個人天仍然按照基本價格 5% 的比例計算價格折扣外，超過 1000 個人天以上的銷售價格將按照基本價格 7% 的比例計算折扣價格……以此類推。輸送的旅遊者越多，客戶享受的折扣比例就越高。

累進折扣策略避免了非累進折扣策略與客戶的銷售數量沒有直接掛鉤的缺點，有利於調動客戶向旅行社輸送旅遊者的積極性，並且有利於穩定客戶，建立比較牢固的長期合作關係。累進折扣策略的缺點是隨著折扣比例的提高，旅行社將蒙受較多的利潤損失。

2. 季節折扣策略

季節折扣策略是旅行社針對旅遊淡、旺季明顯的特點，為了調節客戶向旅行社輸送旅遊者的時間所採取的一種管理策略。由於客流量在不同季節的不均衡性和旅行社產品不可儲存的性質，使得時高時低的客流量成為嚴重影響旅行社經濟效益的一個不利因素。例如，在旅遊旺季時，大量旅遊者蜂擁而至，給旅行社的旅遊接待、旅遊服務採購等工作造成巨大壓力。有的時候，旅行社為了確保旅遊者能夠在旅遊旺季住上其所要求的飯店或乘坐旅遊計劃上所確定的交通工具，不得不以高價租房或購買飛機票、火車票等，給旅行

社造成一定的經濟損失。而到了旅遊淡季，前來的旅遊者又寥寥無幾，使旅行社的接待能力閒置，造成人力資源的浪費。

為了緩解旅遊淡、旺季的矛盾，旅行社採用季節性折扣策略來調節旅遊客戶向旅行社輸送旅遊者的時間。當客戶在旅遊旺季向旅行社輸送旅遊者時，旅行社按照產品的基本價格或略高於基本價格的產品向客戶收取旅遊費用；當旅遊客戶在旅遊淡季向旅行社輸送客源時，則可以享受一定比例的價格折扣。透過這種方法，旅行社可以達到鼓勵客戶在旅遊淡季多向旅行社輸送客源、平衡旅行社全年旅遊接待量的目的。

3. 現金折扣策略

現金折扣策略又稱付款期折扣，是旅行社為了鼓勵客戶盡快向旅行社付款，避免或減少拖欠款、呆帳等不良債權的管理措施。實行現金折扣策略的旅行社一般規定，如果客戶能夠在雙方事先約定的付款期限之前償付欠款，就可以享受一定比例的現金折扣優惠。例如，某旅行社規定，凡在旅遊者離開本地 10 天之內付清旅遊者接待費用的客戶，可以享受銷售額 2% 的現金折扣，即客戶只需將接待費用的 98% 付給旅行社，剩下的 2% 歸客戶所有。超過 10 天而能夠在商定期限內付清接待費用的，則不能享受這種優惠。現金折扣一般應略高於客戶所在地的銀行利率，以刺激他們儘早付清所欠旅行社的各種費用。

現金折扣策略在旅行社管理客戶拖欠款問題上發揮了重要的作用，是一種效果很好的管理方法，其不足之處是降低了旅行社的經營利潤。

（三）適時調整客戶隊伍

旅行社應根據市場變化情況、自身發展情況和客戶發展情況，適時作出調整客戶隊伍的決策。

1. 旅遊市場發生變化

旅行社應根據旅遊市場的變化，及時調整與之合作的客戶。例如，在旅遊市場上，散客旅遊發展迅速，成為一種主要的旅遊客源。旅行社根據這一

市場動態，選擇某些具有一定經營實力並確有合作意向的專營或主營散客旅遊業務的客戶作為合作的夥伴。

2. 旅遊客戶發生變化

當目前同旅行社合作的客戶發生變化時，旅行社應對其進行適當的調整。例如，某客戶在同旅行社合作期間，出於其自身的原因長期拖欠應付的旅遊接待費用。旅行社在發現這一情況後，可相應地採取減少接待該客戶輸送的旅遊者、必要時停止與其合作等措施以避免更大的經濟損失。又如，某旅遊客戶違反與本旅行社達成的諒解，擅自將大量旅遊者輸送給本旅行社的競爭對手，從而急劇地減少了為本旅行社輸送的客源。旅行社應針對這一情況，及時採取應對措施，在該客戶所在的旅遊市場上積極尋找新的合作夥伴，以逐步取代該客戶。

3. 旅行社自身發生變化

旅行社自身發生變化的主要原因有：旅行社產品的種類和等級發生變化；旅行社需擴大銷售，旅行社要開闢新的市場；旅行社的客源結構發生變化。旅行社在自身發生變化並影響與客戶的合作關係時，應適當調整客戶。例如，由於旅遊市場的變化，旅行社將其經營的產品種類從文化觀光型的團體旅遊產品為主轉變為以度假型散客旅遊產品為主。根據這一變化，旅行社應選擇專營度假旅遊產品或散客旅遊產品的客戶作為其新的合作夥伴，以逐步取代經營文化觀光旅遊產品或團體旅遊產品的客戶。

本章小結

本章闡述了旅行社的內部作業與管理。不同類型、不同規模的旅行社雖然在業務範圍上存在差異，但都離不開計調業務。作為旅行社基本業務活動之一的計調業務擔負著旅行社計劃、組織、協調以及採購等眾多經營職能，是旅行社內部作業管理工作中的重要組成部分。旅行社產品的高度綜合性和旅行產業務強烈的季節性決定了建立旅行社協作網絡的必要性。不僅如此，旅行社協作網絡的品質，還將直接決定旅遊服務採購的品質，並由此影響旅行社產品的品質。因此，在本章的第二節詳細闡述了旅行社與其他旅遊企業

及與旅遊業相關的各個行業、部門之間（包括交通部門、住宿部門、餐飲部門、參觀遊覽部門、購物商店、娛樂部門、保險公司、相關旅行社、出租汽車公司以及公安、海關等等）的合作與管理。最後本章在基於旅遊中間商尤其是海外旅遊中間商的基礎上，詳細闡述了旅行社客戶關係的建立與管理，其中包括與客戶的談判、與客戶簽訂書面協議以及對客戶的管理等幾方面的內容。

思考題

1. 旅行社的計調業務是指什麼？其特點有哪些？

2. 旅行社計調業務的作用與職能是什麼？

3. 旅行社計調業務人員的職責與素質要求是什麼？

4. 如何處理旅行社集中採購與分散採購的關係？

5. 什麼是旅行社的接待計劃？如何制定旅行社的接待計劃？

6. 建立旅行社協作網絡的重要性是什麼？應如何建立旅行社協作網絡？

7. 旅行社在選擇客戶時，應考慮哪些因素？

8. 旅行社如何與客戶進行業務談判？

9. 旅行社如何與客戶簽訂書面協議？書面協議的具體形式有哪幾種？

10. 如何對旅行社的客戶進行有效的管理？

[1] 本節客戶主要指旅遊中間商，尤其是海外旅遊中間商。

第 7 章 旅行社資訊與網路技術管理

導讀

　　近年來，資訊與網路技術在各行業中得到了空前的普及，究其原因是多方面的，但資訊與網路技術的發展無疑為旅行產業廣泛應用資訊與網路技術提供了條件。同時，旅遊產品的屬性和特徵也決定了旅行產業適合採用資訊與網路技術。可以預言，資訊與網路技術在旅行社中的應用將會更加廣泛，它是未來旅行社經營的必然趨勢。因此，加強對旅行社資訊與網路技術的管理也是非常有必要的。

閱讀目標

　　掌握旅行社資訊與網路技術管理的基本思路與方法

　　瞭解國外與中國旅行社目前利用電腦資訊與網路技術的現狀

　　掌握電腦資訊與網路在旅行社內部和外部的應用系統資訊

　　熟悉資訊與網路技術應用對旅行社的影響

　　瞭解中國旅行社未來應用電腦資訊與網路的前景

▌第一節 旅行社資訊與網路技術管理目標

　　近年來蓬勃發展的資訊技術和互聯網已經顯示了其強大的生命力和經營上的巨大優勢，從而引起了旅行社行業的極大重視。旅行社將會揚棄其傳統的經營方式，轉而大量採用資訊技術，透過互聯網進行產品推薦、線上諮詢，提供旅遊服務預訂、旅遊路線安排等服務，以便將其觸角延伸到每一個潛在的旅遊者的家庭。這將是旅行社經營方式的一場深刻革命，因此中國的旅行社對此不能等閒視之。

一、旅行社資訊與網路技術應用的基礎

以電腦與現代通信技術為基礎的資訊網路技術產生於 20 世紀中葉，是電腦軟硬體技術和現代通信技術相結合的產物，利用資訊網路技術可以極大提高搜尋資訊、整理資訊、傳遞資訊和保存資訊的效率。隨著電腦技術與通信技術的發展，資訊網路技術不斷成熟起來，並逐步在發達國家應用於企業的經營管理之中，其作用的主要方式是透過電腦網路進行數據傳輸，作用的範圍限於企業之內或少數往來密切的客戶之間。

資訊技術真正在全球範圍內得到廣泛關注並為企業廣泛使用是在 1990 年代，國際互聯網的成功搭建將資訊技術送到普通消費者的家中。資訊通道的變革迫使全球企業考慮應用新的市場溝通手段，並相應改變企業的經營策略。資訊技術的商業應用主要體現在電腦網路的應用和數據庫應用方面。應用的範圍包括市場調研、產品開發、供應鏈管理、市場開發、客戶關係管理等。其中電腦網路的應用又以國際互聯網後來居上，成為主要的應用手段。

所謂電腦資訊網路，簡單地說，就是將地理位置不同並且具有獨立功能的多個電腦系統透過通信設備和路線連結起來，以功能完善的網路軟體實現網路中資源共享的系統。

旅行社網路經營，是指旅行社借助連線網路、電腦通信和數字交互式媒體實現經營目標和管理目標的一種經營方式。由於互聯網具有連接、傳輸、交互存取各類形式資訊功能，使其具備了商業交易和互動溝通能力，對企業的經營管理而言可以說是具有革命性的意義。

目前互聯網提供的服務主要是有五個方面。

1. 電子郵件功能

可隨時隨地地以較低的成本傳遞各種形式文檔給任何一個電腦網站，因此，作為企業一種新的通信手段，互聯網路可降低企業的經營成本、提高工作的效率。

2. 檔案傳輸功能

用於電腦間傳送大型檔案資料，也便利於各網站獲取所需的公用軟體，為企業內外大型數據檔案的傳送管理提供方便。

3. 網路論壇功能

提供全球網路使用者共同討論議題，可方便企業為顧客提供服務諮詢，收集、回饋資訊以及相關行業的研討交流。

4. 遠程登入功能

可連接世界各地的電腦主機，從而幫助企業的各地區分支機構共享全公司資訊資源，從而實現統一經營的集團化優勢。

5. 電子公告功能

可在全球範圍內用多媒體互動方式展示各種資訊，為企業向公眾宣傳企業形象和產品資訊提供了一個最佳的方式。

正是因為電腦互聯網具有如此高效獨特的功能，網路經營也越來越為世界各大企業所重視。目前全球已有數十萬家企業上網，全球 500 家最大公司均註冊了互聯網域名。可以預見，在不久的將來，利用互聯網的網路經營必將廣泛運用於現代企業經營。

二、國外旅行社應用電腦資訊與網路技術的現狀

可以毫不誇張地說，電腦網路在其成型、使用的初期，就被國外有識之士用在了旅遊方面。

1990 年代初，當時的美國旅遊局局長約翰‧凱勒就號召美國旅遊界合力建立電腦系統，以對付國際市場推銷競爭力極強的西歐。這得到了美國旅行團批發商協會的贊同與響應，該協會要求美國國會授權美國旅遊局，為使美國成為世界性的旅遊目的地制定市場推銷電腦策略。時至今日，網路在美國旅行社中得到了廣泛應用而且收效不俗。據統計，1997 年美國全國線上交易額 9 億美元，其中旅遊收入約占 3 成，達 2.76 億美元。

在歐洲，法國人將其浪漫雅緻的生活方式、豐富精美的法式大餐、典雅雍容的時裝等都推上了互聯網路，這些舉措使得法國的國際旅遊收入持續上升。

世人公認，英國旅遊業在利用資訊系統方面處於領先地位。其 BT（British Tourism）地區定價體系正被有效、經濟地使用著。正是由於它從使用電話到使用圖文傳輸裝置的轉換速度相當突出，使得英國旅遊業獨具優勢。表 7-1 是歐洲各國旅行社入網情況。

表 7-1 1993 年歐洲主要國家旅行代理商入網情況

（杜江談我國旅行社經營體系的調整》一文《旅遊調研》1996年）

國別	旅行商入網比例	國別	旅行商入網比例	國別	旅行商入網比例
德國	100	丹麥	75	英國	60
法國	99	荷蘭	75	比利時	40
西班牙	80	意大利	60		

在亞洲，日本在網路熱潮中占據龍頭地位，其開發的資訊系統光學化走在了世界的前列。香港在 1995 年由香港綜匯旅遊公司率先透過互聯網為旅客提供服務，到 1997 年，更是建立了龐大的旅遊資源庫系統，包括網路購物、自選旅遊及旅遊保險等。其中，使用自選旅遊服務，可讓旅客隨時隨地從多個旅遊產品供應商提供的產品或服務項目中組合出一套符合自身要求的旅行計劃。機票、飯店住宿、租車服務、當地交通等單項產品都將更適合遊客自身的需要，且其價格比直接向有關供應商購買更為便宜。

由此不難看出，國外旅行社都普遍重視並著力於網路的應用與開發，將企業日常經營與網路相結合，走上了一條「新技術——快運用——高效益」的良性循環之路。

一般來講，目前旅行社對互聯網的利用，主要表現在以下幾方面：

（1）線上宣傳。旅遊業發達國家的各類大、中型旅遊企業和旅遊組織大部分已上網進行宣傳與促銷。

（2）線上交易。據美國旅行產業協會 1997 年 11 月報告估計，當年有 600 萬人在線上進行預訂；其中線上旅遊交易額更是達到 2.76 億美元，約占 1997 年美國全國線上交易額的 1/3。另外，借助網路，採用「無票乘機」方式已成為西方航空公司大力推廣的直銷方式。

（3）網路經營。旅遊業發達國家的大型旅行社幾乎都採用網路經營的方式，從事產品的開發、生產、銷售以及企業的運行、管理。

三、中國旅行社電腦資訊與網路技術應用現狀及存在問題

與國外同行相比，中國旅行社應用網路進行經營還處於起步階段。儘管 1980 年代初期旅行產業就開始使用電腦，但它只是「分散式」的單機使用狀態，一般用作單純的文字處理。直到 1993 年，以國旅總社為中心，建成了由西安、桂林、廣東、浙江、南京、無錫和蘇州等國旅集團成員企業及航空公司、鐵路、汽車公司、飯店、餐廳和商店等相關企業組成的國內第一個以旅行社為龍頭的跨地區、跨行業的經營性電腦預訂網路，從此中國旅行社才真正走上了網路經營之路。

網路經營與管理首先在上海春秋旅行社及其遍布各地的分社之間的協作、經營方面實現了全國範圍的聯網，由總社對各分社和銷售點實施統一管理和協調。該網路設一級網路（中心旅遊城市分社網站）、二級網站（分社銷售點網頁），涵蓋了全國的主要旅遊城市。網路內容涉及到旅遊的各個方面，如旅遊路線、報價、訂房、訂餐、訂票、訂車等等。而在操作時，顧客只需透過旅行社服務人員進入網路，到達將要去的景點臨近的分社網站，即可完成各種旅遊項目的預訂，各種價格、費用更是一目瞭然。上海春秋旅行社實現全國聯網後，效益連年攀升。究其原因，是因為運用網路後，不僅資訊交流快、經營速度快、有利於及時抓住客源，而且在操作中，節省了通訊費用、取得更大的集中採購優惠，從而降低了企業的運營成本。無怪乎春秋旅行社在實現全國聯網後就宣稱其「國內旅遊，全國第一」，並且打出了「要旅遊，找春秋」這樣的廣告。

春秋旅行社雖然在全國聯網方面取得了成功，但它只是內部網路經營，還遠未達到網路經營的全部涵蓋範圍。1998 年 10 月開通的英特中國旅遊網（CNTA）為中國旅行產業進入網路經營提供了依託。各家旅行社均可以開設網頁，充分利用網路的各種功能為自己的經營服務，向每一個造訪者（或稱潛在旅遊消費者）推銷產品，提供服務，而且還可以用此進行內部管理，降低經營成本，提高效率。

中國青年旅行社總社改制後的特徵是「高科技」旗幟鮮明。中青旅「青旅在線」網站成功地建成了旅行社「B-to-C」的電子商務平台，在一段時期內吸引了一部分高端市場的注意。

綜上所述，中國旅行社網路經營狀況尚處於起步狀態，就目前而言，明顯落後於旅遊發達國家，主要問題在於：

第一，中國絕大多數旅行社雖購置了電腦，但只局限在電腦的初級使用上，即處理文字及有關數據。為數不多的採用電腦管理的旅行社，也主要集中在內部管理上，外部的營銷、帳目結算、形象宣傳等方面均未啟動。

第二，旅行社工作人員的素質還不足以使人人都能操作電腦。旅行社內部很多懂旅遊業務的人不懂電腦，懂電腦的又不熟悉旅遊業務；或者是社內根本沒有電腦人才，甚至於有的旅行社購置電腦只是為了裝裝樣子而已。

第三，旅行社與旅遊同業之間的聯網系統尚未建立，現有的也只是一個很小範圍裡的聯網。比如上海春秋與它的合作夥伴——同業之間的網路預訂系統，但這只是個別旅行社而非整個行業與同業之間的聯網，更沒有走出國門與世界上較有影響的旅遊電腦預訂系統建立聯繫。中國旅行社中使用中國民航 CRS 系統的已有不少，但遠遠沒有普及，而使用國際著名的 CRS 系統的，如 SABRE、APOLLO 等，則少之又少。

第四，國內目前擁有電腦和上網裝置的以單位為多，家庭擁有電腦的數目雖然增加幅度很大，但上網的絕對量還是很小。這是加速中國旅行社電腦網路經營發展的一個很嚴重的障礙。

　　第五，旅行社規模小、經營分散、集團內部管理比較鬆散。中國旅行社與世界旅遊發達國家旅行社相比，在規模上存在明顯的差距。同時由於現有旅行社集團內部多採用獨立核算制，導致旅行社集而不團、經營分散、缺乏合作、各自為政。

　　第六，中國網路硬體條件限制了網路經營的發展。由於中國網路技術的運用起步比較晚，國內電腦普及率也比較低。另外，網路技術落後、傳輸速率慢、線上資訊少、上網收費高、線上金融服務跟不上等因素也嚴重阻礙了網路經營的推廣。

　　總而言之，中國旅行社進入網路經營是一件非常艱難而又任重道遠的事情。當然，隨著中國加入世界貿易組織，外資、合資旅行社對中國旅行產業的嚴峻挑戰會加速中國旅行產業對電腦資訊與網路技術的應用。

▌第二節 旅行社資訊與網路技術應用體系

　　電腦資訊與網路技術的應用，可對旅行社的營銷帶來很大的方便，而且有利於瞭解顧客的需求、獲取供方情況和行業資訊，另外對於加強企業管理、提高效益也有無窮的好處。資訊與網路技術貫穿於旅遊產品的設計、採購、組合、銷售等全過程。

　　旅行社的資訊與網路應用體系按規模大小和延伸範圍可分為內部應用網路和外部應用網路，其功能、作用如表 7-2 所示。

表 7-2 電腦網路的功能及作用①

內部網絡(INTRANET)	防火牆	外部網絡(INTERNET)
系統功能： 　　內部信息處理 　　協同信息處理 　　信息資源共享		系統功能： 　　提供本企業產品信息 　　共享外部信息資源 　　商貿業務往來
系統作用： 　　改善內部信息服務質量 　　提高工作效率 　　增強企業內部信息溝通 　　提高快速反應能力		系統作用： 　　建立企業外部形象 　　宣傳企業與產品信息 　　對外信息服務 　　便於對外聯繫

① 儲九志、丁正山主編：《旅行社管理》，中國林業出版社。

由此可見，旅行社營銷運用網路功能，對其經營將有巨大的積極推動作用。旅行社運用網路經營可以從以下幾方面進行：

一、利用內部資訊網路技術加強旅行社的經營

由於旅行社各子系統之間聯繫的緊密性，決定了擔當此任的電腦硬體系統必然也是一個將現代通信技術與電腦數據處理技術相結合而形成的網路資訊系統。因此，如何選取和構造一個企業內部網路是系統設計必須考慮的。由於旅行社的企業規模都不是很大，一般情況下在企業內部構建一個區網（LAN）就可以滿足要求。

內部網路應用系統是採用 INTERNET 技術建立起來的企業內部網路。它透過網管的路由器與外部的互聯網相連，二者之間由特殊的安全保護措施（防火牆）加以隔離。這樣，一方面可以使企業內部真正實現資訊共享，另一方面又可以與外部互聯網保持通暢的聯繫，可以說既經濟又安全。

INTRANET 可以有效地解決目前旅行社集團與各部門分散、缺乏統一管理的「集而不團」之弊病。從技術上看，不同企業區網的設計和建設方法

是比較相似的，因此旅行社的區網設計和建設可以參照飯店的網路建設。其功能優勢如下：

第一，打破組織的地域限制。利用 INTRANET 可以將分布於各地的分社、門市部同總部連接起來，便於指令的傳達、資訊的溝通以及思想的交流。

第二，打破組織的層次界限。基於 INTRANET 的交流方式，可以使各部門處於同一資訊平台，除了需要保密的資料，其他資訊均可實現全公司資訊共享，從而加速資訊的傳遞。

第三，溝通部門之間的聯繫。透過 INTRANET 可以為跨部門、跨地區的合作提供便利，從而發揮集團的規模優勢。

第四，克服辦公地點的限制。利用 INTRANET 的虛擬辦公室功能，業務人員只需將電腦連接上網，即可完成辦公室的一切工作。這就可以減少房租開支，也有利於業務人員外出銷售。

第五，實行新的員工培訓模式。透過 INTRANET，員工可以隨時隨地接受一對一的指導，可以極為方便地實現模擬現場導遊培訓。

資訊技術應用於旅行社內部管理，如日本交通公社 1980 年建立的「旅行III型」系統。該系統不僅具備諮詢和預訂功能，而且還具有財務管理、人員管理、工資管理、自動平衡各種旅遊路線的客流量和旅遊者統計分析等十多種功能，同時可將經營狀況進行綜合或單項分析，對市場動向進行預測。

從中國旅行社近年來資訊技術的應用情況看，其範圍主要有旅遊團的預訂及流量的綜合平衡，旅遊團的計劃安排，旅遊團費用結算，旅行社內部財務管理，各種數據的查詢、統計分析，以及客房、車輛、導遊人員的科學調度，辦公室自動化等等。

二、利用外部資訊網路技術加強旅行社的經營

外部網路是利用現有的互聯網（INTERNET）建立的面向社會、面向公眾、面向供應商的網路，可用於旅行社的營銷，同時也可享用外部網路中的外部資訊資源。

廣域網（WAN）是旅行社企業電腦管理資訊系統設計的一項重要的內容，一般用於旅行社對外通信的渠道上。旅行社企業的對外聯繫業務較多，所涉及的外部企業種類多、內容廣，建立旅行社的廣域網路系統主要應考慮以下幾種情況：

首先是旅行社與民航、鐵路等專用系統的聯網。如果可能的話，要根據民航、鐵路專用網路的系統結構、系統種類而制定不同的網路接口和系統。

其次是遠程登入的問題。有很多旅行社在自己的主辦公樓以外，都設有諸如散客門市部、車隊、代理售票處等業務部門，由於距離較遠，不能直接與本企業區網相連。因此，需要增加調製解調器、中繼器等遠程通信設備，以擴大區網的使用範圍。

第三是與國際互聯網 Internet 的連接。旅行社與國內其他旅行社的橫向聯繫，實際上是各自區網透過廣域網的連接；而與境外旅行社的資訊交流，目前主要是透過國際互聯網 Internet。

（一）利用外部網路優勢建立旅行社的顧客網路

網路時代，傳統的市場導向已被現在的顧客價值導向所取代，企業的成敗即取決於企業如何贏得顧客，而利用網路優勢建立顧客網路是一種贏得顧客的非常有效的方法。據統計，目前全球網路用戶已超過 2 億人，其消費水平和購買能力比美日兩國合計還高。這是一個令任何企業都垂涎三尺的巨大市場，而利用互聯網是打入並占領這個市場的最優方法。透過互聯網提供的多種服務（如網路搜尋、電子公告欄、電子郵件等），旅行社能進行形式多樣的旅遊調查及促銷活動。而對於旅遊者來說，接受調查也變得非常輕鬆，輕鬆到只需按幾下鼠標。旅行社還可以根據顧客的需求，生產適銷對路的產品，促進旅遊個性化產品的開發。

透過互聯網，旅行社可以大大縮小銷售範圍，而只需針對潛在客源進行有目的的營銷。透過一對一的客製化營銷，提供豐富、新穎、獨特的資訊資料，從而建立固定的顧客網路，取得最佳銷售結果。

（二）利用外部網路進行廣告宣傳與諮詢服務

1. 網路廣告宣傳

進行網路廣告宣傳是目前國際、國內旅行社運用互聯網技術最普遍的方式。

網路廣告具體形式有三種：www 主頁形式、電子郵件（E-mail）形式和附屬形式。網路廣告與傳統廣告相比其優勢在於：

(1) 形式豐富：多媒體手段的運用增強了廣告的吸引力。

(2) 互動性強：採用雙向溝通，有利於顧客的主動參與。

(3) 成本低：平均費用只為傳統媒體的 3%。

(4) 及時更新：廣告回饋率高，可預測性強，可隨時更新。

(5) 涵蓋面廣：透過互聯網可實現全球傳播。

因此，無論旅行社規模如何，運用網路廣告都可以獲得最佳費用效能比，對中小型旅行社來說更是首選方式。不同的旅行社可根據自身實力和市場規模選擇合適的形式。

2. 資訊技術用於諮詢服務

如英國旅行社廣泛使用的「影片資訊系統」。該系統是 1979 年 9 月由英國電信應用電腦技術和通訊技術建立的數據資訊傳輸系統，它透過電話公用網把裝置設備同電腦中心聯繫起來，用戶利用裝置就可以檢索電腦中心數據庫中的情報資料，然後將結果在裝置螢幕上顯示出來。其內容包括各國風光，旅遊活動項目，各種包價旅遊路線、行程、價格，旅遊飯店設施、等級和房價等。一些國際國內的航空、鐵路、海運、汽車等運輸公司向這一系統提供最新的時刻表和服務項目。旅行社只要在其營業場所安置一台與該系統相連接的顯示裝置，便可查詢旅遊方面的有關資訊，從而及時答覆旅遊者的問訊，有利於成交。旅行社透過這一系統還可以進行機票預訂。

這種系統對於一些小的旅行社比較合適，他們本身沒有財力建立自己的資訊系統，僅購置一台顯示裝置設備便可查詢有關資訊。

（三）利用電子商務從事產品經營

1990 年代以來，全球分銷系統（GDS）對旅行社行業的業務領域提出了強有力的挑戰，將其業務範圍逐步擴展到飛機票預訂以外的旅行社產品領域，對傳統的旅行社經營方式造成了巨大的衝擊。面對著 GDS 咄咄逼人的氣勢，發達國家的旅行社已經充分意識到危機的來臨，開始建立自己的國際性互聯網站。他們利用旅行社在旅行業務方面的傳統優勢，結合新的互聯網技術，形成自己的營銷體系，利用互聯網電子商務從事產品經營。

所謂電子商務，是指應用資訊技術來支持企業的整個運作流程，包括制定企業發展策略、提供銷售支持、連接合作夥伴、透過外部網路將企業的各個部門與供應商和經銷商連接，透過內部網路進行內部通信。

目前電子商務分為兩部分：企業與消費者之間的交易（如線上購物），企業與企業之間的交易（如線上訂購、付款）。前者是企業利用互聯網為消費者提供商品和服務。但由於目前中國線上交易還缺乏相關的金融服務條件，線上付款尚不便利，同時缺乏必要的法律規範保障線上交易的安全，因此這種銷售方式目前運用很少。後者是透過網路傳遞商務資訊，完成訂購與付款。由於網路溝通的高速便利，可以明顯提高交易速度；而無紙化交易可有效降低企業的營業成本。因此運用電子商務從事旅行社產品的採購和銷售具有良好的前景。

據美國旅行社協會（American Society of Travel Agents）的統計資料表示，1998 年只有 37%的旅行社有架設自己的世界互聯網站，而 1999 年這一數字已達到 49%。許多利用網際網路從事交易活動的人們已轉向旅行社訂票。

（四）旅行社外部網路的具體操作模式

在外部網路的主體結構中，一方面，旅行社透過界面與各旅行社供應商（如飯店、交通中心、航空公司、景區景點等）取得聯繫，建立穩定的合作關係，並且在旅行社確認業務後，能透過網路服務功能與供應商直接進行線上交易或採取回傳預訂單等方式進入實際操作。旅行社與供銷商確定交易後，

還可以透過線上銀行帳號實現款項結算。為保證一家旅行社集團的優勢，與供應商的線上接觸只能由總社來連接，分社、門市部或業務部門只能享用總社提供的供應商的產品，但他們可以享用線上其他資源。另一方面，旅行社的企業形象、旅遊產品資訊、促銷手段、銷售渠道等營銷資訊向客戶開放，各用戶可以在此網路上直接進入某家旅行社網站進行閱讀，瞭解和諮詢旅行社的產品資訊、服務狀況、價格等，並可對多家旅行社的產品、服務、可能的品質預期進行對比，最後確定其行程，進而由旅行社完成其產品形態、定價、預訂、確認等環節。旅行社應用網路的具體操作模式如圖 7-1 所示。

這一網路中的任何一個旅行社主體都有一個屬於自己的運作系統。若干個旅行社主體構成了互聯網中的旅行社服務體系，彼此之間是平等競爭關係。對於旅遊者來說，這將是一個前所未有的旅行社產品超市，旅遊者在其中可以任意選擇，方便、快捷可想而知。值得一提的是，這一網路運作設想中，各旅行社主體之間的平行關係，透過網路保持通暢的聯絡，可以改變「同行是冤家」的現象，使各家旅行社的競爭重點轉移到比服務、比產品、比銷售策略上，摒棄那種僅僅是單純的、低層次的價格競爭，形成良好友愛的行業競爭氛圍。

第三節 資訊與網路技術應用對旅行社的影響及其發展前景

一、資訊與網路技術應用對旅行社的影響

資訊與網路技術對旅行產業的影響一直是國內外旅遊業所關注的話題之一，如何認識旅行社與資訊網路技術之間的矛盾是旅行社應用資訊網路技術的前提條件。

（一）資訊與網路技術應用對旅行社的積極影響

1. 資訊技術的應用有助於提高旅行社的管理水平

資訊技術可以隨時為旅行社各級管理部門提供準確、全面的資訊，為管理決策的制定提供科學的依據；資訊技術的應用使旅行社各個工種和各個環

節的操作實現規範化，使旅行社同協作部門的聯絡更為密切；資訊技術還可以幫助旅行社減少僱員、節省開支等。

圖 7-1 旅行社網路操作模式

2. 資訊技術的應用有助於提高旅行社的服務品質

利用電腦印製的票據和各種文件字跡工整、易讀，會給旅遊者留下良好的印象；借助資訊技術可以減少人為錯誤，為旅行社減少許多不必要的麻煩；資訊技術還可以幫助旅行社工作人員在很短時間內準確答覆旅遊者的諮詢，所有這些都有助於提高旅行社的服務品質。

3. 資訊技術的應用可以提高旅行社的工作效率

對此，我們可以從不同的角度、運用不同的方法進行檢驗。例如，在手工操作情況下，預購一張機票必須先給航空公司去電話，僅這一步就要浪費很多時間。實現網路化經營後，這種聯繫只需幾秒鐘甚至更少。再者，與電腦直接聯繫可以減少不必要的客套和扯皮。此外，自動預訂系統可以自動開票、印製通知單和行程表，其速度是任何工作人員都望塵莫及的。據有關專家估計，採用資訊技術可以使旅行社節省大量時間，僅在機票預訂方面就可以節省 50%以上的時間。

（二）資訊與網路技術應用對旅行社的消極影響

1. 旅行社的安全管理問題

隨著資訊技術在旅行社的普及，電腦網路的安全問題也日益突出。例如，美國湯姆遜旅行社女僱員為報復而刪除電腦預訂資訊，造成遊客滯留海外的嚴重後果。特別值得注意的是，近年來日益繁多的各類電腦病毒也對資訊技術的應用構成威脅。但是，這些消極影響並不能阻止資訊技術在旅行產業中的推廣與普及。

2. 對旅行產業務的威脅

正如國外有關專家預測的那樣：「如同電腦為代理商提供許多保證一樣，電腦也構成了嚴重的威脅。」隨著互聯網的逐步普及，旅遊資訊資料越來越多地為社會所有，人們可以透過圖書館、辦公室和個人電腦越來越方便快捷地查詢旅遊目的地的有關資訊，直接預訂全世界的航班和旅館，甚至可以購買包價旅遊產品，從而使旅行社失去現有的部分業務。

應當指出的是，資訊技術的日益普及對旅行代理商產生了巨大的影響，因為旅遊者可以透過網路自行預訂有關的服務。在此情況下，旅行代理商的發展出路是「回到30年前所處的地位上去，產生一種諮詢作用」。這就是說，旅行代理商還是要生存下去的，其存在意義也是有必要的，不過作為單純接受預訂的旅行代理商時代已經過去並終將消失，未來的旅行代理商將作為旅遊諮詢者存在。一個旅行社所能提供的最有價值的服務就是為客人提供「不

帶任何偏見的忠告」，幫助旅遊者選擇恰當的目的地、最佳的出行時間和最適宜的逗留地，幫助旅遊者或客戶控制和節省開支，並從為客戶服務中取得報酬，而這些服務正是旅遊者所歡迎和需要的。在特定市場具有專門知識的旅行社要「經營得比較順手、紅火」，可以運用自己的知識來賺錢。「善於適應這一演化過程的旅行社必將面臨一個光明前景。他們將從事傳統意義上的旅遊業務經營，並為顧客提供服務，而不再僅僅是代理商。」

二、未來中國旅行社應用電腦網路的前景分析

由於目前旅行社的發展現狀和中國電腦網路的深度開發，中國推廣實施網路經營時一定要以下幾個問題為重心：

（一）利用企業外部資源加速資訊與網路經營建設

（1）利用國際互聯網，向世界宣傳企業形象和產品，參與國際市場的競爭，獲取國際旅遊業最新發展動向。

（2）透過和與旅行社有密切聯繫的交通業、酒店業等的合作建網，實現聯網預訂車、船、機票和酒店客房以及快速、便捷的資訊共享。

（3）加強旅行社全行業合作聯合建網，從而實現資訊共享，方便各旅行社跨地區合作，以提高現有旅遊產品品質，加快新產品的開發。

（二）加強旅行社的網路營銷管理

傳統的營銷組合由 4P，即產品、價格、促銷和銷售渠道構成。在互聯網路的衝擊下，傳統的營銷組合已有了新的內容，對此羅伯特在 1990 年提出了「4C」觀點，即消費者（Consumer）、成本（Cost）、方便（Convenience）和溝通（Communication）。

運用網路營銷，可有力地幫助企業實行營銷的 4C 管理。旅行社應靈活借助網路瞭解消費者的需求動向，開發新產品以滿足日益變化的需求；採取網路通信降低成本，從而降低產品價格，提高產品性能價格比；透過網路便利的交流手段，為顧客的諮詢、選擇、購買產品提供方便；利用互聯網路加

強企業與用戶的溝通和交流。在消費者導向的時代，旅行社應充分運用網路經營，結合營銷的 4C，開發最能滿足市場需求的產品。

總之，隨著科技的發展、電腦的普及和網路的擴展，網路經營將成為 21 世紀商業活動和企業經營最重要的手段。對於中國旅行社來說，互聯網不應被看作是一個高科技神話，而應當認識它、瞭解它、駕馭它，並儘早引入網路經營，迎接網路時代的挑戰。

（三）加強旅行社內部集團經營力度

集團化、連鎖化經營是旅行社未來發展的必然趨勢，它可以最大限度地發揮網路經營的優勢。為充分利用網路，給網路經營推廣打好基礎，中國的旅行社企業應該著手做下面的工作：

（1）對已形成集團的旅行社，從企業內部入手，改善現有的經營模式，透過經濟聯合體形式，實行聯合經營、配合銷售、協同接待，最大程度地發揮集團的規模優勢。

（2）對尚未建立集團的旅行社，透過合併、收購、租賃等形式組建集團。《旅行社管理條例》中規定：年接待量 10 萬人次以上的旅行社可成立不具法人資格的分社。這為旅行社集團的建立提供了一條好的路子，以這種方式建立的集團具有資產關聯度高、經營協同性好的優勢。

三、個案研究──RT 的啟示

RT 是美國羅森布魯斯旅行社（Rosenbluth Travel）的簡稱，它是美國費城一家典型的家族企業。在 1980 年至 1990 年的十年間，RT 由一家名不見經傳的地區性旅行社一躍成為全美五大旅行社之一，其銷售額也由 1980 年的 4000 萬美元暴增至 1990 年的 10 億美元。RT 的成功主要取決於兩個方面：就外部環境而言，RT 的成功得益於其經營者準確預見了航空管制取消對美國旅行社行業的影響，並充分把握住這一變化為之提供的發展機會；就內部環境而言，RT 的成功取決於其經營者創造性地將資訊技術作為其策略的基礎和核心，使其技術條件一直處於行業領先地位。當然，RT 經營者獨特的經營哲學對於 RT 的成功是必不可少的因素，但資訊技術的應用卻是 RT

經營策略得以實現的技術保證,是其取得成功的關鍵所在,對世界範圍內的旅行社同行都有很強的示範效應。

(一)《航空管制取消法案》與 RT 的策略選擇

RT 成立於 1892 年,是一家典型的家族式企業,在 1978 年美國頒布《航空管制取消法案》(TheAirline Deregulation Act)時還只是一家地區性的旅行社。1978 年《航空管制取消法案》的頒布為 RT 的發展提供了歷史性的機遇。

由於歷史的和現實的原因,儘管美國旅行社行業的收入來源多種多樣,但航空代理一直是美國旅行代理商最為重要的業務來源,取消航空管制對於美國旅行社行業的發展產生了巨大的影響,這主要表現在以下三個方面:

(1)航空管制的取消,使得美國航空運輸業的航線和價格趨於多元化和複雜化,而旨在緩解這一複雜狀況的電腦預訂系統(CRS)自身的複雜性,使得人們迫切需要專業化的服務,旅行代理商的作用就日趨重要。

(2)隨著世界經濟一體化進程的加速,美國企業的公務旅行支出迅速增加,促使各企業認識到科學管理公務旅行開支的必要性。公務旅行市場成為美國旅行產業日益重要的細分市場。

(3)資訊技術的高速發展為旅行社憑藉資訊技術提高規模經濟水平提供了可能,同時,資訊技術的高投入也要求規模經濟。

在此情況下,RT 的經營者哈爾 · 羅森布魯斯(HalRosenbluth)高瞻遠矚,準確地預見到公務旅行市場的巨大潛力,同時也強烈地意識到資訊技術在新的經營環境中的重要作用和旅行社規模經營的必然性,並在此基礎上確立了以公務旅行市場為目標、以資訊技術為媒介、以全面滿足公務旅行者需要為目的的企業擴張策略。

(二)資訊與網路技術與 RT 的迅速擴張

在哈爾 · 羅森布魯斯策略思想的指導下,RT 從航空公司電腦預訂系統的普通用戶,一躍成為資訊技術開發與利用的排頭兵。RT 在 CRS 的基礎

上，先後針對目標市場不斷發展變化的需求，有步驟地開發出 READOUT、VISION、USERVI SION、PREVISION 和 ULTRAVISION 等系統，並以此為基礎不斷擴大了企業的規模。

1981 年，RT 建立了美國第一家旅行社商務預訂中心，目的在於透過服務與專業化的目標市場實現規模經濟，並為收集和使用資訊進行設備方面的準備，為提供高效的服務奠定基礎。

1983 年，RT 成功地開發了 READOUT 系統，改變了預訂系統中按照傳統的起飛時間排列航班表的方式，開始按照票價由低到高排列航班順序。這一系統的應用使 RT 的服務獨具特色，有助於企業在複雜多變的航空價格中最大限度地節省旅行費用，從而為 RT 獲得了更為廣闊的客源市場。1983 年至 1985 年的兩年間，RT 的機票銷量上升了一倍，並從一個地區性的旅行社一躍成為全國性的旅行社。

1986 年，RT 為了衝破 CRS 的束縛，自行開發了 VISION 系統。這是一個後台管理系統，它使 RT 能在運用 CRS 進行預訂的同時，將 RT 的所有預訂交易資訊系統同步傳入 VISION 系統，並可在 24 小時內完成有關預訂交易的檢查和處理。這一系統能使 RT 在預訂交易發生 24 小時後就獲得準確、完整的預訂記錄，而其他使用 CRS 後台管理系統的旅行社則要在交易發生 45 天後才能獲得有關的交易記錄。因此，VISION 系統不僅可以幫助 RT 及時向客戶報告有關旅費支出情況，而且可使 RT 隨時掌握與有關服務供應商（如航空公司）的預訂交易數量，這些資訊可以用來支持旅行社與供應商的談判，以利於旅行社獲得較低的價格。在這一系統支持下，RT 不再像其他旅行社那樣透過向客戶提供回扣吸引公務旅行業務，而是在與供應商建立良好的服務和夥伴關係的基礎上，確保其客戶獲得低廉的票價從而節省旅費開支。VISION 系統的交易記錄報告可以對此提供有力的證明。與此同時，RT 本身仍然能夠獲得 10% 的標準銷售佣金。

此後，RT 又進一步開發出 USERVISION 系統，為客戶提供直接連線服務。這一系統不僅使 RT 自身能夠在 24 小時後獲得 VISION 系統中的資訊，

與其他系統 45 天的時滯相比具有明顯的優勢,而且使與其連線的所有客戶都能迅速獲得旅行費用方面的最新的資訊,極大地方便了客戶的經營決策。

1988 年,RT 應用 Apollo 預訂系統提供的專賣應用權開發了 PREVISION 系統。這是一個前台支持系統,可以為 RT 所有的營業點提供客戶的公司政策檔案和旅行者的旅行記錄,大大減少了數據的重複錄入,使前台操作的精確性和工作效率均得到提高,同時也大大方便了客戶的預訂。

RT 隨後開發的 ULTRAVISION 系統是資訊自檢系統,具有偵錯功能。這一系統與正常的預訂過程同步運行,應用從 VISION 系統中提取的數據監測當前交易的完備性與準確性,錯誤的識別與改正能夠與預訂同步進行,極大地提高了 RT 的服務品質。

此外,RT 為適應其客戶業務不斷國際化的發展趨勢,將其服務範圍延伸至其客戶足跡所指的主要國家和地區,在當地選擇可靠的合作夥伴,依照 RT 的服務模式向其客戶提供標準化的旅行服務,並為此在 Apollo 系統和電子郵件的基礎上建立起 RT 國際聯盟(RIA-RT International Alliance),其全球分銷網路(Global Distribution Network)在其國際化經營中產生核心和基礎的作用。

由上可以看出,RT 從航空管制取消後起步到國際化擴張的發展過程,體現了哈爾 · 羅森布魯斯的策略思想,資訊技術在這一策略思想的實施過程中成為不可或缺的技術保障。但是,無論是技術的研製開發,還是技術的有效利用,最終依賴的還是「人」這一服務業最為重要的因素,這使我們不能不提及哈爾 · 羅森布魯斯的人本主義經營哲學。

有人認為,哈爾 · 羅森布魯斯締造的公司不僅能夠創造利潤,而且能夠最大限度地實現他自己的人生觀(Erick K.Clemons & Michael C.Row,1991)。哈爾 · 羅森布魯斯認為,公司應當對其員工的生活產生積極的影響,一個公司如何對待其員工會極大地影響其產品的品質。因此,哈爾 · 羅森布魯斯提出了著名的「只有當公司將員工置於首位,員工才會將顧客置於首位」的思想 [1]。哈爾 · 羅森布魯斯這一思想體現在 RT 經營活動的方方面面。哈爾 · 羅森布魯斯給予員工高度的尊重,同時也給他們以很高的期望。他認

為在 RT 沒有什麼思想或方向是固定不變的，因此他經常鼓勵員工挑戰現狀，如何能做得更好。杜絕官僚主義和不斷挑戰現狀是 RT 發現機遇、創造機遇、把握機遇且發展至今的重要原因，也是 RT 技術創新的內在機制和動力源泉。

（三）RT 對中國旅行社的啟示

毫無疑問，RT 的成功是受很多因素的影響的，RT 留給我們的啟示也是多方面的。如準確地把握時機，正確地選擇目標市場，並不遺餘力地滿足目標市場不斷變化的需求；又如羅森布魯斯先生「員工至上」的思想；等等。但是，RT 對於資訊技術的創造性運用和資訊技術在 RT 成功中的決定性作用，或許會給中國迅速發展中的旅行社行業留下更多有益的啟示。

首先，資訊技術可以幫助旅行社更好地滿足顧客的需要，有利於市場的開拓。如 READOUT 系統按票價高低排列航班順序比按時間順序排列更加符合顧客的要求，從而為旅行社爭取了更多的客源；USERVISION 系統使客戶足不出戶就能及時得到與其旅費支出有關的全部資訊，方便了客戶的經營決策，從而使顧客更加傾向於尋求旅行社的專業化服務。

其次，資訊技術有助於提高旅行社的經營效率。如 VISION 系統用於旅行社內部核算和客戶情況報告，為旅行社及其客戶進行經營狀況分析提供了快速而準確的資訊支持；USERVISION 系統使有關預訂的全部資訊在一天之後就能傳遞到客戶手中；PREVISION 系統為 RT 所有的營業點提供顧客所在公司的相關政策和旅行者檔案，減少了資訊的重複錄入；ULTRAVISION 系統在 VISION 系統基礎上具有同步進行偵錯的功能。以上各系統的應用都使企業的經營效率得到了顯著的提高。

第三，資訊技術為旅行社實現規模擴張和規模經濟提供了可能。旅行產業務的特點決定了旅行社對相關資訊具有很強的依賴性，而資訊技術無疑可以幫助旅行社提高資訊使用效率，並由此極大地提高旅行社的業務操作能力和經營效率，從而使旅行產業務規模的擴張和規模經濟的實現變得現實可行。RT 的發展過程還表明，當旅行產業務運行中資訊技術的含量達到一定程度時，旅行社必須達到一定的業務規模才能夠回收其在資訊技術設備和技術開

發方面的投入。與此同時，旅行社也只有達到一定的業務規模，資訊技術才能發揮出自身的優勢，使企業獲得規模收益。

第四，資訊技術可以使旅行社獲得競爭優勢。RT 根據旅遊市場和客戶需求狀況的變化，率先開發並使用新的資訊技術，為其獲得了時間優勢，而 RT 在資訊技術支持下的規模經營，又為它獲得了資訊技術方面的成本優勢，這就使 RT 能夠在最大限度追求效率和效益的公務旅行市場始終保持競爭優勢。

需要指出的是，RT 對同行的啟示不僅僅體現在 RT 對資訊技術的具體應用方面，更重要的是其創造性地將資訊技術作為實現企業策略的手段，並充分運用資訊技術最大化地滿足客戶不斷變化的需求。同時，RT 在資訊技術方面的長期積累和開發能力已成為 RT 重要的資源壁壘，它有效地制約了競爭對手的競爭能力。此外，以現存資訊技術如 CRS 和 Apollo 為基礎進行新技術開發，也是 RT 留給同行們的重要啟示。

中國的旅行產業經過了近 20 年的發展，已經具備了一定的行業規模和經營基礎，在資訊技術的運用方面也取得初步的進展，如國旅集團、中國天鵝國際旅遊公司等企業均在此領域作了許多有益的嘗試。但是，在行業整體經營中，依然存在大型旅行社沒有實現規模經濟、中小旅行社缺乏明確的市場定位以及市場秩序混亂等問題。旅行社技術含量低也是造成中國旅行社行業低水平運作的重要因素。目前中國旅行社同世界旅行社之間在資訊技術應用方面的差距，主要表現在資訊技術普及程度低、與相關部門和旅行社之間的聯網系統不發達以及與世界上影響巨大的電腦系統缺乏足夠的聯繫等三個方面。同時，中國旅行社行業要想在不遠的將來實現大型旅行社集團化、中型旅行社專業化和小型旅行社透過代理實現網路化的目標，也離不開資訊技術的支持。因此，對於中國旅行社行業資訊技術應用的現狀具有清醒的認識，並充分運用資訊技術提高中國旅行社運行的技術含量，獲取旅行社的競爭優勢，是中國旅行社從 RT 的成功中應該獲得的重要啟示。

本章小結

　　本章透過介紹電腦資訊與網路技術在國外旅行社和中國旅行社中的應用，論述了電腦資訊與網路技術的強大功能與旅行社經營之間的重要關聯。同時在對比國外旅行社資訊與網路技術應用現狀的基礎上，分析了中國旅行社應用電腦資訊與網路技術的現狀及存在的問題。電腦資訊與網路技術以其強大的功能正在為國外的許多旅行社所利用，並且產生著無窮的商機。而中國旅行社對其應用卻還處於初級階段，而且存在著諸如利用率不高、人員素質不高、僅用於文字影印等問題。但基於電腦的資訊、網路功能與旅行社營銷的共通性，電腦資訊與網路技術在旅行社的業務開拓中有著很大的應用餘地。因此本章第二節詳細介紹了電腦資訊與網路在旅行社內部和外部的應用系統，以資中國旅行社借鑑。本章的最後，還就資訊與網路技術的應用對旅行社經營與管理的影響及未來發展前景進行了系統的分析和探討，並詳細介紹了 RT 應用資訊與網路技術的成功經驗及給中國旅行社的啟示。

思考題

1. 簡述電腦網路的概念及其功能。
2. 國外旅行社目前利用電腦資訊與網路技術的現狀是什麼？
3. 中國旅行社目前利用電腦資訊與網路技術的現狀與主要問題何在？
4. 資訊與網路技術應用對旅行社的影響如何？
5. 中國旅行社未來應用電腦資訊與網路的前景是什麼？
6. RT 的成功給中國旅行社的啟示是什麼？

[1] 原文為「Clients can only be first to the associates if the associates are first to the company」。其中「associate」是哈爾‧羅森布魯斯對其員工的稱呼方式。這種思想是「員工至上」思想的體現。員工至上的思想已傳入中國，但在介紹和認識上均存在著偏差。就包括旅遊業在內的服務業而言，由於其產品主要是無形的服務，具有異質性的特點，其品質的高低在相當程度上取決於客人的主觀評價，加之員工與顧客的接觸大都是在管理人員視線外發生的，這就給服務企業的品質管理造成了許多的困難。在此情況下，員工的主觀能動性便成為服務品質重要的決定因素，員工至上的思想也就是在此情況下提出的。如果單從字面理解，員工至上的思想與

傳統的顧客至上的思想是相矛盾的，有人甚至因此提出顧客至上思想已經過時。事實上，員工至上和顧客至上的思想並不矛盾，只是認識問題的角度不同而已。所謂員工至上主要是針對管理人員特別是服務企業的管理人員而言的，因為管理人員的主要任務是照料好企業員工，從而使得到精心照料的員工即使管理人員不在場也會主動照料好企業的客人，由此提高客人的滿意程度，確保企業的服務品質。因此，對企業來說最終體現的依然是顧客至上的思想。

第 8 章 旅行社財務管理

導讀

　　旅行社的財務管理，就是利用貨幣形式對旅行社經營活動進行全過程的管理。財務是價值增值過程中的經濟行為，財務管理是指對企業的資金運動進行決策、計劃、組織、監督和控制，是企業管理的重要組成部分。目前旅遊市場競爭空前激烈，企業財務活動十分活躍。這種趨勢要求企業必須加強財務管理，必須明確財務管理在企業中的地位，理順財務管理與其他管理之間的關係，以便建立科學的財務管理體制和財務資訊運行系統，保證財務活動順利進行。

閱讀目標

　　瞭解企業財務管理的目標及三種觀點的優缺點

　　熟悉影響企業財務管理目標實現的因素

　　瞭解財務管理的基本環節和財務管理方法

　　掌握財務分析中的資產負債表、損益表和現金流量表

　　掌握分析經濟效益的比率指標

　　瞭解風險的概念、類別、風險衡量和對待風險的態度

　　掌握風險和報酬的關係

▎第一節 旅行社財務管理目標

　　財務管理的目標決定了財務管理的內容和職能以及它所使用的概念和方法。

一、企業財務管理目標

　　財務管理是企業管理的一部分，是有關資金的獲得和有效使用的管理工作。財務管理的目標取決於企業的總目標，並且受財務管理自身特點的制約。

　　關於企業財務目標的綜合表達，有以下三種主要觀點：

　　1. 利潤最大化

　　這種觀點認為：利潤代表了企業新創造的財富，利潤越多則說明企業的財富增加得越多，越接近企業的目標。

　　這種觀點的缺陷是：

　　（1）沒有考慮利潤取得的時間。例如，今年獲利 100 萬元和明年獲利 100 萬元，哪一個更符合企業的目標？若不考慮貨幣的時間價值，就難以作出正確判斷。

　　（2）沒有考慮所獲利潤和投入資本額的關係。例如，同樣獲得 100 萬元利潤，一個企業投入資本 500 萬元，另一個企業投入 600 萬元，哪一個企業更符合企業的目標？若不與投入的資本額聯繫起來，就難以作出正確的判斷。不考慮利潤和投入資本的關係，也會使財務決策優先選擇高投入的項目，而不利於高效率項目的選擇。

　　（3）沒有考慮獲取利潤和所承擔風險的關係。例如，同樣投入 500 萬元，本年獲利 100 萬元，一個企業獲利已全部轉化為現金，另一個企業獲利則全是應收帳款，並可能發生壞帳損失，哪一個更符合企業的目標？若不考慮風險大小，就難以作出正確判斷。不考慮風險，會使財務決策優先選擇高風險的項目，一旦不利的事實出現，企業將陷入困境，甚至可能破產。

　　2. 每股盈餘最大化

　　這種觀點認為：應當把企業的利潤和股東投入的資本聯繫起來考察，用每股盈餘（或權益資本淨利率）來概括企業的財務目標，以避免「利潤最大化目標」的缺點。

　　這種觀點存在的缺陷：

（1）沒有考慮每股盈餘取得的時間性。

（2）沒有考慮每股盈餘的風險性。

3.股東財富最大化

這種觀點認為：股東財富最大化或企業價值最大化是財務管理的目標。這也是本書採納的觀點。

股東創辦企業的目的是擴大財富，他們是企業的所有者，企業價值最大化就是股東財富最大化。

企業價值，在於它能給所有者帶來未來報酬，包括獲得股利和出售其股權換取現金。如同商品的價值一樣，企業的價值只有投入市場才能透過價格表現出來。

中國企業按出資者的不同，可以分為三類：

（1）獨資企業，即只有一個出資者，對企業債務負無限責任，企業的價值是出資者出售企業可以得到的現金。

（2）合夥企業，即有兩個以上的出資者（合夥人），合夥人對企業債務負連帶無限責任，該企業價值是合夥人轉讓其出資可以得到的現金。

（3）公司企業，依照《中華人民共和國公司法》（以下簡稱《公司法》）設立，又分為有限責任公司和股份有限公司，均為企業法人並對公司債務負有限責任。其中的國有獨資公司只有一個出資人，即國家授權投資的機構或部門，該公司的價值是出售該公司可以得到的現金；其中的有限責任公司有2～50個出資者（股東），該企業的價值是股東轉讓其股權可以得到的現金；股份有限公司的股東在5人以上，該企業的價值是股東轉讓其股份可以得到的現金。已經上市的股份有限公司，其股票價格代表了企業的價值。總之，企業的價值是其出售的價格，而各股東的財富是出售其擁有股份時所得的現金。

二、財務管理的具體目標

財務管理的具體目標是指為實現財務管理整體目標而確定的企業各項具體財務活動所要達到的目標。

1. 籌資管理的具體目標

在滿足企業生產經營需要的前推下，以較低的籌資成本和較小的籌資風險，獲取同樣多或較多的資金。

2. 投資管理的具體目標

在認真進行投資項目的可行性研究的基礎上，以較小的投資額與較低的投資風險，獲取同樣多或較多的投資收益。

3. 分配管理的具體目標

透過合理確定利潤的分留比例及支配形式，合理使用資金，加速資金周轉，以提高企業潛在的收益能力，從而提高企業的總價值。

三、影響企業管理目標實現的因素

財務管理的目標是企業的價值或股東財富的最大化，股票價格代表了股東財富，因此，股價高低反映了財務管理目標的實現程度。

公司股價受外部環境和管理決策兩方面因素的影響。從公司管理當局的可控制因素看，股價的高低取決於企業的報酬率和風險，而企業的報酬率和風險，又是由企業的投資項目、資本結構和股利政策決定的。因此投資報酬率、風險、投資項目、資本結構和股利政策五個因素影響企業的價值。

（一）投資報酬率

在風險相同的情況下，投資報酬率可以體現股東財富。

公司的盈利總額不能反映股東財富。例如，某公司有 1 萬股普通股，稅後淨利 2 萬元，每股盈餘為 2 元。假設你持有該公司股票 1000 股，因而分享到 2000 元利潤。如果企業為增加利潤擬擴大規模，再發行 1 萬股普通股，預計增加盈利 1 萬元。由於總股數增加到 2 萬股，利潤增加到 3 萬元，每股

盈餘反而降低到 1.5 元，分享的利潤減少到 1500 元。由此可見，股東財富的大小要看投資報酬率，而不是盈利總額。

（二）風險

任何決策都是面向未來，並且會有或多或少的風險。決策時需要權衡風險和報酬，才能獲得較好的結果。

不能僅考慮每股盈餘，不考慮風險。例如，你持股的公司有兩個投資機會，第一方案可使每股盈餘增加 1 元，其風險極低，幾乎可以忽略不計；第二方案可使每股盈餘增加 2 元，但是有一定風險，若方案失敗則每股盈餘不會增加。你應該贊成哪一個方案呢？回答時要看第二方案的風險有多大，如果成功的機率大於 50%，則它是可取的，反之則不可取。

（三）投資項目

投資項目是決定企業報酬率和風險的首要因素。

一般而言，被企業採納的投資項目，都會增加企業的報酬，否則企業就沒有必要為它投資。與此同時，任何項目都有風險，區別只在於風險大小不同。因此，企業的投資計劃會改變其報酬率和風險，並影響股票的價格。

（四）資本結構

資本結構會影響企業的報酬率和風險。

資本結構是指所有者權益與負債的比例關係。一般而言，企業借債的利息低於其投資的預期報酬率，可以透過借債取得短期資金而提高公司的預期每股盈餘，但也會同時擴大預期每股盈餘的風險。因為一旦情況發生變化，如銷售萎縮等，實際的報酬率會低於利率，則負債不但沒有提高每股盈餘，反而使每股盈餘減少，企業甚至可能因不能按期支付本息而破產。資本結構不當是公司破產的一個重要原因。

（五）股利政策

股利政策也是影響企業報酬率和風險的重要因素。

股利政策是指公司賺得的當期盈餘中，有多少作為股利發放給股東，有多少保留下來準備再投資用，以便使未來的盈餘源泉可繼續下去。股東既希望分紅，又希望每股盈餘在未來不斷增長。兩者有矛盾，前者是當前利益，後者是長遠利益。加大保留盈餘，會提高未來的報酬率，但再投資的風險比立即分紅要大。因此，股利政策也會影響公司的報酬率和風險。

第二節 旅行社財務管理工具

一、財務管理的基本環節

財務管理環節是指財務管理工作的各個階段，包括財務管理的各種業務手段。

1. 進行財務預測

即根據企業財務活動的歷史資料，考慮現實的要求和條件，對企業未來的財務活動和財務成果作出科學的預計和預算。其主要工作內容包括：

（1）明確對象和目的；

（2）準備必要的資料；

（3）確定合適的方法，利用模型進行預測；

（4）確定最優值，提出最佳方案。

2. 制定財務計劃

即運用科學技術手段和數學方法，對目標進行綜合平衡，制定並協調主要計劃指標。其主要工作內容包括：

（1）全面安排計劃；

（2）落實增產節約措施；

（3）協調各項指標。

3. 實行財務控制

即將企業各項財務收支控制在制度和計劃規定的範圍內，發現偏差，及時糾正，保證實現或超過預定的財務目標。其主要工作內容包括：

(1) 制定標準；

(2) 執行標準；

(3) 確定差異；

(4) 消除差異；

(5) 考核獎懲。

4.財務分析

即以核算資料為依據，對企業財務活動的過程和結果進行分析。其一般程序是：

(1) 進行對比，作出評價；

(2) 因素分析，抓住關鍵；

(3) 提出措施，改進工作。

二、財務管理的方法

財務管理的方法是指為了實現財務管理的目標，完成財務管理的任務，在進行理財活動時採用的各種技術和手段。財務管理的方法很多，可以進行不同的分類：

(1) 按財務管理的內容：資金籌集方法、投資管理方法、營運資金管理方法、利潤和分配管理方法。

(2) 按財務管理的環節：財務預測方法、財務決策方法、財務計劃方法、財務控制方法和財務分析方法等。

(3) 按財務管理方法的特點：定性管理方法和定量管理方法。

採取任何一種分類，關鍵都在於所選擇的方法能否適應企業財務管理職能的擴充，能否滿足現代化財務管理的要求，能否確保每一種方法的科學性。

三、財務分析

財務分析一般依據企業基本財務報表中的資料。企業基本財務報表包括：

1. 資產負債表

資產負債表是反映企業某一特定時期財務狀況的報表。編制資產負債表的依據是會計等式：資產＝負債＋股東權益。它提供了企業的資產結構、資產流動性、資金來源狀況、負債水平以及負債結構等財務資訊（其結構見表8-1）。

表 8-1 資產負債表

編制單位：XX旅行社　　　　　　××年×月×日　　　　　　單位:元

資產	行次	年初數	年末數	負債及所有者權益	行次	年初數	年末數
流動資產：				流動負債：			
貨幣資金	1	2888000	3120000	短期借款	31	2400000	3760000
短期投資	2	832000	920000	應付帳款	32	1160000	304000
應收賬款	3	3552000	4560000	其他應付款	33	288000	320000
減：壞帳準備	4	88000	88000	應付工資	34	464000	480000
應收帳款淨額	5	3464000	4472000	應付福利費	35	16000	8000

資產	行次	年初數	年末數	負債及所有者權益	行次	年初數	年末數
其他應收款	6	120000	96000	未交稅金	36	192000	208000
存貨	7	7376000	7168000	未付利潤	37	0	0
待攤費用	8	192000	224000	其他未交款	38	8000	8000
待處理流動資產淨損失	9	0	0	預提費用	39	0	0
一年內到期的長期債券投資	10	160000	160000	一年內到期的長期負債	40	160000	160000
其他流動資產	11	0	0	其他流動負債	41	0	0
流動資產合計	13	15024000	16160000	流動負債合計	44	4688000	5248000
長期投資：				長期負債：			
長期投資	14	960000	800000	長期借款	45	16000000	11520000
固定資產：				應付債券	46	2000000	1040000
固定資產原值	16	44000000	4400000	長期應付款	47	0	0
減：累計折舊	17	12800000	17600000	其他長期負債	48	0	0
固定資產淨值	18	31200000	264000000	長期負債合計	51	18000000	12560000
固定資產清理	19	400000	400000	所有者權益：			
在建工程	20	2960000	3760000	實收資本	51	22400000	22400000
待處理固定資產額損失	21	0		資本公積	52	800000	800000
固定資產合計	23	34560000	30560000	盈餘公積	53	2240000	3984000
無形及遞延資產：				未分配利潤	54	2848000	2848000

資產	行次	年初數	年末數	負債及所有者權益	行次	年初數	年末數
無形資產	24	0	0	所有者權益合計	56	28352000	30032000
遞延資產	25	496000	320000				
無形及遞延資產合計	27	496000	320000				
其他資產：							
其他長期資產	28	0	0				
資產總計	30	51040000	47840000	負債及所有者權益合計	60	51040000	47840000

2. 損益表

損益表也稱利潤表，是反映企業在一定會計期間生產經營成果的財務報表。編制損益表的依據是會計等式：利潤＝收入－費用。它提供了企業利潤計劃的完成情況、企業的獲利能力以及利潤增減變化的原因等財務資訊，報表使用者可以據此瞭解和評價企業獲利能力，預測企業利潤的發展趨勢（其結構見表 8-2）。

表 8-2 損益表

編制單位：XX旅行社　　　　　XX年度　　　　　金額單位：元

項　　目	上年實際	本年累計數	備　　註
一、營業收入	51200000	52800000	
減：營業成本	29696000	30104000	
營業費用	9200000	9600000	
營業稅金及附加	2736000	2851200	
二、經營利潤	9568000	10244800	
減：管理費用	4320000	4800000	
其中：應交管理費	0	0	
財務費用	144000	160000	
三、　營業利潤	5104000	5284800	
加：投資收益	0	800000	
補貼收入	0	0	
營業外收入	320000	352000	

項　　目	上年實際	本年累計數	備　　註
減：營業外支出	464000	196800	
四、利潤總額	4960000	6240000	
減：應交所得稅	1638600	2059200	
五、淨利潤	3323200	4180800	

3. 現金流量表

現金流量表是以現金及現金等價物為基礎編制的財務狀況變動表，是企業對外繳交的一張重要會計報表。它為會計報表使用者提供企業一定會計期內現金和現金等價物的流入和流出的資訊，以便報表所有者瞭解和評價企業獲取現金和現金等價物的能力，並據此預測企業未來的現金流量。

四、經濟效益分析

經濟效益是指生產和再生產過程中，勞動耗費與勞動成果的比較或投入產出的比較，也可以成為「所費」與「所得」的比較。

下面從獲利能力、流動能力、負債能力幾大方面，透過具體比率指標，來分析旅行社的經濟能力及效益。

1. 獲利能力

（1）主營業務利潤率。透過利潤與營業收入的對比，來衡量銷售利潤率，可以與過去同期相比較，來確定其發展趨勢。

$$主營業務利潤額 = \frac{總利潤}{業務收入淨額} \times 100\%$$

（2）毛利率。營業收入減去營業成本（遊客的房、餐、車、交通等代辦費）後的利潤與營業收入相比，來衡量團隊的獲利利率。

$$毛利率 = \frac{營業收入-營業成本}{營業收入} \times 100\%$$

（3）營業收入利稅率。衡量企業營業收入效益水平。

$$營業收入利稅率 = \frac{利稅總額}{營業收入} \times 100\%$$

（4）分配前利潤率。營業收入減去營業成本、減去各項費用（費用不包括職工分配的工資、獎金）後與營業收入相比，來測定提取多少用於職工分配。

$$分配前利潤率 = \frac{淨利潤＋工資獎金}{營業收入} \times 100\%$$

（5）純利潤。利潤減去上交所得稅後的淨額，反映企業留利水平。

純利潤＝總利潤－所得稅費用

（6）人均創利。淨利潤除以職工人數得出人均利潤，反映人均創利水平。

$$人均創利 = \frac{淨利潤}{職員人數} \times 100\%$$

(7) 百元資金創利率。反映企業資金創利水平。

$$百元資金創利率 = \frac{利潤}{平均資金總額} \times 100\%$$

(8) 總資產報酬率。反映企業總資產的利用效率。

$$總資產報酬率 = \frac{利潤總數 + 利息支出}{平均資產總額}$$

(9) 人均收匯額（創匯額）。

$$人均收匯額 = \frac{外匯營業額}{職工人數} \times 100\%$$

(10) 總投資收益率。衡量投入的總資本的盈利能力。

$$總投資收益率 = \frac{淨收益}{平均資產總額} \times 100\%$$

(11) 資本收益率表示投入資本的平均收益率。

$$收益率 = \frac{淨收益}{實收資本} \times 100\%$$

(12) 單位營銷費用毛利。衡量營銷的有效性。

$$單位營銷費用毛利 = \frac{毛利}{營銷費用} \times 100\%$$

(13) 淨資產收益率。反映企業投入所有資本獲取淨收益的能力。

$$淨資產收益率 = \frac{淨利潤}{平均淨資產} \times 100\%$$

(14) 銷售費用占銷售額的百分比。衡量目前的銷售水平所付出的銷售努力程度。

$$銷售費用占銷售額的百分比 = \frac{銷售費用}{銷售額} \times 100\%$$

(15) 成本費用利潤率。衡量成本費用與利潤的關係。

$$成本費用利潤率 = \frac{利潤總額}{成本費用總額} \times 100\%$$

根據本節前例某旅行社報告期「損益表」、「資產負債表」及有關資料，對該旅行社獲利能力分析評價部分指標計算如下：

$$(1) 營業利潤率 = \frac{利潤總額}{營業收入總額} \times 100\%$$

$$= \frac{6240000}{52800000} \times 100\% = 11.82\%$$

$$(2) 總資產報酬率 = \frac{利潤總額 + 利息支出}{平均資產總額} \times 100\%$$

$$= \frac{6240000 + 1500000}{\frac{(51040000 + 47840000)}{2}} \times 100\% = 12.92\%$$

$$(3) 資本收益率 = \frac{淨利潤}{實收資本} \times 100\%$$

$$= \frac{6240000 - 2059200}{22400000} \times 100\% = 18.66\%$$

$$(4) 淨資產收益率 = \frac{淨利潤}{平均淨資產} \times 100\%$$

$$= \frac{4180800}{\frac{28352000 + 300032000}{2}} \times 100\% = 14.32\%$$

(5) 人均利潤。根據該旅行社報告期統計資料,各季度職工平均天數分別為 364、375、362、363 人,則全年職工平均人數計算如下:

$$全年職工平均人數 = \frac{各季職工平均人數之和}{4}$$

$$= \frac{364 + 375 + 362 + 363}{4} = 366 \text{ 人}$$

$$人均利潤 = \frac{利潤總額}{全年職工平均人數}$$

$$= \frac{6240000}{366} = 17049.18(\text{元}/\text{人年})$$

綜上分析,盈利能力指標值愈大,說明其盈利能力愈強。但是深入分析,還要根據旅行社的預算指標或原定標準、行業平均值等來進行。營業利潤率,是全面衡量旅行社推銷能力、控制成本費用能力的尺度。為了保證一定的營業利潤率,財務管理決策者一方面應加強推銷、增加營業收入,同時又要切實控制成本費用,增加利潤。企業應有營業利潤率標準。如果實際的營業利潤率達不到標準,應檢查定價和成本費用控制情況。

2. 流動能力

(1) 人均營業額。衡量僱員經營的效率。

$$人均營業額 = \frac{營業額}{雇員人數} \times 100\%$$

(2) 每平方公尺營業額。衡量所占場地的利用效率。

$$每平方公尺營業額 = \frac{營業額}{總面積} \times 100\%$$

(3) 流動比率。衡量流動資產在短期債務到期前可以變為現金並用於償還流動負債的能力,因此也可以視為負債能力。

$$流動比率 = \frac{流動資產}{流動負債} \times 100\%$$

（4）速動比率。衡量流動資產可以立即用於償還流動負債的能力，也視作負債能力。

$$速動比率 = \frac{流動資產 - 存貨 - 待攤費用}{流動負債} \times 100\%$$

（5）應收帳款周轉率。反映應收帳款的流動程度和信貸政策的有效性。

$$應收帳款周轉率 = \frac{賒銷收入淨額}{平均應收帳款餘額} \times 100\%$$

$$賒銷收入淨額 = 銷售收入 - 銷售折讓折扣$$
$$平均應收帳款餘額 = (期初應收帳款 + 期末應收帳款) \div 2$$

（6）應收帳款平均收款期。是評價應收帳款流動程度的補充資料。

$$平均收款期 = \frac{365\ 天}{應收帳款周轉率} \times 100\%$$

（7）存貨周轉率。衡量銷售能力和存貨是否過量（周轉率以幾次來表示）。營運資金中用於存貨上的金額越小，企業的獲利能力越強。

$$存貨周轉率 = \frac{銷售成本}{存貨平均金額} \times 100\%$$

（8）股東權益比率。衡量長期流動性，衡量財務實力和為債權人提供的安全餘量。

$$股東權益比率 = \frac{股東權益}{總資產} \times 100\%$$

3. 負債能力

(1) 資產負債率。衡量企業利用債權人提供資金進行經營活動的能力，也是反映債權人發放貸款的安全程度的比率。

$$資產負債率 = \frac{負債總額}{資產總額} \times 100\%$$

(2) 流動負債率。衡量短期償債能力。

$$流動負債率 = \frac{負債總額}{流動資產} \times 100\%$$

(3) 長期負債對資本化的比率。反映流動負債以外對企業的總求償權，衡量長期負債在全部資本化淨資產中所占的比重，比重越大，風險就越小。

$$長期負債對資本化的比率 = \frac{長期負債}{資本淨化資產} \times 100\%$$

$$資本淨化資產 = 所有者權益 + 長期負債$$

(4) 已獲利息倍數。反映獲利能力對債務償付的保證程度。

$$已獲利息倍數 = \frac{利潤總數 + 利息支出}{利息支出} \times 100\%$$

(5) 現金比率。反映企業直接償付債務的能力。

$$現金比率 = \frac{現金 + 短期償券}{流動負債} \times 100\%$$

(6) 產權比率。是真正營業上的負債與所有者權益的比率關係，衡量負債的風險程度以及負債的償付能力。

$$產權比率 = \frac{負債總額}{淨資產} \times 100\%$$

(7) 債務償還比率。衡量年償付債務的能力。

$$債券償還比率 = \frac{付息納稅前收益}{年應付本息金額} \times 100\%$$

(8) 權益乘數。表示企業的負債程度，權益乘數越大，企業負債程度越高。

$$權益乘數 = \frac{1}{1 - 資產負債率}$$

根據本節前例某旅行社報告期「損益表」、「資產負債表」及有關資料，我們對該旅行社流動能力及負債能力分析評價部分指標計算如下：

$$(1) 流動比率 = \frac{流動資產}{流動負債} \times 100\%$$

$$= \frac{16160000}{5248000} \times 100\% = 307.93\%$$

$$(2) 速動比率 = \frac{流動資產 - (存貨 + 待攤費用)}{流動負債} \times 100\%$$

$$= \frac{16160000 - (7\ 168000 + 224000)}{5248000} \times 100\%$$

$$= 167.07\%$$

$$(3) 現金比率 = \frac{現金 + 短期債券}{流動負債} \times 100\%$$

$$= \frac{3120000 + 920000}{52\ 48000} \times 100\%$$

$$= 76.98\%$$

$$(4) 營運資金 = 流動資產 - 流動負債$$
$$= 16160000 - 5248000$$
$$= 10912000 (元)$$

$$(5) 資產負債率 = \frac{負債總額}{資產總額} \times 100\%$$
$$= \frac{流動負債 + 長期負債}{資產總額} \times 100\%$$
$$= \frac{5248000 + 12560000}{47840000} \times 100\%$$
$$= 37.22\%$$

$$(6) 產權比率 = \frac{負債總額}{淨資產} \times 100\%$$
$$= \frac{流動負債 + 長期負債}{淨資產} \times 100\%$$
$$= \frac{52480000 + 12560000}{30032000} \times 100\%$$
$$= 21.66\%$$

$$(7) 已獲利息倍數 = \frac{利潤總額 + 利息支出}{利息支出} \times 100\%$$
$$= \frac{(6240000 + 1500000)}{1500000} \times 100\%$$
$$= 5.16 倍$$

$$(8) 權益乘數 = \frac{1}{1 - 資產負債率}$$
$$= \frac{1}{1 - 37.22\%}$$
$$= 1.59$$

透過上述計算，可對該旅行社的流動能力及負債能力作如下分析：

（1）流動比率的高低，反映旅行社短期償債能力的強弱，比率愈高，償債能力愈強；但比率過高，說明旅行社閒置資金愈多，獲利能力就受影響，所以一般認為旅行社流動比率在 200% 左右為佳。該旅行社流動比率為

307.93%，顯然償債能力強，然而流動資產占用較多，將影響旅行社的資金利潤率指標。

（2）速動比率的大小，反映旅行社可以用立即變現的速動資產急需償還流動負債的能力大小，一般認為旅行社速動比率為 100%為佳。該旅行社速動比率為 167.07%，說明它償還短期負債的能力是好的，但也存在速動資產占用過多的問題。這些速動資產創利能力小，占用過多，對旅行社創利不利。

但是，如果旅行社的流動比率低於 200%，或速動比率低於 100%，是否財務狀況就惡化呢？不一定。因為有的旅行社雖然流動比率不高或速動比率不高，但應收帳款周轉快，其財務狀況仍然是好的。反之，有的旅行社流動比率或速動比率高，但應收帳款周轉慢，大量應收帳款長期收不回來，或存貨周轉慢、銷售慢，也會影響旅行社財務狀況。

（3）該旅行社現金比率為 76.98%，是高還是低，要和一定的標準比較才能知道，所以企業應有自己的現金比率標準。如果行業平均現金比率為 50%，則顯然該旅行社的應急能力和舉債能力高於行業平均水平。但另一方面也說明該旅行社尚存在過多的閒置現金，需要進一步做好現金利用。

（4）該旅行社營運資金為 10912000 元，比流動負債 5248000 大得多，顯然其舉債潛力是較大的。但和一般標準（營運資金和流動負債持平）比較，營運資金過多，對於提高資金利潤率是不利的。

因此，該旅行社短期償債能力強，但是流動資產占用尤其是現金占用過多。

（5）資產負債率的大小，既衡量旅行社綜合償債能力的強弱，又反映債權人發放貸款的安全程度。比率越小，表明旅行社所有者的資產權益越大，償債能力就越強，債權人的風險越小；反之，旅行社的財力就弱，債權人的風險就大。一般認為，旅行社的資產負債率控制在 50%左右為宜。該旅行社資產負債率為 37.22%，顯然該旅行社的綜合償債能力強，債權人發放貸款的安全程度高、風險小。

　　但是，另一方面，資產負債率又反映旅行社的舉債能力。資產負債率低，反映旅行社舉債能力弱。在舉債經營中，借款資金成本低於旅行社資金利潤率的情況下，當然舉債越多對旅行社越有利。然而，舉債越多，債權人的風險就越大，旅行社償債能力就越小。

　　旅行社財務管理決策者必須同時滿足業主和債權人的要求，既要最大限度增加業主投資利潤，又不要過分地影響旅行社向債權人償還債務的能力。

　　（6）該旅行社產權比率為 21.66%，符合一般標準（小於 1）的要求。如果整個行業的平均產權比率為 88.5%，說明該旅行社長期償債能力高於全行業水平，如果舉債，債權人就會有較之其他旅行社更大的安全感，因而願意將資金借給該旅行社。

　　（7）該旅行社已獲利息倍數為 5.16 倍，如果全行業平均已獲利息倍數為 4.8 倍，則該旅行社高於全行業對利息支付的滿足程度；對債權人來講，對該旅行社進行債權投資，其風險程度小於全行業平均水平。

　　從資產負債率、產權比率和已獲利息倍數等指標看，該旅行社長期償債能力較強，資金比較穩定。

　　4. 經營能力

　　（1）資產周轉率。衡量企業資金使用的效率，加速資金的周轉，還可以節約資金的占有，提高資金報酬率水平。

$$資產周轉率 = \frac{營業收入}{資產總額} \times 100\%$$

　　（2）營運資本周轉率。衡量使用營運資本的效率和企業是否有較大比例的固定資產。

$$營運資本周轉率 = \frac{營業收入}{平均營運資本} \times 100\%$$

（3）流動資產周轉率。反映流動資金周轉速度，評價企業流動資金利用效果（用次數來反映）。

$$流動資產周轉率 = \frac{營業收入}{平均流動資產金額} \times 100\%$$

根據本節所列的某旅行社報告期「資產負債表」和「損益表」及有關資料，對該旅行社的營運能力分析如下：

$$
\begin{aligned}
(1)\,存貨周轉率 &= \frac{營業成本}{(存貨期初餘額 + 存貨期末餘額)/2} \times 100\% \\
&= \frac{30104000}{(376000 + 7168000)/2} \times 100\% \\
&= 413.97\%
\end{aligned}
$$

（2）假定該旅行社營業收入中，淨賒銷收入占 65%，則應收帳款周轉率計算如下：

$$
\begin{aligned}
應收帳款周轉率 &= \frac{淨賒銷額}{應收帳款平均餘額} \times 100\% \\
&= \frac{52800000 \times 65\%}{(3552000 + 4560000)/2} \times 100\% \\
&= 846.15\%
\end{aligned}
$$

$$
\begin{aligned}
(3)\,成本費用率 &= \frac{營業成本 + 營業費用 + 管理費用 + 財務費用}{營業收入} \times 100\% \\
&= \frac{30104000 + 9600000 + 4800000 + 160000}{52800000} \times 100\% \\
&= \frac{44664000}{52800000} \times 100\% \\
&= 84.59\%
\end{aligned}
$$

$$
\begin{aligned}
(4)\,成本費用利潤率 &= \frac{利潤總額}{營業成本 + 營業費用 + 管理費用 + 財務費用} \times 100\% \\
&= \frac{6240000}{44664000} \times 100\%
\end{aligned}
$$

$$= 13.97\%$$

$$(5)\,資產占用率 = \frac{平均資產總額}{營業收入} \times 100\%$$

$$= \frac{\dfrac{(期初資產總額 + 期末資產總額)}{2}}{營業收入} \times 100\%$$

$$= \frac{(51040000 + 47840000)/2}{52800000} \times 100\%$$

$$= 93.64\%$$

$$(6)\,資產周轉率 = \frac{營業收入}{平均資產總額} \times 100\%$$

$$= \frac{營業收入}{(期初資產總額 + 期末資產總額)/2}$$

$$= \frac{52800000}{49440000} \times 100\%$$

$$= 106.80\%$$

透過上述計算，可對該旅行社的營運能力做如下分析：

（1）存貨周轉率和應收帳款周轉率越大，說明旅行社營運能力越強。旅行社應有存貨周轉率和應收帳款周轉率標準，以控制存貨和應收帳款。

（2）成本費用率越低，說明旅行社成本費用控制越有效、取得單位營業收入支出的成本費用越少。

（3）成本費用利潤率，則是從旅行社的淨收益和成本費用兩個方面去反映旅行社的營運能力，也說明旅行社的盈利能力。成本費用利潤率愈高，說明旅行社營運能力愈強。旅行社應有成本費用利潤率標準，促使旅行社做好利潤控制工作。

（4）資產占用率和資產周轉率，從不同的方向考察資產占用和使用情況，反映旅行社資產運用能力。資產占用率太高，固然反映旅行社資產占用過多，但資產占用率太低，又有可能是因為固定資產老化所引起的。所以，

旅行社應有資產占用率和周轉率標準。高於這個標準，應減少資產占用；而低於這個標準，則應增加資金投放。

▌第三節 旅行社風險管理

財務活動經常是在有風險的情況下進行的。冒風險，就要求得到額外的收益，否則就不值得去冒險。旅行社籌集的資金要盡快用於經營，以便取得盈利。對於新增的投資項目，一方面要考慮項目建成後給旅行社帶來的投資回報，另一方面要考慮投資項目給旅行社帶來的風險，以便在風險與報酬之間進行平衡，不斷提高旅行社的價值。

一、風險及其衡量

風險是個比較難掌握的概念，其定義和計量已有很多爭議。但是，風險廣泛存在於重要的財務活動當中，並且對企業實現其財務目標有重要影響，人們無法迴避和忽視。

（一）風險的概念

如果企業的一項行動有多種可能的結果，其將來的財務後果是不確定的，就叫做有風險。如果這項行動只有一種後果，就叫沒有風險。例如，現在將一筆款項存入銀行，可以確知一年後將得到的本利和，幾乎沒有風險。這種情況在企業投資中是很罕見的，它的風險固然小，但是報酬也很低，很難稱之為真正意義上的投資。

1. 什麼是風險

一般來說，風險是指在一定條件下和一定時期內可能發生的各種結果的變動程度。例如，我們在預計一個投資項目的報酬時，不可能十分精確，也沒有百分之百的把握。有些事情的未來發展我們事先不能確知，例如價格、銷量、成本等都可能發生我們預想不到並且無法控制的變化。

風險是事件本身的不確定性，具有客觀性。例如，無論企業還是個人，投資於國庫券，其收益的不確定性大得多。這種風險是「一定條件下」的風

險，你在什麼時間、買哪一種或哪幾種股票、各買多少，風險是不一樣的。
這些問題一旦決定下來，風險大小你就無法改變了。這就是說，特定投資的
風險大小是客觀的，你是否去冒風險及冒多大風險，是可以選擇的，是由主
觀決定的。

　　風險的大小隨時間延續而變化，是「一定時期內」的風險。我們對一個
投資項目成本，事先的預計可能不很準確，越接近完工則預計越準確。隨時
間延續，事件的不確定性在縮小，事件完成，其結果也就完全肯定了。因此，
風險總是「一定時期內」的風險。

　　嚴格來說，風險和不確定性有區別。風險是指事前可以知道所有可能的
後果以及每種後果的概率。不確定性是指事前不知道所有可能的後果，或者
雖然知道可能的後果，但不知道他們出現的概率。例如，在一個新區找礦，
事前知道只有找到和找不到兩種後果，但不知道兩種後果的可能性各占多少，
屬於「不確定性」問題而非風險問題。但是，在面對實際問題時，兩者很難
區分，風險問題的概率往往不能準確知道，不確定性問題也可以估計一個概
率，因此在實務領域對風險和不確定性不作區分，都視為風險問題對待，把
風險理解為可測定概率的不確定性。

　　風險可能給投資人帶來超出預期的收益，也可能帶來超出預期的損失。
一般來說，投資人對意外損失的關切，比對意外收益要強烈得多。因此人們
研究風險時側重減少損失，主要從不利的方面來考察風險，經常把風險看成
是不利事件發生的可能性。從財務的角度來說，風險主要指無法達到預期報
酬的可能性。

　　2. 風險的類別

　　（1）從各別投資主體的角度看，風險分為市場風險和公司特有風險

　　市場風險是指那些對所有的公司產生影響的因素引起的風險，如戰爭、
經濟衰退、通貨膨脹、高利率等。這類風險涉及所有的投資對象，不能透過
多元化投資來分散，因此又稱不可分散風險或系統風險。

公司特有風險是指發生於各別公司的特有事件造成的風險，如罷工、新產品開發失敗、沒有爭取到重要合約、訴訟失敗等。這類事件是隨機發生的，因而可以透過多元化投資來分散，即發生於一家公司的不利事件可以被其他公司的有利事件所抵消。這類風險稱可分散風險或非系統風險。

（2）從公司本身來看，風險分為經營風險（商業風險）和財務風險（籌資風險）兩類經營風險是指生產經營的不確定性帶來的風險，它是任何商業活動都有的，也叫商業風險。經營風險主要來自銷售、生產成本、生產技術等。

財務風險是指因借款而增加的風險，是籌資決策帶來的風險，也叫籌資風險。

（二）風險的衡量

風險的衡量需要使用概率和統計方法。概率就是用來表示隨機事件發生可能性大小的數值。在經濟活動中，某一事件在相同的條件下可能發生也可能不發生，這類事件稱為隨機事件。概率就是用來表示隨機事件發生可能性大小的數值。通常，把必然發生的事件的概率定為 1，把不可能發生的事件的概率定為 0，而一般隨機事件的概率是介於 0 與 1 之間的一個數。概率越大就表示該事件發生的可能性越大。

（三）對風險的態度

人們對待風險的態度是有差別的。一般的投資者都在迴避風險，他不願意做只有一半成功機會的賭博。尤其是作為不分享利潤的經營管理者，在冒險成功時報酬大多歸於股東，冒險失敗時他們的聲望下降，職業的前景受到威脅。在一般情況下，報酬率相同時人們會選擇風險小的項目；風險相同時，人們會選擇報酬率高的項目。問題在於，有時風險大，報酬率也高，那麼如何決策呢？這就要看報酬是否高到值得去冒險以及投資人對風險的態度。

二、風險和報酬的關係

風險和報酬的基本關係是風險越大要求的報酬率越高。如前所述,各投資項目的風險大小是不相同的,在投資報酬率相同的情況下,人們都會選擇風險小的投資,結果競爭使其風險增加,報酬率下降。最終,高風險的項目必須有高報酬,否則就沒有人投資;低報酬的項目必須風險很低,否則也沒有人投資。風險和報酬的這種聯繫,是市場競爭的結果。

企業拿了投資人的錢去做生意,最終投資人要承擔風險,因此他們要求期望的報酬率與其風險相適應。風險和期望投資報酬率的關係可以表示如下:

期望投資報酬率=無風險報酬率+風險報酬率

期望投資報酬率應當包括兩部分:一部分是無風險報酬率,如購買國家發行的公債,到期連本帶利肯定可以收回。這個無風險報酬率,可以吸引公眾儲蓄,是最低的社會平均報酬率。另一部分是風險報酬率,它與風險大小有關,風險越大則要求的報酬率越高,是風險的函數。

風險報酬率=f(風險程度)

假設風險和風險報酬率成正比,則:

風險報酬率=風險報酬斜率 × 風險程度

其中的風險程度用標準差或變異係數等計量。風險報酬斜率取決於全體投資者的風險迴避態度,可以透過統計方法來測定。如果大家都願意冒險,風險報酬斜率就小,風險溢價不大;如果大家都不願意冒險,風險報酬斜率就大,風險附加率就比較大。

風險控制的主要方法是多元經營和多元籌資。

現代企業大多採用多元經營的方針,主要原因是它能分散風險。多經營幾個品種,他們景氣程度不同,盈利和虧損可以相互補充,減少風險。從統計學上可以證明,幾種商品的利潤和風險是獨立的或是不完全相關的。在這種情況下,企業的總利潤率的風險能夠因多種經營而減少。

本章小結

　　本章包括管理目標、管理工具和風險管理三部分。管理目標中介紹了企業財務管理的目標、當前流行的三種觀點及其各自的優缺點和影響企業財務管理目標實現的因素。管理工具中敘述了企業財務管理的基本環節和財務管理的方法。掌握財務報表分析的各種比率，運用各種財務比率透過對資產負債表、損益表和現金流量表來分析旅行社的經濟效益。簡略地介紹了財務管理的基本環節和財務管理的方法。風險管理中介紹了風險的概念、類別、風險衡量和對待風險的態度，闡述了風險和報酬的關係。

思考題

1. 簡述財務管理的具體目標。

2. 對企業進行財務狀況分析主要從哪些方面進行分析？

3. 盈利能力分析主要包括哪些基本比率？

4. 風險和報酬有何關係？控制風險的方法有哪些？

5.** 旅行社 2001 年末資產負債表的有關資料如下：

　（1）資產總額為 2000 萬元，其中現金 120 萬元、應收帳款 240 萬元、存貨 320 萬元、待攤費用 120 萬元、固定資產淨額 1200 萬元。

　（2）應付帳款 100 萬元，應付票據 220 萬元，應付工資 40 萬元，長期借款 400 萬元，實收資本 1000 萬元，未分配利潤 240 萬元。

　（3）該公司本年度損益表上反映的銷售收入為 6000 萬元，淨利潤為 300 萬元。

根據上述資料計算該旅行社的以下財務數據：流動比率；速動比率；銷售淨利；資產周轉率（資產按年末數）；權益乘數。

第 9 章 旅行社組織管理

導讀

　　旅行社的組織管理就是根據旅行社工作的要求和其人員的特點，設計崗位，透過授權和分工，將適當的人員放在適當的崗位上，用制度規定各個成員的職責和各個崗位之間的關係，從而使旅行社形成一個有機的整體，並使其正常運轉。因此，旅行社的組織管理的第一步就是進行崗位設置，即進行組織設計工作。在相應的崗位確定以後，還必須為這些崗位配備合格的工作人員，以保證企業的正常運轉，這就是旅行社人力資源管理的工作。最後，為了企業的長遠發展，旅行社必須建立自己的企業文化，用企業文化凝聚員工，從而充分調動員工的工作積極性，為實現旅行社的目標而努力。

閱讀目標

　　掌握旅行社組織管理的基本概念、一般方法

　　熟悉中國旅行社組織機構設置的一般類型

　　熟悉影響中國旅行社組織設計的主要因素

　　瞭解旅行社人力資源管理的概念、程序和方法

　　瞭解旅行社企業文化的概念以及企業文化建設的一般方法

▌第一節 旅行社組織設計

一、影響旅行社組織設計的因素

（一）旅行產業務的特點與生產的專業化程度

　　生產的專業化就是一個人或組織減少其生產不同職能的操作種類。或者說，將生產活動集中於較少的不同職能的操作上；而分工作為專業化生產的基礎，是指兩個或兩個以上的個人或組織將原來一個人或組織生產活動中包含的不同職能的操作分開進行。專業化和分工越是發展，一個人或組織的生

產活動越是集中於更少的、不同職能的操作上。旅行社通常以低於市場的價格，向住宿、交通和參觀遊覽點等旅遊服務供應商批量購買旅遊者在旅行社過程中所需要的服務要素，並經過自己的組合加工，形成自己的最終產品，銷售給旅遊者。旅行社並不是其產品各主要「零部件」的生產者，而是採購者，是實現重新組合的「組裝者」，其工作負荷和工作重心與那些「零部件」生產者不同。在許多情況下，由一個人扮演「採購者」、「組裝者」、「銷售者」三種角色是可能的。在旅行社工作中，由一個人或一個部門負責對外銷售、採購和接待等旅行社產品的整個生產與銷售過程也是可能的。這就要求旅行社在進行專業化分工時必須充分考慮旅行產業務的特點，避免人為地將旅行社的專業化分工過度細化，造成旅行社部門間不必要的協調障礙，增加旅行社的經營成本。

此外，旅行社工作的複雜性和聯繫的廣泛性，使得旅行社始終處於與其他部門錯綜複雜的關係之中。為保證合作關係的穩定與鞏固，旅行社採取由專人協調各方面關係的作法顯然具有更大的優勢。

（二）部門化的基礎

部門化是按照某種需要對細分工作進行組織。部門化主要包括產品導向的部門化、顧客導向的部門化、地理位置導向的部門化、職能導向的部門化和生產過程導向的部門化五種。產品導向的部門化是將企業生產的產品劃分成幾大類別而獨立分部的作法，其特點是便於在工藝、組織和銷售等方面發揮專業化優勢。顧客導向的部門化是以其服務的顧客為基礎進行部門劃分，這樣做便於企業對生產、需求和相應的配套服務實行有針對性的管理。地理位置導向的部門化是按其業務涉及的地區進行部門劃分，這使得每一部門能對每一地區全面負責，便於活動的組織和區域市場的鞏固和發展，有利於部門業務的整體策劃，同時，也有利於部門挖掘潛力，增強責任觀念，並便於上級部門對該部門實施業務考核與管理，減少內部惡性競爭和管理中協調的難度。職能導向的部門化是以每個單位所進行的作業作為設計基礎的，是對某一大項工作中有關聯的幾個環節進行分解的結果。生產過程導向的部門化是根據技術作業將工作進行分組。在工業企業中技術和作業有較明顯的區別。

中國旅行社傳統的部門劃分方法既含有職能導向的成分，也包括了生產過程導向的成分，但基本上都屬於以內部作業為基礎的部門化的形式。

（三）管理的跨度

管理的跨度和與之相關的權利分配也是影響旅行社組織設計的因素。管理跨度通常是指一個管理人員所擁有的直接下級的數量。跨度小意味著直接下屬的人數少，也意味著管理工作負荷量較小；跨度大，則相反。在組織設計中，關鍵是需要明確如何確定合適的管理跨度。這裡所說的「合適」意指既能使管理工作易於進行，又有利於專業化分工優勢的發揮。要確定這樣一個合適的標準，就要考慮不同組織的具體情況。

1. 管理人員的能力

管理人員的管理能力較強，其控制跨度便可以適當擴大；相反，則應適當縮小。

2. 任務性質

一般而言，任務本身需要協調與統籌工作量的大小與控制跨度呈反比關係。

3. 人員素質

當工作人員素質較差時，控制跨度不宜過大；而當工作人員素質較高、工作自律性較強時，跨度就可以放寬。

企業依照一定的管理跨度和特定的部門化基礎做出部門劃分之後，權力分配或授權便成為不可避免的事情。企業授權時應當遵循的原則包括：

第一，所授予的權利是下屬完成工作所必需的，避免授權過度和授權不充分。

第二，授權時要考慮接受對象行使不同程度和類型權力的能力，避免盲目授權。

第三，授權問題的關鍵是「權、責、利」三位一體的統一，避免「有權無責」、「有責無權」和「有責無利」等不合理現象的發生。

（四）社會適應性

社會適應性是指旅行社的組織設計應與當地的政治、經濟及社會制度保持同步，同時為便於業務聯繫，旅行社的組織設計應與當地其他相關旅行社具有一定的相似性。

二、旅行社組織機構的設計

（一）中國旅行社傳統的組織機構設置

中國旅行社傳統的組織機構設計多數採用內部生產過程導向的部門化方法，也就是說旅行社的業務經營部門主要包括外聯、計調、接待和綜合業務部等，並在此基礎上根據職能和自身規模等因素設置辦公室、財務和人事培訓等管理部門。旅行社的外聯包括產品開發、促銷和銷售三個方面的業務；計調主要負責採購、客流調度平衡和統計等工作；綜合業務部主要從事散客接待業務；而接待部則主要負責團體旅遊者的接待工作。這種傳統的旅行社機構設置情況，如圖 9-1 所示。

這種傳統的旅行社組織機構設置主要有兩個方面的缺陷：

（1）從機構設計上人為地將相對簡單的工作複雜化，增加了管理工作中協調的難度。

圖 9-1 傳統的旅行社組織機構設置

（2）這種組織結構設置的最終結果是各部門利益不均，利益小的部門又反過來以自己所控制的職能控制利益大的部門，造成組織內衝突增加。

（二）對這種旅行社組織機構設置的改進

為了克服這種傳統旅行社組織機構設置所帶來的弊端，國內的一些旅行社開始採取措施解決上述問題，並進行了相應的改革，如外聯人員自己承擔外聯、計調和接待，其他部門的人員也有類似情況。根據中國國家旅遊局旅行社內部管理制度調研組調查的結果，中國旅行產業務經營部門的組織機構設置的改進主要有以下幾種模式：

1. 按照業務運營環節設立部門

傳統的外聯、計調和接待的機構設計模式多見於外聯人數 5 萬人次以上的大旅行社，如國旅總社和上海國旅等。但是在這些旅行社中，傳統的部門設置內涵和分工也有了很大的變化：

（1）外聯部門的變化

旅行社的業務重心和利潤指標的重點逐步由接待部門轉移到外聯部門。與此同時，外聯部門本身也按不同市場劃分為數個專業外聯部門，如日本部、歐美部和東南亞部等，並依次與接待部門相呼應。

（2）接待部門的變化

接待部門依然是旅行社的利潤中心，與外聯部對應設部，專門從事接待工作；有的旅行社接待部門因自身業務較少而加強外聯業務，具有接待和外聯兩種職能；有的接待部門按照團體和散客設部。

（3）計調部門的變化

計調部門的很多主要業務都已經轉移到外聯部門，多數旅行社不再專門設立計調部門。現有的計調部門主要負責統一調控、統一談價，以爭取批量優惠，並以此約束外聯和導遊的行為。另外，許多大、中旅行社都設立了票務部門，一來保證團隊票務，二來對外營業，擴大服務範圍。

2.「一條龍」的部門設置

許多中、小旅行社一般都採取「一條龍」的部門設置方式，即各部門獨立負責從產品設計、外聯組團、對外採購和旅遊接待的全過程，部門內部人員也是全能式的。「一條龍」的部門設置又包括兩種子模式：

（1）按市場設部。一些歷史相對悠久的旅行社擁有不同語種的業務人員，同時擁有一些相對固定的客戶，因此他們採取按照市場設部的作法。

（2）混合設置。一些歷史相對較短的旅行社，尤其是正處於起步階段的旅行社，沒有明確的目標市場，因此採取混合設部的模式，各部門內部採取「一條龍」的運作方式，部門之間沒有業務界限，甚至存在直接的競爭關係。這種方式顯然不利於旅行社內部資源的優化配置。

（三）中國旅行社組織機構的再造

目前中國旅行社的部門設置正逐步由以內部作業為基礎的部門化向以產業為基礎的部門化轉換。考慮到旅行社原本並不複雜的業務特點，結合組織設計的基本原理和中國旅行產業發展趨勢，採取以產業為中心的地理位置（地

區）導向的部門化方式，將全部業務職能集中在每一個地區部門，由市場調節各部門的工作，並加以組織整體上對新市場開發的政策支持與鼓勵，無疑是現代市場經濟形勢下旅行社組織設計的一條新的出路。根據這種思路設計的旅行社機構設置如圖 9-2 所示。

從圖 9-2 可以看出，這種旅行社組織機構設置與旅行社傳統的機構設置之間的差別主要體現在業務部門的設置方面，而在人事、財務和辦公室等職能部門的設置方面並沒有什麼區別。旅行社傳統的機構設置採取的是以內部作業為基礎的生產過程導向的部門化方式，而再造後的旅行社的機構設置採取的是以產業為中心的地理位置導向的部門化方式，每一個地區都有銷售、採購和接待功能。這一改變充分考慮旅遊需求的區域共同性和綜合性特徵，促使各部門將全部精力集中在目標市場的開發方面，變內部競爭為外部競爭；同時有利於更深地瞭解和更好地滿足旅遊者的需求。

圖 9-2 中的採購部的主要職能是協調各地區部門的採購業務並為之提供必要的服務。這樣做的目的就是將旅行社內部所有的購買力集中起來，集體採購獲得優惠的價格和優惠的交易條件。圖 9-2 中的市場部則是一個虛設機構，供各個地區部開拓新市場之用，因為旅行社僅僅依照現有客源市場進行部門劃分，容易忽視各機會市場提供的市場機會，而虛設的市場部則可方便和鼓勵各地區部不斷開拓新的客源市場。至於圖 9-1 和圖 9-2 右側均採用開放圖示的目的在於表明旅行社機構設置的差異性，即旅行社的機構設置並不一定局限於我們列出的部門，它可以是無限延伸的。

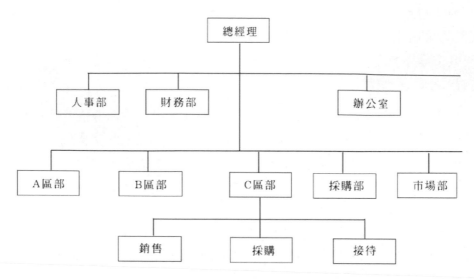

圖 9-2 中國旅行社組織機構的再造示意圖

　　經過改造的以產業為中心的地理位置（地區）導向的部門化方式基本上適應了旅行產業務的特點，並將可能有利於業務銜接和利益分配，有利於旅行社對各部門實行目標管理，有利於推行二級核算制，有利於部門整體業務的開展，有利於各地區業務的穩定與發展，有利於將過去各部門間的內部競爭轉化為對外部的競爭，有利於從政策上鼓勵開闢新的地區業務。

　　當然，任何一種組織設計不能是十全十美的，必須在實踐中根據具體情況的變化做出適當的調整、補充而不斷完善。進行組織機構設置的關鍵是要具體情況具體分析，不要盲目照搬。

三、中國旅行社的組織管理

　　組織的部門化是將為實現組織目標而要求完成的各項工作任務進行劃分並分配給組織各成員承擔的過程，但是，各成員分別承擔的任務最後組合起來必須能夠實現組織的目標。將組織因分化而形成的各項任務組合成一個整體的過程稱為整合。旅行社組織管理的主要任務就是借助職權關係和縱向橫向的溝通，把各部門聯繫在一起，整合各部門的工作，確保組織目標的實現。

目前中國旅行社行業比較流行的組織管理模式主要包括崗位責任制、目標責任制和承包責任制三種。

1. 崗位責任制

這是針對中國旅行社傳統的經驗管理與低效率「大鍋飯」提出的一種組織管理模式。具體作法是：旅行社將上級主管部門下達的任務分解落實到每個業務經營部門與崗位，部門與員工的工作在一定程度上與工資和獎金直接聯繫起來。

崗位責任制的最大優點是可以根據科學的方法確定各個部門和每個員工的工作數量和品質。崗位責任制的實施，可以增強旅行社內部各個崗位的責任感。但由於旅遊需求脆弱性和旅遊產品的不可儲存性，具體崗位的業務量和工作負荷難以確定，同時旅遊服務的個性化也使得品質標準難以確定，造成了中國旅行社推行崗位責任制的整體效果並不理想。此外，崗位責任制自身也存在一些明顯的弊端：

（1）管理只是管理者的管理，人為地增加了少數管理者與多數被管理者之間的隔閡，使管理者陷入孤立和矛盾的漩渦。

（2）崗位責任制的中心是崗位責任，它與分配製度相對脫節時就難以真正調動職工的積極性。

2. 目標責任制

目標責任制與崗位責任制相比具有明顯的進步，這主要表現在：部門成為利潤中心而不是單純的責任中心，利潤指標被分解落實到各個部門，而且與分配之間的聯繫更為密切。企業部分經營管理權相應下放到部門，部門內部的失衡隨之減少。

但是，目標責任制也造成了許多新的問題：

（1）部門之間關係緊張，特別是職能部門員工的積極性遭到打擊；

（2）部門之間條件的差異掩蓋了部門之間分配的不平等；

（3）對部門的放權與控制成為企業突出的矛盾。

3. 承包責任制

承包責任制是在目標責任制基礎上發展起來的旅行社組織管理模式。在承包責任制條件下，旅行社將業務經營特許權和牌子全部或部分租賃給一個或多個人員，承包者擁有極大的經營管理權，包括獨立的財務管理權；同一個旅行社中的不同承包者之間存在相互競爭的關係；承包期限一般較短。承包責任制的上述特點引出了許多問題，具體表現為承包者短期行為嚴重，大都存在嚴重的財務問題，而且助長了行業不正之風。

總之，旅行社的組織管理是一個極為複雜和正在探索中的問題，目前還沒有令人滿意的結論。這也是中國旅行社行業提高整體素質和競爭力的主要障礙之一，尚需我們在進一步的研究和實踐中去探索、解決。

▋第二節 旅行社的人力資源管理

組織設計為旅行社的運行提供了可供依託的框架，但是這個框架的正常運轉必須靠人來完成。在設計了合理的組織機構以後，還必須為這些機構的不同崗位選配合適的人員並對這些人員進行必要的管理。旅行社對人力資源進行管理，就是要有效地選聘員工（管理人員和普通員工），合理地配置員工，系統地對員工進行培訓，最大限度地調動員工積極性與創造性。

一、旅行社人力資源管理的特點

1. 企業規模普遍偏小，一人從事多項人力資源管理工作

在中國現階段，中小旅行社占行業的絕大多數，企業規模偏小，導致人員分工不夠明晰，員工往往需要一專多能，並在不同情況下從事不同工作。比如既做計調又帶團做導遊這種情況，從某種意義上講，節約了一定的人力成本，但由於分工的不明確，人員歸屬的不確定，使各部門的管理往往難以奏效，增加了人力資源管理的難度。

2. 工作內容較靈活，績效考核難度大

　　旅行社的業務涉及方方面面，旅行社的員工的工作性質也比較靈活，尤其是導遊人員，經常在外面帶團，在社裡時間少，管理者很難瞭解員工工作的全過程；同時，旅行社對旅遊者提供的是無形服務，對其服務品質的評價標準很大程度上來自於旅遊者的感受，不像有形產品一樣易於按照明確的標準來考核。這就增加了旅行社人力資源管理部門對員工績效考核的難度。

　　3. 員工流動性大，招募、培訓任務比較重

　　旅行社是一個人員流動性極大的行業，企業間、行業間的人員流動現象都很突出。這樣，旅行社的人力資源管理部門就要經常性地招募新員工補充到員工隊伍中；同時，各行業、各企業的操作規範、企業文化都有區別，旅行社管理者還必須對新加盟的員工進行必要的培訓。

二、旅行社員工的招聘

　　1. 制定招聘計劃

　　旅行社的人力資源管理部門首先要根據旅行社的經營目標確定現在及未來對員工數量與品質的需求，並據此制定詳盡的計劃。管理人員根據企業目標設定部門、細分崗位以後，對每個職務都要進行職務分析，確定該職務的工作目的、職責、工作內容、工作環境、所需要具備的知識與技能要求等。制定人力資源計劃可以使旅行社的人力資源配置更加合理，避免無謂的浪費。

　　2. 確定招聘方式

　　旅行社員工的招聘方式有兩種形式：內部提拔和外部招聘。內部提拔的來源是旅行社內部的員工；外部招聘的來源是旅行社的外部人員。旅行社的內外部招聘各有其利弊。內部提升可以提高被提升者的士氣，調動員工的積極性，節約有關招聘的費用和成本，而且旅行社對員工的判斷也比較準確。但是這種招聘方式可能會導致旅行社內部「近親繁殖」和未被提升者的士氣低落，還有的人甚至會為了提升而相互勾心鬥角。外部招聘可以引進外部的「新鮮血液」，節省企業自身的人力資源開發費用。但是有時會挫傷本企業員工的積極性，同時旅行社對應聘者也沒有全面的瞭解。

3. 遴選

在員工遴選階段，最重要的就是要看應聘者是否符合職務要求。旅行社可以透過填申請表、面試、知識或技能測試、確認資料、體格檢查等環節來確認應聘者的任職資格。在選拔環節應當堅持以下原則：第一，有些素質極高的應聘者，如果不能適應崗位要求，也要勇於割捨。第二，要注意旅行社各部門的整體年齡、性別比例。第三，對特殊崗位一定突出強調應聘者是否能夠經常出差等具體條件。此外，由於旅行社的員工經常要與各方面打交道，人員必須具備比較開朗健康的心態，同時具有較強的與人打交道的能力。對於這一點，在選拔員工時要特別注意。

4. 評價分析遴選效果並進行回饋

三、旅行社人員培訓

（一）培訓的目的與意義

培訓的直接目的就是使員工迅速適應崗位工作，實現旅行社和員工本人的同步發展。培訓本身是提高員工素質的重要手段，也是提高企業管理水平和服務品質的根本措施。現階段旅行產業的競爭主要是人才，只有不斷加強員工培訓，提高員工素質，旅行社才能不斷在激烈的市場競爭中處於不敗之地。

（二）培訓的程序

1. 制定培訓計劃，確定培訓需求

旅行社的培訓工作必須具有目的性和針對性，因此制定合理的培訓計劃是十分必要的。旅行社應當透過培訓計劃確定培訓需求。為此，旅行社必須對崗位進行檢查以確定完整的、有針對性的培訓和發展需求；進行工作分析，確定某一崗位所包含的任務以及完成這些任務所需要的知識、技能；對員工進行初步的考評，以確定員工的不足並明確培訓重點。

2. 確定培訓目標

培訓目標就是培訓所要達到的效果。一般來說，培訓目標主要是根據任務、要求、技能、知識和態度來確定的。

3. 選擇培訓種類

一般來說，培訓種類有以下幾種：

（1）崗前培訓

崗前培訓是提高旅行社新員工和新崗位員工素質的重要措施。由於新員工對旅行社的情況不瞭解，因此需要進行崗前培訓。培訓的主要內容有旅行社簡介、旅行產業業務操作規範、相關規章制度的學習、導遊業務的學習等內容，其目的是幫助新員工迅速適應環境。

（2）崗位培訓

崗位培訓可以提高員工的業務素質，不斷提高其服務水平。崗位培訓應該貫穿於旅行社工作的全過程。

（3）相關的文化知識培訓

旅行社應積極鼓勵員工參加各種文化培訓，報考各種業餘文化輔導班或上相關的學歷教育班，以提高員工的文化水平。旅行社還可以同有關院校合作，進行委託培養和聯合辦學，以提高員工的文化素質。

（4）適應性的專題培訓

所謂適應性專題培訓就是根據具體情況的變化，對旅行社員工面臨的具體情況進行培訓，使其在短期內掌握新的知識。可採取靈活的方式來組織。

4. 實施培訓計劃進行相關的培訓

5. 培訓考評

在實施培訓以後，旅行社還必須進行培訓考評，以檢驗培訓的效果，查找培訓工作中的不足。

四、旅行社員工的績效評估

績效評估是依據一定標準對員工在工作崗位上的行為表現進行衡量與評價，以形成客觀公正的人事決策。進行績效評估可以促進員工提高工作效率，改進工作方法；可以使企業的獎懲具有客觀依據；可以為企業人事變動提供基礎；還可以更有效地安排員工培訓。

績效評估常用的方法是分類評估法。這種方法首先明確考核要素，如工作態度、出勤情況、專業知識、服務對象反映等；其次，依據各要素的重要性設定每一要素在評估中所占的權重；第三，逐項打分（一般只分成幾個等級），各項累計得到總分。

五、旅行社員工的激勵

合理的激勵措施能夠充分調動員工的積極性，而且有利於吸引人才、留住人才。講到激勵，比較容易讓人聯想到工資和福利待遇。的確，制定合理的工資與福利待遇是保證員工積極性的基礎。但人的心理需求是多樣化的，替員工設計一個比較明確的職業軌跡、給予員工到外地或出國深造培訓的機會、提供獎勵旅遊等，都可以激勵員工。在堅決貫徹多勞多得原則的前提下，旅行社管理者必須重視員工的心理感受，這樣才能使員工得到更高層次上的、全面的心理滿足，也才能真正留住人才。

六、旅行社重點崗位的人力資源管理

1. 對職業經理人的管理

由於旅行社投資主體的複雜性，多數投資人（組織）沒有精力或能力親自（或派組織內部人員）管理旅行社，因此對職業經理人的需求就應運而生了。旅行社職業經理人分為高級職業經理人和職業經理人。旅行社高級職業經理人是指擁有較高的理論知識和實踐能力，以自己的管理才能為業主服務，能夠在業主授權範圍內從事高層次策略管理和整體運作的旅行社經營管理人員，在現實中表現為旅行社總經理、副總經理以及不設副總經理的旅行社總監級管理崗位。旅行社職業經理人是指具有一定的理論知識和實踐能力，以

自己的管理才能協助旅行社高級職業經理人員為業主資產的保值、增值服務，能夠從事旅行社某一部門或某一職能的管理工作的經營管理人員，在現實中表現為旅行社部門經理、副經理、經理助理以及大型旅行社主管級管理崗位。旅行社職業經理人與旅行社規模、所有制性質等外在因素無關。現代旅行社的管理者應該成為旅行社職業經理人。雖然目前中國旅行社的很多管理者達不到這一標準，但隨著時代的進步、行業的發展成熟以及中國加入世界貿易組織之後對旅行產業造成的強烈觀念衝擊，未來的旅行社管理者必然是與國際慣例接軌的職業經理人。

職業經理人要以對投資人負責的態度、高度的敬業精神，保證投資人的資產保值、增值；職業經理人要具備豐富的知識和出色的管理能力，能夠透過科學管理，實現企業的經營目標；職業經理人要善於協調投資人、員工、旅遊產品供應商、旅遊者之間的複雜關係；在對不同旅行社管理過程中，職業經理人要以自己的經營管理業績得到他人的認可或排斥，影響投資人對其信任程度，失敗者會被淘汰出職業經理人市場，而成功者將獲得相應收益。

2. 對導遊人員的管理

導遊人員是旅行社中與旅遊者直接接觸最多的人員，往往代表了企業形象。導遊工作的特點使得旅行社很難全面掌握導遊人員的工作情況。因此，對導遊人員的管理可以說是旅行社人力資源管理工作的難點和重點。

對導遊人員的管理首先要強調職業道德教育。導遊的職業特點決定了他們有很多時候面臨各種誘惑，而他們一旦抵擋不住物質的誘惑，就會損害旅遊者的利益和旅行社的聲譽。要求採取措施對導遊服務過程加以監控，對那些索要小費、回扣的惡性行為，要嚴懲不貸。其次，要加強對導遊的培訓。導遊工作中經常會出現一些突發事件，這就要求從業人員具有相關知識，並能夠隨機應變處理問題。介紹一些先進的經驗可以幫助導遊提高業務素質。

現在社會上成立了一些專門的導遊公司，專門為旅行社提供導遊服務。於是有一些旅行社自己不再配備導遊，或是只有少數導遊，有了團就到導遊公司去聘請導遊。這樣做節約了一些人力成本，但不易控制服務品質。但由

於這一趨勢體現了專業分工，也為旅行社提供了方便，將來還會有很多的旅行社樂於採用這一作法。導遊公司生存的關鍵在於服務品質。

3. 對一般業務人員的管理

旅行社的一般業務人員，指的是外聯、計調等部門的員工。相對於導遊人員，他們不直接對旅遊者提供服務，屬於旅行社的二線員工。但是，他們的工作也是至關重要的。他們的工作直接影響到旅行社的銷售業績，也是導遊順利接待遊客的後勤保障。對這類人員，要充分認識到他們工作的重要性並培養他們的敬業精神；同時，要加強流程管理，分清責任，層層把關，步步負責，提高工作效率。作為管理者，要協調導遊與一般業務人員的矛盾，在有條件的情況下，儘量讓各部門人員有機會輪崗，促使他們相互理解，以利於更好地開展工作。

案例 9-1 人才流動與旅行社經營績效

1995 年 7 ～ 8 月期間，中國青年旅行社總社歐美部的 10 餘名業務骨幹，未經批准及辦理相關手續，便集體跳槽加入中國旅行社總社，並將其在工作中使用、保管的大部分「青旅」客戶檔案帶走。與此同時，「中旅」用這些人組建了「中旅」歐美二部，致使「青旅」的國外客戶在一週的時間內紛紛以種種理由取消了原訂 8 月至 12 月的旅遊團隊 151 個，占原訂團隊總數的三分之二。此舉使「青旅」減少計劃收入 2000 多萬元，並損失經營利潤 300 多萬元。1996 年，繼青旅和中旅產生糾紛以後，又相繼發生了中旅人員跳到民間、國旅人員跳到青旅的事件。

案例討論：

1. 你認為導致旅行社員工集體跳槽的原因可能有哪些？

2. 你認為旅行社今後應如何避免類似事件的發生？

▌第三節 旅行社的企業文化建設

企業文化是 1980 年代由美國學者提出的一個新概念，它是企業在長期生產經營實踐中所形成的共同的文化觀念，並為全體員工所認同的具有本企業特色的價值觀念、團體意識、行為規範和思維模式的總和。

一、旅行社企業文化的構成要素

1. 企業目標

目標對人的行為具有導向、激勵的功能，現代企業管理學強調透過目標的設置來激發動機，引導行為，使員工的個人目標與企業目標結合，以激勵員工、調動員工的積極性。旅行社可以制定在一定時期內能夠達到的、具體的、明確的目標，來提高員工的信心，進而調動員工的積極性。

2. 企業價值觀

價值觀是人們對生活、工作和社會實踐的一種評價標準，即區分事物好壞、善惡、美醜的標準。對於旅行社而言，價值觀為旅行社的生存與發展提供了基本方向和行動指南，它是旅行社領導和員工據以判斷是非的標準。在全體員工中培養和樹立正確的價值觀，對於統一員工的思想和增強企業的凝聚力具有積極的意義。當前，隨著中國市場經濟體制改革的深入，人們的價值觀發生了很大的變化，在這個過程中，旅行社應注意保持價值觀中優秀的部分，擯棄不合理的部分，樹立新的價值觀。要倡導拚搏精神、開拓精神、市場競爭觀念、經濟效益與社會效益相統一的觀念。

3. 企業道德

企業道德，是指員工在工作過程中，調整內外關係的特定職業行為規範的總和。它以善良與邪惡、正義與非正義、公正與自私、誠實與虛偽等相互對立的道德範疇為標準來評價旅行社及其員工的各種行為，從而調整企業與員工、員工與員工以及企業與社會等方面的關係。旅行社作為服務性企業，要特別注意在員工中提倡職業道德，以維護企業的聲譽和旅遊者的權益。無論是旅行社還是員工，均不得為自身利益採取違反職業道德的行為。

4. 企業精神

企業精神，是指旅行社在為謀求生存與發展、實現自我價值體系和社會責任而從事經營的過程中，所形成的一種人格化的全體心理狀態的外化；是經過長期培育所形成的並為員工所認同的一系列群體意識的信念和座右銘；是旅行社的精神支柱和精神動力。它通常以高度概括的幾個字或幾句話，或以口號、標語等形式表達出來。其中口號有的是總結本企業的優良傳統；有的是針對目前存在的缺點而倡導樹立的新風尚，也有的是適應形勢發展需要而提出的奮鬥方向等等。

5. 企業民主

企業民主也就是企業民主管理。它作為旅行社制度的一個方面，包括員工的民主意識、民主權利、民主義務等一系列參與企業經營管理的措施和活動。企業在強調總經理負責制的同時，還應發揮民主。中國《企業法》規定，員工有參加企業民主管理的權利，還規定職工代表大會是企業實行民主管理的基本形式。旅行社應按照《企業法》的規定，透過發揚民主和民主管理，調動員工的積極性，提高旅行社的經營管理水平。

6. 企業制度

企業制度是旅行社企業文化的基本要素之一。廣義地說，它不僅包括硬性的或有形的管理制度，如管理體制、組織機構、社規社紀等，還包括職工在實際工作崗位上所形成的思想準則、習慣方式、道德規範等軟性的或無形的、固定的行為模式。

7. 企業環境

廣義的企業環境包括競爭對手、顧客、相關單位以及政府的影響等，可以分為政治環境、經濟環境、文化環境、工作場所和人的心理環境等。旅行社應努力創造條件，改善職工工作環境和生活環境，激發職工對企業的忠誠和工作熱情。

8. 企業形象

企業形象是指旅行社及其行為在人們心目中所留下的印象和獲得的評價。旅行社的形象表現在四個方面：一是服務形象，如經營能力、服務品質、工作效率等方面的印象。二是環境形象，如企業的辦公樓、營業廳和社區環境等，它反映了企業的管理水平、經濟實力和精神風貌。三是從業人員的形象，如接待人員的職業道德、價值觀念、文化修養、精神風貌、言談舉止、儀表裝束和服務態度等，是企業形象的人格化身。四是社會形象，是指企業對公眾負責和社會貢獻的表現。

二、旅行社企業文化建設的作用

1. 自我內聚作用

企業文化透過培育企業成員的認同感和歸屬感，建立起企業之間的相互依存關係，使個人的行為、思想、感情、信念、習慣與整個企業有機地統一起來，形成相對穩固的文化氛圍，凝聚成一種無形的合力和整體趨向，以此激發出企業成員的主觀能動性，朝著企業共同目標而努力。正是企業文化這種自我凝聚、自我向心、自我激勵的作用，才構成企業生存發展的基礎和不斷成功的動力。從這個意義上來說，任何企業如果想取得成功，其背後都有強大的企業文化為後盾。但是，需要指出的是，這種內聚力量不是盲目的、無原則的、完全犧牲個人一切的絕對服從，而是在充分尊重個人價值、承認個人利益、有利於發揮個人才幹的基礎上而凝聚的群體意識。

2. 自我改造作用

企業文化可以從根本上改變員工的價值觀念，建立起新的價值觀念，使之適應企業正常實踐活動的需要。尤其對於剛剛進入企業的員工來說，為了減少他們個人帶有的家庭、學校、社會所養成的心理習慣、思維方式、行為方式與整個企業的不和諧或者矛盾衝突，就必須接受企業文化的改造、教化和約束，使自己的行為趨向與企業一致。一旦企業文化所提倡的價值觀念和行為規範被全體員工所接受，就會在不知不覺中作出符合企業要求的行為選擇，倘若違反了企業規範，就會感到內疚、不安或自責，就會主動修正自己的行為。在這個意義上，企業文化具有某種程度的強制性和改造性。

3. 自我調控作用

企業文化作為企業所共有的價值觀，並不對企業成員具有明文規定的硬性要求，而只是一種軟性的理智約束，它透過企業的共同價值觀不斷地向個人價值觀滲透和內化，使企業自動地生成一套自我調控機制，以「看不見的手」操縱企業管理行為和實務活動。這種以尊重個人思想、感情為基礎的無形的非正式控制，會使企業目標自動地轉化為員工自覺的行動，達到個人目標與企業目標的高度統一。企業文化具有的軟性約束和自我協調的控制機制，往往比正式的硬性規定有更強的控制力和持久力，因為主動的行為比被動的適應有著無法比擬的作用。

4. 自我完善作用

企業在不斷的發展過程中所形成的文化沉澱，透過無數次的輻射、回饋和強化，會不斷地隨著實踐的發展而不斷地更好地更新和優化，推動企業文化從一個高度向另一個高度邁進。也就是說，企業文化不斷地深化和完善，一旦形成良性循環，就會持續地推動企業本身的上升發展；反過來，企業的進步和提高又會促進企業文化的豐富、完善和昇華。國內外成功企業的事實表明，企業的興旺發達總是與企業文化的自我完善不可分割的。

5. 自我延續功能

企業文化的形成是一個複雜的過程，往往會受到社會的、人文的和自然環境等多種因素的影響。因此，它的形成和塑造不是一朝一夕就能完成的，必須經過長期的發展，以及不斷地實踐、總結、提煉、修改、充實、提高和昇華。同時，正如任何文化都有歷史繼承性一樣，企業文化一經固化形成以後，也會具有自己的歷史延續性而持久不斷地產生應有的作用，並且不會因為企業領導層的人事變動而立即消失。

三、建立旅行社企業文化的途徑

（一）選擇價值標準

由於企業價值觀是整個組織文化的核心和靈魂，因此，選擇正確的企業價值觀是塑造企業文化的首要策略問題。選擇企業價值觀有兩個前提：

第一個前提是立足於本企業的具體特點，選擇適合自身發展的企業文化模式，否則就不會得到廣大員工和社會公眾的認同和理解。

第二個前提是把握住企業價值觀與企業文化要素之間的相互協調，因為各要素只有經過科學的組合與匹配才能實現系統整體優化。

（二）強化員工認同

一旦選擇和確立企業價值觀和企業文化模式以後，就應把基本認可的方案透過一定的強化灌輸方法使其深入人心，具體作法包括：

1. 宣傳與推廣

充分利用一切宣傳工具和手段，大力宣傳企業文化的內容和要求，使之深入人心，以創造濃厚的環境氛圍。

2. 樹立典型榜樣

典型榜樣是企業精神和企業文化的人格化身與形象縮影，能夠以其特有的感染力、影響力和號召力為企業成員提供可以仿效的具體榜樣，而企業成員也正是從典型榜樣的精神風貌、價值追求、工作態度和言行表現之中深刻理解到企業文化的實質和意義。

3. 培訓和教育

有目的的培訓和教育，能夠使企業成員系統地接受和強化認同企業所倡導的企業精神和企業文化。

（三）提煉定格

1. 精心分析

在經過群眾性的初步認同實踐之後，應將回饋回來的意見加以剖析和評價，詳細分析和仔細比較實踐結果與規劃方案的差距，必要時可吸收有關專家和員工的合理化意見。

2. 全面歸納

在系統分析的基礎上，進行綜合的整理、歸納、總結和反思，採取去粗取精、由此即彼、由表及裡的方式，刪除那些落後的、不被員工所認可的內容和形式，保留那些進步的、卓有成效的、為廣大員工所接受的形式與內容。

3. 精練定格

把經過科學論證的和實踐檢驗的企業精神、企業價值觀、企業文化予以條理化、完善化、格式化，並加以必要的理論加工和文字處理，用精練的語言表達出來。

（四）鞏固落實

1. 必要的制度保障

在企業文化演變為全體員工的習慣行為之前，要使每一位成員都能自覺主動地按照企業文化和企業精神的標準去行事是幾乎不可能的。即使在企業文化已成熟的企業中，個別成員背離企業宗旨的行為也是經常發生的。因此，建立某種獎優罰劣的規章制度還是有一定的必要的。

2. 領導的表率作用

領導的表率作用在塑造企業文化的過程中產生決定性的作用，領導者本人的模範行為就是一種無聲的號召和導向，對廣大員工會產生強大的示範效應。所以任何一個企業如果沒有企業領導者的以身作則，要想培育和鞏固優秀的企業文化都是非常困難的。

（五）不斷發展

任何一種企業文化都是特定歷史的產物，當企業的內外條件發生變化時，不失時機地調整、更新、豐富和發展企業文化的內容和形式總會經常擺上議事行程。這既是一個不斷淘汰舊文化特質和不斷生成新文化特質的過程，也是一個認識與實踐不斷深化的過程，企業文化由此經過不斷更新而更具有生命力。

案例 9-2 羅森柏斯旅行社的企業文化

美國羅森柏斯旅行管理公司（Rosenbluth Travel）的企業文化由表層、裡層、深層三部分組成。

1. 大馬哈魚（salmon）——羅森企業文化的表層部分

企業文化的第一個層次是指可見之於形、聞之於聲、觸之有覺的物質文化，如旅行社的社歌、社旗、員工的制服等等。羅森企業文化的第一個層次大馬哈魚的特點是逆流而上，不跟隨潮流，不跟在別人後面亦步亦趨。羅森以吉祥物鼓勵員工在創新中不要怕犯錯誤，而要善於從錯誤中學習，不犯同樣的錯誤；鼓勵員工不能僅停留在為顧客服務的層次，要事事為客人提前設想，主動去瞭解每位客人的需要。

2. 顧客第二——羅森公司的制度文化

企業文化的裡層是制度文化，即企業文化的領導體制、組織結構、規章制度等反應出來的指導思想。羅森的制度文化集中體現在羅森現任老闆 Hal Rosenbluth 寫的一本書中，書名為《顧客第二》（The Customer Comes Second）。其基本思想是：僅僅強調為顧客服務是不夠的，因為沒有幸福的員工，就很難有快樂的顧客。只有當公司將員工置於首位，員工才會將顧客置於首位。

羅森的制度文化包括以下政策：

（1）嚴厲的愛（tough love）

羅森一旦發現所雇用的員工不稱職，就盡快解僱，認為不解僱是對顧客以及其他員工的不負責任。羅森認為，我們不可能培訓人們怎樣心地善良，但我們可以選擇心地善良的人。羅森把人品放在一個很重要的位置上。

（2）門戶開放政策（open-door policy）

當員工與上級主管再三商量主管聽不進時，員工可直接找主管的上一級，並且每一名員工都可以直接開門找總經理。

（3）注重團隊精神、團隊榮譽

「羅森分布在世界各地的員工們都有集體主義精神，彼此配合默契，工作協調，像在一個大家庭裡工作，環境充滿樂趣……」羅森強調每一位員工都重視團體榮譽，敬業、愛業，絕不可以以一己不當行為而使集體受損。

「我們對員工今天的投資就是對企業未來的投資。」羅森十分注重對員工的培訓、對員工素質的提高。比如，每一位新員工都要到費城總部接受為期 3 天的培訓，接受企業的哲學、價值觀以及服務思想。3 天中有一項安排，老闆親自為新員工倒下午茶，使員工感到自己是主人翁且首先從老闆那裡學到了敬業、服務的精神。羅森對員工的重視使得羅森在旅遊業員工流動率平均高達 50% 的情況下，除第一年外，其他年份都只有 6%。「正因為我們強調要使員工生活在一個滿意的、促人積極上進的環境裡；反過來，他們也同樣時時為客戶著想。」

3. 領先群體，不斷超越自我——羅森文化的深層部分

企業文化的核心是深層文化。深層是指沉澱於心靈的意識形態，即精神文化，它包括理想信念、價值取向、經營哲學、行為準則等，是企業的靈魂，支配著企業及其員工的行為取向。

羅森的精神文化是：求新、求變、求精，創造需求，永遠保持領先。

羅森創造需求的含義是一直走在市場前列的。羅森認為，麥當勞進入中國之前，吃漢堡包的人寥寥無幾；而麥當勞進入中國後，有很多人在吃漢堡包。所以需求有時候也是可以創造出來的。麥當勞的成功經驗是：引入當地缺乏的制度、管理、品質控制，再摻入當地特色。羅森也本著這種精神，在羅森成立的 100 多年裡，依靠員工的創造力，把變化看作機遇，先後開發出幾十種產品和服務項目，使羅森一直是旅遊界有創建的帶頭人。而每一種創新，都代表著旅遊產業的新思路，都使客戶從這些成果中受益並改寫著「旅遊管理」這個名詞的涵義。羅森管理的獨到之處是，「優秀服務，公司素質，技術水平，客戶至上，全球實力」。

案例討論：

1. 請概述羅森企業文化的要點。

2. 羅森企業文化對中國旅行社企業文化建設有什麼啟示？

本章小結

　　本章主要介紹了旅行社組織管理的相關內容。第一節旅行社組織設計，主要介紹了影響旅行社組織設計的因素、旅行社組織設計的類型以及旅行社組織管理的內容；第二節旅行社人力資源的管理，主要介紹了旅行社人力資源管理的特點，旅行社人員的招聘、培訓、績效評估、激勵，以及對旅行社重點崗位人員的管理等方面的內容；第三節旅行社的企業文化建設，主要介紹了旅行社企業文化的構成要素、旅行社企業文化的作用以及旅行社企業文化的建立途徑等方面的內容。

思考題

1. 影響旅行社組織設計的因素有哪些？

2. 中國傳統的旅行社組織結構設置是怎樣的，近年來有什麼新的發展？

3. 旅行社人力資源管理工作的特點是什麼？

4. 旅行社的組織管理有哪幾種方式？

5. 旅行社企業文化的構成要素是什麼？

6. 旅行社應怎樣進行企業文化建設？

第 10 章 旅行社的法律與合約關係管理

導讀

　　旅遊作為一項綜合性產業，其產品的生產與消費不僅與旅行社、飯店、旅遊交通運輸部門及其他旅遊服務者等主體之間存在著千絲萬縷的聯繫，而且還涉及食、住、行、遊、購、娛等多種主體的參與。如何調整旅遊活動中形成的錯綜複雜的社會關係？如何保護旅遊業的健康發展，抑制旅遊業發展過程中的負面影響？如何解決旅遊業發展中遇到的矛盾和問題？與旅遊密切相關的法規和條例為調整旅遊活動中的各種社會關係和經濟關係提供了主要的法律依據，對保護旅遊業的健康發展造成了重要的作用。

閱讀目標

　　掌握旅遊法律關係、旅遊法律關係主體、法律事件以及法律行為的含義

　　瞭解旅遊政策的內容及其作用

　　熟悉中國旅行社的規制體系

　　掌握合約的概念及其法律特徵，合約的內容、形式、訂立程序，合約的履行、變更、轉讓和終止以及違約責任的概念和承擔違約責任的方式

▌第一節 旅遊活動中的法律關係與法律主體

一、旅遊法律關係的含義和特徵

（一）法律關係和構成要素

　　法律關係是指由法律規範所確認和調整的當事人之間的權利和義務關係。法律關係構成的三個要素：一是參與法律關係的主體；二是構成法律關係內容的權利和義務；三是主體間權利和義務的共同指向對象即權利客體。

依據法律關係的界定，法律關係和法律規範之間的關係是相互聯繫、相輔相成和不可分割的。法律規範是法律關係形成的前提和基礎，法律關係是法律規範實施的體現和驗證。換句話說，如果一種社會關係沒有某一法律規定，那麼此種社會關係就不是一種法律關係，也不具有法律上的權利和義務；同樣，法律規範只有在特定的法律關係中才能夠實現，造成協調社會關係的作用。

（二）旅遊法律關係及特徵

旅遊法律關係指的是被旅遊法所確認和調整的當事人之間在旅遊活動中形成的權利和義務關係。旅遊法律關係主要有以下三個特徵：

1. 旅遊法律關係是受旅遊法律規範調整的具體社會關係

旅遊法律關係反映了當事人之間在旅遊活動中結成的一種社會關係。換言之，旅遊法律關係是具體的社會關係的反映，但由於旅遊活動的內容和範圍具有相當的廣泛性，所以，旅遊法律關係無論是從主體範圍還是權利義務內容範圍來看，都是很廣泛的。

2. 旅遊法律關係是以權利和義務為內容的社會關係

旅遊社會關係同其他社會關係一樣，之所以是法律關係，是因為法律規定了當事人之間的權力和義務的關係，這種權利義務關係的確認體現了國家的意志，是國家維護旅遊活動秩序的重要保障。

3. 旅遊法律關係的產生、發展和變更是依據旅遊法的規定而進行的

旅遊法律關係的產生和存在必須以旅遊法律規範的存在為前提。由於法律關係歸根到底取決於社會的物質生活條件，統治階級會根據旅遊活動的發展變化，不斷對旅遊法律規範進行修訂、補充或廢止，從而引起旅遊法律關係的發展和變更。

二、旅遊法律關係的法律主體

與其他法律關係相似，旅遊法律關係也是由主體、客體和內容三個要素構成，三者缺一不可，否則旅遊法律關係就無法形成。

　　旅遊法律主體是由旅遊法規所確認的，享有一定權利、承擔一定義務的當事人或參加者，即在旅遊法律關係中享有權利、承擔義務的個人或組織。中國旅遊法律主體主要包括：

　　1. 國家旅遊行政管理機關

　　中國國家旅遊局和地方各級旅遊局是中國的旅遊行政管理機關。國家旅遊局是國務院主管全國旅遊行業的直屬機構，其主要職責是：對旅遊市場進行宏觀調控；制定國家旅遊事業發展的策略目標、方針政策、行政法規和行業標準；制定並組織實施旅遊發展規劃；負責對旅遊業進行行業管理；組織開拓國際旅遊市場和協調與旅遊業的相關行業關係等各種事務。各省、自治區、直轄市旅遊局是地方旅遊行政管理機構，受地方人民政府的領導和國家旅遊局的業務指導，負責管理該地區的旅遊工作。

　　2. 與旅遊業緊密相關的政府部門

　　這些政府部門可以依照各自的權限管理旅遊方面的活動，如工商、公安、稅收和海關等等。

　　3. 旅遊的企事業單位

　　中國的企事業單位主要有旅行社、旅遊飯店、旅遊交通運輸企業、旅遊服務公司、園林和文物管理部門以及旅遊景區、景點的管理部門。除此之外，還包括為旅遊者提供各種服務的餐飲、商業、銀行、郵電、娛樂等行業。這些旅遊企事業單位一般都具備法人資格，可以獨立享有民事權利、承擔民事義務，依照其經營範圍和職責範圍開展豐富多彩的旅遊服務活動。

　　4. 旅遊者

　　旅遊者有國內旅遊者和境外旅遊者兩種。國內旅遊者是指在國內進行旅遊活動的中國公民；境外旅遊者是指來華、回國或到內地旅遊的外國人、外籍華人、華僑和港澳台同胞。旅遊者是自然人，具有一定的權利能力和行為能力，能夠依法享有權利、承擔義務。對外國旅遊者而言，中國一般的作法是按照國際慣例，在特定的範圍內給予其互惠的國民待遇。國民待遇就是一個國家對外國自然人或法人等在某些事項上給予其與本國自然人或法人等同

等的待遇。《中華人民共和國民法通則》、《中華人民共和國民事訴訟法》、《中華人民共和國專利法》、《中華人民共和國商標法》、《中華人民共和國著作權法》等都給予外國人互惠的國民待遇。

5. 境外旅遊組織

境外旅遊組織在組織外國旅遊者來華旅遊或中國的旅遊組織安排中國旅遊者出境旅遊，都需要雙方組織的相互聯繫和協調，因此境外旅遊組織也成為中國的旅遊法律主體。在《旅行社管理條例》中明確規定了外國旅遊組織在中國旅遊法律關係中的主體地位。《旅行社管理條例》對外國旅行社在中國境內設立的常駐機構也是適用的。

三、旅遊業發展中的法律關係

旅遊活動的各參加者之間一方面由於義務交往、物質利益而形成經濟關係，另一方面也由於調整旅遊活動各種國內和國際法律規範的規定而形成法律關係。

（1）按照西方法學分類方法將旅遊業中的法律關係分為公法關係和私法關係。公法關係指國家需要在其中發揮權利作用的或者國家需要在其中扮演重要角色的關係。例如，兩個主權國家之間簽訂政府間旅遊合作協定、一國政府依法對本國境內的外國旅遊企業進行管理等。私法關係是指私人之間的、國家不加干預或很少加以干預的關係。例如旅遊企業和旅遊者之間或旅遊企業相互之間的關係。

（2）從被調查的旅遊法律關係的性質可以分為民事法律關係、經濟法律關係和行政法律關係。

（3）以當事人是否屬於同一國籍為標準，可分為國內法律關係和國際法律關係。對後者，若站在一個國家的角度則稱為涉外法律關係。

（4）從旅遊業務的專業領域，可分為旅行產業務中的法律關係、旅遊交通業務中的法律關係、旅館業務中的法律關係等。

四、旅遊法律關係的確立

任何一種法律關係的確立都必須有法律事實的出現，旅遊法律關係也是如此。

（一）法律事實與旅遊法律關係的產生、變更和消滅

法律事實是指法律規範所確認的足以引起法律關係產生、變更和消滅的客觀情況。一般來說，法律規範本身並不能直接引起法律關係的出現，只有當法律規範的假定情況出現時，才會引起具體的法律關係的產生、變更和消滅。

1. 旅遊法律關係的產生

旅遊法律關係的產生是指旅遊法律關係間一定的權利義務關係的形成。例如合法旅遊合約的簽訂就會在旅遊者和旅遊經營者之間產生權利義務關係，這種關係受國家法律的保護和監督。

2. 旅遊法律關係的變更

旅遊法律關係的變更是指其主體、客體和內容的變更。由於主體的增加、減少或變化，客體範圍或性質的改變，都會引起相應的權利或義務變化。如旅行社在組織旅遊活動時，改變與旅遊者約定的旅遊路線、交通方式、住宿條件等，則會引起雙方權利和義務的變更。同其他法律關係一樣，旅遊法律關係的變更絕對不是隨意的，它受到法律的嚴格限制。除不可抗力或主體間事先協商取得一致以外，不得隨意變更法律關係，否則要承擔相應的法律責任。

3. 旅遊法律關係的消滅

旅遊法律關係的消滅是指旅遊法律關係主體間權利義務關係的完全終結。在實踐中，旅遊法律關係的消滅主要表現為各主體權利義務的實現，如旅遊合約的履行。

（二）法律事實的分類

能夠引起旅遊法律關係的法律事實按其性質可分為法律事件和法律行為。

1. 法律事件

法律事件指的是能導致一定法律後果的、不以人的意志為轉移的事件，如出生、死亡、自然災害、戰爭等。這些事件都能在法律上導致一定的權利義務關係的產生、變更和消滅。在旅遊活動中，自然災害等不可抗力、戰爭和國家政局的變化都可能引起旅遊法律關係的產生、變更和消滅。

2. 法律行為

法律行為是指能在法律上發生效力的人們的意志行為。即當事人個人的意願形成的一種有意識的活動，它是包含旅遊活動在內的所有社會生活中引起法律關係產生、變更、消滅的最經常的事實。法律行為包括直接意義上的作為，也包括不作為（即對一定行為的抑制），他們也分別成為積極的法律行為和消極的法律行為。法律行為的成立必須具備四個條件：

（1）行為的內容合法。內容合法是必須為法律規範所確認的，這是旅遊法律行為有效的基本條件。

（2）主體要有行為能力。行為能力是指透過自己的行為，取得民事權利和承擔民事義務，從而使法律關係產生、變更、消滅的資格。如果自然人是參與旅遊法律關係的主體，則必須具備完全行為能力；如果法人是參與旅遊法律關係的主體，則必須真正具備法人條件並在其經營範圍或職責範圍內從事活動。

（3）主體的意思表示必須真實。意思表示是指主體將自己設立、變更、終止民事關係的內容意思表現於外部的行為。在旅遊法律關係中，主體間應當以自願、真實為原則處理相互關係，否則法律將不予保護。

（4）必須有一定的意思表示方式。旅遊法律行為的表示方式主要有口頭表示方式和書面表示方式兩種，而法律有規定的，則必須按照法定形式（如旅遊企業的登記、旅遊者的簽證等）表示。

旅遊法律行為包括合法的行為和違法的行為。合法的行為是指主體符合現行法律規定的行為，由此引起的旅遊法律關係的產生、變更和消滅。違法的行為是指主體違反現行法律的行為，它可分為民事違法、行政違法和刑事違法三種情況，但無論是何種情況，都必須承擔相應的法律責任。

五、旅遊法律關係的保護

旅遊法律關係的保護是指國家機關監督旅遊法律關係的主體正確行使權利、切實履行義務並對侵犯旅遊法律關係主體合法權利或不履行法定義務的行為追究法律責任的活動。

（一）旅遊法律關係的保護機構

1. 國家各級旅遊行政管理機關

他們是管理旅遊業的政府職能部門，有權依據旅遊法規，在其職責範圍內，運用獎勵或處罰的方法保護旅遊法律關係。

2. 相關的國家行政管理機關

工商、公安、稅務、衛生等管理部門可以依法對旅遊活動的主體作出獎勵或處罰的決定。

3. 司法機關

人民檢察院和人民法院根據法律法規的規定，分別對在旅遊活動中觸犯法律者，行使檢察權和審判權。各級法院還可以對旅遊活動中的民事法律行為作出判決。

（二）旅遊法律關係的保護措施

1. 行政措施

行政措施主要包括獎勵和處罰的方法。對於模範遵守國家法律法規、對旅遊業作出突出貢獻的，由行政管理機關予以獎勵；對於違反國家法律法規的，給予處罰。行政處罰的種類有：警告；罰款；沒收違法所得、非法財物；

責令停產停業；暫扣或者吊銷許可證、暫扣或吊銷營業執照；行政拘留；法律、行政法規規定的其他行政處罰。

2. 民事措施

民事措施是指判令有過錯的一方支付違約金或賠償金。

3. 刑事措施

刑事措施是指對於構成犯罪的依法追究刑事責任。

案例 10-1 12 歲兒童能否簽訂旅遊合約

（資料來源：《旅行社之友》）

2001 年暑假，剛滿 12 週歲的福州某中學初一學生黃某和他的同學張某、李某商量一起去武夷山玩，想找一家旅行社跟團旅遊。他們背著父母從家裡拿了錢來到 T 旅行社欲跟團旅遊，T 旅行社以未成年人不能自己報名、須由其父母陪同方可辦理為由拒絕。黃某等人又來到 H 旅行社門市部，當時 H 社職員田某接待他們，得知來意後，熱情推薦了武夷山 3 日遊。他們即按報價每人 550 元繳交清團費，並和 H 旅行社簽訂了旅遊合約。

案例討論：

1.12 歲的兒童是否能簽訂旅遊合約？

2. 黃某和 H 旅行社簽訂的合約有效嗎？

▌第二節 旅遊產業政策

一、旅遊政策的形成、內容和作用

（一）旅遊產業政策的形成

政策是指一個國家的執政黨或政府為實現某一個時期社會發展目標而制定的根本方針。旅遊業在經濟發展中的重要作用促使許多國家都實行干預性

旅遊政策，從而將旅遊活動引導到本國實行的對外貿易、國際收支、就業、經濟發展、國土整治等宏觀經濟政策上。

（二）旅遊產業政策的內容

1. 宏觀經濟政策

當代旅遊產業對國民經濟的各個部門都會產生積極而重要的影響，反過來也可以說旅遊產業的發展同樣受到國民經濟相關部門的影響。從旅遊產業所涉及的行業數量看，旅遊政策常常既分散又融合在不同的行業政策中。因此，政府可以利用國家整體經濟政策中有利於旅遊發展的手段與方法，如財政稅收手段，預算與貨幣政策，關於勞動時間、假期和職業培訓等方面的措施，促進旅遊業的發展。對旅遊部門的特殊經濟政策目標則採用專門預算、貨幣和稅收手段來實現。

2. 社會文化政策

旅遊業的發展對社會文化的影響是雙重的：一方面它產生了積極作用，例如提高了國民生活素質，創造社會就業，美化城市環境，促進各國文化交流與國際和平環境的產生。另一方面，也帶來了一些負面影響。例如，刺激了目的地物價較大幅度增長，降低當地居民生活水準，在高購買力的西方遊客到發展中國家旅遊時這種作用更加明顯。在國際旅遊業中，當地人也常常會模仿外國旅遊者的一些作法，而這種模仿與當地傳統文化、道德水準有時是背道而馳的。為了減少旅遊在社會文化方面的負面作用，政府應當採取一系列政策，推動旅遊的積極影響，限制其消極影響。

3. 社會旅遊政策

社會旅遊政策的目的是使更多的人能以最低的開支到國內或國外進行旅遊。帶薪假期制度的建立、擴大以及延長假期使社會旅遊發展了起來。為使更多的人能夠參加旅遊，社會旅遊必須置身於市場經濟之外。在過去，實行計劃經濟的國家都將度假納入國家計劃範圍，旅遊接待地可供支配的位置是按已定標準和不同社會職業的等級分配的。在市場經濟國家，社會旅遊擁有公共權利承認的手段並擁有社會職業機構的各種建議和動員方法。

（三）旅遊政策的作用

旅遊政策對旅遊業發展的作用主要體現在以下三方面：第一是協調各種關係。例如，旅遊發展與整個國民經濟的發展關係，國內旅遊和國際旅遊的各參加者之間的關係等。第二是引導旅遊開發商的行動，並盡可能地使之與國家旅遊產業政策所確定的發展目標相一致。第三是為立法工作奠定基礎，提供指導原則和經驗。在立法尚不完善的地方和時期，旅遊政策往往發揮著法律的作用。

二、中國的旅遊政策

自從改革開放以來，黨和政府為旅遊業的發展制定了一系列的政策，在引導旅遊業發展方向、優化產業結構、協調旅遊關係、保護各方的正當利益等方面發揮了主要的作用。中國的旅遊政策在中國旅遊業發展中造成了特別主要的作用，因為在中國開始發展旅遊業時，法律制度並不健全，尤其是直接調整旅遊關係的法律更處於空白狀態。中國第一個直接調整旅遊業的正式法規《旅行社管理暫行條例》直到 1985 年才出台，所以旅遊業在早期發展中幾乎是靠政策來引導方向、設定目標、規定旅遊各參加者的行為規範的。中國的旅遊業發展的政策主要有以下幾類：

（一）關於改革開放的總政策

這類政策為中國旅遊業尤其是中國國際旅遊業的發展提供了基本依據。毫無疑問，如果沒有改革開放，就不會有中國旅遊業的今天。

（二）關於經濟體制改革的政策

例如，1984 年中共十三屆三中全會作出了關於城市經濟體制改革的決議。其後，中國國家旅遊局據此就旅遊領域體制改革問題制定了具體方針。1992 年中共十四大指出中國旅遊業發生了根本變化。同年，中共中央和國務院也作出了關於加快發展第三產業的決定。該決定闡明了加快發展第三產業的策略意義，提出了目標和重點以及主要的政策措施。

（三）關於發展旅遊業的政策

早在 1980 年代初，國務院就作出了關於加強旅遊工作的決定，其後，中國政府又根據旅遊業發展不同時期、不同階段的具體情況提出了一系列政策。包括旅遊建設、海外促銷、行業管理、國內旅遊、出國旅遊、邊境旅遊、旅遊產品、旅遊安全、旅遊監察與審計、崗位培訓等幾個方面。「九五」規劃中又提出了一系列政策措施，其中主要有：

（1）旅遊業發展需要得到國家和地方政府的高度重視、鼓勵和支持，實施政府主導型策略；

（2）繼續堅持國家、地方、部門、集體、個人一起上，自力更生與利用外資一起上的方針；

（3）國家對旅遊業的投資逐年有所增加，地方政府也要相應加大對旅遊業的投入，以促進旅遊業的更大發展；

（4）民航、鐵路、交通部門加快建設，擴大開放；

（5）邊防、海關、衛生檢疫等國營單位要與旅遊、民航等部門一起努力共塑中國旅遊業的良好形象；

（6）教育和新聞出版單位要將國民的文明旅遊意識的培養提到議事行程上來。

（四）中國旅遊政策對旅遊業發展的意義

中國政府在旅遊業政策的制定和實施中作出了三點突出的成績：

（1）為中國旅遊業的發展奠定了方向。其中主要是強調中國旅遊業是社會主義國家的旅遊業，要旗幟鮮明地抵制西方旅遊業中存在的不健康因素。

（2）為旅遊業的發展以及各有關方面在旅遊業發展中的行為確定了基本準則。事實上，它相當於法律對有關當事人權利、義務、責任的規定。在旅遊法規尚不健全的情況下，旅遊政策引導企業和旅遊者個人將自己的行為和國家發展旅遊業的目標保持一致。

（3）及時將經過實踐證明切實可行的政策透過法律形式固定下來，成為人們一致遵守的行為規範，政策和法律逐漸地形成一個互為基礎、互為補充的規範群。

但另一方面，中國旅遊政策的制定中仍存在一定的缺陷，主要有以下幾個較為突出的問題：

（1）缺乏系統性。認真檢查迄今為止制定的旅遊政策，不難發現在系統性方面的差距。政策較多地是出於解決某一方面或某一類型的問題而並非出於中國發展旅遊業的整體考慮系統地提出，按照這種方式雖然也可以解決一些問題，但等問題出現以後才提出政策不如在制定政策前對可能出現的問題儘量作出充分的估計，防患於未然。

（2）各項政策之間的協調性存在一定缺陷。這包括旅遊政策之間的協調，也包括旅遊政策與其他相關行業政策之間的協調。各項產業政策都是根據該產業的固有規律和具體情況制定的。旅遊行業內各組成部分如飯店、旅行社、交通運輸業也各有其規律性和特點。但是問題在於，旅遊業各分支部門共同構成旅遊業的整體，而旅遊業和其他行業又共同構成整個國民經濟。因此，各種政策之間需要有協調。

（3）政策的可操作性應進一步提高。儘管政策與法律相比更近乎於原則性指導，不像法律那樣對當事人的權利、義務、責任規定得明確具體，但是，如果這種原則性超過合理限度，可操作性過低，就必然會產生不利後果。如果有些政策只是一些空洞的條文，人們就會根據自己的不同利益和需要作出大相逕庭的解釋，從而導致根據相同的政策產生不同的執行效果。

（4）政策的透明度有待於進一步加強。政策的透明度關係到它能否得到有效的理解和執行。然而，中國有些政策尤其是地方政策缺乏透明度，最典型的例證就是內部文件、內部規定。這種情況至少有三個不利之處：①作為某種行為規範的政策如果不公之於眾，人們便不知道如何操作，很難達到制定政策的目的。②導致政府官員在執行政策過程中產生徇私舞弊行為。③在對外開放的情況下，內部政策、內部文件和整個大環境格格不入。因此，中國加入世貿組織後，就需要重新考慮自己的內部規定。

三、其他國家的旅遊政策

（一）發達國家的旅遊政策

在實行市場經濟的工業化國家尤其是北美、西歐國家的旅遊業都有以下共同特點：

第一，他們合在一起在全球旅遊業中所占比例很高，可達 70% 左右。

第二，這些國家既是國際旅遊的主要客源國又是主要目的地國。同時，國內旅遊在這些國家也都有較高水平的發展。

第三，除特殊情況外，國際旅遊業對這些國家的經濟來說，可看作是一種輔助性活動。

第四，國際遊客流量在相似的經濟、社會體制的國家間產生。但歐美與日本之間在文化方面的明顯差異例外。

第五，社會旅遊在這些國家的旅遊業中占有較為重要的位置。

第六，旅遊的開展多由私營企業發起並主要由私營企業經營。

歐洲共同體是由西方發達國家組成的集團。歐洲共同體制定旅遊政策的目的是為其成員國旅遊業的協調發展創造有利條件。因此，歐共體委員會提出了優先發展若干領域。在這些領域裡，共同體可採取一致行動以利於問題的解決和成員國旅遊業的發展。共同體的旅遊政策目標主要有四個方面：

（1）旅遊者的自由通行和保護。為此採取的措施包括減少海關管制，減少邊境進程監督手續，傳播資訊，旅遊救助和汽車保險，保護旅遊者合法權益。

（2）旅遊職業的工作範圍。包括規定設立旅遊服務點的權利和提供旅遊服務的自由，職業培訓計劃的實施的成員國相互承認各自文憑，拉開度假間隔以及旅遊稅收措施。

（3）旅遊運輸。包括增加旅遊運輸價格的透明度，改善各地區的航空交通以提高競爭力。

（4）發展目標。例如，干預發展基金組織以有利於促進旅遊活動的發展。

發達國家旅遊政策主要有以下幾個方面的特徵。第一，充分體現市場經濟的作用。政府的旅遊政策對旅遊業發展只進行宏觀引導而不作具體干預。第二，強調對私營旅遊企業利益的保護。作為資本主義經濟體系的西方發達國家，私人利益是政府的政策和法律保護的重要內容。但與此同時，對一般公眾包括工薪階層的利益也給予一定的注意，社會旅遊在這些國家的發展即說明了此問題。第三，旅遊政策的產生要經過嚴格的程序以保證較強的穩定性。第四，各國間的政策透過國際合作的方式進行協調。協調成功的基礎依賴於他們共同的經濟體制、價值觀念和法制傳統。

（二）發展中國家的旅遊政策

發展中國家的旅遊政策也有某些共同特點：第一，發展中國家一般單純或是主要是旅遊接待國。第二，國際旅遊業主要被看作是獲取外匯的一個途徑，因此許多發展中國家都優先發展國際旅遊，而由於當地人民生活水平有限，國內旅遊尚未提到議事行程上。第三，發展中國家的區域內旅遊很不發達，主要原因是這些國家各自產生的客流量都十分有限。第四，國際旅遊業給發展中國家提出了類似技術轉讓的問題。由於要支付西方國家在轉讓技術、專家培訓和管理人員聘用方面的高額費用，往往使經過艱苦努力賺取的外匯重新流入發達國家。

拉丁美洲和加勒比國家的旅遊政策在發展中國家具有相當的代表性。這一地區國家的國際旅遊有很多有利因素，其中兩個因素起決定作用：一是距離，兩個巨大客源市場美國和加拿大較近；二是氣候條件，其旅遊高峰季節正是北美的嚴冬。然而，也有一些不利因素，如某些中美洲國家政局不穩定，有的國家運費偏高。

在拉丁美洲國家，墨西哥的旅遊政策尤其引人矚目，這主要是因為它努力將對國家獨立的關心和發展的願望有機地結合起來。對國家獨立的關心使墨西哥政府採取了一系列的重要的政策措施：將旅遊部門完全納入國民經濟，

以便限制因旅遊需求而引起的進口增加；對邊境旅遊地區特別是與外國相接的沿海地區採取保護措施；限制外國資本在旅遊部門投資中所占的比例。

案例 10-2 瑞士的旅遊政策

（資料來源：〈瑞士的旅遊政策及鼓勵措施〉，《旅行社之友》）

為支持鼓勵旅遊業的發展，瑞士早在 1996 年就出台了《聯邦旅遊政策報告》，該報告是瑞士現行的旅遊政策的基礎文件。報告確定了瑞士旅遊政策的主要目標和增強瑞士旅遊業競爭力的重點措施。

報告指出：市場自由是瑞士旅遊業重要信條。瑞士旅遊業仍應保持其私有經濟性質，不應過分依賴國家。但是，政府有義務為旅遊業創造有利條件，完善瑞士的國際形象，增加瑞士的吸引力，從而增強旅遊業的競爭力。為達到上述目的，瑞士政府主要採取了以下四項支持鼓勵措施：1. 支持研發，包括完善旅遊業統計，增加改進完善旅遊業服務的投入等。2. 加強國際合作，促進人員往來。3. 透過政府資助，加強瑞士旅遊點的吸引力，如給旅館建設提供貸款，支持人員培訓等。4. 在稅收方面給予優惠，不僅包括對參加瑞士旅遊系統的旅館減稅，還包括旅遊業在土地使用上的優惠政策。

政府為增強旅遊業競爭力採取了以下主要措施：

1. 提供財政支持。瑞士旅遊機構迫切要求改進旅遊設施。從 1998 年開始，聯邦政府從預算中劃出專門基金，對旅遊業的設施改造更新提供財政支持。旅遊企業在進行改造擴建項目時，可提出基金使用申請，要求國家給予高達項目投資額 50% 的融資幫助。

2. 放寬經營限制。瑞士原先嚴格禁止經營博彩業。隨著《博彩業法》於 2000 年 4 月 1 日開始實施，瑞士有限度地放開了對經營博彩業的限制，這對旅遊業產生了積極的促進作用。瑞士旅遊協會將負責監督該法的實施。

3. 給予稅收優惠。聯邦議院在修改《增值稅法》時，同意延長對旅館住宿減徵增值稅的優惠待遇。兩院又對旅行社及旅遊開發公司的徵稅問題達成共識：旅行社及旅遊開發機構為其公共利益所繳納的集資不需要納稅；公共機構為旅遊組織提供的資金支持一律免稅。

4. 強化宣傳促銷。根據瑞士《國家旅行社法》，瑞士政府每年向瑞士旅遊局提供財政支持。2000 到 2004 年，將提供的財政支持金額為 1.9 億瑞士法郎，用於瑞士旅遊的宣傳促銷，提高服務品質。

案例討論：針對瑞士的旅遊政策，請提出值得中國學習和借鑑之處。

▌第三節 中國旅行社產業法規體系

旅行社的法規、規章主要有《旅行社管理條例》、《旅行社管理條例實施細則》、《旅行社品質保證金暫行規定》、《設立外商控股、外商獨資旅行社暫行規定》、《旅行社投保旅行社責任保險規定》等以及對導遊人員進行管理的《導遊人員管理條例》。這些法規、規章的建立和完善，為旅行社的規範經營、有序競爭奠定了基礎。除此以外，各地政府為了發展旅遊業，規範旅行社市場，結合當地實際，紛紛出台有關法規、規章，進一步完善了對旅行社的監督和管理。

一、《旅行社管理條例》及其實施細則

截至目前，中國國務院先後三次制定（修訂）頒布了有關旅行社的管理法規。早在 1985 年 5 月 11 日，國務院就頒布了《旅行社管理暫行條例》；1996 年 10 月 15 日，國務院在原有《旅行社管理暫行條例》的基礎上，頒布了《旅行社管理條例》；2001 年 12 月 11 日，國務院再次對《旅行社管理條例》（以下簡稱《條例》）進行了修訂。《條例》是中國旅遊業迄今為止最具有權威的法規之一，中國國家旅遊局根據《條例》，發布了《旅行社管理條例實施細則》，對《條例》的有關規定作了進一步的解釋和闡釋。

與《旅行社管理暫行條例》（以下簡稱《暫行條例》）相比，1996 年的《條例》至少有了幾個方面的重要調整：

（1）旅行社類別的調整。《暫行條例》把旅行社劃分為一、二、三類社，《條例》則把旅行社劃分為國際旅行社和國內旅行社兩個類別。

（2）提高了旅行社註冊資金標準。原來的一類旅行社的註冊資金需要50萬元，二類旅行社的註冊資金僅需要25萬元。1996年的《條例》則規定，國際旅行社的註冊資金為150萬元；國內旅行社的註冊資金由原來的3萬元提高到了30萬元。

（3）旅行社品質保證金制度的法律地位得到了加強和鞏固，1995年1月1日開始，在中國，全國旅行產業實行的旅行社品質保證金制度，是以中國國家旅遊局局長令的形式發布實施的，法律淵源屬於行政規章。《條例》進一步明確了旅行社品質保證金的性質和數量。《條例》的法律淵源屬於行政法規，規格明顯提高。

（4）加強了對旅遊者合法權益的保護。

（5）加大了對旅行社的監管力度。

2001年修訂後頒布實施的《條例》，主要增加了「外商投資旅行社的特別規定」的內容。

二、旅行社品質保證金制度

為了強化對旅行社的監管力度，保護旅遊者的合法權益，世界上許多旅遊業發達的國家和地區，諸如美國、日本、德國、法國、韓國、泰國、英國、澳洲等國家都實行保證金制度或類似的制度。隨著中國旅遊業的發展，對旅行社實行品質保證金制度也擺到了議事行程上，中國國家旅遊局參照國際通行作法，經過多方努力，制定出旅行社品質保證金的一系列規範性文件，上報國務院。1994年9月15日，經國務院辦函（1994）98號批准，在全國旅行產業實行保證金制度。

三、旅行社責任保險制度

旅行社在組織旅遊團外出旅遊時，由於各種突發事件的發生，造成對旅遊者財產和人身的傷害，旅遊者面臨許多旅遊風險。為了減輕、彌補旅遊者在旅途中可能發生的損失和傷害，同時也最大限度地轉嫁旅行社由此帶來的

麻煩、風險和危機，保護旅遊者和旅行社的合法權益，旅遊保險制度應運而生。

四、導遊人員管理法規

導遊人員是代表旅行社執行落實旅遊計劃的一線工作人員，他們最直接地為旅遊者提供或落實所有的服務，是旅遊業中最活躍的服務人員。1987 年 11 月 14 日經中國國務院批准，同年 12 月 1 日，中國國家旅遊局發布了《導遊人員管理暫行規定》，這是中國第一個導遊人員的管理規定。1999 年 5 月 14 日，國務院第二百六十三號令頒布了《導遊人員管理條例》，這是繼中國《旅行社管理條例》之後，旅遊業的第二部法規；2001 年 12 月 27 日，國家旅遊局第十五號局長令發布了《導遊人員管理實施辦法》。

案例 10-3 旅行社超範圍經營引起合約糾紛

××年 4 月，某國際旅行社負責人到旅遊行政管理部門投訴稱，是年 2 月該社與香港某旅行社駐北京辦事處簽訂合作協議，商定該國際旅行社招徠組團赴新加坡、馬來西亞、泰國和中國香港等地旅遊。該辦事處負責辦理有關入境手續及境外接待。合作協議簽訂後，該國際旅行社積極招徠客人，先後組團 40 餘人赴新馬泰旅遊，雙方合作良好。4 月，該旅行社又組織了 23 名遊客由該辦事處辦理出境旅遊有關手續。但是，該辦事處因故未能辦妥，致使該國際旅行社退還並賠償客人旅遊費用而蒙受經濟損失。為此，旅行社認為由於該辦事處違約，應承擔責任，予以積極賠償。經旅遊行政管理部門調查確認，該國際旅行社經營範圍內無出境旅遊業務。

案例討論：

1. 本案中，該國際旅行社和該辦事處簽訂的協議是否屬於無效協議？

2. 如果該協議是無效的，簡述原因。

案例 10-4 第三方損害與旅行社責任

××年 2 月原告張某一家三口參加了某旅遊公司的海南四日遊。前三日的遊玩非常愉快，但在最後一天卻出現了意外。在通往三亞的公路上，該旅

行團所乘的旅遊車因車輪打滑，撞上了其他車輛。張先生本人右肱骨開放性、粉碎性骨折，他的女兒鎖骨閉合性骨折。所幸夫人只受了點皮外傷，但所受驚嚇著實不輕。為此，張某一家要求該旅遊公司退還全部旅遊費 6000 元，並賠償人身損害所造成的傷殘補助費、醫療費、護理費、誤工費以及精神損失共 385000 元。但旅遊公司提出，雙方所簽訂的格式旅遊合約中有約定「如果由於第三方的原因造成遊客人身或財產損害的，旅行社概不承擔責任」。該事故的發生是由於提供旅遊車的某旅遊汽車公司的車子有故障造成的，旅遊公司並無過錯，因此拒絕賠償。雙方協商不成，張先生一家將旅遊公司告到了法院。

案例討論：

1. 該旅遊合約中有關第三方造成損害時旅行社可以免責的約定是否有效？為什麼？

2. 該案中，原告是否可以直接要求旅行社承擔責任？為什麼？

3. 張先生一家可以得到哪些賠償？依據是什麼？

▌第四節 旅行社合約管理

一、合約的概念和特徵

合約，又稱契約，是當事人之間設立、變更、終止某種權利義務關係的協議。在合約的定義下，可以包括財產、身分、行政、勞動等不同性質的多種法律關係。中國的《合約法》中所指的合約，是平等主體的自然人、法人、其他組織之間設立、變更、終止民事權利義務關係的協議。

根據中國《合約法》的規定，合約具有以下法律特徵：

（1）合約是平等主體之間的民事法律關係。合約當事人的法律地位平等，一方不得憑藉行政權力、經濟實力等將自己的意志強加給另一方。

（2）合約是多方當事人的法律行為。合約的主體必須有兩個和兩個以上，合約的成立是各方當事人意思表示一致的結果。

（3）合約是從法律上明確當事人之間特定權利和義務關係的文件。合約在當事人之間設立、變更、終止某種特定的民事權利義務關係，從而實現當事人的特定經濟目的。

（4）合約是具有相應法律效力的協議。合約依據成立、發生法律效力之後，當事人各方都必須全面正確履行合約中規定的義務，不得擅自變更或者解除。當事人不履行合約中規定的義務，要依法承擔違約的責任。對方當事人可透過訴訟、仲裁，請求強制違約方履行義務，追究其違反法律的責任。

二、合約的訂立

（一）合約的內容

合約的內容，即合約當事人訂立合約的各項具體意思表示，具體體現為合約的各項條款。依據中國《合約法》規定，在不違反法律強制性規定的情況下，合約的內容由當事人約定，一般包括以下條款：當事人的名稱或者姓名和住所；標的，即合約雙方當事人權利義務所共同指向的對象；數量；品質；價款或報酬；履行期限、地方和方式；違約責任；解決爭議的方法。案例 10-5 提供了一份國內旅遊組團的旅行社合約樣本。

案例 10-5 ×× 省國內旅遊組團合約樣本

甲方：（旅遊者或單位）

住所或單位地址：

電話：

乙方：（組團旅行社）

地址：

電話：

甲、乙雙方就甲方參加由乙方組織的本次旅遊的有關事項經平等協商，自願簽訂合約如下：

第一條 ［旅遊內容］本旅遊團團號為：

旅遊路線為：

旅遊團出發時間為　　年　月　日，結束時間為　　年　月　日，共計天　夜。

前款所列旅遊路線、行程安排詳見「旅遊行程表」。「旅遊行程表」經甲、乙雙方簽字作為本合約的組成部分。

第二條〔服務標準〕本旅遊團服務品質執行中國國家旅遊局頒布實施的《旅行社國內旅遊服務品質》標準（或由甲、乙雙方約定）。

第三條〔旅遊費用〕本旅遊團旅遊費用總額共計　　元人民幣。簽訂本合約之日，甲方應預付　　元人民幣，餘款應於出發前　　日付訖。

第四條〔項目費用〕甲方依照本合約第三條約定支付的旅遊費用，包含以下項目：

1. 代辦證件的手續費：乙方代甲方辦理所需旅行證件的手續費。

2. 交通客票費：乙方代甲方向民航、鐵路、長途客運公司、水運等公共交通部門購買交通客票的費用。

3. 餐飲住宿費：「旅遊行程表」內所列應由乙方安排的餐飲、住宿費用。

4. 遊覽費：「旅遊行程表」內所列應由乙方安排的遊覽費用，包括住宿地至遊覽地交通費、非旅遊者另行付費的旅遊項目第一道門票費。

5. 接送費：旅遊期間從機場、港口、車站等至住宿旅館的接送費用。

6. 旅遊服務費：乙方提供各項旅遊服務收取的費用（含導遊服務費）。

7. 國內旅遊意外保險費：　　元，（保險金額：　　元）。

當事人對合約條款的理解有爭議的，應當按照合約所使用的詞句、合約的有關條款、合約的目的、交易習慣以及誠實信用原則，確定該條款的真實意思。合約文本採用兩種以上文字訂立並約定具有同等效力的，對各文體使用的詞句推定具有相同含義。

涉外合約的當事人可以選擇處理合約爭議都適用的法律，但法律另有規定的除外。《合約法》規定，在中華人民共和國境內履行的中外合資經營企業合約、中外合作經營企業合約等適用中華人民共和國法律。

（二）合約的形式

合約的形式是指合約當事人意思表示一致的外在表現形式。當事人訂立合約可以採取書面的形式、口頭形式和其他形式。口頭形式的合約方便易行，但是缺點是發生爭議時難以舉證確認責任、不夠安全。所以，重要的合約不宜採取口頭形式。

（三）合約訂立程序

當事人訂立合約應當具備相應的資格，即具有相應的民事權利能力和民事行為能力。民事權利能力是當事人作為民事主體能夠享有民事權利和承擔民事義務的資格。民事行為能力是民事主體能夠以自己的行為享有民事權利和承擔民事義務的能力。當事人依法可以委託代理人訂立合約。

當事人訂立合約，採取要約、承諾的方式進行。當事人意思表示真實一致時，合約即可成立。

1. 要約

所謂要約，指的是希望與他人訂立合約的意思表示。要約可以向特定的人發出，也可以向非特定人發出。要約到達受要約人時生效。要約可以撤回。撤回要約的通知應當在要約到達受要約人之前或與要約同時到達受要約人。要約可以撤消。撤消要約的通知應當在受要約人發出承諾通知之前到達受要約人。

2. 承諾

所謂承諾，是受要約人同意要約的意思。要約以信件或者電報作出的，承諾期限自信件載明的日期或者電報交發之日開始計算。承諾人發出承諾後反悔的，可以撤回承諾，其條件是撤回承諾的通知應當在承諾通知到達要約人之前或者與要約通知同時到達要約人，即在承諾生效前到達要約人。

（四）締約過失責任

締約過失責任是指合約當事人在訂立合約過程中，因違反法律規定、違背誠實信用原則，致使合約未能成立，並給對方造成損失，而應當承擔的損害賠償責任。

《合約法》第四十三條規定：當事人在訂立合約過程中有下列情形之一，給對方造成損失的，應當承擔損害賠償責任：

（1）假借訂立合約，惡意進行磋商；

（2）故意隱瞞與訂立合約有關的重要事實或者提供虛假情況；

（3）有其他違背誠實信用原則的行為。

三、合約的履行

合約的履行，是指合約的雙方當事人正確、適當、全面地完成合約中規定的各項義務的行為。

在合約的履行中，當事人應當遵循誠實信用原則，根據合約的性質、目的和交易習慣履行通知、協助、保密等義務。合約生效後，當事人就品質、價款或者報酬、履行地點等內容沒有約定或者約定不明確的，可以協議補充；不能達成補充協議的，按照合約有關條款或者交易習慣確定。依照上述履行原則仍不能確定的，適用《合約法》的下列規定：

（1）品質要求不明確的，按照國家標準、行業標準履行；沒有國家標準、行業標準的，按照通常標準或者符合合約目的的特定標準履行。

（2）價款或者報酬不明確的，按照訂立合約時履行的市場價格履行；依法應當執行政府定價或者政府指導價的，按照規定履行。

（3）履行地點不明確的，給付貨幣的，在接受貨幣一方所在地履行；交付不動產的，在不動產所在地履行；其他標的的，在履行義務一方所在地履行。

（4）履行期限不明確的，債務人可以隨時履行，債權人也可以隨時要求履行，但應當給對方必要的準備時間。

（5）履行方式不明確的，按照有利於實現合約目的的方式履行。

（6）履行費用的負擔不明確的，由履行義務一方負擔。

四、合約的變更、轉讓和終止

（一）合約的變更

合約的變更由廣義和狹義之分。廣義的合約變更，包括合約內容的變更與合約當事人即主體的變更。合約主體的變更，在《合約法》中稱合約的轉讓。所以，在《合約法》中的合約變更是合約內容的變更。為防止發生糾紛，當事人對合約變更的內容應作明確約定，變更內容約定不明確的，《合約法》規定，推定為未變更。合約變更後，當事人應當按照變更後的合約履行。

（二）合約的轉讓

合約的轉讓，即合約主體的變更，指當事人將合約的權利和義務全部或者部分轉讓給第三人。合約的轉讓，分為債權轉讓和債務轉讓，當事人一方經對方同意，也可以將自己在合約中的權利和義務一併轉讓給第三人。

《合約法》規定，債務人可以將合約的權利全部或者部分轉讓給第三人，但有下列情形之一除外：

（1）根據合約性質不得轉讓，主要指基於當事人特定身分而訂的合約，如出版合約、贈與合約、委託合約、聘雇合約等；

（2）按照當事人約定不得轉讓；

（3）按照法律規定不得轉讓。

（三）合約的終止

合約的終止是指因發生法律規定或當事人約定的情況，使當事人之間的權利義務消失，而使合約終止法律效力。

《合約法》第九十一條規定，有下列情形之一的，合約的權利義務終止：

(1) 債務已經按照約定履行；

(2) 合約解除；

(3) 債務相互抵消；

(4) 債務人依法將標的物提存；

(5) 債權人免除債務；

(6) 債權債務同歸於一人；

(7) 法律規定或者當事人約定終止的其他情形。

合約終止後，當事人應當遵循誠實信用原則，根據交易習慣履行通知、協助、保密等義務。

五、違約責任

(一) 違約責任的概念

違約責任，是指當事人違反合約義務所應承擔的民事責任。違約責任是一種民事責任，因當事人違反合約義務而產生，主要表現為財產責任，可由當事人在法律規定的範圍內事先約定，如約定一定數額的違約金、約定對違約產生的損失賠償額的計算方法、約定免除責任的條例等等。

(二) 違約行為的種類

對違約行為可按不同的標準分為不同種類。按照違約行為發生於合約履行期之前還是之後，違約行為可分為屆期違約和預期違約。屆期違約是當事人在合約履行期限屆滿後不履行合約。預期違約是當事人在合約履行期限屆滿之前便以明示或暗示的行為表示將不履行合約。按照違約行為是否從根本上違背締約目的，可分為根本違約與非根本違約。按照違約時合約義務是否得到當事人的履行，可分為不履行和不適當履行。按照違約行為除違約後果外，是否還造成人身損害、財產權益損害等侵權損害後果，可分為僅有違約

後果的瑕疵履行與伴有侵權後果的加害履行。按照遲延履行的主體不同，可分為債務人延遲履行和債權人延遲履行等等。

（三）承擔違約責任的方式

《合約法》規定的承擔違約責任的方式主要有以下幾種：繼續履行、補救措施、賠償損失、支付違約金。

1. 繼續履行

繼續履行，又稱實際履行、強制履行，是指債權人在債務人不履行合約義務時，可請求人民法院或者仲裁機構強制債務人實際履行合約義務。

《合約法》規定，當事人一方未支付價款或者報酬的，對方可以要求其支付價款或者報酬。當事人一方不履行非金錢債務或者履行非金錢債務不符合約定的，對方可以要求履行，但有下列情形之一的除外：

（1）法律上或者事實上不能履行；

（2）債務的標的不適於強制履行或者履行費用過高；

（3）債權人在合理期限內未要求履行。

2. 補救措施

補救措施是債務人履行合約義務不符合約定，債權人在請求人民法院或者仲裁機構強制債務人實際履行合約義務的同時，可根據合約履行情況要求債務人採取的補救履行措施。

3. 賠償損失

當事人一方不履行合約義務或者履行合約義務不符合約定的，在履行義務或者採取補救措施後，對方還有其他損失的，應當賠償損失。賠償損失額應當相當於因違約所造成的損失，包括合約履行後可以獲得的利益，但不得超過違反合約一方訂立合約時預見到或者應當預見到的因違反合約可能造成的損失。

4. 支付違約金

違約金，是當事人約定或者法律規定，一方當事人違約時應當根據違約情況向對方支付的一定數額的貨幣。

約定的違約金低於造成的損失的，當事人可以請求人民法院或者仲裁機構予以增加；約定的違約金高於造成的損失的，當事人可請求人民法院或者仲裁機構予以適當減少。當事人就延遲履行約定違約金的，違約方支付違約金後，還應當履行債務。

5. 免責事由

免責事由，是指當事人約定或者法律規定的債務人不履行合約時可以免除承擔違約責任的條件與事項。《合約法》規定的一般免責事由為不可抗力，其他法律對特定合約免責事由有規定的，適用於特定合約。當事人可以在合約中自願約定合理的免責條款。

不可抗力，是指不能預見、不能避免並不能克服的客觀情況。因不可抗力不能履行合約的，根據不可抗力的影響，部分或者全部免除責任，但法律另有規定的除外。當事人遲延履行後發生不可抗力的，不能免除責任。當事人一方因不可抗力不能履行合約的，應當及時通知對方，以減輕可能給對方造成的損失，並應當在合理期限內提供證明。

案例 10-6 旅遊服務環節缺失與旅行社的合約責任

×× 年 9 月，南昌遊客李某等 39 人報名參加當地某旅行社組織的北京 8 日遊。每人交付旅遊費用 1200 元。雙方簽定了合約約定：

（1）旅途往返乘坐特快列車，抵京後專車接至住宿地；

（2）在京遊覽安排 4 天專用車；

（3）在京遊覽 19 個景點。

9 月 28 日該旅行社派導遊王某陪同該旅遊團乘坐南昌至北京特快列車赴京旅遊。次日抵達後，該旅行社未安排車來北京接站，該旅行團不得不自乘地鐵並步行至住宿地。10 月 1 日至 3 日遊覽中，因該旅行社未做周密合理的安排，致使該旅遊團候車達 4 小時之久，未能按原定約定遊覽中山公園和軍

事博物館。為此，該旅遊團十分不滿，遂與導遊王某達成退款協議約定：由旅行社退給該旅遊團每人 400 元。10 月 5 日，該旅遊團乘坐北京至南昌特快列車返回南昌。但當該旅遊團向旅行社索要退款時，該旅行社法定代表人周某對退款協議不予認可，申明退款協議無效。因此，該旅遊團投訴至品質監督所。

在本案中，旅行社顯然違反了與旅遊者簽定的服務合約，未能透過約定提供旅遊服務，已構成對旅遊者合法權益的侵害。該社法定代表人周某的行為是推卸責任的作法，其理由是不能成立的。因為，由於職務代理關係，導遊與旅遊者之間關於退款的協議應視為旅行社與旅遊者之間的協議。既然旅行社的違約行為明白無誤地存在，品質監督所應要求旅行社承擔違約責任。

案例 10-7 旅行社擅自變更行程導致旅遊者投訴

×× 年 2 月，北京某旅行社接待香港某旅遊團。按照合約規定該旅遊團在北京遊覽 4 天，其中 2 月 11 日遊長城，12 日遊頤和園，13 日遊故宮，14 日遊覽市容後出境。該旅行社導遊黃某無正當理由，也未徵得該旅遊團同意，擅自對旅遊行程做了變更，將遊覽長城改為 2 月 14 日。該旅遊團對此變更質疑，但黃某未作解釋。不料，2 月 13 日天降大雪，2 月 14 日晨該旅遊團赴長城，車至八達嶺下，積雪封路，不能前行，該團只得返回。翌日，該旅遊團出境返港，並書面向品質監督所投訴旅行社未徵得旅遊者同意，擅自改變旅遊行程，屬違約行為，而且旅遊團未能遊覽長城，旅行社應承擔賠償責任。該旅行社則辯稱，改變旅遊行程屬導遊個人行為，與旅行社無關。至於未遊長城，則是由於大雪封路，屬不可抗力，旅行社不應承擔賠償責任。

案例討論：

　　1. 本案中旅行社的辯詞是否能夠成立？

　　2. 該旅行社是否已構成了違約行為？

　　3. 導遊員黃某的行為是私人行為還是旅行社的行為？

　　4. 本案中是否有不可抗力事件發生？

本章小結

　　本章主要介紹了旅遊活動中的法律關係、法律主體、旅遊政策、旅行社的規制體系和合約。旅遊法律關係具體包括法律關係和旅遊法律關係，其中介紹了法律關係的含義，法律關係的特徵，旅遊法律關係及特徵，旅遊法律關係的產生、變更和分類及旅遊法律關係的保護。關於旅遊法律主體，介紹了旅遊法律主體的含義、中國主要的法律主體、法律事件的含義和法律行為的含義。有關旅遊產業政策，介紹了旅遊政策的內容及其作用、中國旅遊政策的發展及對旅遊業發展的意義和其他國家的旅遊政策。旅行社的規制體系一節的內容包括《旅行社管理條例》、《旅行社管理條例實施細則》，旅行社品質保證金制度的《旅行社品質保證金暫行規定》，旅行社責任保險制度的《旅行社投保旅行社責任保險規定》以及《導遊人員管理條例》。在合約管理一節中介紹了合約的概念及其法律特徵；合約的內容、形式、訂立程序；合約的履行、變更、轉讓和終止的含義和違約責任的概念和承擔違約責任的方式。

思考題

1. 旅遊法律主體的含義是什麼？
2. 旅遊法律關係的產生、變更、消滅各是什麼意思？
3. 法律行為成立需要具備哪四個條件？
4. 發達國家和發展中國家的旅遊政策對中國有何啟示？
5. 旅行社品質保證金的賠償範圍是什麼？
6. 旅行社違反經營規則有哪些相應的處罰？
7. 違約行為一旦發生，旅行社需要透過哪些方式來承擔違約責任？

第 11 章 旅行社策略管理

導讀

　　1980 年代以來，從西方發達國家開始，現代企業管理的重心發生了轉移。如果說，1950 年代以前企業管理的核心是生產管理，到 1960 年代轉變為市場管理，1970 年代重心是財務管理，而到了 1980 年代，企業管理的重心則轉為策略管理。在旅行社管理中，策略管理同樣重要，對策略管理的注重使得旅行社管理者超越了對具體的業務部門的管理，開始從整體上對旅行社的經營思路進行把握，關注旅行社的生存環境，確定正確的策略目標體系，制定策略方案並對其進行實施，促進了旅行社的長遠發展。

閱讀目標

　　熟悉旅行社的策略層次和策略管理過程

　　瞭解旅行社宏觀環境分析、微觀環境分析的主要內容和方法

　　掌握 SWOT 分析法的主要內容

　　瞭解旅行社的策略目標的分類、競爭策略的三種基本策略類型以及增長策略的主要類型

▌第一節 旅行社策略管理概論

一、策略管理的概念和基本要素

　　旅行社策略管理是指對旅行社策略目標形成、策略方案制定與實施的整個過程進行計劃、組織、指揮、協調、控制的活動。

　　從狹義策略的角度來講，旅行社策略由四個要素構成，即經營範圍、資源配置、競爭優勢和協同作用。

　　（一）經營範圍

經營範圍是指旅行社從事生產經營活動的領域，它反映出旅行社與其外部環境相互作用的程度，也反映出旅行社計劃與外部環境發生作用的要求。旅行社應該根據相關行業現狀、自己的產品和市場來確定自己的經營範圍。就旅行社而言，主要的經營範圍包括對出境旅遊服務、入境旅遊服務、國內旅遊服務三大類的選擇，也可以進一步細化和專業化。

（二）資源配置

資源配置是指旅行社過去和目前的資源及技能配置的水平和模式。資源配置的效率直接影響旅行社實現自己目標的程度。當旅行社根據外部環境的變化採取策略行動時，一般對現有的資源配置模式加以或大或小的調整。

（三）競爭優勢

競爭優勢是指旅行社透過其資源配置與經營範圍的決策，在市場上所形成的不同於其競爭對手的競爭地位。競爭優勢既可以來自於在產品和市場上的地位，也可以來自於旅行社對特殊資源的正確運用。

（四）協同作用

協同作用是指旅行社從資源配置和經營範圍的決策中所能獲得的綜合效果，一般而言，旅行社的協同作用可以分為投資、作業、銷售和管理四類。

1. 投資協同作用

這種作用來源於旅行社各經營單位聯合利用旅行社的設備、工具、網路等方面的投資。

2. 作業協同作用

這種作用產生於充分利用現有的人員和設備，共享由經驗曲線造就的優勢等。

3. 銷售協同作用

這種作用產生於旅行社不同的旅遊產品使用共同的銷售渠道、銷售機構和促銷手段。

4. 管理協同作用

這種作用來源於管理過程中的經驗積累以及規模效益等，如對旅行社開發的新業務和新產品，管理人員可以利用現有積累的經驗減少管理成本。

探討旅行社策略的構成要素有重要意義：一方面可以幫助理解構成要素對旅行社效能和效率的影響；另一方面，可以使管理人員認識到這四個構成要素存在於不同的策略層次之中，而且在不同的策略層次中，各要素的相對重要性不同，策略人員給予其的關注也應不同。

二、策略的層次

一般來講，在典型的大中型旅行社中，旅行社的策略可以分為三個重要的層次：旅行社整體策略、經營單位策略、職能部門策略（見圖 11-1）。旅行社的總部制定整體策略，事業部制定經營單位策略，而部門制定職能部門策略。不同的旅行社所需要的策略層次有所不同，有的小型旅行社，由於內部沒有相對獨立的經營單位，便不一定將其策略分為三個層次。

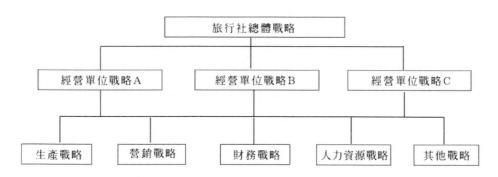

圖 11-1 旅行社策略的三個層次

（一）旅行社整體策略

整體策略有時也被稱為公司級策略，主要解決公司的使命、方針、整體目標、事業組合等問題。整體策略的對象是旅行社整體。如果一個旅行社擁有兩種或兩種以上的事業單位，就會需要這種公司級策略。它需要根據旅行社的目標，選擇旅行社可以競爭的經營領域，合理配置旅行社經營所必需的

資源，使各項經營業務相互支持、相互協調。可以說，從旅行社的經營發展方向到內部各經營單位之間的協調，從有形資源的充分利用到整個公司價值觀念、文化環境的建立，都是整體策略的內容。一般而言，中小規模的旅行社不存在公司層策略，但經營範圍多元化的大旅行社則必須考慮公司層策略的問題。

（二）經營單位策略

經營單位的策略是在整體策略的指導下，為保證完成旅行社的整體策略規劃而制定的本事業單位的策略計劃。事業層策略主要解決為完成旅行社的整體目標本事業部應該如何行動的問題，這種策略是一種支持型策略，其著重點在於：如何完成旅行社的使命，旅行社發展的機會和威脅分析，內在條件分析，經營單位策略的重點、策略階段和主要策略措施。

（三）職能部門策略

職能部門策略是職能部門為支持事業層策略而制定的本職能部門的策略。解決的是，為了配合事業層策略，本部門應該採取什麼行動的問題。相對而言職能部門策略針對性較強，一般可以分為營銷策略、人力資源策略、財務策略、生產策略等。從策略管理的角度來說，職能部門策略的側重點在於：如何貫徹旅行社制定的整體目標及其細分化，如規模和生產能力、主導產品和其品質目標、市場目標等，確定職能部門策略的策略重點、策略階段和主要策略措施，策略分析中的風險分析和應變能力分析，與前兩個層次的策略相比，其具體性和可操作性都要更強一些。

總之，三個層次策略制定的過程實際上是各管理層充分協商、密切配合的結果。他們共同構成了旅行社的策略體系。

三、策略管理過程

策略管理是在充分占有資訊基礎上的一個系統的決策和實施過程，它必須遵循一定的邏輯順序，包含若干必要的環節，由此形成一個完整的體系。下圖是一個典型的策略管理過程。包含以下幾個主要的階段：環境分析，資

源分析,識別宗旨、使命和目標以及策略制定和策略實施。圖 11-2 是對這個策略過程的具體表現。

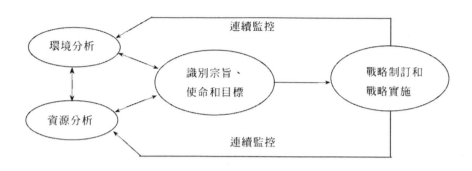

圖 11-2 旅行社策略管理過程

在環境分析階段,旅行社要對旅行社的外部環境進行分析,主要包括對宏觀外部環境和微觀外部環境的分析。宏觀外部環境指的是對旅行社而言具有重要意義的一般環境,而微觀策略環境指的是就旅行社這種具體的市場主體而言,具有直接影響的微觀環境要素。兩者發生作用的程度和方式都有所不同,對旅行社而言,後者的作用要更為明顯和直接。對旅行社外部環境的評價,特別要關注旅行社面臨的機會和威脅。

確定了旅行社的基本外部環境之後,要對旅行社擁有的內部資源進行分析,這些資源既包括旅行社的有形資源和無形資源,也包括以職能來劃分的營銷資源、財務資源、人力資源等等。對內部資源進行評價的目的是為了發現能夠為旅行社經營提供實際優勢和劣勢的策略要素。所謂優勢是指旅行社各項要素中具有的獨特能力。由於此類資源能夠為旅行社提供市場競爭的比較優勢,因此是旅行社應該盡力維護並利用的。當旅行社某項資源執行效果差或其狀況比競爭對手差時,該項要素便成為旅行社的經營劣勢,旅行社應盡力改變自己的劣勢。

結合旅行社的外部環境和內部資源,旅行社要對自身的宗旨、使命和目標進行確立,並依據以上要素擬訂可供選擇的發展策略方案,並最終進行實施和控制。

▍第二節 旅行社策略環境分析

　　從一般意義上來講，旅行社策略的有效性在很大程度上取決於策略人員對旅行社外部環境的評價是否準確以及對旅行社內部資源的分析是否完整透徹。旅行社經營策略的全過程都必須建立在充分掌握資訊的基礎之上，從策略目標的確定、旅行社資源整合到策略方案的選擇每一個環節無不如此。

　　旅行社認識外部環境的目的，是想瞭解旅行社受到哪些方面的挑戰和威脅，又會面臨怎樣的發展機遇，從環境的各個組成方面來看，需要對哪些方面做出必要的反應，對哪些方面施加影響，而對哪些方面可以置之不理。

　　旅行社的外部環境可以從宏觀和微觀兩方面加以分析。宏觀環境是指對旅行社及其微觀環境各因素具有較大影響力的客觀因素的整體，主要包括政治法律環境、經濟環境、技術環境和社會文化環境等，也可以稱為旅行社的一般環境。微觀環境包括那些直接影響旅行社的生產經營的客觀因素，其內容包括行業性質、競爭者狀況、消費者、供應商、中間商及其他社會利益集團。

一、對旅行社宏觀環境的分析

　　旅行社的宏觀環境包括政治法律環境、經濟環境、技術環境、社會文化環境和自然環境。自然環境是指一個旅行社所在地區或市場地理、氣候、資源分布、生態等環境因素。由於自然環境各因素的變化一般較小或較慢，對於旅行社策略制定的影響在短期內難以體現，而政治環境、經濟環境、技術環境和社會文化的變動可能較大，對於旅行社經營策略的影響也比較顯著，因此在這裡將重點加以分析。

　　對於研究旅行社的宏觀環境或者一般環境的分析可以採用 PEST 分析法。PEST 分別指政治環境（Political Environment）、經濟環境（Economic Environment）、社會文化環境（Social & Cultural Environment）和技術環境（Technological Environment）。宏觀環境與旅行社的關係可用圖 11-3 來表示：

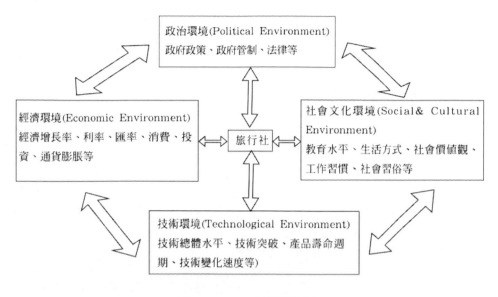

圖 11-3 PEST 分析示意圖

（一）政治環境

政治環境是指一個國家或地區的政治制度、體制、政治形勢、方針政策、法律法規等方面。

一個國家政治體制改革的選擇是由政治力量決定的，儘管其背後仍是由經濟力量所決定。中國的社會主義市場經濟體制改革需要眾多的國有企業進行體制和管理制度上的改革，原有的很多國有旅行社都面臨這一問題。雖然市場競爭法則已被迅速引進旅行社行業，但是在這個領域中，政府的政策還廣泛地影響著旅行社的經營行為。

在制定旅行社經營策略時，對政府政策的長期性和短期性的判斷非常重要。旅行社策略對政府具有長期作用的政策要有反應，對短期性的政策則可視其有效程度或有效週期而做出不同對待。法律法規作為國家意志的強制表現，對於規範市場與旅行社行為有著直接影響。立法在經濟上的作用主要表現為維護公平競爭、維護消費者利益、維護社會最大利益三個方面。市場經濟越成熟的國家，往往在經濟立法方面越完善。

在中國，旅行產業的相關法律體系包括如下幾個方面：

（1）國家立法機關頒布的法律：民商基本法，如《民法》；民商單行法，如《合約法》、《反壟斷法》、《反不正當競爭法》、《消費者權益保護法》等；綜合特別法，如《文物保護法》、《環境法》等。

（2）由國家最高行政機關——中國國務院——根據憲法、法律和最高立法機關的授權，制定、批准和發布的法規，如《旅行社管理條例》、《導遊人員管理條例》等。

（3）國家旅遊行政管理機構以及其他部委根據憲法、法律和國務院制定的法規，在本部門權限範圍內發布的規章，如《旅行社管理條例實施細則》、《旅行社管理品質保證金暫行規定實施細則》等。

（4）各地方立法機構、政府在憲法、法律規定的職權範圍內發布的地方性法規。

（5）國家法律、行政法規、行政規章以及地方性法規等共同組成了旅行社行業相關法律法規自上而下的層級結構，越往下的法規其地位和效力越低。

政治法律環境中一個重要的變量是行業的行政管理體制。中國對旅行社的管理主要是以政府主管部門的行政導向性管理為主。中國旅遊行政管理部門的最高機構是國家旅遊局，各省、市、自治區以及下面地區、縣等的旅遊局為所在地的旅遊行政管理機構，各級旅遊局在行政上接受所在地區人民政府的領導，在業務上接受上級旅遊局的指導。各級旅遊行政管理部門主要依據前述中國旅行產業管理的法律法規體系以及以政令、條例、規定和文件等形式存在的法規行使對旅行社的行業管理。

對旅行社策略有重要意義的政治和法律變量有：

政府的管制和管制解除　　旅行社和政府之間的關係

外交狀況　　　　　　　　產業政策

出口退稅　　　　　　　　專利數量

政府採購規模和政策　　　特殊的地方和行業規定

財政和貨幣政策的變化　　　稅法的改變

勞動保護法　　　　　　　　公司法和合約法

等等。

　　旅行社在制定策略時，要瞭解既有法律的規定，更要關注一些醞釀之中的法律。同時對於旅行社這種與國際旅行社和國際組織往來比較頻繁的企業，要對國際法和相關國家的法律有充分的瞭解。

　　（二）經濟環境

　　所謂經濟環境是指旅行社經營過程中所面臨的各種經濟條件、經濟特徵、經濟聯繫等客觀因素。宏觀經濟環境多指一個國家或地區的國民經濟發展的宏觀狀況。國民經濟的好壞與否影響著旅行社行業能否取得較為理想的經濟效益。

　　首先是要考察目前國家經濟是處於何種階段：蕭條、停滯、復甦還是增長以及宏觀經濟以怎樣一種週期規律變化發展。在眾多衡量宏觀經濟的指標中，國民生產總值是最常用的指標之一，它是衡量一國或一個地區經濟實力的重要指標，它的總量及增長率與工業品市場購買力及其增長率有較高的正相關關係。同時宏觀經濟指標也是一國或一地區市場潛力的反映，近年來，中國成為歐美國家競相投資的熱點，也是因為中國在世界經濟的變換中一直保持經濟持續、穩定的高速增長。

　　對於市場內的旅行社來說，國民經濟的發展狀況直接影響著他們所面臨的機會和受到的威脅的程度。增長的國民經濟能夠帶動消費者增加支出，使旅行社之間的激烈競爭有所緩和，為旅行社的經營和發展提供機會；相反，國民經濟的衰退則會造成消費者減少支出，加劇旅行社之間的競爭，對旅行社的經濟效益構成嚴重威脅。伴隨著國民經濟的衰退，經常出現旅行社之間的價格戰。

　　人均收入自變量與消費品購買力是正相關的經濟指標，這些年來隨著收入水平的提高，扣除基本生活費用和所得稅後的個人可自由支配收入正在不

斷提高，居民用於旅遊等相關方面的支出也隨之增加，為旅遊行業帶來了機會，也帶來了激烈競爭。

一國總人口數量和結構往往決定了該國許多行業的市場潛力，如交通、服裝、日常消費品等。中國巨大的市場規模一直受到各個方面的關注，龐大的人口基數伴隨著經濟的高速增長，揭示了巨大的市場潛力和市場機會。比如目前全球人口結構面臨的共同問題——人口老齡化，為旅行社提供了新的發展機會和空間。

價格是經濟環境中的一個敏感因素。消費品價格的變化，會影響人們的基本生活支出，從而影響人們的消費行為，某些購買行為會被提前，而某些則會被延遲，長時間的價格變化會影響消費品的需求和人們的購買習慣，特別是社會消費心理的變化將對整個市場供求關係產生深層次的影響。如果旅行社對此不能做出準確估計，或者說整個社會價格變化的程度大大超過旅行社可能承受的範圍，則旅行社的整體策略將會無法實現。

經濟基礎設施也是經濟環境中比較重要的一部分，在一定程度上決定著旅行社運營的成本和效率。經濟基礎設施條件主要指一國或一地區的運輸條件、能源供應、通訊設施以及各種商業基礎設施（如各種金融機構、廣告代理商、分銷渠道、營銷調研組織等）的可靠性及其效率。這在制定跨國、跨地區的經營策略時尤為重要。

旅行社應重視的經濟變量如下：

經濟轉型和經濟體制改革	貸款的難易程度
可支配收入水平	居民的消費傾向
利率規模經濟	通貨膨脹率
消費模式	貨幣市場利率
勞動生產率水平	就業狀況
股票市場趨勢	匯率
進出口因素	價格變動

地區間收入和消費習慣差別　　　稅率

等等。

（三）技術環境

技術環境是指一個國家和地區的技術水平、技術政策、新產品開發能力以及技術發展的動向等。對於一個旅行社而言，要特別關注所在行業的技術發展動態和競爭者技術開發、新產品開發方面的動向。

新技術的產生和發展導致了生活方式和消費方式的變化。比如，電腦和網路的普及和更新大大改變了旅行社的生產方式和消費者的購買方式。旅行社的經營和發展對科學技術環境具有較大的依賴性，科學技術的進步會給旅行社的經營和發展提供動力。又如，噴氣式飛機在民用航空中的的應用使得旅遊者的旅遊方式得到了革命性的變革，從而為大眾旅遊的興起奠定了基礎。隨著時代的變化，飛行技術進一步發展，飛行成本不斷降低，導致了飛行價格的大幅度降低，使得更多的人能夠購買旅行社組織的旅遊產品，由此擴大了旅遊市場規模，促進了旅行社的迅速發展。

值得旅行社注意的技術環境包括：

影響消費者行為方式的技術手段　　　最新技術動態

技術成本變化　　　　　　　　　　產品技術應用

技術投資增長速度　　　　　　　　技術持續性應用

等等。

（四）社會文化環境

社會文化環境是指一個國家和地區的民族特徵、文化傳統、價值觀、宗教信仰、教育水平、社會結構、風俗習慣等。每一個社會都有一些核心價值觀，他們往往具有高度的持續性，如中國社會講究勤勞勇敢、忍耐、有犧牲精神、重視群體、重視家庭、有強烈的民族歸屬感和民族自尊心等，這些價值觀與文化傳統是歷史的沉澱，透過家庭和社會教育而傳續，較為穩定，而一些次價值觀是比較容易變化的。作為企業，尤其是屬於服務性行業的旅行

社，要考慮尊重社會文化傳統中較為穩定和難以改變的部分，同時對於可以變化的部分盡力將其向對自己有利的方向引導。

社會文化隨時間的推移可能產生變化，這就給旅行社創造了機會，如人們越來越注重生活品質的提高，也越來越重視閒暇時間，這些都為旅遊的發展以及旅行社的發展提供了機會。

每種文化都由許多亞文化組成，他們是由有著共同價值觀念體系及共同生活經驗或生活環境的群體所構成。不同的群體有共同的社會態度、愛好和行為，從而表現出不同的市場需求和不同的消費行為。

經濟結構的變化導致社會文化的變遷，也帶來社會組織結構的變動。在我們的社會中，家庭的核心化使得以家庭為消費單位的產品需求迅速擴大，在家庭中婦女和子女對購買決策的影響增加。平均人口壽命的增加使得社會上產生了一個很大的老年人市場；與此相反，經濟的發展給年輕人帶來了機會，他們迅速增長的個人收入支持他們謀取更高等級的消費，追求精神層次的消費和自我價值的實現，他們的消費能力使得他們成為社會消費中的主導者，而他們的消費趨勢為整個社會消費趨勢提供了導向。

社會組織結構的變動還表現在共同利益群體成為社會經濟生活中重要的影響力量，如政黨團體、工會、行業協會、消費者協會等。在中國，消費者協會對中國人的消費行為所具有的作用和影響是不可低估的，尤其是對旅遊產品這種特殊的服務產品的消費模式有很大影響。

今天，我們的教育狀況正在變得更加豐富多彩，受教育群體總量正在增大，教育方面的積極變化對旅行社經營產生多方面的影響，教育提高了受教育者作為消費者對產品的鑑別能力和接受能力，購買理性程度增加，對產品品質和品牌的要求也有所增加。一般而言，教育程度越高，經濟能力就越強，購買力也就越強，同時消費結構中對書、旅行、文化娛樂等方面的需求也越大。同時教育也改變著消費者的購買手段和消費的方式；受過職業教育人口的增加，也意味著市場中人力資源供給的增加，為旅行社策略提供了最重要的人力資源支持。

總之，社會文化環境對旅行社的經濟策略有著潛移默化的影響。

值得旅行社注意的社會文化因素有：

旅行社或行業的特殊利益集團	人均收入
國家和旅行社市場人口的變化	生活方式
對閒暇的態度	對休閒的態度
購買習慣和購買方式	對外國人的態度
性別狀況	社會收入差距

等等。

二、旅行社微觀環境分析

旅行社微觀環境是指旅行社生存和發展的具體環境，是旅行社在日常經營中所要關心的外部客觀因素與條件。與宏觀環境相比，微觀環境更加具體，對旅行社的策略制定和實施具有更為直接的影響，因此一般情況下，這也是旅行社進行環境分析的重點所在。旅行社微觀環境分析一般從行業競爭狀況、消費者、供應商、潛在進入者和替代品等幾個方面進行分析，這個分析的大多數框架都是起源於哈佛商學院的麥可‧波特提出和建立的波特模型（圖11-4）。在這個模型中，這五種因素被認定是影響企業的五個基本力量，也就是企業主要的具體外部環境。這個分析的目的在於能夠抓住外界環境中出現的機會並保護自身以免受到競爭者和其他威脅的影響，從而更好地制定策略。

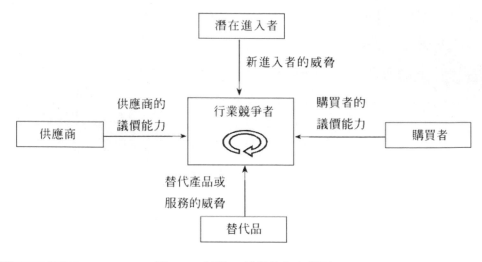

圖 11-4 麥可・波特的五力模型

1. 對供應商的分析

供應商是向旅行社及其競爭對手提供所需的各種資源的組織機構或個人。旅行產業對相關產業的依存度遠較其他產業為甚，也更為複雜。大體來說，旅行社的供應商主要包括景點景區業、交通部門、住宿接待業以及其他的相關產業，如商業、資訊業、金融保險業等等，以前三種為主。而旅行社、交通運輸和住宿接待更被稱為是旅遊業的三大支柱產業，他們三者之間存在相互依賴和相互促進的關係。他們對旅行社的生產經營有很大的影響力。旅行社和供應商之間的關係是一種平等的市場交易關係。旅行社付出相應的貨幣之後，住宿接待等相應企業向旅行社提供相應的產品或服務，並對產品或服務的品質和水平給予承諾。旅行社在把這些採購來的產品或服務進行生產加工後向市場上的需求方出售，並對自己的產品或服務的品質負責。旅行社的供應商往往涉及到其他國家和地區的企業或組織，因此旅行社與這些企業或組織之間的關係往往會受到來自各國或各地區政府管理部門、行業協會等方面因素的影響。旅行社既要設法與一些主要供應商盡力建立長期關係以獲得穩定的供應渠道和某些優惠條件，同時也要避免對某個供應商的過分依賴。

旅遊服務供應商的數量、規模、經濟實力及其產品對旅行社的依賴程度對於旅行社的經營成本、盈利水平和發展潛力具有較大的影響。一般來說，在下列情況下，供應商的討價還價能力較強：

（1）供應商數量有限或具有專營權。如果僅存在數量有限的供應商時，這就意味著當有一個供應商提高其價格時旅行社很難在供應商之間實現轉移，從而限制了旅行社討價還價的能力。

（2）供應商的商品不存在替代品時，尤其是在由於生產上的原因供應商差別化很大或更換成本很高的情況下。

（3）如果供應商的價格占企業總成本的比例很大時。在這種情況下，除非企業能夠提高自己產品的價格，否則供應商價格的任何上升都會影響企業的經營。

（4）如果一個供應商實際上能夠從事企業所進行的生產時，或者供應商對旅行社提供的未來商機不感興趣時，那麼它就具有較強的議價能力。

就旅行社行業具體而言，在旅遊服務供應商數量眾多、規模較小、經濟實力較弱，而且產品的銷售主要依賴旅行社的地區，旅行社能夠有機會壓低採購價格、降低自身產品售價、擴大銷售量和增加經營利潤。相反，如果旅遊服務供應部門較少、規模較大、經濟實力較強，而且產品主要依靠自己銷售或透過旅行社以外的其他銷售渠道銷售，那麼旅行社往往被迫按照旅遊服務供應部門提出的較高價格採購旅遊服務產品，造成旅行社產品售價居高不下，難以吸引更多的旅遊者，從而經營成本增加、經營利潤降低，對旅行社的生存和發展造成一定的威脅。

旅行社供應商對旅行社的影響的一個典型案例是 1999 年民航禁止折扣令的影響。從 1990 年代後期開始，由於中央、省、特區各級政府興辦的航空公司過度進入市場，企業化程度和科學管理模式落後等方面的因素，民用航空市場出現買方市場的態勢，而企業經營策略的落後導致了價格戰的出現，更是加劇了全行業虧損的局面。面對民用航空業經濟效益連續下滑的情況，民航管理部門採取一系列的措施，其中一條就是認為旅行社分割了民航業大

部分的利潤份額，必須設法降低旅行社的優惠額度。1999 年 1 月 25 日，國家發展計劃委員會、國家民用航空總局聯合發文規定，從 3 月 1 日起，對旅行社 10 人以上團體最大優惠按照公布票價的 90% 核定，而原來民航對旅行社團體優惠價為 80%，而一些航線可以達到更低的折扣。這一規定實際上使旅行社團體票價上調 10% 甚至更多，給旅行社帶來很大的影響。以北京飛海口為例，機票禁止打折之前，旅行社最低可以打五折，一張往返機票僅需一千七八百元，而禁折令的實施使得海南一線的旅遊路線價格增加了一千元左右，使得市場規模迅速縮小，路線的銷售嚴重受到影響。與此同時，往日一直被看好的上海至廈門、桂林、北京等地的「飛機遊」生意也因價格上揚而迅速跌落 30% 以上。

2. 對購買者的分析

企業的現有和潛在的購買者構成了企業面對的市場。企業是為滿足市場的需求而從事生產經營的，或者說企業依賴於市場的存在而存在。對企業購買者的分析是市場營銷的重要內容。旅行社策略的制定，要充分認識和瞭解購買者需求的內容、趨勢和在旅遊產品消費中所表現出來的特點和規律，只有全面掌握了購買者的規模結構、消費心理、消費習慣和消費層次，旅行社才能採取正確的策略去滿足購買者的需要，才能實現旅行社的策略目標。

旅行社的市場主要包括普通旅遊者和旅遊客源地購買本地區旅行社產品的旅遊中間商，對待這兩種不同的購買者類型，由於他們的關注的重點和自身的特點都有很大的不同，旅行社要分別加以分析。下列情況下，購買者的討價還價能力較強：

（1）購買者非常集中並且他們的數量有限。因為這裡只存在數量有限的購買者，因此旅行社進行談判選擇的餘地很小，這時旅行社很明顯地處於不利的地位。

（2）不同的旅行社之間提供的產品差別不大。當一個企業提供的產品與其他企業的相同時，購買者就可以毫不費力地在他們之間轉移，由此購買者的討價還價能力將會提高。

在市場中，如果旅行社的討價還價的力量大於購買者，那麼旅遊者和旅遊中間商等顧客就只能被迫接受旅行社提出的售價。這時，旅行社便能夠以提高產品價格的方式增加經營利潤。當旅行社處在買方市場地位時，情況就完全相反了。顧客們可以利用其優越的地位與旅行社討價還價，迫使旅行社降低產品售價或者提高產品的品質、增加服務項目，從而使旅行社的利潤減少，對旅行社的經營和發展產生不利的影響。一般來說，如旅行社位於旅遊熱點地區或處在旅遊旺季常處於討價還價的有利地位；而如旅行社位於旅遊溫、冷地區或處於旅遊經營淡季則要不利得多。

3. 對潛在進入者的分析

潛在競爭對手是指那些目前尚未進入旅行社行業、卻擁有開展旅行產業務實力並有可能在將來進入旅行社行業的其他行業的企業或個人。如果潛在競爭對手的數量少、實力差，對現有旅行社構成的威脅就小；如果潛在競爭對手的數量多、實力強，對現有旅行社構成的威脅就大，現有旅行社在經營和發展方面的困難就會增加。於是旅行社策略的一個重要問題就是構造市場進入壁壘，阻止新的旅行社進入。

波特認為存在七個主要資源方面的進入壁壘：

（1）規模經濟。如果特定時間內的絕對產量增加，那麼單位生產成本將會降低。它之所以成為了進入壁壘是因為新進入者為了獲得與早期進入者同樣低的成本就必須實現較大的生產規模，而這樣的大規模存在著風險。

（2）產品差異化。透過品牌顧客認知、特殊的服務水平以及許多其他方面都可以建造進入壁壘，這時的新進入者為了占有部分市場必須花費額外的資金或者更長的時間。

（3）投資的要求。某些市場的進入可能需要在技術、分銷渠道、服務設施以及其他方面進行較大的投資，能否募集到足夠的資金以及能否承擔風險將會阻止某些競爭者的進入。

（4）轉移成本。單個購買者對當前的產品或服務滿意時，這時讓他轉移向新進入者就存在著困難，轉移成本因此也變成了進入壁壘。除了在說服顧

客轉換品牌時存在成本以外，現存的旅行社很可能為了阻止競爭者的進入而對新進入者不斷採取進一步的報復措施。

（5）分銷渠道的通路。僅僅提供高品質的產品和服務是不夠的，還必須把產品和服務透過渠道傳遞給顧客，但這些渠道通常被市場上原有的公司所控制或主導。

（6）與規模無關的成本劣勢。早期進入者更加瞭解市場行情，知道哪裡有重要的客戶以及為了服務於市場該在何處進行重要投資，以及擁有優勢資源，所有這些都是新進入者為在市場上占有一席之地而面臨的巨大困難。

（7）政府政策。許多年來，政府為了保護公司和行業制定了很多法律法規。有些管制如今得到了放鬆但並沒有清除所有類似的壁壘。

對於旅行社行業來說，由於旅行社提供的產品在技術和資金上沒有很大的差別，而規模經濟作用的體現也不是很明顯，因此旅行社行業的進入壁壘相對來說不是很高，行業中已經存在的旅行社可行的構建進入壁壘的方式主要集中於透過品牌顧客認知和特殊服務水平將自身生產的產品進行差異化，並建立獨特而有優勢的分銷渠道。這是市場中在位旅行社為了阻止新的競爭者進入而在策略上需要強調的問題。

4. 對替代產品的分析

替代產品指不同的企業製造的功能和用途相同或相近、能夠相互替代的產品。在旅行社行業，狹義的替代產品主要指其他旅遊目的地旅行社推出的與本地區旅行社產品相似的產品。例如泰國的旅行社推出的佛教旅遊產品與中國某些旅行社設計的佛教旅遊產品在許多方面相同或相似，對於日本旅遊者來說，可以在前往泰國參觀佛教廟宇和到中國來參觀佛教廟宇之間進行選擇，而不會違背其參加佛教旅遊的初衷。廣義的替代產品除以上產品外，還包括本地區內可以為購買者提供同樣滿足感和愉悅感的其他性質產品，主要指休閒娛樂產品，如運動產品、演出活動等，對它的分析關鍵在於對消費者行為動機的分析。替代產品的多寡及其品質的高低對於一個國家或地區的旅行社行業環境影響重大。如果不存在替代產品或只有少量替代產品，則旅行

社便容易獲得發展業務、提高產品價格和賺取更大利潤的機會。反之，如果替代產品很多，而且替代產品的品質很高，就會對旅行社構成嚴重威脅，限制旅行社提高產品價格和盈利水平的能力。

從一個策略的角度來看，以下這些關鍵的因素需要考慮：

（1）產品的可替代程度。

（2）顧客轉向替代產品的能力。

（3）為了防止顧客轉換品牌和產品類型，提供額外服務的成本。

5. 對行業競爭程度的分析

對行業競爭程度分析的出發點通常是對競爭者的描述，它是一個有關領先競爭者的目標、資源、市場力量和當前策略的基本分析。一般來說，競爭者是指與本旅行社爭奪市場和資源的經營對手，是那些提供相同和相似服務的企業。在市場中存在許多競爭者，因此不可能全部分析他們。策略者通常只分析一個或兩個能夠對公司形成直接威脅的競爭對手。一旦選定了主要的競爭者，就要對他們的目標、資源、過去的績效評價和當前的產品或服務以及當前的策略進行分析，包括他們的主要市場類型、財務和投資、人力資源管理、市場份額、降低成本、產品範圍、定價和品牌等等。旅行社行業內競爭對手是指本國或本地區內現有從事旅遊業務經營的其他旅行社。現有旅行社的數量、規模及競爭的程度是制約旅行社生存和發展的重要要素。

如果一個行業出現下面這些情況，那麼將可能導致非常激烈的競爭：

（1）當競爭者的規模大體相同或者存在一個競爭者打算打垮所有其他公司時，此時競爭就異常激烈並最終導致利潤水平的下降。在一個只有一個公司占主導地位的市場上，可能只有較少的競爭，因為規模較大的公司能夠很快制止較小競爭者所進行的任何挑戰性行動。在中國旅行社市場上，各家大的旅行社規模大體相當，沒有一個公司可以主導市場，這就是為何這個市場中競爭如此激烈的主要原因之一。

（2）當產品和服務很難區別時，這時競爭實質上是基於價格並很難保證顧客的忠誠度。如果各個公司提供的產品幾乎都是相同的，那麼競爭主要就是價格的競爭，然而，當出現良好性能的產品時，產品在性能上就有了差別，這時的競爭也不再是價格的原因。

（3）一個行業內如果生產能力趨於過剩時，就可能誘使單個企業透過降低價格來保證自己的生產能力的實現，至少臨時會採取這樣的措施。

（4）當很難退出一個行業或退出的代價相當高時，這時行業內可能由於存在過剩的生產能力而導致激烈的競爭。

（5）如果一個市場成長非常緩慢並且存在一個公司想要獲得主導地位時，那麼它必須從競爭對手那裡搶走市場份額，這一點增加了競爭的激烈程度。

（6）當固定成本或者一個行業存貨成本非常高時，這時各個公司為了達到盈虧平衡點或者獲得較高的利潤水平就可能儘量占有較大的市場份額。為了達到基本設定的銷售量，就需要降低價格，從而加劇了競爭。

當現有旅行社數量較少、規模較小、競爭緩和時，旅行社就容易獲得提高產品價格和賺取更多利潤的機會。反之，如果現有旅行社數量較多，其中有些旅行社頗具規模而且行業內競爭激烈時，旅行社之間有可能爆發激烈的價格戰，造成現有旅行社利潤降低，盈利能力降低，從而導致旅行社難以生存和發展。

第三節 旅行社內部資源分析

對旅行社內部資源進行分析，就是要確定和評價旅行社內部策略要素，從而發現旅行社的能力及不足之處，結合外部策略環境狀況確定旅行社的策略地位。分析旅行社內部資源首先需要瞭解其外部環境，瞭解相關行業的綜合情況及發展趨勢，瞭解競爭對手的情況，並與本企業情況進行對比。當行業條件發生變化時，旅行社還需要對內部資源進行重新分析，找出新條件下旅行社的競爭優勢和劣勢。

　　實際上，企業的資源就是指那些有利於產生附加值的資產。讓我們把他們分為三類來作為分析的出發點。

　　（1）有形資源——旅行社擁有的物質資源。

　　（2）無形資源——指那些並不以物質形式存在但卻是能為旅行社帶來優勢的資源，如商標名稱、服務水平等。

　　（3）公司能力——指技術、日常事務、管理以及組織管理。對於旅行社來說多年以來積累的經驗和管理是一種重要的資源。

　　旅行社內部資源分析要經過以下三個步驟：第一步，對旅行社經營狀況的主要方面進行調查，找出影響其策略方向的資源，進行更深入的分析，這些資源被稱為內部策略資源要素。第二步，透過有關分析方法，明確旅行社每一內部策略資源的作用，即這些資源到底是形成企業經營優勢，還是形成企業劣勢，同時據此確定關鍵策略資源。第三步，根據上述內部分析結果，結合旅行社外部環境的分析結果，就能確定企業的策略地位，管理者可以以此為根據擬訂策略方案。

一、分析旅行社內部資源

　　資源分析用於旅行社內部分析的目的，是確定旅行社的資源狀態以及在資源上表現出的優勢和劣勢，從而為策略制定奠定基礎。

　　對現有資源進行分析是為了確定旅行社目前擁有的資源量，或是有可能獲得的資源量。經過分析，可以列出旅行社擁有和可以獲得的資源清單。在這個基礎上，旅行社可以進一步進行資源評價，為策略的制定提供可靠依據。

　　旅行社的內部資源分為營銷資源要素、財務會計資源要素、生產經營及技術資源要素、人力資源要素、管理組織資源要素等五類。

　　1. 營銷資源要素

　　營銷資源要素包括旅行社營銷的全部內容，如：旅行社產品或勞務的服務範圍，產品銷售或客戶的集中程度，旅行社產品或服務的市場份額；產品或服務的發展潛力，主要產品的生命週期或目前所處的階段；產品或服務的

銷售利潤；分銷渠道數量、範圍、控制程度；旅行社銷售隊伍的力量，促銷手段以及廣告的效果；對用戶需求的瞭解程度，收集市場資訊的能力，消化吸收市場回饋資訊的程序；開發新產品、新市場的程序；定價策略和靈活性；旅行社產品或服務的形象、信譽、品質，用戶對旅行社品牌的信賴程度，以及售後服務的效果等因素。

2. 財務會計資源要素

財務會計資源要素涉及旅行社的財務會計職能。其內容有：籌集長期資本和短期資本的能力；與產業與競爭對手相比較的資本成本，旅行社與投資股東的關係；旅行社利用不同財務手段的能力，資本結構的靈活性；稅收情況；資產規模；進入市場的成本及阻力，價格—收入比例；成本控制效果，降低成本餘地；有關成本、預算及利潤等會計系統的效率等。

3. 生產經營及技術資源要素

生產經營及技術資源要素涉及到旅行社的產品整合和生產過程。具體包括：旅遊服務的成本和供應情況，與供應商的關係；進行縱向聯合的情況，有關聯合的附加價值及利潤額；旅行社設備狀況，網路應用狀況，設計、行程安排、購買、品質等工作的控制及效果；與行業平均水平及競爭對手相比較的相對成本和產品競爭力；新路線組織和開發，產品創新情況；對專利、商標的保護情況等。

4. 人力資源要素

人力資源要素包括人力資源管理職能的所有內容，如旅行社管理人員的結構；一般職工的技術水平和工作熱情；旅行社人事政策的實施效果，各種激勵方法對工作業績的效果；職工的流動性及出勤情況等。

（五）管理組織資源要素

管理組織資源要素包括一般行政管理職能內容，如旅行社的組織結構形式，旅行社控制系統的效率，旅行社決策系統的運作程序及方法，旅行社資訊溝通系統的組織，旅行社控制系統的效率，旅行社決策系統的運作程序及

方法，旅行社策略計劃系統，旅行社組織內部的協調合作情況，高層管理部門及人員的管理能力及權力，企業文化、形象及聲譽等。

在實踐中很少有旅行社在進行內部分析時會同時考慮上述所有要素。大多數旅行社只是考慮對其成功有重大影響的少數幾個要素，這些要素就成為內部策略資源要素。不同行業的企業或處於不同發展階段的企業所選擇的策略要素是不同的。旅行社策略人員在進行內部分析時，就是要找出那些導致理想結果和不理想結果的內部策略資源要素。在進行資源分析時不但需要分析旅行社目前已經占有的資源，還要對經過努力可以擁有的資源進行分析。透過對以上資源的分析，旅行社可以找到內部資源的優勢和劣勢，發現自己具有競爭力的方面。

二、SWOT 分析方法

對內部策略資源要素進行分析的目的在於發現能為旅行社提供經營優勢和劣勢的策略要素。所謂優勢是指旅行社各項要素中具有的獨特能力。由於這類要素能為旅行社提供市場競爭的比較優勢，因此是旅行社應儘量維護並利用的。當旅行社對某項要素執行效果較差或比競爭對手差時，該項要素便成為旅行社的經營劣勢。

對企業內部的資源和由此產生的優勢、劣勢可以用很多種方法來進行評價，最典型的一種是SWOT分析方法。SWOT分析方法是依據旅行社的目標，將對旅行社的經營活動及發展有重大影響的內部策略要素及外部環境分析因素列在一張表上，並且根據所確定的標準對這些因素進行評價，從中判別出旅行社的優勢和劣勢、機會和威脅。旅行社根據判斷結果確定和選擇合適的策略。

例如，某旅行社用 SWOT 分析表（見表 11-1）對影響旅行社發展的內外部因素進行了系統的分析。

表 11-1 SWOT 分析表

劣　　勢	
因　　素	**啓　　示**
管理方面 　　1.旅行社原有組織結構是按照職能劃分的，但目前環境要求企業對事業部的關注加強 　　2.部分中層管理人員績效不佳 產品及市場方面 　　1.原有的東南亞線路過時，市場占有率下降 　　2.某條旅遊線占某個市場銷售量的一半以上	管理方面 　　1.逐步進行組織結構重組和改革 　　2.擬訂培訓計劃和對公司原有的人力資源管理進行反思 產品及市場方面 　　1.改造原有旅遊線 　　2.在保持原有產品線路的基礎上開發新的產品
優　　勢	
管理方面 外聯部門能力較強 市場及產品方面 修學旅遊市場占有率逐漸上升	管理方面 適當考慮採取進攻型戰略 市場及產品方面 增加對修學旅遊市場的投資，提高投資報酬率
威　　脅	
因　　素	**戰略意義**
環境方面 加入世界貿易組織之後，市場的進一步開放對旅行社現有的管理和服務水平提出挑戰 競爭方面 機票供應日趨緊張	環境方面 盡快進行市場化改革，加強區域內旅行社之間的協作 競爭方面 調整產品結構
機　　會	
市場方面 出境旅遊需求持續上升 財務方面 市場上存在大量對旅行社行業感興趣的資金	市場方面 研究進一步開發出境旅遊市場 財務方面 尋找新的投資機會

　　利用 SWOT 分析表對旅行社的內外部要素進行了分析之後，可以結合策略地位評估矩陣（見圖 11-5），確定旅行社的優勢和劣勢，並選擇相應的策略。

根據 SWOT 分析表的分析結果，旅行社可以在這個矩陣中找到自己的位置，不同的象限代表旅行社不同的環境狀況，他們適合的策略類型也有所不同。

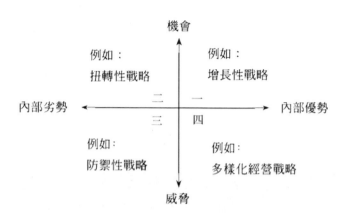

圖 11-5 策略地位評估矩陣

第四節 策略目標界定

在對旅行社的外部環境和內部資源進行分析之後，接下來的工作就是根據分析結果確定或調整旅行社的策略目標。旅行社的策略目標對旅行社經營策略的制定和實施有直接的指導作用。確定旅行社的策略目標是制定旅行社經營策略的重要一步，只有目標正確，旅行社的經營才能夠朝著正確的方向發展。旅行社的策略目標是指由旅行社管理者正式制定、旅行社在其經營過程中必須努力實現的各種目標。這些目標指明旅行社的發展方向，並指導旅行社經營目標的制定。雖然在多數國家和地區，旅行社都是以盈利為目的的，但是由於各國或地區在政治、經濟、文化等方面存在著一定差距，所以不同國家或地區的旅行社的經營目標也不盡相同。旅行社的策略目標應滿足以下幾個要求：可接受性、靈活性、可度量性、激勵性和可實現性、適應性、易理解性。

一、旅行社策略目標的分類

根據不同的分類方法，旅行社的策略目標可以有不同的表達方式。

（一）數量目標和品質目標

如果從旅行社目標的性質來分的話，可以分為數量目標和品質目標兩大類。

1. 數量目標

數量目標用來表示旅行社在計劃期內經營應達到的數量要求，通常用絕對數表示，這些目標主要有：

（1）接待人數：一定時期內旅行社接待旅遊者的總人數。

（2）接待人天數：一定時期內旅行社接待總人數與人均停留天數的乘積。

（3）營業收入總額：一定時期內旅行社各項經營業務收入的總和。

（4）營業收入淨額：又稱旅行社旅遊業務收入。是一定時期內旅行社營業收入總額中扣除旅遊者的住宿、餐飲、交通及地陪、雜支、保險、手續費等代收代付費用後的餘額。

（5）營業成本總額：一定時期內旅行產業務經營過程中所發生的直接成本總和。

（6）營業費用：一定時期內旅行社經營活動所發生的各項費用。

（7）管理費用：一定時期內旅行社為組織和管理其經營活動所發生的費用以及由旅行社統一承擔的費用。

（8）財務費用：一定時期內旅行社發生的利息支出、匯兌性損失、金融機構手續費、加息以及籌資所發生的其他費用。

（9）利潤總額：一定時期內旅行社營業收入減去成本、費用、營業稅及附加並加減營業外收支後的餘額。

2. 品質目標

品質目標表示旅行社計劃期內經營活動達到的品質要求,通常用相對數或平均數來表示。旅行社經營的品質目標主要有以下幾種:

(1) 人均停留天數:一定時期內旅行社接待人天數除以接待人數的商。

(2) 接待人天收入:旅行社接待每個旅行社每天的營業收入,是一定時期內旅行社營業收入除以接待人天數的商。

(3) 資本金利潤率:一定時期內旅行社利潤總額與資本金總額的比率。

(4) 營業利潤率:一定時期內旅行社利潤總額與營業收入淨額的比率。

(5) 全員人均的利潤額:一定時期內旅行社利潤總額與平均全員職工總數的比率。

(6) 應收(應付)款占營業收入總額的比率:一定時期內旅行社外拖欠款(應付結算款)與營業收入總額的比率。

(7) 壞帳占營業收入總額的比率:一定時期內旅行社壞帳損失與營業收入總額的比率。

(二) 長期目標和短期目標

旅行社的策略目標,根據其作用期限和意義大小,可分為長期目標和短期目標。

1. 長期目標

長期目標是指旅行社在追求其宗旨的過程之中希望達到的結果,而其時間跨度一般要超出旅行社的當年財務年度之外。這些預期的結果要求是明確、具體並可以測量的。旅行社的目標取決於其任務的特殊性質。雖然幾乎任何一個旅行社的目標都在某些方面有別於其他旅行社,但一般來說,他們可以分為以下幾類:盈利能力,對用戶、顧客或其他群眾提供的服務,僱員需要與福利、社會責任等。

（1）盈利能力，其衡量指標有利潤額、投資利潤率、股份收益率、銷售利潤率等，例如：3 年內使盈利額增加到 500 萬人民幣。

（2）市場，其衡量指標為市場份額或銷售量，例如：在今後 3 年內，將國際旅遊銷售在總銷售的份額控制在 70%，同時將國內旅遊在總銷售中的份額增加到 25%，或 4 年內將公司在北京出境旅遊市場上的市場份額提高到 10%。

（3）生產能力，其衡量指標為投入—產出比或單位產品成本。

（4）產品，用產品或產品系列的銷售量和盈利能力或新產品開發的完成期來衡量。

（5）資本資源，其衡量指標為資本結構、新發行普通股數量、現金流量、營運資本、已支付股利數量以及賒銷貨款回收期等。

（6）物質設施，用工作面積、固定成本、生產量來衡量。

（7）研究和創新，其衡量指標為投入資金量或完成的項目數。

（8）人力資源，其衡量指標為出勤、培訓計劃等。

長期目標必須有助於旅行社任務的實現，而不是與它相衝突。他們必須清晰無誤、簡明扼要，如有必要，必須定量化，而且要足夠詳盡，以便旅行社的每一個成員都能清楚地理解旅行社的意圖。他們應該涵蓋旅行社活動的每一個重要領域，而不僅僅專注於某一個活動。旅行社的不同領域目標可以是相互制約的，但是他們彼此之間必須保持內在的一致性。最後，目標應該是動態的，如果環境條件發生變化，他們也需要被重新評價。

2. 短期目標

短期目標是管理者用來達到長期目標的績效目標，其時間跨度往往不超過一年。短期目標應當建立在對旅行社長期目標的深入評估基礎上，這種評估應當確定各目標之間的輕重緩急和應該優先考慮的領域。一旦這些領域被確定，短期目標就能建立起來為長期目標服務。

　　旅行社內部各部門、各單位以及旅行社內部各部分的長期目標和短期目標應當以整個旅行社的長期目標為基礎，旅行社任一層次的長期目標和短期目標應當與它較高一個層次的長期目標和短期目標相協調並服從於它，這樣一個目標體系能夠保證旅行社的所有目標之間的一致性。不管是長期目標還是短期目標，其作用都是為旅行社在實現其任務的過程中指明方向。

二、策略目標整合

　　任何旅行社的策略目標都不可能是單一的，旅行社的策略目標應該是由旅行社宗旨和策略環境分析結果確定的，由數量指標和品質指標、長期目標和短期目標組成的目標體系。旅行社策略目標的種類和性質取決於旅行社的種類和性質。

▌第五節 策略制定和策略實施

　　在選擇旅行社策略時，在每一個不同的階段都有許多策略方案可供選擇，下面簡單介紹幾種典型的競爭策略和增長策略類型。

一、競爭策略

　　旅行社在完成了對各種策略環境的分析和策略目標確定後，便應根據其所處的具體環境，著手制定競爭策略。旅行社的競爭策略主要分為總成本領先策略、產品差異化策略和目標集中化策略三種基本的策略類型。

　　（一）總成本領先策略

　　總成本領先策略是指為達到基本目標而採取的一系列有效政策，從而達到在行業內的全面成本領導地位。它是許多旅行社採用的經營策略，它以較低的經營成本與其他旅行社展開競爭，並取得競爭優勢。實行總成本領先策略的旅行社，把成本最低作為目標，使其產品保持低水平的優勢。他們一般不重視不同的細分市場，而把大眾市場作為目標市場。儘管這類旅行社所提供的產品無法使全部旅遊者感到十分滿意，但是其產品的低價格使其產品通常能夠成為旅遊者的選擇目標。

1. 總成本領先策略的優勢

（1）由於其產品成本較低，成本領先的旅行社能夠將其產品的價格定得低於其競爭對手，並能獲得與其他旅行社一樣水平的利潤。如果行業內所有旅行社產品的價格相差無幾，則成本領先的旅行社能夠由於成本低而得到比競爭對手更多的利潤。

（2）如果旅行社之間爆發了價格戰，成本領先的旅行社會由於成本較低而比其競爭對手更能夠經受住這種價格競爭的衝擊。

（3）當旅遊服務供應部門提高供應價格時，旅行社具有較強的承受能力。由於總成本領先使得旅行社一般擁有較大的市場份額，所以採購量比較大，增強了旅行社同供應部門討價還價的能力。

（4）成本優勢為旅行社構建了一道產業進入壁壘，只要成本領先的旅行社能夠保持其成本優勢，便能夠有效地組織和遏制部分旅行社行業外的企業或部門進入本行業與成本領先的旅行社開展競爭。

2. 總成本領先策略的缺點

（1）競爭對手能夠輕而易舉地模仿成本領先旅行社的方法進行經營，或設法以更低的成本進行經營，並以此來擊敗成本領先的旅行社。

（2）有些旅行社只關心如何降低成本，卻忽視旅遊者興趣的變化，造成其產品不再適應旅遊市場的需要而喪失客源市場。

（3）某些片面追求低成本的旅行社以犧牲產品品質為代價來降低產品的成本，結果造成購買者的不滿，並導致旅遊者轉向其競爭對手。

（二）產品差異化策略

產品差異化策略是旅行社能夠採用的第二種基本策略。這種策略的基本目標是透過創造一種在某個重要方面被旅遊者認為具有獨特性的產品來獲得競爭優勢。奉行產品差異化策略的旅行社選擇高度的產品差異化，將旅遊客源市場細分成許多小市場，經常推出專門為每個細分市場設計的產品，設法滿足全部或大部分細分市場的需要。旅行社以其競爭對手無法做到的方式滿

足旅遊者的某種特殊需要，從而在激烈的市場競爭中站穩腳跟，擊敗競爭對手，並獲得超過平均水平的投資回報。奉行產品差異化策略的旅行社透過產品市場獨特性的決策來補充和加強產品在消費者心目中的價值，從而建立起一種競爭優勢。當某種產品在顧客眼中獨一無二時，差異化策略便可以使得旅行社為這一產品訂一個較高的價格。

1. 產品差異化策略的優點

（1）培養旅遊者對旅行社產品的忠誠。旅行社透過向旅遊者提供能夠滿足其某種特殊需要的產品，逐步培養旅遊者對旅行社產品的忠誠。旅遊者一旦喜歡某個旅行社的產品，便會經常光顧該旅行社，並會向他們的親友推薦這家旅行社的產品，從而為該旅行社帶來一批穩定的客源。

（2）有利於旅行社的採購。一方面，奉行產品差異化策略的旅行社擁有旅遊者對其產品的忠誠，旅遊者願意為得到它的產品而支付較高的價格。所以，當旅遊供應部門提高其服務產品價格時，旅行社能夠較容易地將上漲的價格轉嫁給旅遊者，從而減輕旅行社所承受的經濟壓力。另一方面，許多特殊旅遊服務產品只能供給經營這些旅遊產品的旅行社，對旅行社的依賴性很大，難以用以高價格或將產品轉手其他旅行社的方法對旅行社的採購業務構成嚴重威脅。

（3）有利於加強旅行社的產品銷售能力。由於這些旅行社能夠向具有某種特殊需要的旅遊者提供他們所需要的旅遊產品，所以旅遊者或旅遊客源地的旅遊經營商、旅遊代理商等旅遊產品的購買者在實行產品差異化策略的旅行社面前難以形成強有力的討價還價地位，一般只能接受旅行社提出的產品售價。

（4）有助於構築行業進入壁壘。奉行產品差異化策略的旅行社憑藉他們的特殊旅遊產品和旅遊者對其產品的忠誠給那些欲進入本行業的潛在競爭對手構築了一道進入壁壘。新的旅行社為了能夠同現有的旅行社競爭，必須開發出獨具特色的旅遊產品並樹立起本旅行社的獨特形象。然而，開發新產品和樹立旅行社形象需要花費大量的資金和時間，對於剛剛建立起來的旅行社

來說，這樣的代價很高，有時甚至是無法做到的。所以，這種進入壁壘往往能夠嚇退許多潛在的競爭對手進入旅行社行業，對現有的旅行社形成保護。

2. 產品差異化策略的缺點

（1）產品的差異化優勢難以長期維持。由於旅行社的產品主要是由各種分散的旅遊服務項目組裝或拼裝而成，其中的技術含量比較低，容易模仿，所以當一種較有新意的旅遊產品推向市場之後其他旅行社能夠在較短的時間內模仿出同樣的產品與之競爭，從而打破首次推出這種產品的旅行社在旅遊市場上享有的獨占地位。

（2）旅行社難以長期使旅遊者對產品保持忠誠。透過各種媒體的宣傳介紹，旅遊者對旅遊市場和旅遊產品的瞭解日益加深，消費意識日趨成熟。這樣，不少的旅遊者不再像過去那樣依賴於知名旅行社和名牌產品。另外，隨著旅行社產品整體品質的上升，各家旅行產品的品質差異逐漸縮小，旅遊者在購買旅遊產品時的選擇範圍擴大，導致旅遊者對某個特定旅行社產品的忠誠程度降低。只要價格合適，而且產品的特色表達適當，旅遊者就會轉向同類的其他產品，使得奉行總成本領先策略的旅行社相對於奉行產品差異化策略的旅行社具有更為明顯的競爭優勢。

（3）旅遊者的興趣和需求的改變影響產品差異化策略的成功。由於旅遊者的興趣或需求在不斷地發生變化，所以奉行產品差異化策略的旅行社推出的產品可能在經過一段時間後便不再對旅遊者有較大的吸引力了。

（4）經營成本高。奉行產品差異化策略的旅行社必須不斷地開發具有特色的新產品，以保持產品的差異化優勢。同時，他們把整個旅遊市場分成許多細分市場，並設法為每一個細分市場或多數細分市場提供適應該市場特色的產品。結果，旅行社要在市場開發和產品設計方面投入大量的人力和財力資源，造成旅行社經營成本的增加。

（三）目標集中化策略

目標集中化策略同前兩種基本經營策略的主要區別在於，奉行這種策略的旅行社通常指向某個或少數幾個旅遊細分市場提供適應該市場需求的旅遊

產品。目標集中化旅行社根據旅遊者所處的地理位置、年齡階段、收入狀況、文化傳統等因素將旅遊客源市場化分為若干細分市場，並根據旅行社的自身條件選擇一個或幾個細分市場作為服務對象。例如，有的旅行社專門做澳洲市場來華旅遊業務，有的旅行社專門經營老年旅遊業務等，都是按照目標集中化策略開展經營活動的。採用目標集中化策略的多為經營實力較弱的中小型旅行社。

1. 目標集中化策略的主要優點

（1）有利於加強旅行社的競爭優勢，透過向旅遊者提供其競爭對手無法提供的產品，旅行社能夠避免或減輕來自其他旅行社搶奪其市場份額的威脅，並提高在行業中的競爭優勢。

（2）有利於產品的銷售。由於旅遊者難以從其他旅行社獲得同樣的產品，必然向專營這類產品的旅行社購買，所以奉行目標集中化策略的旅行社經常處於賣方市場，這種狀況有利於旅行社開展產品銷售業務並獲得較高的利潤。

（3）有利於調整產品結構。奉行目標集中化策略的旅行社所選擇的細分市場較少且比較專一，容易與之保持密切聯繫並能夠及時對他們變化的需求做出反應。對於旅行社來說，這是一個重要的優勢，因為它能夠使旅行社隨時根據變化了的市場來調整自己的產品結構，使產品適應市場的需要，保持和擴大旅行社在旅遊市場中占有的份額。

（4）有利於建立旅遊者對旅行社及其產品的忠誠程度。由於旅行社以某一個或幾個細分市場作為目標市場，能夠集中精力對他們的需求和特徵進行耐心細膩的調查研究，摸索出一套產品開發設計、產品市場營銷、旅遊接待、旅遊服務採購等方面的經驗，所以能夠更好地為這些旅遊者提供高品質服務，從而保證了一定的客源。

（5）有利於與潛在競爭對手展開競爭。旅遊者對現有目標集中化旅行社及其產品的忠誠為旅行社潛在的競爭對手進入本行業構築了進入壁壘。這種進入壁壘將許多潛在競爭對手擋在旅行社行業之外，對旅行社形成保護。

2. 目標集中化策略的不足之處

（1）營業成本高。目標集中化旅行社多為中小型旅行社，所採購的旅遊服務產品的批量小、獨特性強，使得旅行社對旅遊服務供應部門的依賴性較大，難以像總成本領先型旅行社那樣，透過大量的採購獲得價格的優惠，從而造成旅行社的營業成本較高。

（2）缺乏靈活性。奉行目標集中化策略的旅行社把它的目標市場確定在一個或少數幾個細分市場，並把它的資源和力量集中投入於這些細分市場。當這些市場的旅遊者改變他們的旅遊消費方式，對現有的旅遊產品不再感興趣，並造成這些市場的萎縮或消失時，目標集中化旅行社往往難以在較短時間內轉入新的市場，從而導致其在旅遊市場上的份額減少或消失。一旦這種情況發生，常會給旅行社的經營造成嚴重的損失，甚至迫使旅行社退出這個行業。

（3）易受競爭對手的威脅。一方面，產品差異化策略的旅行社可以透過向目標集中化旅行社的目標市場提供能夠滿足該市場上旅遊者需求的產品而同目標集中化旅行社爭奪市場；另一方面，總成本領先型旅行社也能夠以提供低價產品的方式同目標集中化旅行社展開競爭。因此，目標集中化旅行社必須時刻警惕，採取各種手段保護其固有市場。

以上是旅行社在經營中能夠採用的幾種基本策略。旅行社的管理者應該根據旅行社自身的條件及其所處的經營環境，選擇一種最適當的策略，用以指導旅行社的各種經營活動，使其能夠在激烈的旅遊市場競爭中獲得生存並不斷地發展壯大。

二、增長策略

在旅行社進行經營取得一定效果之後，必然考慮進一步的增長問題，或業務發展問題，也就必然涉及到增長策略的問題。根據旅行社的特點。旅行社新業務發展的策略主要有密集型、一體化、多元化三種。

（一）密集型發展策略

密集型發展策略是在原有產品與客源市場的框架內,來考慮旅行社策略經營單位的發展問題。密集型發展策略可以透過市場深入、市場開發和產品開發的形式來實現。市場深入是指不改變旅遊產品的形式和客源市場的類型,而在現有客源市場上,透過擴大現有旅遊產品的市場占有率來實現其發展目標。其主要措施是促使現有客人增加旅遊天數或提高重遊率,爭取競爭對手的客源市場,吸引新的旅遊者,特別是潛在旅遊需求者購買旅遊產品。市場開發是指不改變現有的旅遊產品形式,而將現有的旅遊產品推向新的客源市場,其主要措施是在現有客源市場區域內發展新的細分市場,或者是開發新的客源市場。產品開發是指不改變現有的客源市場,而向現有的客源市場提供新的產品或經過改進的產品。執行集中於單一產品或服務的增長策略面臨著一種主要的風險,即如果旅行社針對的產品或服務的市場萎縮,旅行社就會遇到困境。今天市場上的旅行社大多數都實行這種策略。

(二)一體化發展策略

如果旅行社策略經營單位所在的基本行業具有良好的發展前景,特別是當各種形式的聯合合併可以使旅遊產品產、供、銷的一體化經營取得更好的效益時,旅行社就可以採用一體化的發展策略

旅行社策略經營單位一體化的發展策略,主要有橫向一體化、縱向一體化和混合一體化三種不同的形式。橫向一體化,又稱為水平一體化,是旅行社透過爭取對其他同類型旅行社的所有權或業務控制權,或者透過某種形式的經營聯合實現的。旅行社的網路化經營是水平一體化最常見的一種形式。旅行社採取水平一體化不僅可以擴大服務規模與市場規模,增強經營實力和討價還價能力,同時還可以降低或轉移一般的經營風險,避免與實力相當的旅行社競爭,變競爭對手為合作夥伴,相互取長補短,共同利用市場經營機會,從而減少了競爭對手的數量,節約了市場競爭費用,增加了市場競爭力。

縱向一體化是把旅遊交易鏈上行、食、住、遊、購、娛等有前後關係的旅遊業務環節結合起來,進行整體經營和管理的一種成長策略,其主要向前後兩個方向擴展旅行社目前業務。後向一體化是透過收購、兼併旅遊飯店、旅遊車隊、旅遊景點、旅遊餐廳和各種娛樂場所等,擁有或控制旅遊產品要

素的供應系統，形成旅遊產品的供產一體化。適於發展後向一體化的條件是旅行社經營的上鏈盈利水平高，發展空間與時機較好，透過後向一體化可以減少旅行社在服務品質、經營成本方面受制於旅遊供應商的危險，使交易成本降低，使旅行社更好地控制其旅遊產品要素的成本、數量和品質。前向一體化是旅行社謀求對旅遊產品的銷售網路的控制，是透過收購或兼併旅遊客源地的旅遊零售商、中間商等形式來實現的。前向一體化是透過其產品向旅遊客源地延伸，以增加銷售力量來求發展。

在現實中，大多數旅行社的增長策略同時採用了橫向一體化和縱向一體化，即混合一體化。這種策略可以發揮以上兩種策略的優勢，並超越他們某些方面的劣勢，但是由於這種旅行社面臨著專業化和多元化兩方面的要求，容易導致資源分散，造成規模不景氣。

2001 年年末，天津市方舟旅行社有限公司與黃山市屯溪區政府簽下了標的為 1 億元的黃山市屯溪老街與新安江城區中心段的經營權轉讓合約，年限為 30 年，此舉在全國尚屬首例。購買新安江、屯溪城區中心段景區後，方舟旅行社將在江上進行獨家經營，再現當年的「秦淮風光」。負責人稱：購買景區是旅行社從傳統單一的中介性質向產業化發展的一個行為，是應對加入 WTO 後外資旅行社進入的一大法寶，對於中型旅行社來說，不失為明智之舉。

（三）多元化發展策略

當旅行社的各種策略經營單位在原有的市場經營領域無法發展時，或者有的市場規模領域盈利水平大幅度降低時，或者當原有的市場經營領域之外具有較好的市場機會時，旅行社便可採取多元化發展策略。旅行社的多元化發展策略具有同心多元化、水平多元化和綜合多元化三種形式：同心多元化是指旅行社對新市場、新顧客以原有的技術、特長和經驗為基礎，開發與原產品服務技術相似但用途不相同的服務產品。例如，旅行社經營票務代理、資訊傳播、對外翻譯服務和諮詢服務等業務。由於同心多元化是從同一圓心逐漸向外擴展其經營範圍，因此沒有脫離原來的經營主線，經營風險較小，有利於旅行社發揮資源優勢。水平多元化是旅行社針對現有的市場和現有顧

客，採用不同的專業技術增加新業務。例如，旅行社可經營餐廳、飯店、旅遊車隊、商場和娛樂場所等。綜合多元化是旅行社以新的業務進入新的市場。新業務與現有的旅行社技術和市場沒有任何關係。例如，旅行社經營出租汽車業、房地產業務等。但是我們要看到的是，多元化整體來說分為兩大類：相關多元化和不相關多元化。與後者相比，前者更有利於旅行社將其原有的競爭優勢擴展到新的行業中去，因此比較容易成功，而且資源收益率也較高。

旅行社行業中多元化策略實施較為成功的典型是中青旅。根據對行業政策走向和競爭形勢的判斷，以及對自身資源優勢的分析，2001 年 8 月，中青旅將發展策略調整為「以資本運營為核心，以高科技為動力，構建以旅遊為支柱的控股型現代企業」。公司的主要投資除在旅行社行業之外，還包括中青旅電子商務有限公司、中青旅蘇州太湖國家旅遊度假區發展有限公司、浙江中青旅綠城投資置業有限公司、桂林創格投資有限公司、中青旅旅遊服務分公司、中青旅侶松園賓館、中青旅汽車維修服務分公司、中青旅尚洋電子有限公司、中青旅創格科技有限公司、北京科技風險投資有限公司。在 2002 年 10 月份，中青旅還以中青旅電訊公司的形式進軍 CDMA 市場，這些投資既包括相關多元化的領域，也包括不相關多元化的領域。

本章小結

旅行社策略管理是指對旅行社策略目標形成、策略方案制定與實施的整個過程進行計劃、組織、指揮、協調、控制的活動。本章主要就是將這個過程進行分解講解。一般來講，旅行社的策略可以分為三個重要的層次：旅行社整體策略、經營單位策略、職能部門策略。不同的旅行社所需要的策略層次有所不同。策略管理是在充分占有資訊基礎上的一個系統的決策和實施過程，一個完整的策略管理體系包含以下幾個主要的階段：環境分析，資源分析，識別宗旨、使命和目標以及策略制定和策略實施。結合旅行社的外部環境和內部資源，旅行社要對自身的宗旨、使命和目標進行確立，並依據以上要素擬訂可供選擇的發展策略方案。在選擇旅行社策略時，每一個不同的階段都有許多策略方案可供選擇，旅行社的競爭策略主要分為總成本領先策略、產品差異化策略和目標集中化策略三種基本的策略類型。在旅行社進行經營

取得一定效果之後，旅行社必然考慮進一步的增長問題，也就是增長策略的問題。旅行社新業務發展的策略主要有密集型、一體化、多元化三種。

思考題

1. 旅行社策略包括幾個重要層次？主要對象是什麼？

2. 策略管理過程包括幾個主要階段？

3. 如何應用 PEST 模型分析旅行社的策略環境？

4. 旅行社的內部資源的五種主要要素是什麼？

5.SWOT 分析法的主要內容是什麼？

6. 旅行社的策略目標如何分類？

7. 旅行社競爭策略的三種基本策略類型是什麼？各具有何種優勢和劣勢？

8. 旅行社增長策略的主要類型包括什麼？具體含義是什麼？

第 12 章 中外旅行產業發展趨勢

導讀

　　新世紀伊始，中國旅行社的外部環境正在發生著巨大的變化，加入世界貿易組織的影響、技術的革新等因素都為中國旅行社的發展提供了良好的機遇，同時也提出了挑戰。這就要求旅行社的經理人員具有超前的思考能力，參照國際上旅行社行業的發展趨勢，把握中國旅行社的行業變化因素，為旅行社制定準確的發展策略和經營策略。因此，本章的主要內容就是分析發達國家和中國旅行社行業發展趨勢，並以此為基礎提出中國旅行社行業發展應該注意的問題。

閱讀目標

　　瞭解發達國家當代旅行產業現狀、主要特徵及發展趨勢

　　熟悉加入世界貿易組織對中國旅行產業的影響以及中國旅行產業管理領域在未來一個時期可能會發生的變化

　　掌握新形勢下中國旅行社產業如何進行經營策略的調整

▊第一節 發達國家旅行社產業現狀與發展趨勢

　　自 1990 年代以來，發達國家的旅行社產業出現了很大的變化，並有加速發展的趨勢，主要表現在：（1）市場的合併。過去以私人企業為主體、以國家為界限的分散的市場，正逐步變為以少數幾個大企業集團為主體的國際化大市場，並透過價值鏈進行縱向整合。（2）企業所有權的變化。以美國、德國、英國等國家的大型旅行社為主導的企業兼併、收購與策略聯盟，使得發達國家旅行社的所有權發生了極大的變化，形成了一批能夠對整個市場產生重要影響的旅行產業巨頭。（3）國際企業集團透過併購旅行社集團進入旅行社行業。（4）資訊技術的發展和互聯網的出現正在引發旅行社經營方式的一場革命。

一、發達國家旅行社的投資策略

發達國家旅行產業的投資大多集中於擴張策略上，用於旅行社的收購、航空與飯店業的縱向一體化以及分銷系統的擴大等。

1. 跨國兼併活動愈演愈烈

進入 1990 年代以來，發達國家的旅行社行業加速了向國外擴張的進程，採取企業兼併、收購等投資策略來擴大企業的規模和直接進入客源國市場，減少甚至消除旅行目的地旅行社與客源地旅遊者之間的中間環節，加強目的地旅行社與旅遊者／潛在旅遊者之間的溝通和瞭解，降低旅遊者的旅行成本、旅行社經營成本和旅行社產品的直觀價格，以利於吸引更多的旅遊者。

在旅行社行業的跨國併購活動中，首當其衝的收購對象往往是那些出遊人數和出遊率較高的國家和地區，而收購者主要是美國、英國、德國等旅行社行業發達國家的旅行社或旅行社集團（參見表 12-1）。

表 12-1 發達國家旅行社行業跨國兼併情況一覽表

收購時間	採取兼併行動的旅行社所屬國家	採取兼併行動的旅行社	被兼併的旅行社所屬國家	被兼併的旅行社	兼併方式
1993 年	美國	美國運通旅行社（American Express）	瑞典	（Nyman & Schults）	收購
1994 年	美國/荷蘭	嘉信力旅遊公司（Carlson Wagonlit Travel）	德國	（Reisebüro Brune）	收購
1995 年	美國	遠通旅行社	德國	西德意志銀行（Westdeutsche Landesbank）	收購
1995 年	美國	運通旅行社	法國	哈瓦斯旅行社在法國的商務旅行社部	收購/企業合併
1995 年	德國	途易集團（TUI）	荷蘭	荷蘭國際旅行社（Holland International）	收購/企業合併*
1995 年	英國	國際空旅航空（Airtours）	瑞典	北歐休閒集團（Scandinavian Leisure Group）	收購

收購時間	採取兼併行動的旅行社所屬國家	採取兼併行動的旅行社	被兼併的旅行社所屬國家	被兼併的旅行社	兼併方式
1996 年	英國	航空旅行社	丹麥	丹麥斯拜斯/特杰波格旅行社（Danish Spies/Tjaereborg）	收購
1997 年	美國	運通旅行社	比利時	BBL旅行社（BBL Travel）	合資
1997 年	英國	湯姆森旅行集團（Thomson Travel Group）	瑞典、愛爾蘭	Fritidsresor旅行社、廉價旅行社（Budget Travel）	收購
1998 年	英國	航空旅行社	比利時	太陽旅行社（Sun International）	收購
1998 年	英國	航空旅行社	德國	FTI Group（Frosch Tourisik International）	收購**

（*1995 年，德國國際旅遊聯合會從德國旅行零售商考夫豪夫（Kaufhof）手中收購了荷蘭國際旅行社，並將其與同年併購的 Arke Reizen 旅行社合併，成立了其在當地的子公司——聯合國際旅行社。

**1998 年，英國航空旅行社購買了佛羅斯旅遊國際集團（Frosch Touristik International）29.03％的股份，並獲得了在 2002 年收購其餘股份的優先權。）

2. 建立縱向一體化集團

發達國家旅行社行業的另一項投資策略是透過收購、合併、合資等方式建立縱向一體化旅遊企業集團。這樣，一方面擴大了企業集團的實力和影響，另一方面也有力地保障了旅行社經營的後勤保障及旅遊服務產品供應的數量和品質。例如，卡爾遜—韋根利特休閒旅遊集團擁有 5 家大型旅行社在美國、加拿大和歐洲各國經營旅行批發和代理業務，同時還收購了攝政國際旅館公司（Regent International Hotels）、國際鄉村旅舍與套房公司（Country Inns and Suites）、雷迪遜旅館公司（Radisson Hotels）等飯店集團以及星期五聯號（Friday's Hospitality）和雷迪遜七海遊船公司（Radisson Seven Seas Cruises），從而建立起一個橫向整合的縱向一體化旅遊企業集團。其他的一些旅行社也程度不同地採用收購、兼併、聯營、合資等方式建立起了縱向一體化旅遊企業集團。

3. 旅行社產業巨頭出現

1990 年代以來，國際旅行社行業開始發生質的變化，從過去分散型行業向壟斷型行業過渡，湧現出一批實力雄厚、市場占有率高、經營業務廣泛的全球化旅行社巨頭。在這些旅行社行業巨頭中，有些是旅行社自身發展而成的，更多的則是其他行業的企業透過兼併、收購股份、合資、聯營等方式建立的。除了美國的運通旅行集團以外，絕大多數旅行社產業集團為歐洲企業（參見表 12-2）。

表12-2 主要旅行社產業集團一覽表（1998.6）

集團所有者	年銷售額	經營業務	旅行部門
卡爾森有限公司/雅高集團	卡爾森公司超過200億美元；雅高集團313億法郎	旅遊業，包括遊船業（卡爾森）、飯店業和餐飲業。	Carlson Wagonlit旅行社。該行社主要經營商務旅行代理業務，在歐洲多數國家經營，是名列前三位的商務旅行代理商之一。
路易公司	440.78億馬克1996年)	歐洲最大的零售商店集團；占有德國零售市場16.5%的份額；擁有英國的Bud-gen聯號和西、義、法國的Penny商場；擁有40%的德Pro Sieben Media股份。	1.阿特拉斯-萊森旅行社。該旅行社是德國銷售網點最多的旅行社聯號。 2.ITS萊森旅行社。德國第五大旅行社經營商，主要經營中程旅行業務。 3.通過卡里米拉公司經營飯店業務。
維文迪公司	超過2000億法郎，為1998年Compagnie Générale des Eaux和哈瓦斯旅行社合併後的收入	公用事業、工程服務、房地產、長途通訊、新聞媒體。該公司的旅遊部門被看成可以隨時出售的非核心資產。	維文迪公司收購了自助餐假日公寓聯號(梅瓦公司)的50.1%的股份。該公司由維文迪公司的房地產子公司-CGIS公司經營。
德意志巴恩公司	302.21億馬克(1996年)	鐵路運輸與服務。	1.DER旅行社。按擁有旅行代理商數量計算，是德國第二大旅行代理商；最大的特許經營旅行社；該旅行社的子公司包括ABR旅行社和Rominger旅行社，後者正在逐步採用DER的品牌。 2.DER Tour旅行社。德國第五大旅行經營商。 3.Ameropa旅行社。為一家旅行社經營商。 4.擁有德國國際旅行聯合會25%的股份。

集團所有者	年銷售額	經營業務	旅行部門
美國運通公司	162.37億美元(1996年)	金融服務、旅遊業務。	1.美國運通旅行社及其遍布歐洲的辦事處。 2.在比利時與BBL旅行社建立合資旅行社。 3.一般使用自己的名義,只有在瑞典的業務例外。美國運通旅行社收購瑞典最大的旅行社Nyman&Schultz,並以該旅行社的名義在瑞典、挪威和丹麥經營。
卡爾施達特公司	269億馬克(1996年)	百貨商店、郵寄業務。	1.C+N旅行社。該旅行社是德國和漢莎航空公司和另一家包機公司─Condor公司合資建立的。 2.奈克曼旅行社。該旅行社是一家跨國經營的旅行社,在德國市場上位居第二,為比利時的第一大旅行經營商和旅行代理商,而且是荷蘭和奧地利的主要旅行社之一。 3.飯店聯號:阿爾蒂阿納度假村俱樂部、帕拉蒂阿納飯店集團。
普魯賽格公司	265.68億馬克	能源、原材料、技術服務、後勤服務。	1.哈帕格-勞埃德旅行社。該旅行社經營商務旅行和包機業務。 2.國際旅遊聯合會。德國三大旅行社之一。 3.荷蘭:國際旅行聯合會、ex-Arke旅行社和荷蘭國際旅行社。這三家旅行社均為荷蘭的主要旅行社。 4.比利時:VTB-VAB萊森旅行社和jetAir旅行社。均為該國的主要旅行社。 5.奧地利國際旅遊聯合會。 6.開始進入瑞士的旅行社行業。 7.飯店聯號:主要在奧地利、希臘和西班牙經營。 8.地中海沿岸國家飯店業的主要業主,擁有Riu、伊比利亞飯店、希臘飯店、羅賓遜俱樂部、多夫飯店等飯店集團。

集團所有者	年銷售額	經營業務	旅行部門
德國漢莎公司	231.49億馬克	航空運輸。	1.與卡爾施達特公司合資經營C+N旅行社。 2.漢莎城市中心旅行社,該旅行社集團在德國擁有300家旅行代理商,並在義大利和奧地利擁有80家旅行代理商。
西德意志土地銀行	230億馬克(資產)	投資銀行、地區中央銀行、金融服務。	1.擁有托馬斯・庫克旅行社。該旅行社是英國第三大旅行代理商和著名的旅行經營商。另外,該旅行社還是德國市場上主要的旅行社之一。 2.在國際旅遊聯合會、LTU旅行社、第一萊斯伯羅旅行社等德國主要旅行社中擁有少量股份。 3.為普魯賽格公司的重要股東之一。
米格羅斯公司	172億瑞士法郎	超級市場、百貨商店、加油站、食品加工、公路搬運。	1.飯店計劃旅行社。該旅遊社是瑞士的主要旅行經營商和旅行代理商之一。 2.荷蘭飯店計劃旅行社。該旅行社是荷蘭第五大旅行經營商。 3.布魯克斯旅行社。該旅行社是荷蘭得一家小型旅行代理商聯號。 4.義大利飯店計劃旅行社。該旅行社是義大利的一家小型旅行經營商。 5.英格漢姆斯旅行社。該旅行社是一家小型旅行經營商。 6.與第一商業旅行集團有合作關係。
奎爾-施克丹公司	119億馬克	歐洲最大的郵寄公司;在德經營特許照相與照相機業務;百貨商店。	1.萊斯-奎爾旅行社。按照其所擁有的旅行代理商社數量排位,該旅行社是德國第十大旅行代理商。 2.在卡爾施達特旅行社擁有20.3%的股份。

(資料來源:Marion By water:Who owns whom in the European travel industry)

二、發達國家旅行社的經營策略

1. 產品策略

在產品策略方面,發達國家的旅行社主要採用以下兩種策略。

(1) 發展核心產品

發展核心產品是發達國家一些旅行社所採取的第一種產品策略。奉行這種產品策略的旅行社一般擁有比較成熟的市場,他們注重發展自己的核心產品。例如英國與澳洲合資的 STA 旅行社和丹麥的克爾羅 (Kilroy) 旅行社堅持發展青年和學生旅遊產品,將其作為核心產品;法國的新邊疆旅行社 (Nouvelles Fronti-eres) 則將探親訪友旅遊 (VFR) 和遠程旅行作為其核心產品。

(2) 產品多樣化

產品多樣化是發達國家旅行社採用的第二種產品策略,其目的在於分散經營風險和提高經營效益。這些旅行社不僅經營商務旅行、休閒旅行等傳統的旅行社產品,還經營諸如旅遊住宿、旅遊交通等產品。卡爾遜 - 韋根利特旅行社經營飯店和遊船業務,湯姆森旅行集團經營旅遊包機業務等,均是旅行社產品多樣化策略的體現。

2. 營銷與品牌策略

在營銷與品牌策略方面,新興的大型旅行社一般採用單一品牌策略或用於不同細分市場的系列品牌策略。

(1) 單一品牌策略

儘管一些大型旅行社已經將其經營業務擴大到許多國家的市場,但是卻堅持使用一個品牌進行營銷活動,用同一個旅行社的名義在不同的國家銷售其旅行產品。在這方面的突出代表是美國運通旅行社。該旅行社現在是世界上最大的旅行社,收購了瑞典奈曼 - 舒爾茨旅行社、湯瑪斯 · 庫克旅行社的商務旅行部門、哈瓦斯旅行社等國際知名旅行社,其旅行業務分支機構遍布

世界各國。然而，除了在北歐地區使用其購買的奈曼 - 舒爾茨旅行社的品牌外，在其他國家和地區一律使用美國運通旅行社的品牌。

（2）系列品牌策略

另外一些旅行社則在收購了其他的旅行社之後並不更換其名稱，而是繼續使用，以利用這些被收購的旅行社在當地客源市場上的影響和信譽吸引旅遊者。例如，英國的航空旅行社（Airtour）除了使用自己的品牌經營外，還使用其他品牌進行營銷活動，形成系列品牌。

3. 分銷策略

新興一體化旅行社的分銷系統正在發生明顯的變化。發達國家的旅行社越來越多地放棄間接分銷渠道策略，轉而採取直接銷售策略，以收購客源地的旅行社或與之合資的方式來建立自己的分銷網路。這些旅行社利用分銷網路進行定向銷售以降低分銷成本從而增加利潤。美國運通旅行社、卡爾遜 - 韋根利特旅行社、湯姆森旅行集團等大型旅行社集團均在其客源地擁有上百家旅行代理商作為分銷點，其中湯姆森旅行集團僅在英國的分銷網路就擁有800 個分銷點。

4. 電子商務策略

1990 年代以來，全球分銷系統（GDS）對旅行社行業的業務領域提出了強有力的挑戰，將其業務範圍逐步擴展到飛機票預訂以外的旅行社產品領域，對傳統的旅行社經營方式造成了很大衝擊。面對著 GDS 咄咄逼人的氣勢，發達國家的旅行社已經充分意識到危機的來臨，開始建立自己的世界性互聯網站。他們利用旅行社在旅行業務方面的傳統優勢，結合新的互聯網技術，形成自己的營銷體系，以抗衡 GDS 的進攻。目前，這一策略已經初步顯示出其效果。據美國旅行社協會（American Societyof Travel Agents）的統計資料表明，1998 年只有 37% 的旅行社有建立自己的世界互聯網站，而 1999 年這一數字已達到 49%。許多利用網際網路從事交易活動的人們已轉向旅行社訂票。

三、發達國家旅行產業的發展趨勢

根據以上分析，可以看出，發達國家的旅行社行業的發展趨勢。

1. 跨國經營將成為旅行社行業發展的重要趨勢

旅行社尤其是商務旅行代理商的全球化發展趨勢是引發當前發達國家旅行社行業所發生的各種重要變化的催化劑。向商務旅遊者提供 24 小時全天候的服務已經成為經營商務旅遊產品的旅行社必須具備的基本條件之一。為了滿足視時間為生命的商務旅行者在任何時間和任何地點都能夠及時得到旅行社服務的需求，商務旅行社必須在商務旅遊者可能到達的世界上任何地點隨時準備為他們提供及時的服務。為了確保這一點，不少的旅行社紛紛採取在旅遊客源地直接建立銷售網路和在旅遊目的地直接經營地面接待服務。於是，他們採取收購、兼併、合資、聯營等方式在不同的國家和地區直接進行旅行產業務經營，而不再像過去那樣，採取間接銷售渠道策略，從客源地旅行社那裡獲得旅遊客源，再將他們交給目的地的旅行社接待。由此可見，國界將不再是旅行社經營的天然邊界，跨國經營將成為發展的重要趨勢。

2. 旅行社行業將朝著集中化方向發展

自從問世以來，旅行社行業一直是一個典型的分散型行業，旅行社的數量很多，但是缺少能夠對市場發揮重要影響的大型旅行社。然而，進入 1990 年代以來，這種局面開始改變。一批跨國界經營的大型旅行社集團出現在歐美地區，成為旅行社行業舉足輕重的大型、超大型企業集團，導致旅行社行業出現集中化的趨勢，使旅行社行業由分散型行業轉向集中型行業，甚至可能會在經過一段時間的兼併組合之後，成為寡頭壟斷行業。

3. 資訊技術與互聯網將給旅行社的經營方式帶來一場深刻的革命

近年來蓬勃發展的資訊技術和互聯網已經顯示了其強大的生命力和經營上的巨大優勢，從而引起了旅行社行業的極大重視。旅行社將會揚棄其傳統的經營方式，轉而大量採用資訊技術，透過互聯網進行產品推薦、線上諮詢，提供旅遊服務預訂、旅遊路線安排等服務，以便將其銷售觸角延伸到每一個潛在旅遊者的家庭。這將是旅行社經營方式的一場深刻革命。可以預見，在

未來的幾年中，大型旅行社將會在互聯網設施與營銷方面加大投資，並透過在線銷售迅速擴大市場，擊敗更多的中小企業，鞏固和擴大自己的市場份額，最終建立全球性的旅行社產業集團。

第二節 中國旅行社產業發展趨勢

一、中國加入 WTO 對旅遊業的影響

2002 年是中國正式加入世界貿易組織並在相應的承諾與要約框架下，越來越多地受到市場經濟體制和國際規則影響，同時也是中國在世界經濟舞台上發揮更為重要作用的一年。這是我們理解加入 WTO 一年來對包括旅遊在內的中國產業經濟影響的基本出發點。

加入 WTO 對中國的影響首先是對政府的影響，旅遊業也是如此。中國正式成為 WTO 成員國的一個月不到的時間，國務院總理朱鎔基就於 2001 年 12 月 11 日簽署了國務院第三百三十四號令，對 1996 年發布的《旅行社管理條例》進行了修訂。為適應加入 WTO 對外資進入旅行產業的需要，新修訂的《旅行社管理條例》增加了「外商投資旅行社的特別規定」的章節，對外商投資旅行社的資格、條件和程序進行了規定。同年 12 月 31 日，中國國家旅遊局以第十七號令公布第一批部門規章和規範性文件的清理結果目錄。該目錄主要是針對加入 WTO 後部門規章和規範性文件與 WTO 規則、承諾銜接而進行清理的最終結果，共有 69 個文件。其中「需要修改的部門規章和規範性文件」27 件，「廢止的部門規章和規範性文件」19 件，兩者合計 46 件，占了總數的 67%。進入 2002 年以後，中央和地方旅遊主管部門先後出台了一系列有關中國公民出境旅遊、導遊管理、特種旅遊等方面的法規，極大地促進了行業管理的法制化進程。2002 年 5 月，中國國家旅遊局開始對旅遊飯店行業管理的基礎文件之一的《旅遊涉外飯店星級的劃分與評定》（GB/T14308-1997）這一國家標準進行了修訂。修訂點包括「用『旅遊飯店』取代『旅遊涉外飯店』的稱謂」以及有關文化、科技、環境保護等方面的強化內容，共 600 餘處。如果說《旅行社管理條例》的修訂體現了中國政府對加入 WTO 承諾內容的兌現的話，那麼《旅遊飯店星級的劃分與評定》的修訂

則更為全面地體現了中國政府對市場經濟基本要求和國際行業慣例的主動認可。

實際上，加入 WTO 一年來，中國不僅全面履行了在旅遊服務領域所做出的承諾，有些地方還提前了。中國國家旅遊局權威人士在 2002 年 11 月的上海國際旅遊交易會明確宣布：由於中國已經成為世界貿易組織的成員，中國旅遊業作為服務貿易的重要組成部分，將根據「加入 WTO」的承諾，切實加快對外開放。如果條件成熟，今年起中國就將在市場經濟和旅遊業比較發達的城市允許美國、日本、德國等旅遊發達國家的大旅行社興辦控股合資旅行社；如果條件允許，還可以考慮進一步提前兌現加入世貿組織的承諾允許其試點開設外資旅行社。

就產業層面而言，加入 WTO 一年來對中國旅遊的影響主要體現在兩個方面：一是供求關係，二是產業環境。

首先從供求關係來說，加入 WTO 進一步推動中國旅遊需求，特別是入境商務旅遊和出境旅遊需求的持續增長。來自北京市旅遊局的最新統計數據表明，2002 年海外來北京的旅遊人員目的為商務旅行的人數占總人數的27.6%。另外根據數字表明，中國每年商務旅遊消費超過 24 億美元，並以每年 20% 的速度增長，中國成為全球商務旅遊消費的重要市場之一。商務旅遊的發展帶動了相關經濟的發展。截止到 2002 年 9 月份，北京市五星級的飯店出租率達到 67%，平均房價是 673 元人民幣。四星級飯店出租率是71%，平均房價為 447 元人民幣。

從全國的情況來看，繼連續 5 年以年均兩位數的速度增長後，2002 年的旅遊外匯收入已突破 200 億美元。需要指出的是，自 1979 年中國旅遊產業化進程以來，實現第一個 100 億美元外匯收入的突破花了 10 年的時間，第二次只用了 5 年的時間。預計到 2008 年中國的旅遊外匯收入將達到 600 億美元，而按照世界旅遊組織的說法，「中國將在 2020 年成為全球第一大旅遊目的地和第四大旅遊客源地」。可以說，存量初具規模、增量前景看好的中國旅遊市場是外資進入的前提和基礎。

其次是產業環境，由於外資的介入和國內市場化取向改革的影響，正在向著更加有利於旅遊業競爭體系形成的方向發展。中國人民銀行於 2002 年 11 月 19 日正式對外宣布，從 12 月 1 日起，在廣州、珠海、青島、南京、武漢 5 個城市向外資金融機構開放人民幣業務。值得關注的是，這是繼央行對外資銀行開放上海、深圳、天津、大連四城市人民幣業務後，再次放開人民幣業務。同一天，首家外資控股跨國物流公司在京成立，並於 2003 年開始運作。與此同時，中國交通運輸協會（CCTA）與英國皇家物流與運輸協會（ILT）在北京就中國引進 ILT 物流培訓與認證體系簽訂合作協議。這表明目前國際兩大專業物流培訓認證體系之一的歐洲物流體系第一次被引入國內。

再看與旅遊直接相關的一些產業情況。2002 年 11 月 19 日，繼首都國際機場之後第二家內地在香港上市的海口美蘭機場，其 2.017 億股 H 股在香港聯交所掛牌交易的首日，丹麥哥本哈根機場即以開盤價格，認購了新發行股本的 20%股份。由此，哥本哈根機場除獲得兩個董事會席位外，還將直接參與美蘭機場在商業發展、投資機會、基建、國際推廣等方面的管理業務。如果綜合考慮國內民航管理體制的改革和三大航空集團的重組，以及鐵路、銀行、保險、電信等領域的以促進競爭為價值取向的改革事件，我們完全可以說，一個更加開放、更加有利於旅遊產業成長的市場環境正在形成。

在產業關係優化的同時，中國旅遊產業內的市場結構也在做相應的調整。在這方面，首先是外資的進入直接推動中國旅遊企業特別是旅行產業的策略重組步伐的加快。加入 WTO 後，跨國旅行代理商和旅遊經營商紛紛開始進入中國市場的試點。從歐洲的雅高到美國的運通，從以觀光旅遊產品為主的日本交通公社到定位於商務旅遊的美國羅森布魯斯，都在中國有了自己的合資旅行社。特別是 2002 年 11 月 14 日，中旅總社總經理宮萬春和德國 TUI 股份公司的代表在上海金茂君悅酒店正式簽署了合作意向書，中國首家外資控股旅行社進入正式孕育之中。而在此之前發表的一分關於 TUI 的紀要中，TUI 對華合作的發展策略是「將透過其子公司基比克以中國加入世界貿易組織為契機，透過成立合資公司，大力開拓中國這一潛力巨大的旅遊市場，重點加強開發組織中國遊客到境外旅遊業務」。合資前後，中旅總社已經透過

收購方式對全國中旅系統的 13 家旅行社初步完成了控股改制工作，並著力於打造自己的「中旅系」概念。與此同時，上海的春秋國旅、廣州的廣之旅也分別透過「投資＋管理」和「品牌入股」的途徑探索著自己的發展之路。但是包括外資在內的旅行社併購之路也並不是一帆風順的，比如，香港中旅的全資旅行社——中旅國際併購福建中旅的構想，儘管併購雙方均有意向，卻因為福建省要籌建自己的地方性旅遊集團以及由此而來的政府干預而不得不中止了。

與旅行社市場的試點相比，外資在旅遊飯店市場則是明顯的策略性擴張。與加入 WTO 前的中高檔品牌沿大都市和東南沿海經濟發達地區的布局相比，加入 WTO 後跨國飯店集團在中國的突出動向有：柏悅、洲際、里茲・卡爾頓等頂級豪華品牌的導入與運作；經濟型飯店品牌的試探性進入；既有品牌在區域中心城市和旅遊溫點地區的搶灘布點；與北京首旅、上海錦江等國內大型飯店企業集團的策略性合作……所有這些都指向一個目標，那就是在中國旅遊飯店市場的策略性主導態勢。

整體看來，加入 WTO 對中國旅遊業的影響還主要體現在政府的行業管理層面，更多的是觀念和策略的影響，產業關係和企業形態層面有所體現，而對企業管理和產品運作層面的影響可能還要過一段時間才能看得出來。從這個角度而言，加入 WTO 對中國旅遊業的挑戰才剛剛開始。我們唯一可以預期的是：中國旅遊業即將面臨的是一個以旅遊需求持續增長、商務旅遊和出境旅遊結構上升、外資更加全面介入、旅遊者有更多選擇空間、產業環境更加優化從而促進旅遊企業管理體制改革和產業重組步伐加快等方面的變化為主導特徵的全新時期。

二、旅遊市場結構變化與旅行社經營重點調整

改革開放後的中國旅遊產業是以入境旅遊為基礎、創匯為導向發展起來的，這也為中國旅行社的市場體系構建和產業運營模式奠定了最初的市場基礎。但是自 1993 年和 1998 年分別出台了促進國內旅遊發展和開放中國公民出境旅遊市場的政策以來，中國旅遊市場結構發生了革命性的變化。進入 21 世紀以後，儘管官方的旅遊產業政策還是「大力發展入境旅遊、積極發展國

內旅遊、適度發展出境旅遊」，但是國內旅遊和出境旅遊客觀上還是在中國旅遊市場結構中扮演了越來越重要的角色。

案例 12-1 歐洲急盼中國遊客

（資料來源：中國旅行社協會在線網站（www.catscn.com））

「芬蘭旅遊局目前正與中國旅遊部門談判，希望能被批准為『中國公民自費旅遊的目的地國』（ADS）。如果今年拿到 ADS 資格，中芬這條旅遊線肯定會給兩國旅遊產業增添商業機會。」近日，在芬蘭首都赫爾辛基的議會大廈，芬蘭外貿部長亞里‧維倫向記者憧憬了中國——這個亞洲地區快速增長的客源國向芬蘭敞開大門後的情景。

同芬蘭政府的企盼一樣，法國、瑞士等多個國家也都在等待早日獲准中國客源對本國開放。

■歐洲盯緊中國旅遊客源

中國出境旅遊市場近年的「放量上攻」和中國旅遊者強勁的消費能力，是中國作為客源國對芬蘭等歐洲國家充滿誘惑力的根本原因。據中國國際旅遊交易會統計顯示，2002 年前 3 季度，中國公民出境人數 1228.87 萬人次，比 2001 年同期增長 38.41％。從已經獲得中國在歐洲唯一 ADS 資格的德國來看，自 1994 年至今，中國遊客透過商務等途徑赴德旅遊的過夜數增長 78％，即便在旅遊業遭受嚴重打擊的前年，中國遊客在德國的過夜數仍較上年增長了 9.4％。面對如此誘人的客源市場，難怪歐洲旅遊商「含情脈脈」。

中國國家旅遊局的有關人士告訴記者，去年 12 月 15 日，國家旅遊局對印度以簽署旅遊備忘錄的形式簽發了 2002 年最後一個 ADS 牌照。至此，中國公民自費旅遊目的地已達到 27 個國家和地區，而歐洲除俄羅斯外，只有德國一個國家。但中國會積極支持出境旅遊產業，將更多地開放中國公民自費旅遊目的地，包括歐洲國家。

■歐盟打算採取聯合行動

目前，歐洲已有芬蘭、法國等國向中國國家旅遊局提出目的地資格申請。記者獲悉，在這些國家分頭行動的同時，歐盟也在努力促進整個歐洲向中國人開放。國家旅遊局外管部門負責人對記者說，2001 年 10 月份，歐盟已正式提出官方申請，開拓中國客源市場。一旦與國家旅遊局談下來，最先受益的將是北京、上海、廣州三地市場。

據介紹，歐洲 14 國特殊的「申根協議」是歐盟出此非常之舉的原因，協議規定「相互承認各國給予非歐共體成員國公民的簽證」，「申根協議」在大大方便了中國公民歐洲之旅的同時，「申根」國家間內部利益協調的複雜性也大大延緩了對華開放的進度。正因如此，儘管目前德國已拿到 ADS 牌照，但至今還沒有旅行社正式組團前往德國。顯然，在歐洲各國的焦急等待中，歐盟此舉將使歐洲成為中國公民旅遊目的地的進程加快。

對於中國旅行社產業來說，市場結構的變化無疑是其經營模式調整難得的歷史機遇，具體表現在：第一，持續增長的國內旅遊需求為廣大中小企業的發展提供了極為有利的市場空間，也為民族旅行社與外資旅行社的競爭提供了相對有利的市場環境——畢竟，本土化成長的服務企業更為熟悉國內的旅遊需求特徵和旅遊消費模式。第二，加速發展的中國公民出境旅遊市場為包括旅行社在內的中國旅遊企業的跨國經營提供了堅實的市場基礎，並為國內旅遊企業在與國際同行合作過程中提供了「討價還價」的工具。第三，日趨完善的市場結構有利於整個旅行社產業分工體系的調整。因為只有需求量大了以後，服務供應商的市場細分策略和產業鏈條的整合才有了現實的基礎。這樣，大的旅行社就可以定位為專業的旅遊批發商；中型旅行社做專業化——或者做出境、入境、國內旅遊，或者做觀光旅遊、度假旅遊、商務旅遊，或者做修學旅遊、保健旅遊，等等；而廣大的小型旅行社則專注旅遊代理業務。

三、競爭導向、多元化發展的供給主體

（一）國有旅行社的轉型與變革

現在國有資金在中國旅行產業特別是國際旅行社中占有絕對的比重。國有旅行社的問題不解決，就談不上民族產業真正的發展與壯大。對於國有旅

行社來說，可以透過股份制或其他相關途徑完成公司制改造，建立現代企業制度，完善公司治理結構。無論制度環境和市場環境如何變化，對於旅行社來說，以市場經濟和現代企業制度為導向的轉型與變革都是前提和基礎。只有建立了科學的制度與機制，才能留住人，才能發展。為此，各地旅行社要積極探索各種形式的中外合資、多類型法人相互持股、員工持股、經理層持股等多種形式的改制途徑。從目前的情況來看，除出境旅行社之外，其他類型的旅行社完全沒有必要國有獨資或控股，可以交由民營資本和社會資本去承擔。從更加長遠的發展角度來看，出境旅行社也必將對所有類型的企業放開。

（二）外資旅行社的進入及其影響

儘管旅遊業是較早與國際接軌的領域，但是旅行產業的對外開放步伐一直極為謹慎。2001 年 11 月，中國正式加入 WTO。在旅行社領域的市場准入方面，中國政府承諾：自中國加入 WTO 時起，年全球旅遊收入超過 4000 萬美元的境外旅行社可以在中國申辦由中方控股的合資旅行社，申辦地域為中國政府指定的旅遊度假區和北京、上海、廣州和西安 4 個城市；不遲於 2003 年 1 月 1 日，允許外資控股；不遲於 2005 年 12 月 31 日，允許設立外商獨資旅行社。

2003 年 6 月，為了順應中國加入 WTO 的新形勢，中國國家旅遊局和商務部聯合頒布了《設立外商控股、外商獨資旅行社暫行規定》，規定可以在中國境內設立外商控股或外商獨資旅行社，提前兌現了加入 WTO 的承諾。

2003 年 12 月 1 日，中國第一家外資控股旅行社——中旅途易旅遊有限公司和中國第一家外商獨資旅行社——日航國際旅行社（中國）有限公司在北京正式開業。而在此之前，中國境內只有 11 家中外合資旅行社。

從整體上看，外資旅行社的進入是利大於弊。國內對旅行產業的經營目前還停留在手工作坊式的運作階段，缺乏現代企業運行經驗，也沒有產生具有世界影響力的大集團和完善的產業運行體系。外資旅行社的進入，可以對中國旅行社行業造成引導和示範的作用。儘管外資旅行社在中國的數量很少，也沒有對中國旅行產業的市場結構構成現實的衝擊，但是，從長遠看，他們

對中國旅行社產業將會產生深遠的影響，外資旅行社強大的規模、完善的服務和先進的管理經驗，會給境內旅遊市場帶來巨大變化。主要體現在：競爭加劇，行業集中度提高，中小規模的旅行社面臨淘汰；法律觀念強化；現代化管理制度的引進與落實等。

（三）民營旅行社的擴張及影響

由於歷史的原因，特別是演進歷程中的意識形態導向的發展理念，中國旅行產業特別是經營出入境旅遊服務的國際旅行社領域一直少有民營經濟的影子。隨著市場經濟體制的逐步建立與完善，包括旅遊在內的服務貿易不僅向外資開放，也將進一步向民營經濟開放。中國共產黨第十六次全國代表大會關於國有資產從競爭型領域策略性退出的光輝論斷更是為民營經濟在旅行社領域中的擴張提供了堅實的政策基礎。可以預期，各種非國有力量將會在未來一個時期的中國旅行社產業重組和企業改制過程中扮演越來越重要的角色。

案例 12-2 民營旅行社借殼經營出境旅遊

（《北京現代商報》，記者王東亮）

日前，武漢東星旅行社出資數百萬元人民幣，收購了漢口國際旅行社95.7%的股份，由此率先揭開了國內民營旅遊企業借殼經營出境旅遊的序幕。

據東星國際旅行社總經理汪彥鋸介紹，東星國旅是一家經營國內旅遊和入境接待的民營國際旅行社，管理經驗先進，經濟實力雄厚，但一直未獲得出境旅遊的經營權。據瞭解，漢口國際旅行社已有 20 多年歷史，是湖北省得到全球認可的兩家旅遊公司之一，出入境經營得有聲有色，但由於缺乏資金，企業發展的後勁不足。此次收購完成後，東星國旅成為了武漢市第一家由民營企業控股的國際旅行公司。而東星方面則表示，此舉乃被迫而為之，如果能夠透過其他途徑申請出境旅遊執照，則不會輕易採取收購之舉。

對此，北京第二外國語學院旅遊管理學院副教授戴斌在接受本報記者採訪時表示，儘管中國目前沒有明文規定民營旅行社不能經營出境旅遊業務，但至今沒有一家國內的民營旅行社能夠獲得出境旅遊的經營權。在這種情況

下，東星旅行社有限公司如果希望能夠進一步拓展其業務範圍，只有透過購買有出境旅遊經營權的國有旅行社。

而業內人士指出，民營旅遊企業發展時間較短，實力相對國有大型旅行社較弱，所以一直以來都沒有民營旅行社獲得出境經營權。但他指出，由於國內旅遊利潤較低，而入境接待市場又面臨著國外對手的競爭，所以一些有實力的民營旅行社為生存和發展只能開展出境旅遊業務。

一些旅遊從業人員表示，希望有關部門能夠對民營旅行社開放出境經營權，以便促使民族旅行社產業進一步發展壯大。

四、現代企業制度取向的內部管理機制

從企業的層面上看，產權改革和現代企業法人治理結構的完善將是未來一個時期中國旅行社改革與發展的主要特徵，亦即對外面向市場、對內建立現代企業制度的發展取向。

旅行社應致力於建立健全決策民主、運作科學的內部經營管理機制。在此，必須明確和強調兩個觀點：一是民營企業和股份制企業也會產生獨斷行為，甚至比國有企業更甚，從而導致低效率；二是私人的錢是錢，公眾的錢也是錢，他們都服從和服務於資本增值的一般規律，對於職業經理人來說，不管是誰的錢，都有為其增值的義務。不堅持這兩個觀點，那麼旅行社改制就很有可能走入「為改而改、一股就靈」、「圈錢」和「脫殼」等誤區。

在內部組織架構上，便以導遊外聯人員為中心向職業經理人員為中心。大力加強企業管理制度和企業文化的建設，構建正規企業的長期競爭優勢和發展基礎。對於那些目前比較活躍的旅行社，一定要注意企業文化和管理制度的構建，決不可以把企業的未來發展維繫在一兩個精英人物身上。必須看到，現代旅行產業務的發展，決不僅僅是有些人自以為是的那種以為有一些關係網拉拉客源，有幾個導遊舉著小旗，帶著一隊人馬走街串巷，拿點回扣所能解決的了。只有從管理、從投資、從產業發展和社會進步的角度來思考問題，我們的企業才可能真正地壯大起來。為此，政府要引導企業多從產業創新、市場創新和策略創新等方面思考和行為。

五、服務創新與品牌化建設

　　長期以來，國內的旅行社推出的旅遊路線產品，無論是國內旅遊還是出境旅遊，一直停留在「千家一面」的水平。就是說，對於同一個旅遊目的地的旅遊路線產品，在行程設計、內容安排上，各家幾乎是一模一樣，沒有各自的特色，對消費者也沒有明確的定位和區分。造成這種現象的主要原因在於，開發一個新的產品往往需要花費大量的財力、人力，而且要讓消費者認可也需要一段較長的時間，為了守住現有的市場份額，大多數旅行社寧肯採取操作簡單、短期收效的價格戰作為主要營銷手段。但隨著旅遊市場的進一步開放和旅行社消費者觀念的不斷提升，依靠價格競爭的不足日益突出，越來越不適應正逐漸與國際接軌的中國旅遊市場的發展需要，於是一些有實力、有眼光的旅行社開始嘗試走品牌經營的道路。2002 年的國際旅遊交易會上就有一些國內知名旅行社推出了自己的品牌產品。

　　一直以來，旅行社提供給遊客的產品報價單僅僅是一張紙，很多具體的內容都沒有一一列出，而且還隨時有可能更改，遊客往往僅考慮價格因素而不明白具體的行程安排就匆匆跟團走了，結果常常是感到不滿意，甚至引起雙方的爭執。這一局面終於被一本製作精美的旅遊產品手冊打破，該手冊是國旅總社推出的「環球行」旅遊項目的產品手冊，遊客可以從中瞭解到各種出境旅遊路線產品的詳細內容，圖文並茂。其中不僅提供了交通、住宿、旅遊、餐飲等所有項目的詳細內容，而且以一年為期，真正具備了品牌產品所應有的品質。據國旅總社相關負責人介紹，「環球行」針對不同的消費群體，設計出豐富多彩的出遊路線，如觀光遊覽、休閒度假、新婚旅遊、健康老人旅遊等，為不同的客人提供具有個性化的出遊方案。由於經過 2002 年上半年的整合重組，國旅總社在業務流程上實現了國際化流水線的生產方式，市場開發、產品銷售、服務網路各負其責，改變了過去一個旅行社、一個部門從推出路線到帶團出遊全過程的大承包的方式。這種作法可以避免價格上低價競爭，這是小的旅行社沒有實力做到的，這樣做就是要在內容上、品質上進行競爭，避免價格的競爭。

與「環球行」不同，春秋國旅在品牌經營上看好了體育賽會的號召力。在 2002 年國際旅遊交易會上最搶眼的 F1 展台就是春秋國旅與上海國際賽車場合作上演的大手筆。上海春秋國際旅行社將作為 2004 年 F1 中國站票務的境內外指定代理，並且還將和上海國際賽車場共同負責 F1 的宣傳推廣活動。春秋國旅會發揮自己所屬的 6 家境外公司、31 家境內分社以及由 1000 多家網路單位組成的春秋網路銷售系統的優勢，設置專門適應 F1 票務網路銷售新系統，以實現網路 F1 票務的實時銷售。同時，還將和上海國際賽車場一起開展 F1 賽車中國巡展活動，共同做好 2003 年 F1 的全面推廣工作。

第三節 面向二十一世紀的中國旅行社經營策略

一、樹立全球化視角的策略觀念

在旅遊產業發展和旅遊企業成長的不同階段，管理的重心是不同的。在發展和成長初期，管理者只需做好內部服務和功能層面的管理——如接待服務、品質控制、財務計劃、組織激勵等——相對於企業的長遠規劃，這些管理工作還是屬於策略的範疇——就算合格了。但是在旅行產業的市場環境和制度環境快速變化的今天，旅行社的管理者必須考慮超越現在和企業之外的問題：客源市場的消費模式是否變動？政府的產業政策對我是否有利？替代型和互補型的廠商的發展策略和市場策略是什麼？兩年以後、五年以後甚至更長時期以後我的企業的發展目標是什麼？還需要什麼資源？等等。對上述問題的思考和解答將導致中國旅行社管理的重心從「策略」到「策略」的轉移。策略層面的管理行為正在成為常識和常規，而策略層面的管理行為則成為「企業家」和「管理工作者」的分水嶺。沒有策略層面的管理，中國的旅行社也可能有一時的紅火，但是不能保證其長期穩定的成長，也不能保證其人力資源、營銷網路等成長緯度的良性運作。

旅行社市場環境和制度環境的變化要求我們的管理者不能僅僅局限於做好來客的接待工作，還要做好市場份額的擴大工作，讓更多的潛在顧客成為旅行社產品的消費者。除此之外，更要做好旅行社資產——包括有形資產和無形資產——的經營工作。從更高層面上來看，一個優秀的旅行社管理者必

須把旅行社本身也當作「產品」來經營。這就要求現有的旅行社管理理論與實踐工作者必須熟悉現代市場經濟和企業運作制度，並把思考的觸角延展到企業外部的旅遊市場、物業市場、金融與證券市場，透過資本運營、品牌發育、營銷網路構建、人力資源培育等市場創新和管理創新等手段來「經營」旅行社，努力使自己所管理的旅行社成為滿足業主利益最大化需要的公眾型公司。

國際化的策略眼光還要求中國的旅行社產業要關注中國公民的出境旅遊市場的發展，在政府的服務貿易採購策略、對等開放市場政策引導下，積極主動地開展高層次的跨國經營活動。

二、樹立品牌競爭的意識

相對於價格競爭而言，品牌競爭是旅行社在更高層面進行的競爭，也是中國旅行產業走出價格競爭低谷的有效途徑。品牌對於旅行社和旅遊者都具有重要的意義。對於旅行社來說，品牌有助於他們區分不同的產品，有助於他們進行產品介紹和促銷，有助於他們培育回頭客，並在此基礎上形成顧客的品牌忠誠（Brand Loyalty）。對於旅遊者而言，品牌可以幫助他們識別、選擇和評價不同生產者生產的產品，並可以透過諸如消費名牌產品等方式獲得心理的滿足和回報。

品牌對於供需雙方的雙重作用，特別是品牌資本所蘊含的高額利潤、競爭優勢和產品種類擴張的可能性等因素，使得品牌資本成為成熟企業的普遍追求，品牌策略也由此成為幾乎所有成熟企業重要的競爭手段。誠然，品牌的重要作用和品牌資本的巨大魅力使得品牌策略不僅為生產企業[1]廣泛採用，而且也引起服務企業的廣泛關注，因為品牌的基本職能是把本企業的產品與服務同其他企業區分開來，服務企業與生產企業在這一點是相同的。但是，已有的研究成果同時表明，對於有形產品而言，產品品牌是最主要的，而對於無形的服務來說，公司品牌則是首要的。這一研究結論對於旅行社具有同樣的適應性，因為旅行社提供的服務具有服務產品的無形性特徵，而正是這一特徵使得服務產品的品牌化變得極為困難。此外，旅行社旅遊經營活動中對於大量公共物品的依賴性進一步提高了其產品品牌化的難度，因為旅

行社不能無視其他企業和社會公眾對諸如長城、故宮和桂林山水等的使用權而將這些社會公共物品的使用權排他性地據為己有。非但如此，旅遊活動分布的廣泛性和地域性使得某個企業即使想壟斷對某一類旅遊活動的經營也是很難實現的。

由以上的分析我們或許可以認為，旅行社無疑需要品牌策略，但旅行社產品的特性決定了旅行社的品牌策略與生產企業不同。旅行社應致力於企業品牌的建設，這主要包括：

（1）確立適當的公司名稱。

（2）在綜合考慮各種因素的基礎上賦予企業品牌獨特的內涵（杜江，1999）。

（3）設計與公司名稱與內涵相一致的公司標誌，並連同公司名稱一併註冊，取得合法的排他性使用權。

（4）透過品牌內涵的管理和品牌內涵的營銷溝通喚起消費者對品牌的注意，強化消費者的態度，促成消費者的購買行為。在此需要指出的是，旅行社所有與品牌相關的傳播性要素都應共同塑造一個完整的形象。

（5）透過優良的服務和售後服務不斷吸引回頭客，培育顧客的品牌忠誠。「最佳服務是最佳宣傳」的原理告訴我們，服務產品的無形性決定了對既有顧客的優良服務無論是對吸引回頭客還是對口碑宣傳都具有至關重要的作用。售後服務的目的則在於保持與老顧客的關係，這對於服務企業來說尤為重要，因為吸引新顧客較穩定老顧客的成本要高得多。

旅行社在良好的企業品牌之下，可以組織不同系列或不同類型的旅遊活動，諸如「絲綢之路遊」、「長江三峽遊」、「歐洲風情遊」、「夏威夷親子遊」等等。從理論上講，旅行社也可以將上述名稱進行註冊，但這只是表明該旅行社對於這些特有的文字組合具有排他性使用權，並不表明其他旅行社無權經營類似的旅遊活動。例如，其他旅行社可以使用「絲綢之路探險之旅」、「三峽風情遊」、「歐洲文明遊」、「夏威夷熱帶風光遊」等名義組織類似的旅遊活動。旅遊者會根據自己的需求、期望以及產品的價格、方便程度和品牌

等因素選擇自己中意的旅行社，會仰慕旅行社良好的聲譽而參加其組織的不同系列或不同類型的旅遊活動。

旅行社可透過以下途徑不斷提高品牌資本的價值：

(1) 不斷提高服務的品質；

(2) 不斷監測自有品牌和競爭對手品牌的市場含義或形象；

(3) 為品牌內涵創造獨具特色的、適量的品牌聯想；

(4) 選擇適當的競爭優勢；

(5) 保持品牌內涵的相對穩定性。

事實上，旅行社品牌增值的渠道從另一方面對於旅行社產業品牌內涵的管理提出了目標要求，提供了管理的思路。

三、高度重視中國公民的國內旅遊市場

中國公民的國內旅遊是中國旅遊業的基礎，也是中國旅行社與外資旅行社競爭的優勢之所在。加入 WTO 以後，入境旅遊的市場以及在旅行社從事入境旅遊的業務骨幹在外資旅行社的客源、科技、品牌和管理模式等優勢要素影響下，可能會有相當一部分的流失，在外資控股和獨資的初期尤其如此。唯有國內旅遊市場，中國旅行社擁有客源熟悉程度、環境認可、歷史淵源和人力資源成本等方面的比較優勢，完全可以在加入 WTO 以後使之轉化為競爭優勢。可以預計在未來 10 到 15 年的時間裡，中國旅行社能夠守得住並極有可能獲勝的市場一定是國內旅遊市場。然後再憑藉在這一市場與外資旅行社競爭中獲得的經驗和積累的資源在入境旅遊市場上展開決定性的競爭。也可以說國內旅遊市場是中國旅行社在加入 WTO 以後的市場競爭中帶有策略意義的主戰場。對此，包括國際旅遊在內的旅遊企業必須給予高度重視。

四、重視人力資源，特別是高素質經理人員的激勵機制建設

這裡面有三個層面的問題：第一個層面是企業家和策略投資者的層面，這主要是由投資機制甚至整個社會經濟體制和文化背景所決定的。但是對於

旅行社來說，也不是一點也沒有關係，比如投資機構或民營企業家進來以後，現在的總經理們能否順利地完成從「一個總經理加半個董事長」向純粹的職業經理人的角色轉變。第二個層面的問題是職業經理人的層面，它要求無論是哪一種所有制的旅行社經理人員都要完全進入人力資源的生產要素市場：我就是靠經營管理才能獲得生存和發展機會的，除此之外再無別的能力。現在的問題是我們的旅行社經理人員能否這樣想，就是能夠這樣想了，是否能夠真正地有能力這樣做？相比之下，我們的職業經理人員的流動性不是大了，而是小了。在市場經濟條件下，只有流動，生產要素才會有價格，人才才能夠透過市場競爭發現自己的長處和不足，才能夠持續學習和創新，以保持自己在要素市場上的競爭地位。所以，要轉變企業的用人機制，要勇於打破一些諸如「論資排輩」、「內部選拔」、「只能上不能下」之類的條條框框。第三個層面的人力資源問題是企業經營領域的專業技術人員隊伍的建設與使用。隨著市場競爭的激烈和企業型態的演進，中國旅行產業將需要越來越多的市場營銷管理、財務管理、投資管理、品牌管理、資訊技術等領域的專業人才。對此，我們一方面要引進和儲備，另一方面要提高。當然更重要的是使用機制，讓適合當代旅行社經營管理所需要的人才能夠進得來，還能夠留得住。這就需要旅行社設計不同於一般服務人員的新型激勵機制。

五、適應旅遊者消費需求變遷，採取靈活多樣的產品組合策略

隨著旅遊者越來越成熟，自由、個性、多樣的旅遊安排在旅遊消費函數中就顯得越來越重要。不僅入境旅遊者如此，國內旅遊者也是這樣。德國有90%的出遊人士選擇由旅行社訂房和訂票，旅遊活動則自行安排的「自助遊」。一項專題調查顯示廣州有51%以上的人對透過旅行社訂房或訂票的自助旅遊表示接受。這些需求特徵反映在旅遊產品的選擇上，就是散客和團隊旅遊者越來越希望包價形式更為靈活，產品組合更為豐富，更有特色。適應這一需求的旅遊形式就是介於團體包價和自行出遊二者之間的小包價和自助旅遊。度假型旅遊產品和交通、接待設施比較完善的目的地以及文化層次較高、閱歷較豐富、個性較強的旅遊者正是這類小包價和自助型旅遊產品的目標市場所在。

　　針對旅遊者消費模式的發展變化，中國旅行社的企業定位、產品組合和技術創新都需要做相應的調整。

　　首先，中國的旅行社應該明確定位為「旅遊服務提供企業」。定位的重點在於旅行社是「服務」的提供者，而不是包價旅遊的組織者或交通票務的代理人等。這樣，旅行社可以不斷根據市場需求的變化進行產品創新，而不至於局限於現有的市場、現有的產品和現有的經營模式。

　　其次，中國旅行社的主營業務應該進行一系列的策略轉移：從以國際市場為中心轉變為以國內市場為中心；從主要提供常規包價旅遊產品轉變為根據旅遊者需要提供客製化旅遊產品；從著眼於休閒旅遊市場為主轉變為商務旅遊與休閒旅遊並重等等。

　　第三，考慮到旅遊市場結構的變化，中國的旅行社應該改變目前的經營模式。旅行社在針對國際旅遊市場開展業務時，以地接社的面目出現，更多地是充當旅遊產品供應商的角色，因此旅行社的選址與布局相對來說並不重要。然而，當旅行社針對國內旅遊市場開展業務時，產品的開發、銷售、提供同時由旅行社完成，要求旅行社能夠充分接近市場，瞭解市場資訊，為旅遊者購買產品、享受服務提供便利條件。因此，市場結構的變化要求旅行社在選址與布局方面作出相應的改變。旅行社應該按照一般服務企業的選址規律，根據市場規模的大小和所在區位選擇店面，並根據市場範圍進行網路化布局，擴大企業的經營規模。

六、應用、推廣和普及資訊技術

　　中國資訊技術基礎設施薄弱是制約企業應用資訊技術的瓶頸之一。旅行社以資訊技術為基礎進行企業管理和市場營銷活動的前提條件是國內資訊技術應用水平的全面提高。根據資訊技術在其他行業的應用情況和旅行產業的自身發展趨勢可以預見，資訊技術未來在中國旅行社中的應用大體上可以分為三個階段。

　　在第一個階段，資訊技術主要應用於企業內部管理，尤其是規模較大企業的內部管理。面對廣大的國內市場，大規模旅行社的理想狀態是在全國範

圍內廣泛布點,各營業點之間的資訊溝通應該透過一個高效的資訊系統來完成。管理資訊系統的構建與應用是旅行社提高經營管理水平、提高辦事效率、進行科學管理的必經之路。在國際互聯網環境下,企業內部網技術的成熟為布點分散的企業的管理資訊系統的建立提供了技術保障。

在第二個階段,資訊技術主要應用於旅行社外部網的建設。旅行社的產品是住宿、交通、景點等單項旅遊產品的組合。與合作單位之間建立外部網聯繫,可以加強企業之間的策略合作,及時互通資訊,以應對千變萬化的市場需求。旅行社透過資訊網路進行產品預訂和結帳的規範化操作,可以防止由於人為因素造成的資訊錯誤和不良債務的發生。

在第三個階段,資訊技術的應用主要表現為旅行社應用互聯網和通信技術整合營銷系統,加強市場資訊蒐集、促銷、分銷與客戶關係管理工作等。這一階段的應用成果對旅行社來說意義尤為重大。首先,旅行社屬於典型的服務企業,所提供的核心產品中,狹義地講,不存在物質產品的成分,服務企業與製造業企業相比較,其內部管理中營銷管理占相當大的比重,營銷管理是旅行社在未來提高競爭力的關鍵;其次,旅行社應該是以消費者需求為中心提供旅遊服務的企業,消費者需求資訊的獲得是旅行社生存與發展的前提條件,營銷調研資訊系統效率的提高對旅行社提高經營效率至關重要;第三,當資訊技術得到普遍應用以後,消費者的消費行為模式將發生相應的變化,利用資訊技術尋找產品和服務的資訊將成為普遍現象,旅行社利用資訊技術進行促銷和分銷是未來交易渠道變化後的大勢所趨;最後,當消費者可以低成本地獲得產品資訊時,旅行社進行的大規模市場營銷活動將無用武之地,透過營銷數據庫進行客戶關係管理,實行「一對一」、「一對多」的客製化服務才是旅行社的未來發展方向。

值得注意的是,資訊技術的應用需要較高的啟動成本和維護成本。中國旅行社應用資訊技術的一個副產品可能是促進行業結構的調整。大社可以借助成本優勢完成網路化布局,實現經營網路和資訊網路的結合,從而可以提高運營效率、降低單位成本;小社沒有能力單獨建立資訊系統,最終只能走上依附大社、成為大社網路成員的道路。

　　資訊技術的應用已經在全球範圍內對各行各業產生了廣泛的衝擊，電子商務已經成為企業轉型時所必須學習與應用的概念。其他類型的企業尤其是其他類型的服務企業所應用的電子商務手段在中國的旅行社中都可以運用，關鍵是中國旅行社首先要完善自身建設，強化科學管理的理念。在市場經濟中，企業以效率和效益取勝，資訊技術為企業提高效率與效益提供了共同的技術基礎。資訊技術畢竟只是一種技術手段，不應用資訊技術的旅行社不會成為具有國際競爭力的旅行社，而應用資訊技術的旅行社要依靠對資訊技術的把握和充分利用透過資訊技術所獲得的資訊來尋找商機才能實現發展的目標。中國旅行社應用資訊技術的現狀不足以迎接加入世貿組織後來自國際市場的挑戰，但是，只要抓住資訊技術提供的機遇，並將資訊技術的應用與行業變革緊密結合，中國旅行社終將找到適合自身的資訊技術發展之路。

本章小結

　　基於在變革中求發展的考慮，本章主要在於幫助旅行社行業的經理人員把握和瞭解迅速變化的環境和可能出現的趨勢，從而為其正確決策奠定基礎。本章包括三個部分，第一部分和第二部分分別是關於發達國家和中國旅行社的發展趨勢的分析，一方面發達國家旅行社行業投資策略和經營策略出現的新的趨勢很有可能就是中國旅行社將來需要面對的問題，另外一個方面，發達國家旅行社行業的變化也構成了中國旅行社行業的一個重要影響因素。對於發達國家的旅行社來說，跨國經營、集中化方向以及資訊技術與互聯網的革命性影響將是不能忽視的幾點重要發展趨勢。同樣對於中國旅行社行業來說，以下幾個方面因素將在未來業態的形成上發揮重要作用，包括加入世界貿易組織、市場結構變化、供給主體的多元化和競爭導向、管理機制現代化和服務創新。考慮到這些方面的因素，第三部分重點提出了現今中國旅行社幾點重要的經營策略，包括樹立全球化視角的策略觀念，樹立品牌競爭的意識，重視中國公民的國內旅遊市場，重視人力資源，適應旅遊者消費需求變遷、採取靈活多樣的產品組合策略，應用、推廣和普及資訊技術等。

思考題

1. 發達國家當代旅行產業呈現哪些主要特徵？

2. 加入世界貿易組織對中國旅行產業有什麼影響？

3. 中國旅行產業管理領域在未來一個時期可能會發生哪些變化？

4. 二十一世紀的中國旅行社產業如何調整自己的經營策略？

[1] 在此特指生產物質產品的各類企業。

後記

　　把既有的理論範式和企業實踐，特別是微觀操作方面的實踐結合起來，讓學生有效地把握旅行社管理的基礎理論、基本要素和基本技能，對我來說實在是一項巨大的挑戰。之所以惶恐，還因為本領域已有大量的相關文獻，如果不是確有創新，我們是很難以做出自己的特色的。

　　在討論寫作大綱和寫作體例時，我闡述了旅遊者與從業者兩個視角。無論是第一章的產業背景，還是第五章對服務管理的細化，還是其他章節對旅行社內部運作與外部關係的處理，都無不體現著服務的理念。其實，只要本著最大限度地給予那些因為各種各樣的原因而離家遠行的人們以人文關懷的精神，並把對旅遊者的真誠而有效率的服務作為實現自己人生理想與才華的載體，那麼假以時日，每一個人都有可能成為優秀的旅行社從業者和管理者。相比之下，書本上所學到的管理體系與管理方法只不過是幫助未來的企業管理者建立一套較為容易把握的邏輯框架罷了。

　　正是由此出發，本書在參考相關文獻的基礎上，認真分析了當前旅行社產業發展和企業管理對中基層管理人員提出的新要求，結合教學層次的特點，有針對性地設計了全書的編著體例、案例選擇和教學內容。考慮到部分章節的內容如財務管理等專業性較強且有專門課程供學習，我們做得就簡單一些；而對於像旅行社不同類型的服務管理、內部運作和外部關係管理等章節，則適應高等職業教育要求盡可能做得較為詳細一些。最後一章有關中外旅行社發展趨勢的內容則稍顯理論化，算是不同教學層次的連接平台吧。

　　儘管做了一些探索，但是效果如何還有待於教學實踐的檢驗，在新的一年裡，我們真誠期待著每一位讀者的批評與指正。

　　本書由戴斌副教授擔任主編，並負責編寫大綱設計、文稿統纂及最終審定工作。全體編寫人員及其分工如下：戴斌（第一章、第十二章）、宋小溪（第二章、第十一章）、李丹（第三章、第四章）、孫延旭（第五章、第九章）、翟向坤（第六章、第七章）、楊悅（第八章、第十章）。

<div align="right">戴斌</div>

國家圖書館出版品預行編目（CIP）資料

如何在大陸經營管理旅行社 / 戴斌 主編 . -- 第一版 .
-- 臺北市：崧博出版：崧燁文化發行，2019.03
　　面；　　公分
POD 版

ISBN 978-957-735-726-7(平裝)

1. 旅行社 2. 企業管理

992.5　　　　　　　　　　　　　　　　108003131

書　　名：如何在大陸經營管理旅行社

作　　者：戴斌 主編

發 行 人：黃振庭

出 版 者：崧博出版事業有限公司

發 行 者：崧燁文化事業有限公司

E-mail：sonbookservice@gmail.com

粉絲頁：　　　　　　網址：

地　　址：台北市中正區重慶南路一段六十一號八樓 815 室

8F.-815, No.61, Sec. 1, Chongqing S. Rd., Zhongzheng

Dist., Taipei City 100, Taiwan (R.O.C.)

電　　話：(02)2370-3310 傳　真：(02) 2370-3210

總 經 銷：紅螞蟻圖書有限公司

地　　址：台北市內湖區舊宗路二段 121 巷 19 號

電　　話:02-2795-3656 傳真 :02-2795-4100　　網址：

印　　刷：京峯彩色印刷有限公司（京峰數位）

定　　價：650 元

發行日期：2019 年 03 月第一版

◎ 本書以 POD 印製發行